瀋 陽 故 宮 文 物 展

THE GOLDEN AGE OF THE QING: TREASURES
FROM THE SHENYANG PALACE MUSEUM

目　次

CONTENTS

序

　　歷史是過去與現在無止盡的對話，如何「讓歷史活起來」，一直是國立歷史博物館努力的目標。政治是一時的，文化是永遠的。本館向來以建構海峽兩岸文化交流的橋樑自我期許。過去十年來，我們和大陸博物館界交流頻繁，陸續締結了幾所姐妹館，包括：河南省博物院、遼寧省博物館、湖北省博物館、廣東美術館等，並透過特展來落實文化交流活動。藉由本館每年所引進的一、兩檔大陸文物展覽，加強了兩岸人民在文化上的互動，促進了彼此之間的瞭解，這些展覽也每每引發社會上的高度迴響。例如2000年，我們舉辦了來自西安的「秦兵馬俑特展」，即締造臺灣有史以來各種展覽中106萬參觀人數的最高紀錄。如今，本館與瀋陽故宮博物院的合作，勢必又將成為兩岸文化交流的一大盛舉。

　　去年5月，瀋陽故宮博物院院長武斌先生來館訪問時，表達了希望加強兩館合作的高度意願。經過半年來回協商互訪，兩館除了敲定在今年1月正式簽約締結為姊妹館之外，並決定落實雙方實質合作的精神，共同舉辦「大清盛世─瀋陽故宮文物展」。在此也特別感謝聯合報系的大力支持，才能促使兩館的這項計畫得以順利推展。

　　瀋陽故宮又名「盛京皇宮」，史家稱為「一朝發祥地、兩代帝王都」──「一朝」是指大清皇朝；「兩代」是指清太祖努爾哈赤和清太宗皇太極。清朝是中國歷史上最後一個帝制皇朝，瀋陽作為清朝的龍興之地，至今仍保存和流淌著它的餘韻和迴響。瀋陽故宮又稱「塞外紫禁城」，佔地約2萬坪，現有古建築114座，分為東路、中路和西路，是滿清入主中原前的權力中樞，其宮殿建築群融合了漢、滿、蒙族的建築特色於一體，具有高度的歷史意義和藝術價值，因而在2004年被聯合國教科文組織正式列入《世界文化遺產名錄》，其豐富的清宮文物藏品及濃厚的多元民族文化內涵，已成為研究大清盛世的重要證物。

　　此次瀋陽故宮藏品來臺展覽，係臺灣同類展覽的首創。我們從瀋陽故宮博物院院藏精品中遴選了大清入關前後之珍貴文物，包括甲冑兵器、御用實物、霓裳佩飾、宮廷日用等124組件，其中24件屬國家一級文物，並以「女真──滿族的崛起」、「白山黑水的戰士」、「后妃佳麗風華」、「君臨天下」、「宮廷御用雅賞」等五大主題加以分區展示，完整呈現「滿族」──這個少數民族如何從東北崛起，從馬上得天下，進而能馬下治天下，反映清朝是如何從部落到國家，入主中原，繼西漢文景之治與大唐開元、貞觀之治後，再度開創「康雍乾盛世」之精采實錄。

　　《大清盛世─瀋陽故宮文物展》不僅對於中華文化傳承與兩岸文化交流有正面意義，更有助於兩岸博物館界對歷史文物的重新解讀及論述，相信社會大眾亦能從這項展覽中獲得啟發，期待各界光臨並給予我們指教！

<div align="right">

國立歷史博物館館長

張譽騰　謹識

</div>

Preface

History is an unending dialogue between the present and the past. It has always been the calling of the National Museum of History to "make the history alive." Knowing that the political furor is only temporary while the cultural cultivation has ever-lasting fruits, the NMH has been working tirelessly on establishing a bridge of cultural exchange across the Taiwan Strait. In the past ten years, the NMH has established several sister museum relations with museums of China, including the Henan Museum, the Liaoning Province Museum, the Hubei Museum, and the Guandong Museum of Art, etc. Furthermore, annually, the NMH introduces one or two special exhibitions of Chinese artifacts to facilitate the cultural interaction between people across the Taiwan Strait. These special exhibitions are highly welcomed in Taiwan society. The terra cotta soldier exhibition in 2000, for example, attracted more than one million visitors and breaked the record of visitor number of exhibitions in Taiwan.

This year, the NMH will cooperate with Shenyang Palace Museum and initiate another great breakthrough in cross-strait cultural exchange. In May 2010, Director Wu Bing of the Shenyang Palace Museum visited NMH and expressed his wish to further the cooperation with NMH. After six months' meetings and visits, both museums decided on formally establishing the sister museum relationship on January 2011. To consolidate this relationship, both museums organized together this exhibition,The Golden Age of the Qing: Treasures from Shenyang Palace Museum. We would like to express our appreciation to the United Daily News Group, whose unreserved support makes this joint project smooth and successful.

Also known as "Shenjing Palace," the Shenyang Palace is renowned for being "fountain of one dynasty and capital for two emperors": the dynasty refers to the Qing dynasty while the two emperors are Nurhaci and Huang Taiji. The last imperial dynasty of China, Qing dynasty rises from Shenyang, where the imperial spirit still resonates and imperial culture is still preserved. More than 60,000 square meters in scale, Shenyang Palace has 114 ancient buildings and is refered to as "the Forbidden City beyond the Great Wall." As the administrative seat before Qing's entering China proper, Shenyang Palace has an architectural style that blends the Chinese, Manchurian, and Mongolian characteristics; it is highly valuable in terms of history, culture, and art. Since 2004, it has been listed as one of the World Heritage Sites by UNESCO for its rich collection of imperial and court artifacts as well as for its presentation of ethnic diversity.

This exhibition, showing selected artifacts from collection of Shenyang Palace Museum, is the first of its kind in Taiwan. From the exquisite collection of Shenyang Palace Museum we select a great number of precious artifacts that illustrate the period around Qing's entering China proper. These 124 sets of artifacts include armors and weapons, imperial artifacts, costumes and accessories, court vessels, etc., among which 24 sets are first degree artifacts. They are divided into five sections, namely Jurchen: The Rise of Manchus, Warriors from Wilderness, Beauties of the Court, Emperors and Empire, and Luxuries of the Court and Imperial Life. Together, they tell the whole story of the rise of the "Manchus": as a minority tribe, they rise from northeastern China and in the end rule the entire China; a successor to Han and Tang, they create another golden age in Chinese history.

This exhibition is not only a positive contribution to the heritage of Chinese culture and cross-strait cultural exchange but also a signal to museums from both sides to further their re-interpretation and discourse of historical artifacts. Hopefully, visitors will find this exhibition a great source of inspiration.

Director, National Museum of History

序

　　經過多方近一年的積極籌備，《大清盛世—瀋陽故宮文物展》就要在臺灣歷史博物館開幕了，這是一件很值得慶賀的事。近年來，隨著兩岸直航的開闢，雙方的經濟和文化交流日益密切，我們瀋陽故宮博物院也加強了與臺灣文博界和文化藝術界的交流與合作，先後與臺北故宮博物院、臺灣歷史博物館以及其他一些公立的和民間的博物館建立了比較密切的友好合作關係。2009年4月，我第一次到臺灣訪問時，曾專程拜訪了歷史博物館，與時任館長黃永川先生就兩館的合作與交流進行了深入的討論。以後，黃永川先生以及其他歷史博物館的同仁又回訪了瀋陽故宮博物院，對我院的文物藏品進行了考察研究。2010年初，張譽騰先生接任歷史博物館館長後，即與我聯繫，希望進一步加強雙方的合作。5月，我第三次訪問臺灣時，與張譽騰館長進行了深入的交流，確定了雙方建立姊妹博物館關係的意向，並確定了在歷史博物館舉辦《大清盛世—瀋陽故宮文物展》的合作計畫。不久，張館長又派徐天福先生等專業人員到瀋陽故宮博物院，與我院的專業人員合作，進行文物的挑選、確定展覽計畫以及其他的具體事宜。在此期間，《聯合報》股份有限公司的同仁也積極介入了展覽的籌備工作，為展覽的順利進行做出了很多切實的努力。所以，在這個展覽即將開幕的時候，我心中充滿了感激之情。我首先感謝張譽騰館長以及歷史博物館的同仁的密切合作，感謝《聯合報》同仁的大力支持，也感謝我院專業人員的辛勤努力。

　　《大清盛世—瀋陽故宮文物展》所展出的文物，是從瀋陽故宮博物院收藏的數萬件文物當中精心挑選出來的文物珍品。瀋陽故宮是國內僅存的兩大皇家宮殿建築群之一，是清入關前創建和使用的宮殿，始建於1625年，這一年，清太祖努爾哈赤把「大金」政權的都城從遼陽遷到了瀋陽，並開始宮殿建築群的營造。後一年，清太宗皇太極繼任汗位，進一步加強了這個建築群的營造和完善，成為大金政權的皇家宮苑和政治中心。1636年，皇太極將國號由「金」改為「大清」，正式稱帝，改元「崇德」，並將瀋陽城改稱為「天眷盛京」。1644年，清世祖順治皇帝在盛京皇宮大政殿發佈入關令，隨後遷入北京。在這近二十年中，大金以及清朝的許多重大政治、經濟、軍事決策都是在這裏制定的，許多重大的政治事件都是在這裏發生的。清入關後，盛京作為陪都，一直受到清王朝的高度重視和保護。從康熙皇帝開始，有清一代，有四位皇帝十次東巡，東巡期間都駐蹕盛京皇宮。特別是在乾隆時期，對盛京皇宮進行了大規模的修繕和擴建，新增建了行宮、戲臺、文溯閣等建築，形成了瀋陽故宮現在的規模。在歷代皇帝東巡期間乃至在整個清代，北京皇宮不斷地把大量宮廷御用品和藝術珍品調往瀋陽，使盛京皇宮成為與北京皇宮、承德避暑山莊並列的三大皇家宮廷珍寶的寶庫。2004年7月1日，瀋陽故宮申報世界文化遺產成功，作為明清故宮的拓展項目被列入《世界遺產名錄》。世界遺產委員會因瀋陽故宮「代表清政權入主中原前皇宮建築的最高藝術成就，是一例滿族風格宮殿及其融合漢族和其他少數民族文化特點的帝王宮殿建築傑作」；瀋陽故宮「古建築群的主體佈局和使用制度，保留了滿族已經消逝的傳統文化特徵，代表著當時東北亞地區建築文化的最高成就，是地域文化與宮廷文化融合的傑出範例，中國傳統思想和文學藝術有著密切關聯」而毫無疑義地批准瀋陽故宮成為世界文化遺產。

　　進入民國以後，1926年，在瀋陽故宮原址的基礎上建立了博物館，成為東北地區第一家公立博物館，並正式對外開放。到目前為止，曾經到瀋陽故宮參觀的國內外遊客超過四千萬人次，現在每年仍有一百多萬遊客到這裏參觀遊覽。除了巍峨輝煌的宮殿建築群外，瀋陽故宮博物院還貯藏著幾萬件文物珍品。瀋陽故宮博物院的文物貯藏以清代宮廷文物為主，包括其中清入關前文物、明清書法繪畫、清宮服飾、清代傢俱和清宮御用陳設等各類製品，在數量和品質上都居國內博物館中的上乘水準。這些文物集中體現了中國勞動人民高超的工藝水準和清代宮

廷的藝術風格，反映了中國明清時期生產工藝的水準，具有重要的觀賞價值和研究價值。這次安排到歷史博物館進行展覽的就是從這些文物中精選出來的。

　　《大清盛世─瀋陽故宮文物展》所展出的文物有120多件套，大體而論，可分爲四大組成部分，即「君臨天下」、「白山黑水的戰士」、「后妃佳麗風華」、「宮廷御用雅賞」，通過這些文物可以大致瞭解當年大清皇朝在其盛世中皇宮生活的各個方面。在「君臨天下」部分，通過復原皇宮大殿的殿上陳設，包括皇帝所用的寶座、屏風以及其它用品，再現當年皇帝的威嚴，而「紫氣東來」區原來懸掛於瀋陽故宮鳳凰樓正門之上，是乾隆皇帝東巡盛京皇宮時的御筆。在「白山黑水的戰士」部分，通過展示清代的武備，包括八旗的軍旗、各種兵器、甲胄等軍隊的裝備，展現當年八旗軍隊的雄風。「八旗」制度是清朝在草創時期獨創的一種軍政合一的組織形式，具有軍事、行政和生產等多方面職能，凡滿族成員皆隸於「八旗」之下。入關前，八旗兵丁平時從事生產勞動，戰時荷戈從征，軍械糧草自備。入關以後，清皇朝建立了八旗常備兵制和兵餉制度，與綠營共同構成清朝統治全國的強有力的軍事工具，八旗兵從而成了職業兵。八旗由皇帝、諸王、貝勒控制，旗制終清未改。可以說，八旗制度在清朝初年對東北滿族社會而言起到了積極的歷史作用。僅憑十三副鎧甲起家的努爾哈赤能夠建國稱汗，統一女真各部，直至最後取代明朝問鼎中原，八旗制度即是主要的軍事保障。在清朝初年統一全國及維護國家統一與領土主權的戰爭中，清軍以八旗爲主力平定三藩，遠征新疆，戍守西藏，抗擊沙俄，八旗制度均發揮了及其重要且不可替代的歷史作用。在「后妃佳麗風華」、「宮廷御用雅賞」兩部分，展示的是後宮生活的場景，包括後宮后妃的服飾、用品、擺設以及收藏的各類藝術品，通過這些藝術品，可以瞭解到當年清代皇宮內的生活方式、生活情趣以及審美情趣等等，看到宮禁院內生動活潑的生活景象。這些藝術品都具有極高的文物價值和文化價值，同時也具有很高的審美價值。此外，還有一件瀋陽故宮主體建築「大政殿」的銅雕模型。「大政殿」俗稱「八角殿」，始建於1625年，是清太祖努爾哈赤營建的重要宮殿，是瀋陽故宮內最莊嚴最神聖的地方。大政殿八角重簷攢尖式，八面出廊，均爲「斧頭眼」式隔扇門。下面是一個高約1.5米的須彌座臺基，繞以雕刻細緻的荷花淨瓶石欄杆。殿頂滿鋪黃琉璃瓦，鑲綠剪邊，正中相輪火焰珠頂，寶頂周圍有八條鐵鏈各與力士相連。殿前的兩根大柱上雕刻著兩條蟠龍，殿內有精緻的梵文天花和降龍藻井，氣勢雄偉，巍巍壯觀。此殿爲清太宗皇太極舉行重大典禮及重要政治活動的場所。1644年皇帝福臨在此登基繼位。現在展示的大政殿銅雕模型，是瀋陽的銅雕藝術家按比例仿造的，精雕細刻，可以一窺大政殿的巍峨氣勢和高超的工藝水準。總之，通過《大清盛世》展覽展出的各種文物珍品，廣大觀眾從中可以進一步瞭解當年清王朝的盛世輝煌，也可以更近一步地瞭解清代皇宮藝術品的精彩和珍貴。當然，我們更可以感受到中華傳統文化的博大精深和無盡魅力。

　　我相信，《大清盛世─瀋陽故宮文物展》在歷史博物館的展出，會給臺灣朋友們帶來美的享受、文化藝術的享受。同時，我也希望這個展覽能引起臺灣朋友們對瀋陽故宮的興趣，來瀋陽故宮參觀遊覽。

<div align="right">

瀋陽故宮博物院院長

武斌　謹識

</div>

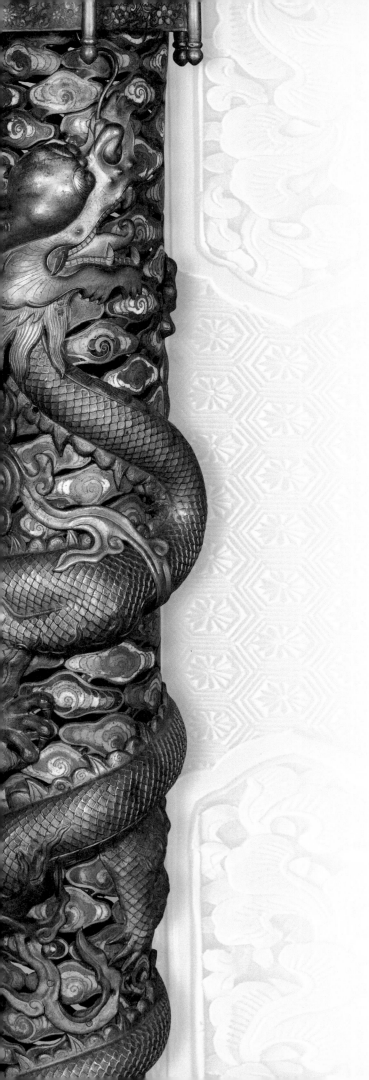

Preface

In recent years, the economic and cultural exchanges across the Taiwan Strait accelerate with the opening of direct flight. In this new atmosphere, the Shenyang Palace Museum also seeks further interaction and cooperation with museums and cultural and artistic institutions in Taiwan, having been establishing closer relationships with public and private museums, including the National Palace Museum and the National Museum of History (NMH). The friendship with NMH began in 2009, when I visited Taiwan for the first time on behalf on the Shenyang Palace Museum. Since then there has been frequent visits of staff from both museums. Earlier in 2010, current director of NMH, Dr. Chang Yui-Tan, expressed his wish to further the cooperation of both museums, thus on my next visit to Taiwan I had further discussion with Director Chang. In this visit we agreed on creating sister museum relationship for both museums and ascertained the project of holding this exhibition in NMH. Later on, Director Chang requested Mr. Hsu Tien-Fu and other experts from the NMH to visit the Shenyang Palace Museum to assist in the selection of exhibits, planning of exhibition, and other tasks. Members of the United Daily News Group also actively participated in the preparing of exhibition. After almost one year's cooperation and coordination, the exhibition is finally taking place. I would like to express my appreciation and gratitude to Director Chang and his colleagues in NMH, to members of United Daily News Group, and to the staff of Shenyang Palace Museum. Their hard work and support taken together make this exhibition possible.

Shenyang Palace, where these selected exhibits originally belonged to, is one of the two royal compounds still well preserved in China. This palace was built in 1625, established and inhabited before the Qing entered the China proper. In this year Nurhaci, the founding father of Later Jin, moved the capital of Later Jing to Shenyang and began the construction of palace buildings. A year later, Huang Taiji succeeded the throne and furthered the construction and maintenance of the palace buildings. In 1636, Huang Taiji changed title of his regime from Later Jing to Qing, crowned himself emperor, and changed the name of capital from Shenyang to Shenjing, literally "Flourishing Capital." In 1644, in Shenyang Palace, Emperor Shunzhi officially moved the capital city from Shenjing to Beijing. Before that, for over twenty years, many important political, economic, military decisions were made here in the Shenyang Palace; many political incidents also happened within the very compound of Shenyang Palace. Throughout the Qing dynasty, Shenjing as a companion capital had always been in good care and protection. Beginning with Emperor Kangxi, four emperors traveled eastward for ten times, staying in Shenjing during their travel. During the reign of Emperor Qianlong, the Shenjing Palace underwent large-scale renovation and expansion, which laid the foundation of the Shenyang Palace in modern times. Throughout Qing dynasty, emperors kept sending imperial utensils and collections of art works to the Shenyang Palace, making it one of the treasure troves of Qing dynasty, along with Beijing Palace and Chengde Summer Palace. In 2004, it was recognized by the committee of the UNESCO World Heritage List to be included as an extension of the Imperial Palace of the Ming and Qing Dynasties site in Beijing. For the committee, Shenyang Palace represents the

highest architectural achievement of the Qing regime before controlling the entire China; it mingles the Manchurian style with cultural traits from Han and other ethnic groups. Shenyang Palace presents the hierarchical structure of ancient architectural compound, preserving the fading traditional culture of the Manchurians. It is on the above grounds that Shenyang Palace is recognized as qualified for a World Heritage site.

In 1926 the Shenyang Palace Museum was established right on the Palace site. It was the first museum in the Northeastern region of China. Up till now, more than 40 millions of visitors have been to the Museum, and more than one million visitors are still visiting the Museum annually. Besides the magnificent royal buildings, the Museum also houses more than ten thousand pieces of precious artifacts. The Museum collection consists of royal artifacts of the Qing court, among them artifacts that predate the Qing's unification of China, paintings and calligraphy of Ming and Qing dynasties, Qing royal costumes, furniture, and house decorations. The number and quality of these artifacts are counted as the best among similar museums in China. These artifacts show the advanced technological level of Chinese people and the artistic styles of the Qing court. Exhibits of this exhibition are selected from the most exquisite artifacts of this collection.

The 124 sets of exhibits can be divided into five sections: "The Rise of Manchus," "Emperors and Empire," "Warriors of the Eight Banners," "Beauties of the Court," and "Luxuries of the Court and the Imperial Life." They aim to illustrate different aspects of the imperial life in Qing dynasty. In the first section, we restore some of the court furniture arrangement, showing the throne, the screen, and other objects that composed an emperor's stature. In the second section, we show armors, weapons, and flags of the Qing army. In this section, the aim is to explain the system of the Eight Banners and its function and importance in the military, political, and even economic life of the Qing government. In the third and fourth sections, we re-enact the life scenes inside the palace, showing costumes of queens and princesses, decorative artifacts, and works of art collected by the imperial family. Here we also show a model of Da-zhen Hall, an edifice first built in 1625 by Nurhaci. Regarded as the loftiest and holiest place in the Shenyang Palace, the Da-Zhen Hall witnessed several occasions that played key historical role in the politics of the entire Qing dynasty.

It is my belief that this exhibition will bring new enjoyment of art and culture for audience in Taiwan. At the same time, I sincerely hope that this exhibition will arouse Taiwan people's interest to visit Shenyang Palace Museum and encounter these objects of beauty face-to-face.

Wu Bin

Director, Shenyang Palace Museum

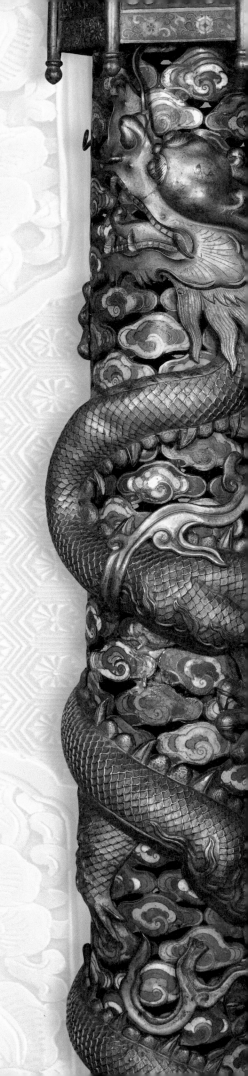

序

古人說：「以史爲鑑，可以知興替。」籌備許久的《大清盛世—瀋陽故宮文物展》於民國一百年元月在國立歷史博物館登場，以文物呈現努爾哈赤以降「六皇一后」武功文治的蓬勃氣象，呼應中華民國建國百年新氣象，別具歷史意義。

站在歷史至高點，大金能夠「小國崛起」，入主中原長達兩百六十餘年，有其政治軍事的智慧；站在民族至高點，清入關一統江山，與漢族和諧共處、再造盛世，有其管理統御的智慧；站在文化制高點，繪畫、雕刻、陶瓷等工藝的沛然勃興，開啓一代風華，有其生活藝術的智慧。《大清盛世—瀋陽故宮文物展》讓今天的我們親近前人智慧，而能從中得到學習與啓發。

瀋陽故宮名列兩岸三大故宮之一，也是大陸僅存的兩大宮殿建築群之一。院藏文物以清代宮廷藝品爲主，包括清入關前文物、明清書法繪畫、清宮服飾、御用陳設和清代家具，以及瓷器、琺瑯、玉雕等。

聯合報系藉由國立歷史博物館與瀋陽故宮博物院締結姐妹館之便，引進瀋陽故宮博物院珍品，首度來臺展出，包括八旗甲冑、御用實物、霓裳佩飾、宮廷用品、滿漢典冊、宮殿建築等，精萃盡出。

此次到臺灣的124組件展品，便是從數萬件文物精選而出，一級文物更多達24組件。民眾可一窺當年大清皇朝的盛世輝煌，也可一覽皇宮藝品的奧妙精髓。當然，更可感受到博大精深的中華文化裡的無盡魅力。

在此也要特別感謝臺灣金控的贊助支持，讓《大清盛世—瀋陽故宮文物展》得以順利舉辦。謹以此文，感謝所有努力付出的工作團隊與合作夥伴，並祝展覽圓滿成功。

聯合報系金傳媒集團　執行長

楊仁烽　謹識

Preface

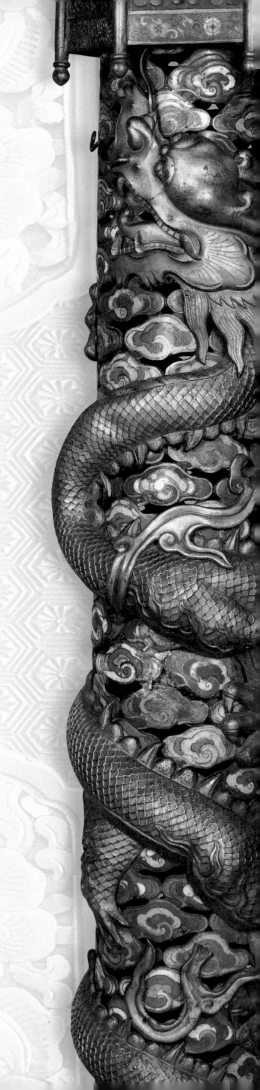

"Read history, and one knows the rise and fall of a nation." This exhibition, The Golden Age of Qing: Treasures from Shenyang Palace Museum will open on January of the 100th year of ROC. The exhibits will lead visitors into the prosperous life of the golden age of Qing dynasty and show the history-making episodes of "the six emperors and one queen." They remind us the new spirit of the hundredth anniversary of ROC.

Historically speaking, the Later Jin emerged from a "minority tribe" as the ruler of China; its political and military wisdom led to a relatively stable empire. Ethnically speaking, after unification of China, the Manchus established a harmonious relationship with Han Chinese; this merging process shows their wisdom of management and leadership. Culturally speaking, the Qing dynasty witnessed the renaissance of painting, sculpture, and porcelain; its wisdom of life and art creates a golden age of culture. In this exhibition, a gate is opened for visitors to experience their wisdom.

One of the two remaining palatial compounds in China, the Shenyang Palace hosts the collection of Qing court and imperial artifacts, including Ming and Qing paintings, court costumes, imperial furniture and decorative artifacts, porcelain, enameled wares, and jade sculpture. On the occasion of the establishment of sister museum relationship between the National Museum of History and the Shenyang Palace Museum, the United Daily News Group sponsors this exhibition of selected artifacts of Shenyang Palace Museum. These exquisite exhibits include armors of the Eight Banners, imperial artifacts, costumes, vessels of court life, documents in Chinese and Manchu, and models of palatial buildings. These 124 sets of artifacts are selected from tens of thousands objects and include 24 sets of first degree artifact. From them, visitors get a glimpse of the glorious lives of Qing dynasty and feel the elegance and grace of court craftsmanship. They are full of the splendor of Chinese culture.

Here I would like to express my appreciation to Taiwan Financial Holdings for their generous support of this project. I also like to express my deepest thanks to the team and partners; their collective efforts and support make this exhibition possible and successful.

CEO, Gold Media Group,
United Daily News Group

盛京皇宮賦

瀋陽故宮博物院院長

武斌

王充閭詩以賀之

一賦鏗鏘壯帝宮，華章文物兩相融。

宦懷少累思方暢，學者多情句便工。

五百樓臺羅卷上，三千筆陣蕩胸中。

天潢紫氣托毫素，為有宏篇望益隆。

彭定安序

學人武斌，余之故舊。自掌世界文化遺產單位之一瀋陽故宮以來，日理政事，紛然雜陳。然不失學者風範，猶注目文事學術，每多奉獻。近作〈盛京皇宮賦〉，鋪陳描述，介紹故宮沿革，歷數文物故典，提挈歷史人物，要言不煩，頗具文采。既可供同好欣賞，復為賓客遊人之參資。

蓋歷史文物，先朝遺跡，不僅發人之思古幽情，亦且啓現代之感悟。歷史興廢之訓教，傳統文化之流播，民族集體無意識之承接，在在令人深思。且可自古老智慧中尋覓現代靈感，於歷史深流內探究演進規律。憑斯賦而得要領，讀文章而知精粹。是故此賦非坊間旅遊指南、文物介紹可比。實乃歷史文獻與思想文本也。敬謹推介。權為序。

李仲元序

吾友武斌，自號盛京夫子，性富文才，兼懷豪氣。執篆博院，思求大賦，以詠倡前朝勝跡，弘揚傳統文明。涵蘊日久，不吐不快，遂自操觚，經旬而成。宏篇大雅，椽筆生花，浩哉其氣，郁乎其文。得長卿之雋麗，匯子雲之雄博。盛京皇宮之賦，屢見於前人。然多諛辭腐論。此賦一出，輒見今時之風雅，可補當代之闕文。誠遼瀋博古藝文之妙作也。擊節誦之，爰為贅語，以申感佩。

紫氣東來[1]，雲起龍驤，神眷天啓，龍脈民望。東倚長白千峰險勝，西攬松遼百里廣原；南望渾河水光接天，北盈隆業松海蒼茫。踞關東腹地，扼遼海要津。開榛闢莽，肇啓蠻荒。千年垂統，禮樂詩章。然逮乎女真於茲定鼎，始應山川王氣之倡。於是有盛世盛景，成一朝發祥之盛地；盛城盛名，為兩代帝王之盛京。夫盛京之盛，蓋始自盛京皇宮之興建，大清皇朝之開疆。

盛京皇宮，金華盈盈，宇內瑰珍，民族萃菁。高牆隱皇家之神韻，宮苑居京城之形勝。四塔[2]拱衛，引曜日月，成就方城氣勢；八門[3]疊關，阡陌通衢，盡顯帝都恢宏。懷遠門遠懷江山關隘，撫近門近撫天柱崇隆。西華東華，通天閶闔；東鐘西鼓，晨暮交鳴。六部衙門，十王府庭，都察理藩，府庫倉廩。三官中心廟[4]，南北伽藍苑，四平[5]煙塵起，照壁飛蛟龍。文德武功二坊，閎衍巨麗，記文韜武略，文章武備，文治武成；東西下馬御碑，佇立兩廂，命天潢貝勒，股肱將臣，候駕躬迎。

金鑾鬱乎其嵯峨，華宇燦乎其舒虹。碧瓦朱垣，天闕五重。熠彩煥然，比鷗連甍。巍巍大政殿，八角重簷，藻井降龍；烈烈十王亭，雁行兩陣，虎賁八風。大清門雕戺堆繡，崇政殿浮雲蛟騰。徹上明造，御路排雲，晶瑩琉璃，盤柱金龍。翊門通轉，廊腰縵回，椒房深幽，高臺曲徑。鳳樓曉日，紛紜萬景。芳草如積，嘉木樹庭。牡丹紫薇，吐葩揚榮。日華霞綺，雙樓並聳。臺上五宮，正寢清寧，麟趾關雎，永福衍慶，臺樹笙歌，既麗且崇。臺下五閣，文溯天聰，敬典崇謨，翔鳳飛龍，天祿琳琅，尊藏聖容。

昔太祖兵起遼東，中軍帳內，指點方津，羽旄掃霓，親定都盛京。太宗偉業承興，金戈鐵馬，伐鼓舉烽，拂天旌旗，據江山半重。所以伏東國[6]，破林丹[7]，擊黑水[8]，擾幽燕[9]，兵進大同[10]。奉玉寶[11]，改國號[12]，正服色[13]，陟中壇[14]，獨尊德隆。把酒以彈鋏行吟，麾下聚豪傑英雄；展墨以新朝文章，殿前匯碩儒辭鴻。粉黛如雲，珠簾暮卷，蒙古姝媛[15]，佳麗後宮。海蘭珠，香銷玉殞，哭倒一代君王，成千古絕唱；敏莊妃，冰雪天資，扶助沖齡登基，保大清一統。少年天子，發詔令揮千軍入關；攝政皇父，迎聖駕立紫禁門庭。

聖眷移鑾，盛京留陪都之名；不忘祖蔭，東巡駐舊宮之榮。聖海延迴[16]，繼序其皇[17]，子孫是守，神聖相承[18]。興土木，擴院庭，增御制，添溢彩行宮[19]；奉諡寶，尊玉冊[20]，貯四庫[21]，藏彌珍鐘靈。清寧宮擊薩滿神鼓，實勝寺傳黃教佛鐘。華燈影下，乾隆帝夜讀，御書大賦盛京；嘉蔭堂上，嘉慶帝擊節，欽聆繞梁古聲。

秋聲蕭瑟，歲月塵蒙。漸行漸遠，一代皇朝背

影；斷瓦殘垣，蒿蓬蔽日舊宮。息侯金氏，議建東北博物第一大館[22]；獻藝女史，首展華夏千年帝王御容[23]。博物君子，前輩先賢，苦撐困局，蓽路以成。

星移斗轉，澄清煙雲往事；朝霞映照，祥雲飛渡廣廷。壯哉盛京皇宮，躋身「國保」，舊宮又添新藏，遺址更煥新容。美哉盛京皇宮，名列「世遺」，四海流布美譽，五嶽驚聞聲名。「大清神韻」[24]，御苑英華，展宮藏稀世珍寶；復原大典[25]，古韻靈動，現皇家禮儀風情。引高朋摩肩，佳賓接踵，名流畢至，賢士紛登。臺灣胞興呈墨寶，盛讚大荒肇基業[26]；國際政要頻頷首，稱譽華采顯承平。

大哉盛京皇宮，納天之氣；偉哉盛京皇宮，聚地之精。瓊樓敞軒，臺樹閣亭，重閨幽閫，神麗闕庭。經幾朝代之易變，歷四百年之霜風，愈錦繡壯闊，愈煌煌其崇。故盛京夫子曰：天地澄，神州興，故都盛，青瑣榮。所以翩然而舞，擊節當歌，讚萬民之和，唱百世文明。

注釋：

1. 紫氣指祥瑞之氣。史傳，老子過函谷關，守關官吏喜見紫氣自東而來，知有聖人經過，遂出關恭迎。老子見之，授其《道德經》。瀋陽故宮有乾隆帝御書匾額〈紫氣東來〉懸掛於鳳凰樓。

2. 指的是皇太極於崇德八年（1643）敕建的四座塔寺，即東塔永光寺，西塔延壽寺，南塔廣慈寺，北塔法輪寺，分別位於盛京城的東、西、南、北四方。

3. 天聰八年（1634），皇太極更瀋陽名為「盛京」，同時改定八個城門的名稱為撫近門（大東門）、懷遠門（大西門）、德盛門（大南門）、福勝門（大北門）、內治門（小東門）、外攘門（小西門）、天佑門（小南門）、地載門（小北門）。

4. 指的是三官廟和中心廟。三官廟是明代瀋陽中衛城中的一座道觀，因廟中所祀為「天、地、水」三官，故稱三官廟，原址在今瀋陽故宮太廟處。中心廟亦為道觀，因位於瀋陽中衛城十字形大街的中心而得名，現址在瀋陽故宮後牆外。

5. 皇太極在營建盛京都城時，在盛京皇宮後面開闢商業街市，名為四平街，使盛京城市布局接近「前朝後市」的典型中國古代都城的布局模式。四平街即今之中街。

6. 崇德元年十二月，皇太極御駕親征朝鮮，並於翌年正月三十日，與俯首稱臣的朝鮮國王李倧締結了城下之盟，正式建立起維繫至清末的清代中朝宗藩關係。

7. 皇太極在位期間曾三征蒙古察哈爾部林丹汗，在天聰九年的征伐中，林丹汗亡命於青海打草灘病卒。

8. 指皇太極時期東征黑龍江流域的野人女真使之臣服之史事。

9. 指天聰三年皇太極親率八旗軍奔襲京師，施反間計計殺袁崇煥。

10. 指天聰八年皇太極派八旗勁旅遠襲宣府、大同等地大獲全勝之史事。

11. 在征服蒙古察哈爾部林丹汗的過程中，皇太極得到了元代傳國玉璽，並因此有稱帝之議。

12. 皇太極於崇德元年四月正式稱帝，改國號「大金」為「大清」。

13. 指皇太極以「辨服色，正名分」為宗旨，多次頒布服飾制度，令官民冠服遵制劃一。

14. 指皇太極於盛京城德盛門外天壇祭告上天，舉行改國號稱皇帝的大典。

15. 在皇太極建立大清稱帝之時冊封的崇德五宮后妃即皇后、宸妃、貴妃、淑妃、莊妃，全部為蒙古貴族之女，開創清代立蒙古女為皇后母儀天下之先河。

16. 此為乾隆帝御書匾額，現懸掛於瀋陽故宮文溯閣內。

17. 此為乾隆帝御書匾額，現陳列於瀋陽故宮迪光殿內。

18. 此為乾隆帝御書楹聯，現懸掛於瀋陽故宮大政殿內，上聯是：神聖相承恍睹開國宏猷一心一德；下聯為：子孫是守長懷紹庭永祚卜世卜年。

19. 指乾隆帝於乾隆八年、乾隆十一年至十三年、乾隆四十七年至四十八年間大規模改建、增建盛京宮殿建築，包括中路的飛龍閣、翔鳳閣、日華樓、霞綺樓、師善齋、協中齋，皇帝行宮之頤和殿、介祉宮、敬典閣、迪光殿、保極宮、繼思齋、崇謨閣以及西路戲臺、嘉蔭堂、文溯閣等娛樂建築。

20. 指乾隆帝遷盛京太廟於原三官廟址，並於此貯藏清歷代先皇之諡寶、諡冊以示尊崇。

21. 指乾隆帝特建文溯閣恭藏《四庫全書》於盛京宮殿。

22. 金梁，字息侯，滿洲正白旗人，曾任奉天省政務廳廳長、內務府大臣等職。1910年就曾上於盛京宮殿設立大內博覽館奏摺，成為提議於瀋陽故宮建立博物館的第一人，1928年出任設立於盛京宮殿的東三省博物館委員長。

23. 指當時著名女畫家楊令茀，其為瀋陽故宮所作的數十幅歷代帝后畫像，成為當時東三省博物院首展的主要內容。

24. 指瀋陽故宮博物院陳設於鑾駕庫的精品展「大清神韻——院藏清代宮廷藝術珍品展」。

25. 指瀋陽故宮博物院打造世界文化遺產品牌的動態展示，根據史料記載改編的七部皇家禮儀展演劇碼：《國史實錄告成》、《皇格格下嫁》、《清太宗出巡》、《盛京清宮新春朝賀典禮》、《冊封五宮后妃》、《萬壽慶典》、《盛京清宮迎賓禮儀》。

26. 瀋陽故宮作為瀋.陽市對外展示的重要窗口，每年都要接待來自世界各地的賓朋。2005年10月15日，中國國民黨名譽主席連戰一行參觀了瀋陽故宮，並於文溯閣前欣然題詞：「大荒肇基業，盛京開鴻蒙」。

《大清盛世》特展綜述

陳嘉翎

　　清朝，距離我們當代並不遙遠，女眞--滿族的文化與習俗似乎就在我們的生活之中，例如女性穿的旗袍與平日滿族點心沙其馬，特別是叫好叫座的清宮劇與暢銷清代小說對於清代歷史也經常有所演出與著墨，所以臺灣民眾對於大清，特別是康熙、雍正、乾隆三朝均耳熟能響，而許多的「清宮疑案」也常爲人津津樂道。話雖如此，但是大家對於清朝歷史的了解仍總是傳聞者多，而眞正了解者少。於是，本館在籌劃《大清盛世—瀋陽故宮文物展》時，便致力於展現以歷史人物爲主角的內容，進而透過文物來舖陳清初至盛清時期的完整背景，並以貼近人心的方式，提升觀眾去了解，爲何大清能夠以少數民族的基礎從東北崛起，以八旗制度爲主力，由弱變強，從部落到國家，進而挺進中原，開創中華文明進步巔峰的康雍乾盛世！這也是我們在建國百年時可以鑑往知來的治國之道，同時對於中華文化傳承與兩岸文化交流也寓意良深。

　　經過本館與瀋陽故宮兩館人員的密切合作下，共同爲《大清盛世》特展遴選了124組件精品文物，其中國家一級品就高達24件，而且有好幾件文物，像是龍椅屛風與鹿角椅，是基於本館與瀋陽故宮締結爲姊妹館的深厚情誼，才得以首次出國來臺展出，機會難得。

　　《大清盛世》特展，可以說是一個來自瀋陽故宮並具有滿族特色的展覽。所以在本展中，首先要突顯與傳達的訊息，便是瀋陽故宮在我國歷史上的重要地位與滿族崛起的傳奇。瀋陽故宮在過去是大清入關以前清太祖努爾哈赤與清太宗皇太極兩代帝王所建的盛京皇宮，宮內收藏兩萬餘件大清原始文物與宮廷御用珍品，充滿建州女眞多元文化色彩與不斷進取的民族精神。滿族先世在中國東北的白山黑水間生息繁衍，爲多民族的共同體，16世紀中期以後，由努爾哈赤起來完成了統一大業，稱汗建國

大金；皇太極西進攻明稱帝，改大金爲大清；到多爾袞率軍入關、挺進中原、順治帝遷都北京、統一全國，建立皇朝。這體現了一個人口相對稀少、物質相對匱乏、社會形態相對落後的少數民族政權——滿族，如何能在30年時間裏由關外據關內，又如何能在百年中由草創現輝煌的傳奇。

　　其次，觀眾可以看到清初至盛清時期的「六皇一后」，這也是我們特別　本展所設計的7位主角，包括了清太祖努爾哈赤、清太宗皇太極、孝莊皇后、順治帝福臨、康熙帝玄燁、雍正帝胤禛與乾隆帝弘曆，他們如何在當時複雜艱困的環境中擔任領袖的精采演出　　發生在中國東北瀋陽故宮內與大清入關後一連串滿族兄弟鬩牆、皇位相爭與淒美愛情的眞實故事；同時，對於這些偉大的清朝帝后其博大胸襟與超群膽識也作了陳述。

　　再者，透過他們親自使用過或相關的文物，如武器、用器、服裝、樂器、瓷器、繪畫與陳設品等，進而闡述了這些滿族皇帝如何兼收並蓄、滿漢並治的功績，並象徵著大清向中國數千年傳統文化的歸一和致敬。

　　《大清盛世》特展的展品遴選，便是環繞著上述的這些考量，繼而憑藉歷史的發展與刻意制定的主題，使本次展覽有別於其它清代的文物展。本展共分爲五個主題，展示內容與設計包括：

一、「女眞——滿族的崛起」，敘述女眞滿族人源流與三仙女神話故事，體現內容爲女眞滿族的源流、形成、發展，盛京瀋陽故宮今昔簡介。

二、「白山黑水的戰士」，體現努爾哈赤—大金的建立與遷都遼東，體現內容爲清朝開國皇帝太祖努爾哈赤本人介紹、大金建國、八旗制度與八旗軍史介紹，展覽文物

包括清太祖努爾哈赤時期文物，及與努爾哈赤本人有關的文物；以及皇太極—創建大清與早期盛京皇宮，體現內容爲大清開國之君太宗皇太極本人介紹，大金國家的拓展與發展，創建大清國史跡。展覽文物有清太宗皇太極時期文物及與皇太極本人有關的文物。

三、「后妃佳麗風華」，展示孝莊皇后政績與後宮嬪妃日用，體現內容爲大清開國之初最具爭議的女人—孝莊皇太后—博爾濟吉特氏布木布泰本人介紹、孝莊對輔佐順治帝、康熙帝的巨大貢獻，以及清代后妃使用的服裝、器物等等。

四、「君臨天下」，主述明清皇朝歷史的更迭，體現內容爲明朝滅亡、清朝遷都改朝換代之壯舉，李自成農民軍攻入北京，吳三桂降清，攝執睿親王多爾袞率八旗大軍入關，清朝遷都北京定鼎中原。展覽文物包括了清宮皇帝寶座及屏風、清宮殿上陳設用品、其它文物複製品，以及山海關城門。

五、「宮廷御用雅賞」，清中期文化的興盛，體現內容爲清朝遷都北京後，盛京（瀋陽）作爲陪都成爲清朝政治的一個重地，有康、乾、嘉、道四位皇帝10次東巡駐蹕這裏，並增修了大量宮殿。此時滿族急速漢化，國家文化迅速發展，故側重清樂禮樂的完備和大型類書的編撰。此外，也述及清朝康熙至乾隆時期，進入「康雍乾盛世」，全社會大興古董收藏之風，宮廷內部更是成爲文物收貯的中心。清帝東巡盛京，不僅在此增修了大量宮殿，還去貯十

餘萬件皇家珍寶和帝后御用器物，使盛京皇宮成爲名揚關外的皇家寶庫。展覽文物包括了清宮御用文房四寶與清宮廷畫家郎士寧與清初四王等畫作、瓷器、玉器、瓷器、琺瑯器等各類一級藝術精品。

《大清盛世》特展透過「讓歷史活起來」的「再時間化」方式，走出文物暨有框架，賦予當代的「正說」詮釋，讓清宮祕史中的人物走出「戲說」之謎，希望能夠讓觀眾從展品中看見皇帝們獨特的個性、窺探展品背後的歷史故事、目睹中華民族融合演進與開創盛世的一場過程、揭露展品昔日功能與今日現代生活的關聯、將展品的文化符碼轉換爲今日文化創意靈感與設計，甚至於清宮的一級文物展品可以作爲今日收藏的品味指標。

《大清盛世》特展在致力將所需要的文物配合主題聚集在一起並力求展現還原歷史面貌的同時，也許無法準確無誤地達到這個目的；然而，重新賦予歷史文物當代的思維與詮釋，讓觀眾得以再次探知與了解大清盛世的這個目標，應該是無庸置疑的。

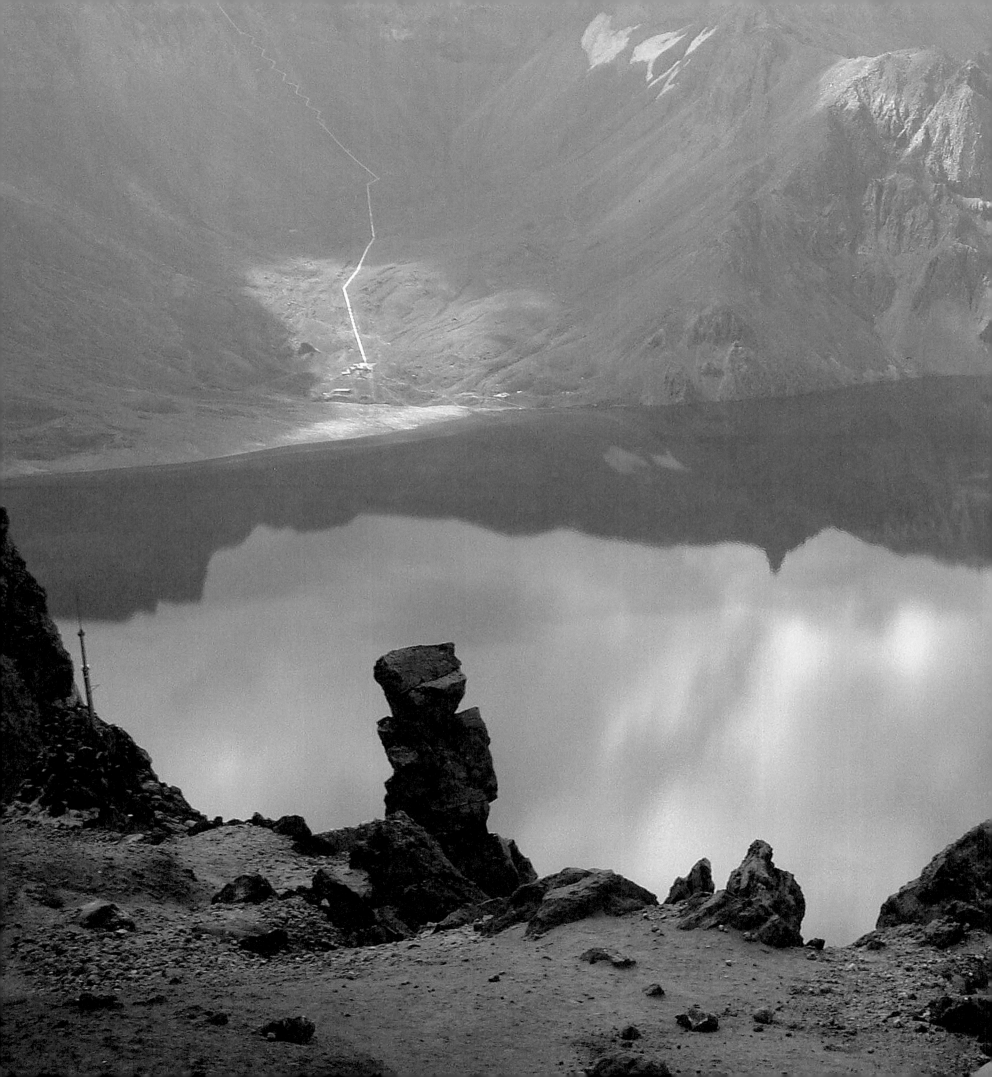

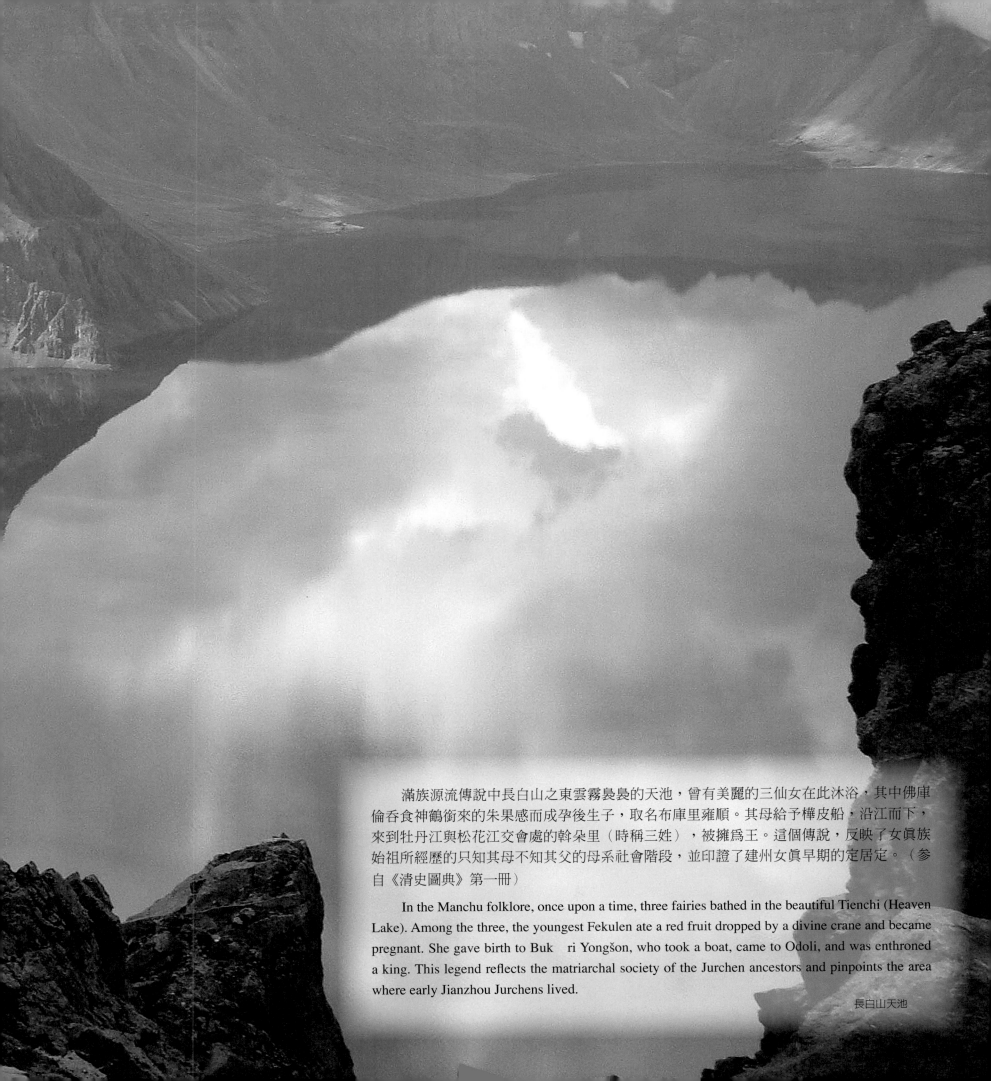

　　滿族源流傳說中長白山之東雲霧裊裊的天池，曾有美麗的三仙女在此沐浴，其中佛庫倫吞食神鶴銜來的朱果感而成孕後生子，取名布庫里雍順。其母給予樺皮船，沿江而下，來到牡丹江與松花江交會處的斡朵里（時稱三姓），被擁為王。這個傳說，反映了女眞族始祖所經歷的只知其母不知其父的母系社會階段，並印證了建州女眞早期的定居定。（參自《清史圖典》第一冊）

　　In the Manchu folklore, once upon a time, three fairies bathed in the beautiful Tienchi (Heaven Lake). Among the three, the youngest Fekulen ate a red fruit dropped by a divine crane and became pregnant. She gave birth to Buk　ri Yongšon, who took a boat, came to Odoli, and was enthroned a king. This legend reflects the matriarchal society of the Jurchen ancestors and pinpoints the area where early Jianzhou Jurchens lived.

長白山天池

女真—滿族的崛起

JURCHEN: THE RISE OF MANCHUS

滿族先世在中國東北的白山黑水間生息繁衍，既源自金朝的女眞人，又融合了蒙古、漢、朝鮮及東北地區其他的少數民族。先秦時稱肅愼，漢和三國時期稱挹婁，南北朝時稱勿吉，隋唐兩代稱靺鞨，遼宋元明時期稱女眞。明初，女眞人南遷分爲海西女眞與建州女眞；未遷移的被稱爲野人女眞。16世紀中期以後，隨著女眞人社會經濟的發展，期望建立一個統一政權以穩定社會秩序，最後由努爾哈赤起來完成了統一大業，稱汗建國大金；皇太極西進攻明稱帝，改大金爲大清；到多爾袞率軍入關、挺進中原、順治帝遷都北京、統一全國，建立皇朝。這體現了一個人口相對稀少、物質相對匱乏、社會形態相對落後的少數民族政權—滿族，如何能在30年時間裏由關外據關內，又如何能在百年中由草創現輝煌的傳奇。

Ancestors of Manchus lived in the northeastern regions of China and were a combination of several people. Besides the Jurchens, they included Mongolians, Han Chinese, Koreans, and other minority tribes in the northeastern region. Known to Chinese people since Qin dynasty, the Jurchens began to move southward in early Ming dynasty and separate into several clans. In the middle of the16th century, with advanced economic and social development, Jurchens urged to establish a unified regime to stabilize society. In this trend, Nurhaci unified Jurchens and established Great Jin, Huang Taiji raided Ming dynasty and established Qing Empire, Dorgon entered the central plain region of China, and Emperor Shunzhi moved the capital to Beijing, unified China, and established Qing dynasty. As a minority regime with relatively few people, less raw material, and more primitive society, Manchus spent only 30 years to control the entire region beyond the Shanhai Pass. In less than 100 years, the Qing Empire created a golden age from the broken society of late Ming dynasty.

滿族源流與入關

The Origin and Rise of the Manchu Tribes

鄧慶 Deng Qin

一、源遠流長——滿族形成

滿族是一個勤勞勇敢的民族，它對中華民族的發展，尤其是為東北地區的開發和豐富民族文化，做出了重要的貢獻。滿族的歷史源遠流長，在漫長的年代裏，其先世就在中國東北的「白山黑水」間生息繁衍。可上溯到先秦古籍中的肅慎；漢和三國時代的挹婁；南北朝時期的勿吉；隋唐兩代的靺鞨；遼宋元明時期的女真。在不同時期擁有不同的名稱，有著清晰的歷史線索；其自身也經歷了複雜的變化過程。

1、先秦的肅慎：肅慎，是中國東北最古老的居民之一。在禹定九州之時，周邊前來上貢各族，其中就包括東北夷的「息慎」，而「息慎」就是肅慎。西元前11世紀的西周初年，肅慎人向周武王貢獻過楛矢石砮。楛矢是長白山區枯木做的箭杆，石砮是用松花江的堅硬青石磨制的箭頭。肅慎人用楛矢和石砮作為生產工具和武器生息在中國東北地區。春秋時期，肅慎派使節來朝貢，周成王命大臣給以賞賜。此時，中原地區的人已經稱肅慎是周王的「北土」。說明他們之間有著密切的政治、經濟關係。當時肅慎人主要從事漁獵生產，處於較低的社會發展階段。

2、漢、三國時代的挹婁：戰國以後，肅慎人中一部分興起，改稱挹婁，有的史書仍稱肅慎。挹婁

瀋陽故宮博物院藏薩滿　腰鈴

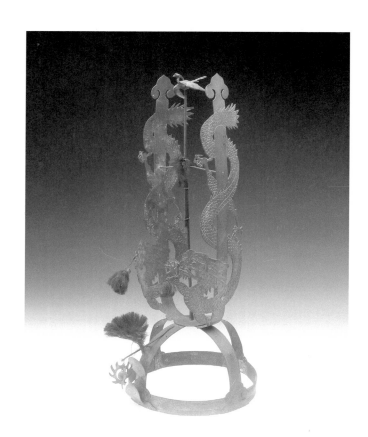

瀋陽故宮博物院藏薩滿帽

人種植五穀，養豬業興旺，能制麻布和陶鬲，也用楛矢和石砮獵取野獸。他們用獵取的貂皮與鄰族交換，挹婁貂成為中原上層社會的禦寒珍品。三國以後，挹婁人擺脫了對松花江中游夫佘奴隸主貴族的從屬關係，屢次向中原王朝直接貢獻楛矢和石砮，表示臣屬中央王朝。從挹婁的遺址中發現經過琢磨的玉石和漢代的五銖錢，說明挹婁人同中原地區的政治、經濟、文化的密切聯繫。

3、南北朝、隋、唐時時期的勿吉、靺鞨：北朝史書對肅慎、挹婁的後人改稱「勿吉」和「靺鞨」。這兩個名稱是不同時代的音譯。西元493年，即北魏太和年間，勿吉人起而推翻了夫佘奴隸主的統治。部分勿吉人南遷至松花江中游的夫佘故地。勿吉、靺鞨人口繁衍有幾十個部族。以後逐漸發展

《滿洲實錄》繪滿族源流三仙女神話故事

滿族源流神話故事中的仙女佛庫倫

為粟末、白山、伯咄、安車骨、拂涅、號室、黑水
七大部。隋末，有千餘戶靺鞨人遷至營州，即今遼
寧朝陽定居。勿吉、靺鞨人同中原王朝保持密切的
隸屬關係：北魏太和年間，勿吉人到中原王朝納貢
人數多達五百餘人。隋煬帝時，授靺鞨首領突地稽
為金紫光祿大夫，遼西太守。唐太宗又封突地稽為
右衛將軍，賜姓李氏。從靺鞨人遺址中發現的鐵
器、鐵帶扣和部分陶器，形制與中原地區同類器形

非常類似。說明靺鞨人同中原地區仍保持密切聯
繫。靺鞨七部中黑水等部還比較落後，但已使用
鐵器。7世紀初，高句麗強盛，靺鞨白山、粟末等
部從屬之。唐太宗戰敗高句麗，白山部眾多入唐。
伯咄、安車骨等部奔散，部分粟末人遷營州與先來
靺鞨人並居。西元696年，即武則天時期，契丹首
領殺唐營州都督，徙居營州的靺鞨人避難東走。後
大柞榮時於松花江上游、長白山北麓建立政權，稱
「振國」。這是一個以靺鞨人為主體，也有部分高
句麗人參加的政權。西元712年，即唐玄宗時期，
大柞榮受唐封為左衛大將軍、渤海郡王，以其所統
為忽汗州，加授忽汗州都督，從此，這個政權便以
「渤海」為號。它的政治、軍事均按唐制，使用漢
文。渤海郡王每次更換，均由唐朝冊封。唐玄宗以
後，渤海貢使幾乎每年都到長安。渤海的農業、礦
業、手工業有顯著發展。渤海通唐海道從鴨綠江口
經旅順至登州。渤海被稱為「海東盛國」。唐代著
名詩人溫庭筠在「送渤海王子歸國」詩中寫道：
「疆界雖重海，詩書本一家。盛勳歸舊國，佳句在
中華」。真實地反映了唐和渤海地區經濟、文化是
「一家」。

　　4、遼、宋、金、元、明時期的女真：西元926
年，即遼太祖時期，渤海政權被契丹貴族推翻，改
稱東丹國。金太祖阿骨打曾說：「女直（真）、渤
海本同一家」，反映了女真、渤海記憶猶新的同系

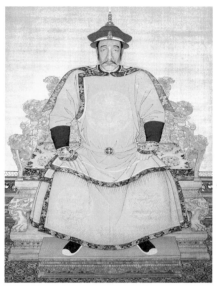

清太祖努爾哈赤

關係。遼滅渤海後，黑水靺鞨附屬於遼。遼統治者遷渤海於中國東北南部，黑水靺鞨隨之南遷渤海故地。契丹人稱靺鞨人為「女真」。從此，女真的名稱便出現在中國史籍中。在遼朝，女真也稱女直，因興宗名耶律宗真，為避興宗諱，故名之。遼王朝把女真人分為「熟女真」和「生女真」，反映了女真人內部發展不平衡的狀態。「熟女真」是其先進部分，分佈在松花江以南。遼王朝直接統治「熟女真」，遼太祖時為分而治之，將其富裕戶數千家遷於遼陽。生女真比較落後，主要從事漁獵。十世紀末，即北宋初，生女真的完顏部落崛起。西元1115年，完顏阿骨打在反抗遼王朝奴役的戰爭中取得勝利後，建立了大金奴隸主政權。阿骨打改造部落聯盟的組織，建立具有軍事、政治、生產三方面職能的猛安謀克制度，鞏固了女真內部的統一，加強了軍事力量。西元1119年，阿骨打又命完顏希衣參考漢字、契丹字創制了女真大字；金熙宗時又創女真新字，通稱女真小字。這些，標誌著作為肅慎後裔的女真人已邁入一個新的發展階段。西元1125年，女真貴族與北宋聯合滅遼。西元1127年，推翻北宋皇朝。西元1153年，遷都燕京（今北京），成為一個統治區域南達淮海，西抵秦嶺，北至外興安嶺，東臨海，西北與蒙古為鄰，與南宋並立的金王朝。大批女真人也陸續從東北遷入中原定居。從13世紀初年開始，蒙古貴族不斷打擊女真貴族的統治。西元1234年，金政權被蒙古所滅。從此，中原、東北地區女真族處於蒙古貴族的統治之下。元世祖忽必烈時，加強了對東北女真地區的統治。西元1287年，建立了遼陽等行中書省，下分遼陽、瀋陽等路。元代東北地區女真人中的先進部分，多數居住在遼陽、瀋陽等路的轄區內，與漢族等兄弟民族雜居共處，從事農業生產。後來這部分女真人成為明初遼東直轄衛所下女真人的重要來源之一。元代東北女真人中落後部分散居的地區，即以今黑龍江省依蘭縣為中心，分佈於松花江流域和黑龍江中、下游。在這裏，元皇朝統治者初置桃溫、胡裏改、斡朵憐等萬戶府。通過對女真上層人士實施隨俗而治，他們以狩獵為業，後來這部分女真人後裔成為奴兒幹都司管轄下的主要居民。明初以來，女真各部逐漸南遷，重新分佈。其中，原居依蘭一帶的女真人，分兩大支南遷：一支，即明史記載中的建州女真。幾經轉徙，最後集結在蘇子河畔。另一支，即明史記載中的海西女真。遷至松花江中游。沒有遷移的女真人，被明政府稱之為「野人」女真。明政府對女真人推行「分而治之」和撫綏政策。明初在東北南部設立遼東都指揮使司。永樂初年又在東北北部設立奴兒幹都指揮使司，加強了明中央政府對女真地區的管轄。與此同時，對女真上層人士加封不同等級的衛所官職，給予一定的優厚待遇和特權。經濟上准許受封女真首領到北京朝貢貿易，又在遼東開設馬市，以便女真、蒙古各部互市買賣。促進了女真地區農業生產、採集和狩獵業的發展。

5、滿洲（滿族）的定名：16世紀中期以來，建州、海西女真各部之間為掠奪奴隸、財富和地盤進行頻繁的兼併戰爭。明政府採取分而治之的政策。

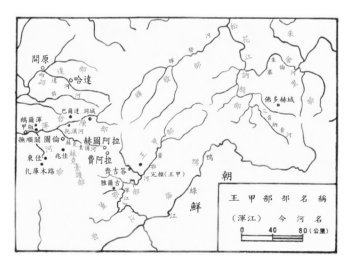

早期建州女真分布圖

而隨著女真人社會經濟的發展，他們要求建立一個統一的政權和穩定的社會秩序。這時，先有海西王臺、建州部的王杲都曾做過統一的嘗試，最後由建州左衛首領努爾哈赤起來完成了統一女真各部的大業。從西元1583年努爾哈赤起兵討伐尼堪外蘭到1593年擊敗九部聯軍，用了十一年時間統一了建州各部。到西元1613年，除地域遙遠的女真部落和依明為援的葉赫部外，努爾哈赤又進一步統一了東北女真各部。正是在這個過程中，滿族是以建州女真、海西女真為主體，吸收東海女真、漢、蒙、朝鮮等族人形成了一個新的民族共同體。努爾哈赤在統一女真各部的過程中創建了「牛彔」—八旗制度，成為滿族形成的強而有力的紐帶。西元1616年，努爾哈赤在赫圖阿拉，即今遼寧省新賓縣境，建立了「大金國」，自稱汗號。這是滿族形成的一個重要標誌。西元1636年，努爾哈赤的兒子皇太極稱帝，改「大金」為「大清」，在此前一年，即1635年，定族名為「滿

洲」。滿族的名稱便正式出現了。

二、不斷進取—滿族入關

不斷進取是滿族入關的精神實質。從努爾哈赤統一女真、五遷都城（費阿拉、赫圖阿拉、界藩、薩爾滸、興京、盛京）；皇太極征服蒙古察哈爾、統一漠南蒙古，西進攻明；到多爾袞率軍入關、遷都北京，及至挺進中原、統一全國；都體現了這一點。

1、統一女真、對明宣戰：西元1583年，努爾哈赤以十三副遺甲起兵，用十年時間統一了建州女真各部。西元1593年，又在癸巳之戰中打敗了九部聯軍。此時，女真內部形成了新的力量對比，海西四部中，葉赫、烏拉勢力強盛，哈達、輝發減弱，形成建州、葉赫、烏拉三足鼎立的局面。努爾哈赤結交烏拉、科爾沁蒙古和東海各部，與葉赫爭奪哈達、輝發，及直接攻擊、掠奪葉

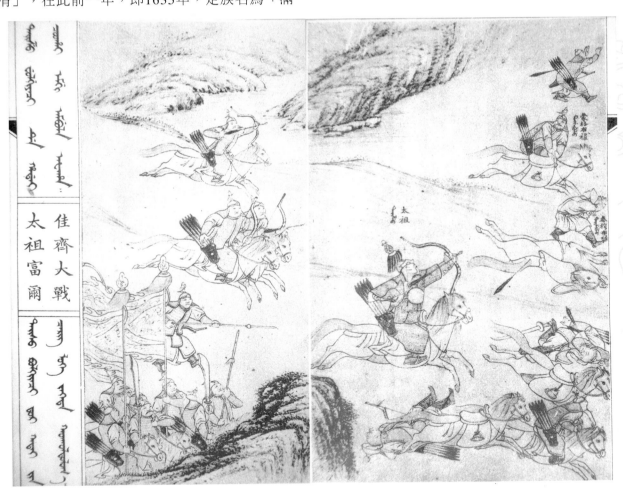

《滿洲實錄》繪圖中記載太祖富爾佳齊大戰

赫部，開始了統一扈倫四部的戰爭。西元1616年，他在赫圖阿拉舉行即位大典，建立了大金政權。西元1618年，以七大恨對明宣戰，先後佔領了撫順、東州、馬根單等，以後，又攻下清河。明廷受到了很大的震動。西元1619年，大金與明朝發生了薩爾滸大戰。在薩爾滸大戰中，大金大獲全勝。

2、攻佔遼瀋、遷都盛京：西元1621年，大金攻佔遼瀋，許多遼人避亂渡江，投奔明將毛文龍，不時對大金發動襲擊。尤其是遼陽漢族居民的反抗，使努爾哈赤感覺到東京地區很不安全。西元1625年，努爾哈赤決定從遼陽遷都瀋陽。由於東京城新修築不久，城內宮殿剛剛修完，八旗官兵的住房尚未齊備，因此，遷都計畫遭到八旗諸王的反對。但努爾哈赤卻闡述了其高瞻遠矚的意見：瀋陽四通八達，西征大明，從都兒鼻渡遼河，路直且近；北征蒙古，二三日可至；南征朝鮮，自清河路可進。最終，成功遷都盛京。

3、征服蒙古、四次入關：科爾沁蒙古最早歸附清政權，並建立聯姻關係；以後頻繁與清政權交往，關係密切。在清入關前統一東北，綏服漠南蒙古，對抗明皇朝的戰爭中發揮了重要作用。努爾哈赤時期綏服了漠南東部蒙古，皇太極時期則征服了蒙古察哈爾、統一了漠南蒙古。從天聰年間起，他四次入關征明，但結果證明，要滅亡明朝是需要一些時間的。也正如皇太極的伐大樹理論所言：取燕京如伐大樹，需要從兩旁斫削，至大樹自僕。明朝雖已腐朽不堪，但作為一株百年大樹，尚未達到自僕的程度。

4、揮師入關，挺進中原：皇太極死後，其子順治帝即位，多爾袞為攝政王。其時，滿族統治者欲入關奪取全國政權。但是，滿族八旗雖長於騎射野戰，但數量有限。因此，他們意識到：倘若明朝集天下之兵力和物力，畢注於東北一隅；再對付這棵「大樹」，是頗為困難的。因此，他們曾試想聯合農民軍共同對明。西元1644年初，多爾袞按照皇太極的既定方針，曾派人聯絡李自成。其使者取道蒙古送書信給大順軍，至誠至願，欲與之協謀同力。但此時李自成已率大軍東渡黃河向北京進軍，風馳電掣，勢如摧枯拉朽，清廷的一廂情願已無實現的可能。是年3月，大順軍攻佔北京城，崇禎帝自縊，明朝覆亡。但當時在瀋陽的清廷尚未得到確報。4月，大學士範文程上書攝政王：指出明亡在即，清與明爭天下，實與李自成角逐。應改明為友，而以李自成為敵。由伐明 轉而掃蕩農民軍。滿族要定鼎中原，應佔據明中樞重地。不久，明亡消息傳來，多爾袞果斷地採納了範文程的意見，率十萬八旗主力，直驅北京。在進軍途中，收到明將吳三桂的請兵書，求之聯合夾擊李自成。多爾袞遂復信表示同

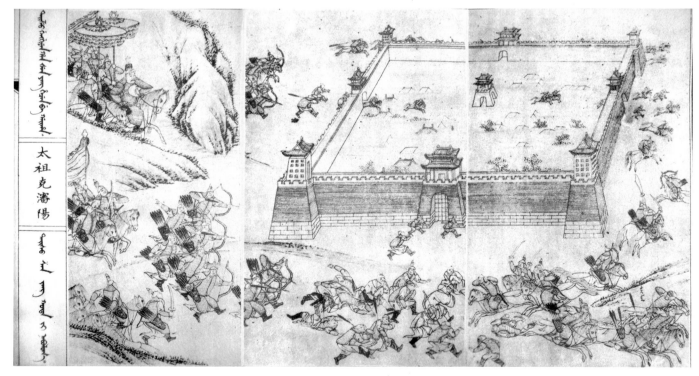

《滿洲實錄》繪圖中記載太祖克瀋陽

清代瀋陽城舊照

意，但要吳歸順清朝。至山海關北一片石，清軍協同吳三桂軍，擊潰大順軍主力。5月，佔領明朝統治中樞，隨後多爾袞迎順治帝入關，遷都北京。並將遼瀋地區的大批滿族人遷入關內。

5、滅亡南明、統治全國：清軍入關，福王朱由崧在南京建立弘光政權，史稱南明。此時，華夏大地上與大清政權並存的有南明政權、李自成大順政權、張獻忠農民軍。清軍總兵力二十餘萬，所控制地區僅為遼東和京畿附近。李自成大順政權，控制陝西等地，總兵力五十餘萬；張獻忠農民軍四十多萬，控制著四川；南明也有數十萬軍隊。這幾個政權的軍隊，以清軍的戰鬥力為最強，但要同時擊敗這幾個對手，實現全國的統一，也並非易事。滿族統治者審時度勢，通過採取整飭軍紀、減輕徭賦、團結漢族知識份子、籠絡故明官將及至為崇禎帝發喪，保護明陵等做法，以期避免兩線作戰。目的，集中兵力，各個擊破。此後，多爾袞採用欺騙手法，傳檄江淮，與南明議和。南明上鉤，不僅沒有命令數十萬軍隊攻擊清軍，反而派出使臣攜帶大量金銀財物，到北京與之和談。這使清軍得以放心大膽地集中兵力對大順軍進行作戰。山海關一戰後，李自成棄北京西走，清兵南下，長驅而入，連敗大順軍，其政權主體覆滅。由於清軍採取先西後東的策略，在擊敗大順軍後，兵鋒直指南明。其兵部尚書史可法督師揚州，力圖保住半壁河山，與清朝劃江而治。故在揚州拼死作戰，堅守十天，兵敗城破，以身殉職。清軍攻佔揚州後，多鐸縱兵屠城，造成歷史上有名的「揚州十日」慘劇。此後，清軍所向披靡，是月，攻佔南京，並俘獲朱由崧，

南明弘光政權滅亡。是時，滿族統治者在江南強行推行「剃髮」政策，遭到漢族人民強烈反對，民族矛盾尖銳。多爾袞先後調兵殘酷鎮壓了江陰軍民的反抗，三次屠殺上海嘉定的反清民眾，但抗清鬥爭卻屢演屢烈。後多爾袞改變政策，派兵部尚書洪承疇經略江南，實行以漢治漢、進行招撫，江南的緊張局勢才逐步得到緩解。於是，清軍又向張獻忠大西政權發起進攻，在遭遇戰中，張獻忠被清軍的冷箭射中。清軍乘勝出擊，大西軍慘敗。明朝的殘餘勢力雖在南方組織抵抗，但內部矛盾重重，互相傾軋，不能有效地防禦。清兵滅亡弘光政權後，又擊破了魯王政權、隆武政權、紹武政權。南明最後一個皇帝永曆與農民軍合作，得以維持十餘年。但因發生內訌，被清軍擊敗，永曆帝出逃，被吳三桂部索獲，永曆政權滅亡。康熙帝繼位後，從專權跋扈的鼇拜手中奪回了政權，清軍對南方的反對勢力進行三面夾擊，抗清鬥爭基本結束。吳三桂在鎮壓南明的戰爭中立了功，與耿精忠、尚之信起兵反清，史稱「三藩之亂」。但經過八年戰爭，仍歸失敗。清朝終於確立和鞏固了對全國的統治。

清軍入關後，集中兵力，尤其是使用明軍降將，發揮騎兵優勢與火器部隊的作用，並及時調整政策，緩和民族矛盾，終於以少勝多，統一了全國，鞏固了統治權，使中國歷史翻開了新的一頁。

作者為瀋陽故宮博物院研究員

圖片由瀋陽故宮博物院提供

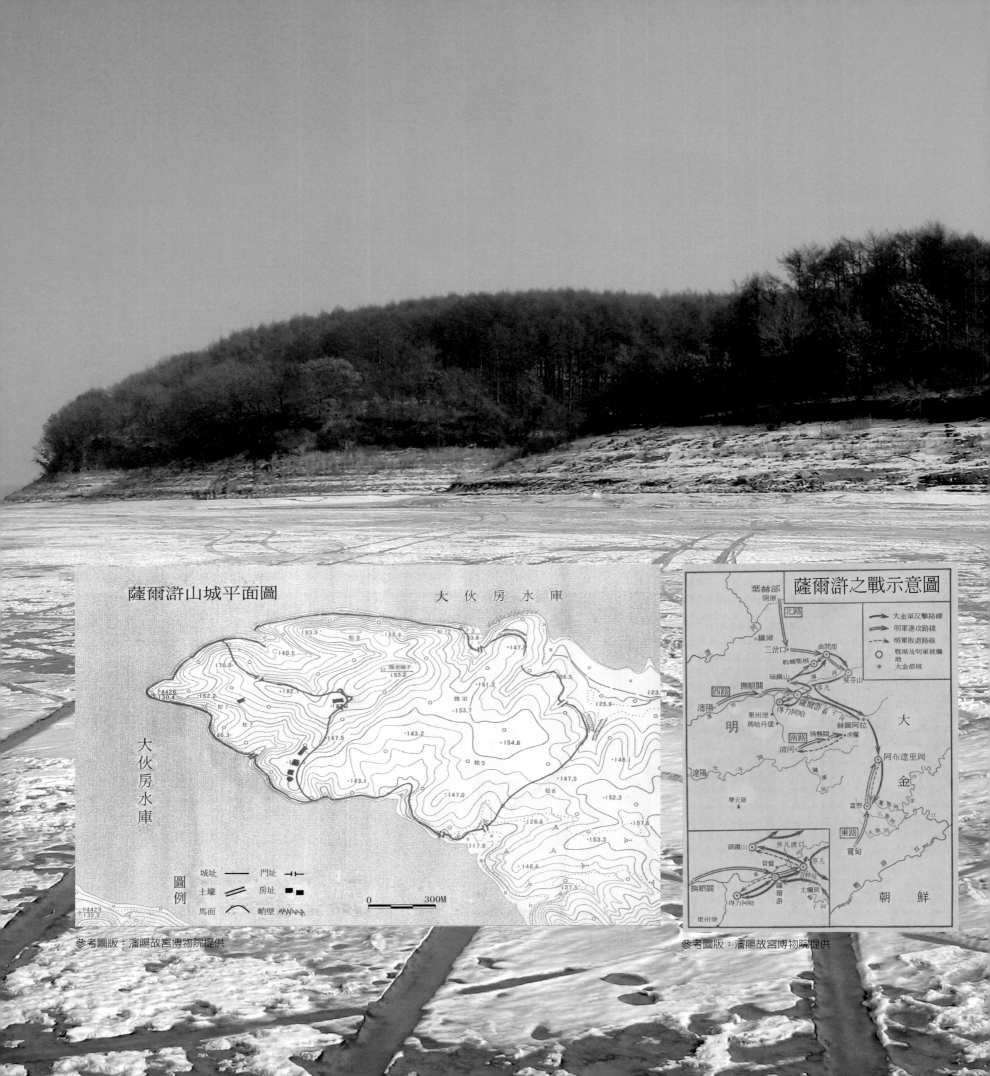

薩爾滸山城平面圖

大伙房水庫

大伙房水庫

圖例

城址 —— 門址 ⊣⊢
土壘 ⫻⫻⫻ 房址 ■
馬面 ⌒⌒⌒ 峭壁 ∧∧∧∧

0 _____ 300M

參考圖版：瀋陽故宮博物院提供

薩爾滸之戰示意圖

大金軍反擊路線 ⟶
明軍進攻路線 ⟹
明軍敗退路線 ⇢
戰場及明軍被殲地 ◯
大金都城 ⦿

明

大金

朝鮮

參考圖版：瀋陽故宮博物院提供

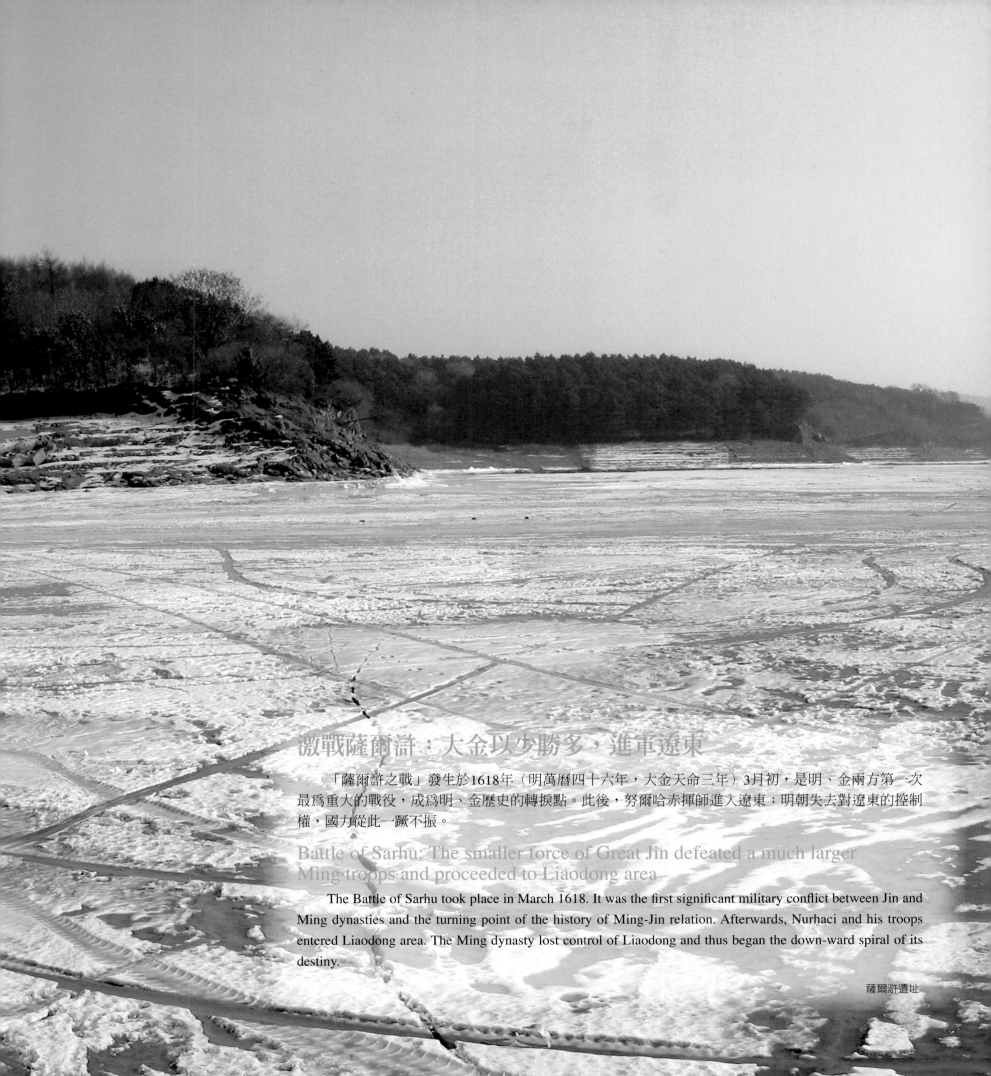

激戰薩爾滸：大金以少勝多，進軍遼東

　　「薩爾滸之戰」發生於1618年（明萬曆四十六年，大金天命三年）3月初，是明、金兩方第一次最為重大的戰役，成為明、金歷史的轉捩點。此後，努爾哈赤揮師進入遼東；明朝失去對遼東的控制權，國力從此一蹶不振。

Battle of Sarhu: The smaller force of Great Jin defeated a much larger Ming troops and proceeded to Liaodong area

　　The Battle of Sarhu took place in March 1618. It was the first significant military conflict between Jin and Ming dynasties and the turning point of the history of Ming-Jin relation. Afterwards, Nurhaci and his troops entered Liaodong area. The Ming dynasty lost control of Liaodong and thus began the down-ward spiral of its destiny.

薩爾滸遺址

白山黑水的戰士

WARRIORS FROM WIL DERNESS

滿族先世爲狩獵民族，他們在嚴酷的自然環境下，組建起牛彔、甲喇、固山等戰鬥組織，並以此作爲管理機構，統轄數以萬計的女眞人。狩獵、採集、出征、防禦、生活、娛樂、祭天、祭神，每項活動均以軍政合一的集體形式進行。1601年努爾哈赤創建滿洲四旗；1615年他又擴建滿洲八旗；而後皇太極又組建了蒙古八旗與漢軍八旗。八旗制度凝聚滿族於一體，形成無可匹敵的八旗戰士—統一女眞，征服遼東，佔據東北，揮師入關，一統中原，其功大焉！

Because of the harsh weather of their native lands, Manchus established several levels of fighting organizations to manage the thousands of Jurchens. Every activity, such as hunting, gathering, battle, defense, living, entertainment, sacrifice to deity or to heaven, were executed collectively, combining the politics and the military. In 1601 Nurhaci first established the Four Banners system. In 1615, on the basis of the Four Banners, he further extended the system to Eight Banners, a system lasting throughout Qing dynasty and with later addition of Mongolian Eight Banners and Han Eight Banners. The Eight Banners system unified all Manchus and formed an unconquerable army. They unified Jurchens, conquered Liaodong region, occupied entire northeastern China, and finally established a unified Empire in China. These warriors from wilderness were the primary force underlying this process.

清代的八旗制度

The Eight Banners System of Qing Dynasty

張恩宇

Chang En-Yu

清朝是由中國滿族建立的封建皇朝，也是中國最後一個封建帝制國家。

從清皇朝的奠基到統治的穩固，努爾哈赤創立的八旗制度起到至關重要的作用，嘉慶年《御製八旗箴》曾記述八旗的興起：「皇清受命，撫有萬方。白山毓秀，闓門衍祥。躬率子弟，基開瀋陽。八旗布列，有正有鑲。千城禦侮，勳紀旗常」。

八旗制度是中國清朝滿族的社會組織形式，最初具有軍事、生產和行政三方面的職能，是其封建皇朝的統治基礎，它促進了滿族社會的發展，鞏固了滿清皇朝的封建統治。八旗制度的產生、發展和消亡，與有清一代歷史相始終。大金時期努爾哈赤用八旗制度把分散的女真各部嚴密的組織起來，不僅提高軍隊戰鬥力，而且也對滿族的形成和社會生產的發展起到了積極的促進作用。

八旗制度的創立

八旗制度是清太祖努爾哈赤於1601年（明萬曆二十九年）根據本民族早期狩獵時的組織「牛录」加以改進以後形成的。它是滿洲的軍事、社會組織形式，後來成為大金政權的基礎。

努爾哈赤，1559年（明嘉靖三十八年）出生於建州左衛蘇克素護部赫圖阿拉城（現遼寧省新賓縣）。1583年（明萬曆十一年），努爾哈赤以父、祖十三副遺甲起兵，率領八旗子弟轉戰於白山黑水之間，經過三十餘年的征戰，基本上統一東北廣大地區，推動了女真社會的發展和滿族共同體的形成。1616年（明萬曆四十四年），努爾哈赤在赫圖阿拉稱「覆育列國英明汗」，國號大金，定都赫圖阿拉（遼寧新賓縣）。隨著兵勢漸強，勢力的不斷擴大，1618年（明萬曆四十六年）努爾哈赤認為明朝朝廷偏袒女真葉赫部而心生不忿的緣故，對諸貝勒宣佈：「吾意已決，今歲必征大明國！」，憤然頒佈「七大恨」，祭告天地，誓師征明，開始了為清皇朝建立江山偉業的艱苦奮戰。

努爾哈赤在統一女真各部過程中，創建了具有民族特色的八旗制度。八旗制度由女真氏族末期的狩獵組織「牛录」演變而來，「牛录」是滿族的一種生產和軍事合一的社會組織。滿族的先世女真人出兵或打獵，以氏族或屯寨為單位，以十人為一組，稱「牛录」（漢譯「箭」之意），其首領稱「牛录額真」（漢譯「主」之意）。

隨著統治地區逐漸擴大，管轄人口日益增加，牛录數目也隨著增多。這在行政管理和軍事活動中，需要將牛录分編為幾個大的組織。1601年（明萬曆二十九年），努爾哈赤為適應多兵力、大規模統一指揮作戰及對內統一管轄的需要，對牛录制度進行了整編。每一牛录擴大到三百人，五牛录為一甲喇，五甲喇為一固山，分別以黃、紅、藍、白四色旗為標誌。1615年（明萬曆四十三年）將四旗改為正黃、正紅、正藍、正白，並增設鑲黃、鑲紅、鑲藍、鑲白四旗，共為八旗。《清太祖高皇帝實錄》記載：「上既削平諸國，每三百人設一牛额真，五牛录設一甲喇額真，五甲喇設一固山額真，每固山額真左右設兩梅勒額真。初設有四旗，旗以純色為別，曰黃、曰紅、曰藍、曰白。至是添設四旗，參用其色鑲之，共為八旗。」「固山」是滿語，漢譯為「旗」，是八旗編制的最大單位。共設「八固山」，即「八旗」。每旗領有步兵騎士七千五百名，八旗共六萬人，戰時皆兵，平時皆民，具有極強的戰鬥力。牛录是八旗的基層組織，凡出兵派役，征斂糧賦，均按牛录分攤；出征所獲，除貴族佔有外，以牛录為單位，在出征將士中分配；八旗旗主皆由努爾哈赤本人和其子、侄擔任，由於黃色作為皇帝的專用顏色，因此正黃、鑲黃兩旗就成了努爾哈赤親自統帥的皇旗；1601年（明萬曆二十九年）設立四旗的旗主分別是：努

清（大金）入關前主要戰役

張恩宇繪製

八旗的顏色在《滿文老檔》記載有：正黃、鑲黃、正白、鑲白、正紅、鑲紅、正藍、鑲藍共8種顏色的旗幟。其四鑲旗爲：將原來的正黃、正白、正紅、正藍的旗幟周圍鑲上一條邊，黃、白、藍三色旗幟鑲紅邊，紅色旗幟鑲白邊。於是形成正黃旗、鑲黃旗、正白旗、鑲白旗、正紅旗、鑲紅旗、正藍旗、鑲藍旗，合起來稱爲八旗。

努爾哈赤建立大金政權時，女真人是大金的主體民族，蒙古人、漢人與滿洲人合編在八旗之內。隨著征服地域的擴大，特別是進入遼瀋以後，降附的蒙古、漢人逐漸增多，蒙、漢人口急劇增長，國內民族成分的對比發生了重大變化。將這些人編入原來設立的滿洲八旗中，不僅會使各旗的人口過度膨脹，也難以協調各民族的關係。努爾哈赤遂於天命年間始設蒙古旗，清太宗皇太極天聰三年（1629）時，已有蒙古二旗的記載，稱爲左右二營。

爾哈赤統領黃旗；長子褚英統領白旗；次子代善統領紅旗；弟弟舒爾哈齊統領藍旗。1615年（明萬曆四十三年）擴爲八旗的旗主分別是：努爾哈赤統領正黃旗、鑲黃旗；第八子皇太極統領正白旗；第十二子阿濟格統領鑲白旗；次子代善統領正紅旗、鑲紅旗。侄子阿敏統領正藍旗；第五子莽古爾泰統領鑲藍旗。

清入關後，對八旗制度重新定制，官員職稱一律改用漢語，固山額真改稱都統，梅勒額真爲副都統，甲喇額真改稱參領，牛彔額真改稱佐領。

天聰八年（1634）改稱左翼兵和右翼兵。至皇太極天聰九年（1635）大金在征服察哈爾蒙古後，對衆多的蒙古壯丁進行了一次大規模的編審，正式編爲蒙古八旗，旗色與滿洲八旗相同。同時皇太極於天聰五年（1631）至崇德七年（1642）完成「漢軍八旗」的編制，旗色也與滿洲八旗相同。至此，滿洲、蒙古、漢軍合爲二十四旗，但仍習慣稱爲八旗。滿洲八旗的旗主世襲，蒙古、漢軍八旗的旗主由皇太極直接任命，可隨時撤換。

清代八旗制度表

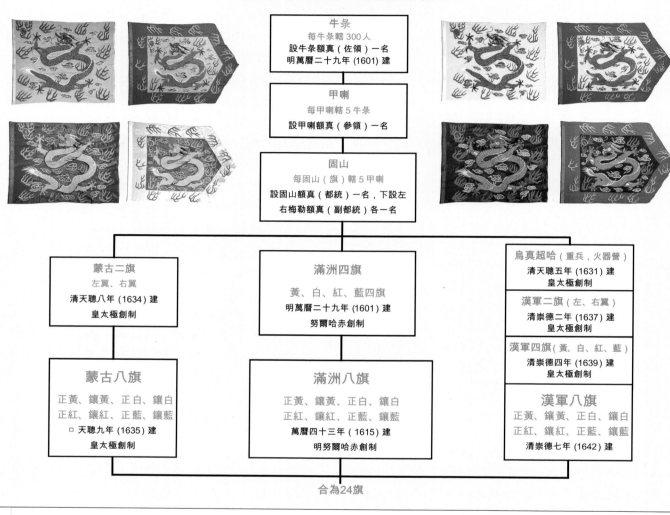

| 牛彔 |
| 每牛彔轄300人 |
| 設牛彔額真（佐領）一名
明萬曆二十九年(1601)建 |

| 甲喇 |
| 每甲喇轄5牛彔 |
| 設甲喇額真（參領）一名 |

| 固山 |
| 每固山（旗）轄5甲喇 |
| 設固山額真（都統）一名，下設左
右梅勒額真（副都統）各一名 |

蒙古二旗
左翼、右翼
清天聰八年(1634)建
皇太極創制

滿洲四旗
黃、白、紅、藍四旗
明萬曆二十九年(1601)建
努爾哈赤創制

烏真超哈（重兵，火器營）
清天聰五年(1631)建
皇太極創制

漢軍二旗（左、右翼）
清崇德二年(1637)建
皇太極創制

漢軍四旗（黃、白、紅、藍）
清崇德四年(1639)建
皇太極創制

蒙古八旗
正黃、鑲黃、正白、鑲白
正紅、鑲紅、正藍、鑲藍
□天聰九年(1635)建
皇太極創制

滿洲八旗
正黃、鑲黃、正白、鑲白
正紅、鑲紅、正藍、鑲藍
萬曆四十三年（1615）建
明努爾哈赤創制

漢軍八旗
正黃、鑲黃、正白、鑲白
正紅、鑲紅、正藍、鑲藍
清崇德七年(1642)建

合為24旗

八旗制度的特點

　　八旗制度是以旗統人，即以旗統兵。凡隸於八旗者皆可以為兵。八旗制度建立初期，旗人「出則為兵，入則為民，耕戰二事，未嘗偏廢」，是一種兵農結合、耕戰結合的組織，兼有行政管理、軍事征伐、組織生產三方面職能的社會組織形式。八旗兵丁平時從事生產勞動，戰時操戈從征，軍械糧草自備。入關以後，軍事、行政的職能繼續存在，而生產意義則日趨縮小。八旗子弟自幼苦練騎射，彪悍勇猛，由於連年戰爭，八旗子弟一直保持著尚武的民族風尚，按時操練，堅持不怠，隨著清朝對全國統治的建立，八旗的軍事職能大為強化。

　　努爾哈赤晚年統轄的是鑲黃、正黃、鑲白三旗，皇太極晚年統轄的是鑲黃、正黃、正藍三旗。清入

關後，1650年（順治七年）攝政王多爾袞病死，清世祖福臨爲了加強對八旗的控制，對八旗的順序進行了調整，將原先隸屬多爾袞的正白旗收爲自己統管。這樣清世祖福臨統轄鑲黃、正黃、正白三旗，以上通稱爲「上三旗」，是「天子自將」的旗軍，由皇帝親自統帥，是皇帝的親兵，地位高貴，人多勢眾，構成八旗的核心。上三旗又稱內府三旗，皇帝宿衛由上三旗中方武出眾者組成，擔任禁衛皇宮等任務。由諸王、貝勒統轄的其它五旗，稱爲「下五旗」，下五旗駐守京師及各地。1662年（康熙元年），聖祖玄燁即位以後，陸續分封諸兄弟子侄爲下五旗王公，與原有本旗王公共同管轄每一旗人丁，於是一旗有王公數人，不再存在一個旗主專擅一旗的局面。發展到後來，旗主權利被削弱，八旗全歸皇帝統領。八旗按方向定該旗的位置，以鑲黃、正白、鑲白、正藍四旗居左，封稱左翼。正黃、正紅、鑲紅、鑲藍四旗居右，封稱右翼。上三旗下五旗制度，造成了旗人社會地位事實上的差別。上三旗人在參預政治方面也享有優勢，聖祖玄燁沖齡即位時，四位輔政大臣索尼（正黃旗）、蘇克薩哈（正白旗）、遏必隆、鰲拜（鑲黃旗），均出身上三旗。

清定都北京以後，絕大部分八旗兵丁屯駐在北京附近，保衛京師的八旗則按其方位駐守，稱禁旅八旗，也叫駐京八旗或京旗，實際上就是禁軍，負責保衛皇帝和拱衛京師，順治年間禁旅八旗約有八萬人，乾隆年間爲十萬餘人，清末增至十二萬餘人。內設前鋒營、火器營、護軍營、親兵營、驍騎營、神機營、健銳營等，前四營中嚴格禁止漢軍加入。禁旅八旗主要分爲「郎衛」和「兵衛」兩類。「郎衛」主要負責保衛宮廷，由正黃、鑲黃、正白旗中的兵丁擔任。清廷挑選上述三旗中的精銳爲御前侍衛、乾清門侍衛，雍正時把侍衛的挑選範圍擴大到其他五旗。侍衛分爲兩班，宿衛乾清門、內右門、神武門、甯壽門的爲內班，宿衛太和門的爲外

班。「兵衛」主要負責守衛京城各門及各行宮。禁旅八旗以滿洲八旗爲主，遇有戰事，派出作戰，戰畢撤歸京師，爲清朝基本的軍事力量。

此外，抽出一部分旗兵派駐全國九十多個重要城市和軍事要地，稱駐防八旗。駐防八旗分由各地將軍、副都統、城都尉統率，直接受命於皇帝。順治年間，駐防各地的八旗兵丁有一萬五千餘人；康熙、雍正年間增至九萬餘人；乾隆、嘉慶年間有十萬餘人。至此，駐防八旗兵額大體與禁旅八旗持平，這種狀況一直到清末，構成全國的軍事控制網。

清軍入關並建立全國政權後，爲了鞏固滿族貴族的封建統治，加強中央政權的軍事力量，同時爲了解除八旗官兵的後顧之憂，更好地效命清皇朝，建立了八旗常備兵制和兵餉制度。入關前滿洲旗人「出則爲兵，入則爲農」，實行的是兵農合一的體制。入關以後，清朝統治者對兵丁揀選、兵種、俸餉逐一規定，形成一套完備的軍事制度。八旗人丁戰時奉命出征，平時以時操練，春秋兩季還要進行長時間的集中訓練，只有以當兵作爲唯一的職業，成爲完全由國家供養的職業軍隊和職業預備役軍人集團。

八旗制度的興衰

清朝早期八旗軍的戰鬥力非常強悍，從統一女真各部並征服蒙古、朝鮮，到推翻明皇朝政權的歷次戰爭中，可以說是能征善戰，所向披靡。努爾哈赤在薩爾滸（今遼寧省撫順市東）一帶曾以精兵六萬迎戰明朝十萬大軍的圍攻。八旗兵丁的高度機動性和紀律性，以及努爾哈赤採用集中兵力、逐路擊破等靈活戰術的運用，取得了薩爾滸之戰的勝利；1621年（清天命六年，明天啓元年）3月，八旗兵丁大舉攻明，連續攻佔遼河以東瀋陽、遼陽等大小七十餘座城堡。遼東地區，西起今鞍山、海城、蓋

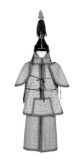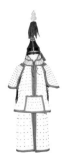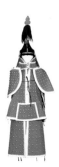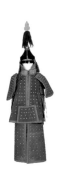

平、熊嶽、複縣，東至寬甸、鳳城一帶，悉被納入金國轄區；用兩年的時間攻克明軍防守關外的寧錦防線，殲滅明軍五萬餘人；後來又在山海關與明總兵吳三桂合兵擊敗李自成大順軍；清朝定鼎北京，先後鎮壓各地反清農民起義，消滅南明三個小朝廷，用二十餘年的時間基本結束了大陸上的武裝抗清鬥爭；在平定三藩、收復臺灣、勘定西北、平定西藏和抵禦沙俄侵略等戰鬥中都取得了輝煌戰績，在建立清皇朝、統一全中國、鞏固中央集權統治的戰爭中發揮了重要作用。

然而，隨著清皇朝在全國的統治日趨鞏固，八旗兵以征服者自居，日漸驕橫、享有特權、養尊處優。隨著戰事日漸稀少，八旗軍開始出現戰鬥力衰退的跡象。由於貪圖享受，武藝日漸荒疏。駐防八旗軍因久不操練，武備廢弛。1745年（乾隆十年）御史和其衷上疏，駐防在旅順口和天津的八旗兵海防水師營「該管各員，不勤加操練，兵丁巡哨，不過掩飾虛文，軍營器械，半皆朽壞，似此怠玩成風，何以固疆……」（《清朝經世文編》卷三十五)。1784年（乾隆四十九年）乾隆皇帝到杭州閱兵，八旗軍「營伍騎射，皆所目睹，射箭箭虛發，馳馬人墮地，當時人以為笑談」（《清仁宗實錄》卷三十八）。盛京八旗兵丁在行圍演武獵獸時所繳「獵物」，「非伊等自行射獵，聞俱買自民人者」。乾隆皇帝聞之大怒，訓斥說：「盛京為我朝根本之地，兵丁技藝宜較各處加優，乃至不能殺

獸，由漢人買取交納，滿洲舊習竟至荒廢，伊等豈不可耽」（《清高宗聖訓》卷三百）。可見八旗軍已由入關前驍勇善戰的勁旅，蛻變成不堪一擊的萎靡之師。至清朝中期，八旗軍事職能逐漸削弱，成為管理旗務的行政機構。

清朝定都北京後，即給予八旗將士相當優厚的待遇，以期免除官兵後顧之憂，專心練武，保持原有的軍事戰鬥力。然而，清統治者在「優養」旗人的同時，又剝奪他們自謀生計的權利，嚴格規定八旗官兵不得做工經商或從事其它謀生之業，完全以俸餉和統治者的賞賜為主要經濟來源。長期享受的優待政策，使八旗兵丁成為一個完全依賴朝廷豢養為生的寄生階層，把當兵看成是一種謀生的手段，把遊手好閒、追求安逸奢侈的生活看成天經地義的權力。自嘉、道以後，滿族貴族政治腐敗，王公貴族、文武百官上行下效，無不沾染上奢華沒落的風氣，貪污成風，賄賂盛行，對西方列強的侵略和掠奪，束手無策，社會矛盾日趨激化。到了同治年間，八旗兵完全失去了戰鬥力，形成只坐吃俸祿的紈袴子弟。

在八旗內不同民族的問題上，清朝的統治者實行了嚴格的區分制度。八旗內的滿族人享有外族無法擁有的各項權利，當出現滿、蒙兩族和八旗內漢族的利益出現碰撞的時候，從來都是以犧牲漢族利益為最終處理結果。編入八旗的「旗人」與不在旗的民人受到完全不同的待遇。從順治元年底至康

熙四年，清政府共進行了三次大規模的「圈地」活動，圈佔民人的大批良田劃歸旗人；豁免旗人的稅賦與勞役。八旗官兵平時不勞動，全靠薪俸和領地內的租稅過活，致使其後代騎射荒廢，成爲腐朽的寄生集團，及至晚清極需用兵之際，它已完全變成不堪任戰的部隊。

清中葉以後，由於八旗制度的嚴重束縛，八旗人口的不斷增加，八旗軍費日益增長，大大超出了清廷的財政支付能力。政府有限的財力根本無法供養日趨繁衍的八旗人口，八旗兵丁生計日漸拮据，從而產生了清朝特有的「八旗生計」問題，「既要吃皇糧，又吃不飽皇糧」。有的駐防八旗軍連續兩年不能按時發放軍餉，於是就出現八旗兵丁爲謀求生計而屢次逃離軍營的事件，而且日趨嚴重。雖然清朝政府頒佈了處罰逃亡的法令，但是，由於糧餉的問題不能得到根本解決，八旗兵丁逃亡的現象也就無法從根本上制止。1742 年（乾隆七年），高宗爲緩和「八旗生計」的壓力，諭令在京八旗漢軍出旗爲民，只有「從龍入關」人員子孫因爲「舊有功勳，歷年久遠」，所以特別優待，不在出旗之列。隨後，各省駐防漢軍旗人也被強令出旗。截至1779 年（乾隆四十四年），除廣州駐防僅存1500名漢軍外，其它地方的駐防漢軍都被剔除一空，大批漢軍出旗爲民以後，騰出的兵缺糧餉主要歸滿、蒙旗人佔有。然而直至清末，八旗生計問題非但沒有解決，反而愈演愈烈，更加陷於貧困境地，大批漢軍出旗爲民也直接導致了八旗駐防武力的衰退。

八旗制度從1615年（明萬曆四十三年）正式建立到1911年辛亥革命後清朝覆滅，共存在了296年。它是清朝統治全國賴以維持的主要支柱，因此被視爲「國家之根本」，對清皇朝的鞏固和發展以及多民族國家的統一、防止外來侵略等都作出了重要貢獻。隨著歷史的嬗變，八旗制度也日益顯露出落後的一面，滿族統治者視八旗爲鞏固統治的主要軍事機器。建立在民族統治、民族壓迫基礎之上的八旗制度，在經濟、政治、法律上予旗人以種種特殊待遇，造成了滿族與其他民族地位的不平等，成爲製造民族歧視與矛盾的淵源之一，同時它也嚴重地束縛了滿族人民的發展，在征戰中的作用也愈來愈小。

八旗制度與清皇朝的命運緊密地聯繫在一起，經過了由盛而衰、由衰而亡的整個歷史過程，隨著清皇朝的覆滅，八旗制度也隨之解體，不復存在了。

本文作者爲瀋陽故宮博物院館員暨展示部副主任

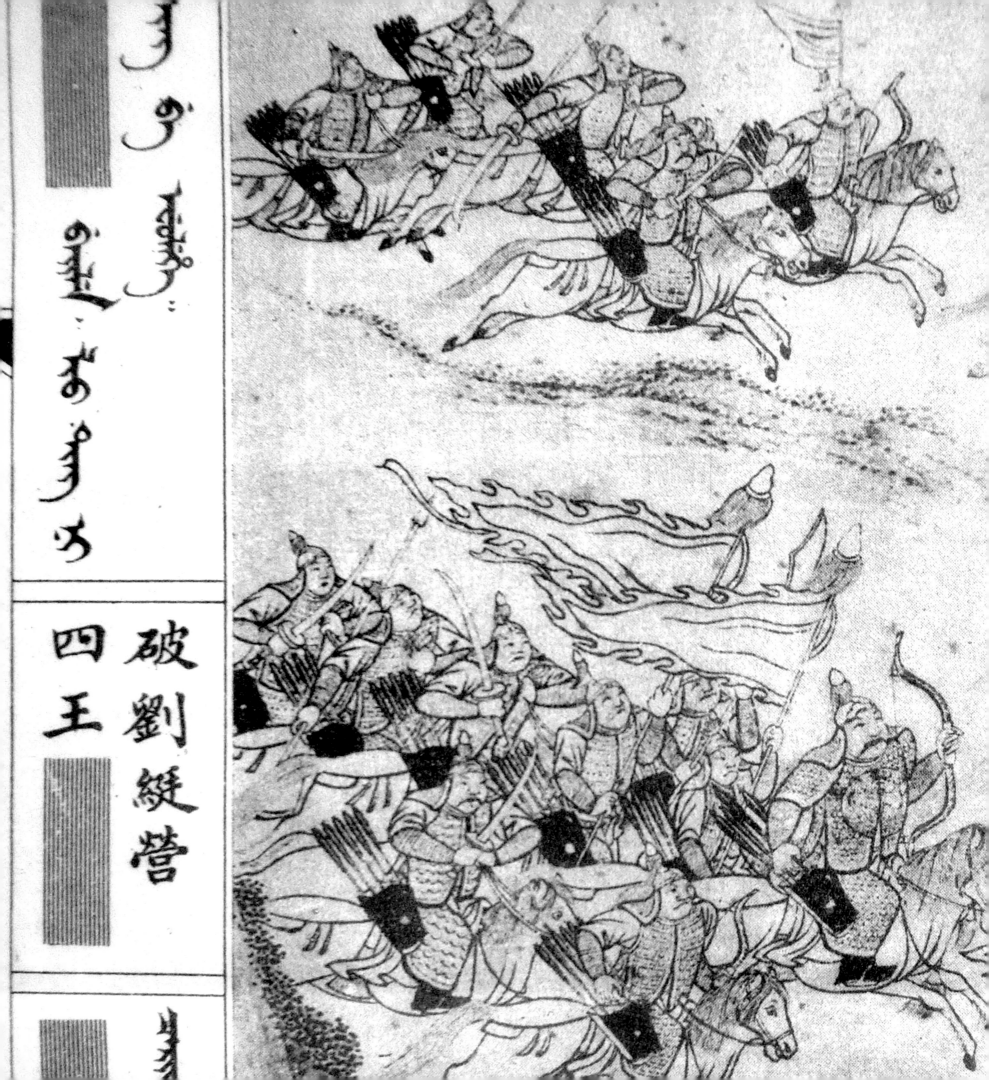

破劉綎營
四王

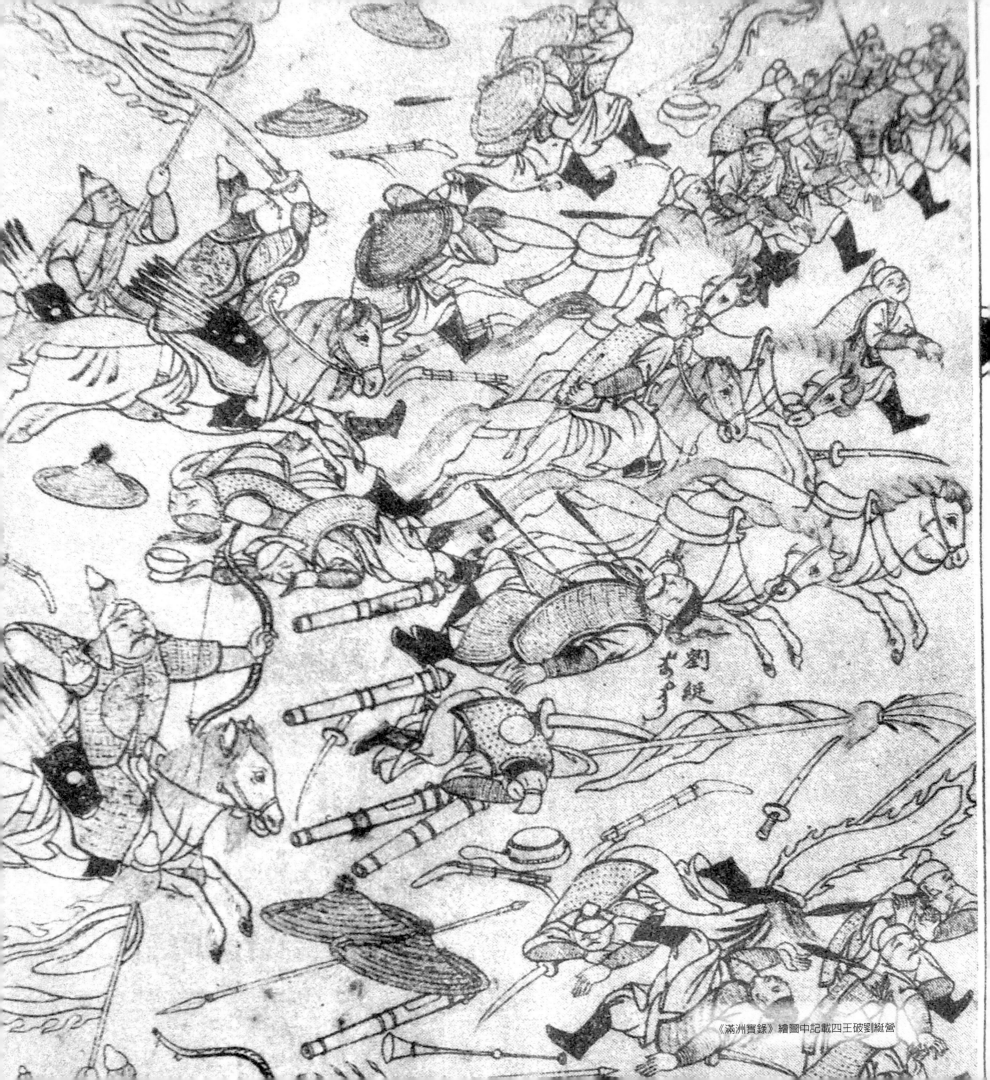

劉綎

《滿洲實錄》繪圖中記載四王破劉綎營

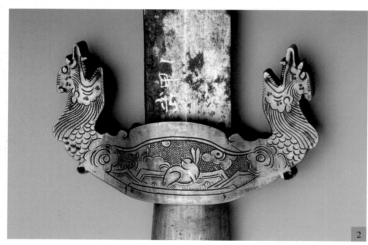

1.～3. 局部

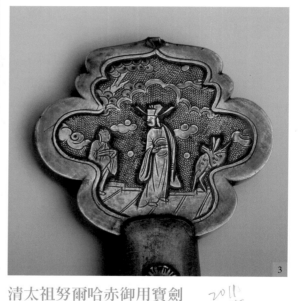

清太祖努爾哈赤御用寶劍
Imperial Sword of Nurhaci

年代　明朝末年（約1595年前後）
尺寸　全長80.5公分，刃長58.3公分、寬3.1公分，柄長19公分、首寬8.3
　　　公分，鐔長3.2公分、寬9.9公分
材質　鋼、銅、鯊魚皮等複合材料
等級　一級

　　清太祖努爾哈赤御用之劍，是目前世界上極少數努爾哈
赤傳世實物之一，舉世無雙，彌足珍貴。該刀經國家文物鑒
定委員會鑒定，確定爲瀋陽故宮博物院藏國家一級文物。

　　劍身鋼製，雙刃平鈍。劍柄爲銅製，柄首呈海棠形，
開光內鏨刻天官、鹿、鶴圖案，柄部嵌以黑牛角；劍鐔爲銅
製，中間開光內鏨有玉兔、雲紋，鐔兩端似龍首形。劍鞘
外包銅皮，有7道銅箍，中間兩側另包以鯊魚皮，並鑲嵌螭
虎、花卉紋鎏金銅片。從裝飾圖案看，有「加官進祿」、
「玉兔呈祥」等寓意。乾隆年間曾爲此劍佩以皮條，用滿、
漢兩體文字書寫「太祖高皇帝御用劍一把，原在盛京尊藏」
等字樣，該劍疑爲明萬曆二十三年（1595）大明敕封努爾哈
赤爲「龍虎將軍」之饋贈。

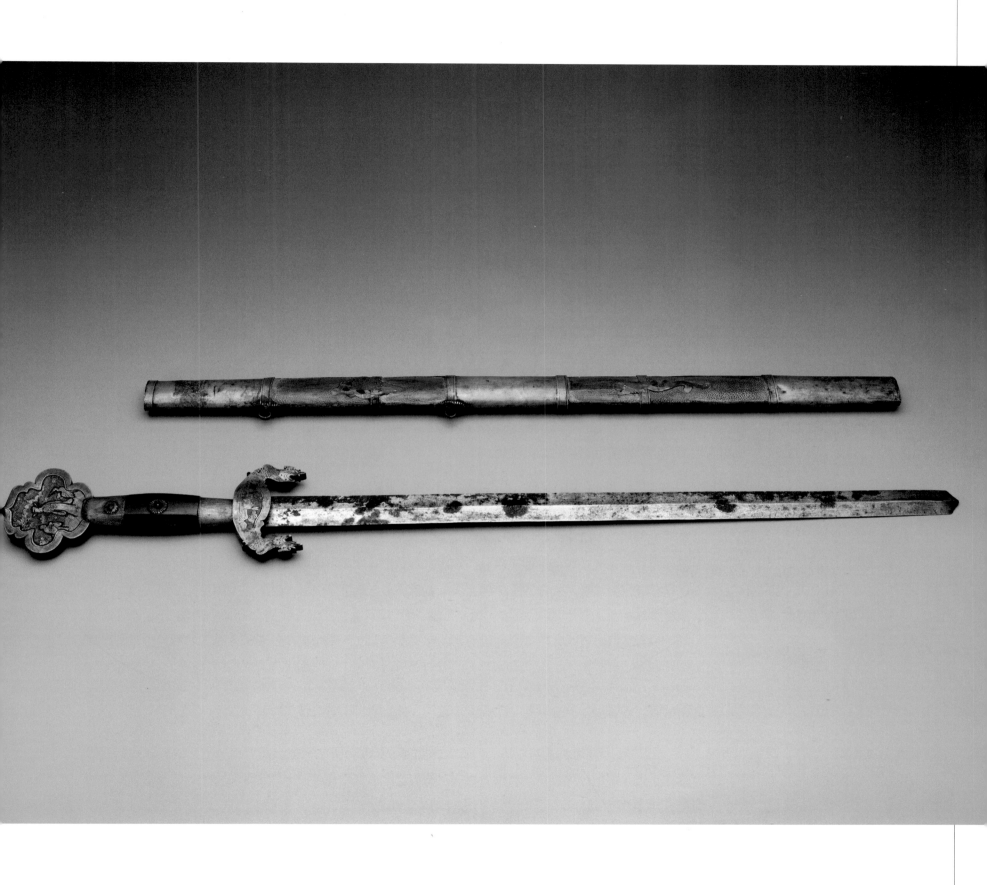

WARRIORS FROM WILDERNESS

白山黑水的戰士

龍虎將軍劍

——努爾哈赤從保邊到反明

繼承父祖，爲明守邊

努爾哈赤出生於明遼東撫順關外建州左衛蘇克舒滸河部。他的父親名爲塔克世，祖父名爲覺昌安，兩人均是建州左衛的部落酋長，先後擔任建州左衛的都指揮使，成爲大明設於遼東邊外少數民族地方的屬臣。明朝末年，明政府爲了更好統治東北地區，在這裏修築了著名的「柳條邊」，邊牆之內，爲明朝統轄區，居民以漢族人爲主。邊牆之外，散居著以狩獵、遊牧爲生的女真人、韃靼（蒙古）人。爲防止這些少數民族襲擾明境，當時，明政府在邊牆之外設有衆多衛所，冊封當地少數民族首領任職，由其統轄本部族民，管理地方事務。這一時期，東北地區的女真人主要分成建州女真、海西女真（扈倫四部）和東海女真（野人女真）三大部族，三部之下又分爲衆多各不相統的小部落。由於女真部族處於原始社會晚期，諸部互不相屬，形成「各部蜂起，皆稱王爭長，互相殘殺，甚且骨肉相殘，強凌弱，衆暴寡」的局面。而明朝政府正好利用少數民族間的矛盾和戰爭，或出兵予以支援，或派兵予以打擊，削強助弱，使各部勢力保持均衡，無法形成對抗明朝的合力。

萬曆十一年（1583），明遼東總兵官李成梁發兵攻打建州左衛古勒城，在其麾下任職的覺昌安、塔克世父子隨軍同往，並進入城內勸降。不料，建州左衛另一城主尼堪外蘭誘使古勒城主阿臺開城後，明軍即攻入城內屠戮，正在城內的覺昌安、塔克世父子爲明兵誤殺，雙雙遇害。努爾哈赤從此失去祖、父，並與明朝結下積怨。努爾哈赤在父、祖遇難後，向明廷提出承襲父職，最後被給予都督敕書，令襲都督指揮銜。從此，努爾哈赤成爲大明的遼東守邊之臣。是年五月，25歲的努爾哈赤以向尼堪外蘭復仇的名義，以「遺甲十三副」起兵，開始了統一女真各部的戰爭。此後直到1616年努爾哈赤正式建立大金國，在30餘年的時間裏，他對明朝始終俯首稱臣，保持著大明邊臣的身份，並多次到朝廷納貢入覲。

奉旨援朝，得授寶劍

西元1592年，日本武將豐臣秀吉在統一全日本後，志得意滿，決意向朝鮮和中國大陸進行擴張，遂派兵入朝，發動了征伐朝鮮的戰爭。由於中國明朝皇帝應朝鮮國王之邀出兵抗倭，中日兩軍在朝鮮進行長達數年的激戰，史稱此次戰爭爲「萬曆朝鮮戰爭」，朝鮮方面稱爲「壬辰倭禍」「壬辰衛國戰爭」，日本則稱之爲「文祿之役」或「朝鮮征伐」。是年5月，日軍乘戰船於釜山等地登陸，攻勢猛烈，勢如破竹，很快攻佔了朝鮮王京漢城、陪都平壤及朝鮮境內各主要城市，兵鋒直趨明朝邊境。朝鮮國王李口（日公）逃至中朝邊境的義州，向明朝求援並表示願意內屬。日軍攻佔朝鮮後，豐臣秀吉曾提議要遷都北京，甚至任命豐臣秀次爲大唐（中國）關白，對明朝構成巨大威脅。明政府考慮到自身安全，「欲安中國，必守朝鮮」，決定發兵援朝。

同年底，明朝派遣遼東總兵李如松爲提督，兵部右侍郎宋應昌爲經略，率兵四萬餘人跨過鴨綠江，進入朝鮮抗擊日軍。此後，在明軍和朝鮮三道水師提督李舜臣率部反擊下，日軍攻勢受到遏制。

次年正月，李如松軍經激戰收復平壤，日本開始與明朝平談。此後，又經過數年和談和1596年中日「慶長之役」等再戰，中朝軍隊與日軍基本處於對峙狀態。

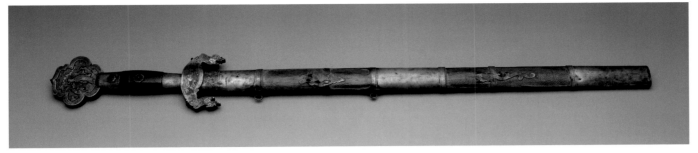

清太祖努爾哈赤御用寶劍

1598年8月，豐臣秀吉病逝，日軍開始從朝鮮撤軍，侵朝戰爭以日本告敗結束。

從史料記載看，建州左衛都督努爾哈赤曾親身參與這場聞名的中日戰爭，並于明萬曆二十三年（1595年）因「保塞有功」，而被明廷加封為「龍虎將軍」封號，得授「龍虎將軍寶劍」。

根據民間傳說，努爾哈赤起兵之前，曾在明遼東大將寧遠伯李成梁手下任職，因此他與李氏家族有一定的關聯。而明軍首次入朝作戰，其統兵主帥即為李成梁長子李如松，李如松之弟李如柏也以副總兵身份從征。當時，李如松時任「提督薊遼保管山東等處防海禦倭總兵官」，他在率部由山海關進入遼東後，很可能於入朝鮮參戰之際，吸收了善於騎射的建州女真騎兵，使努爾哈赤有機會隨軍參戰，並在平壤之役中獲得戰功。

史載，萬曆二十三年（1595）8月，努爾哈赤與弟舒爾哈齊入關赴京城朝貢。11月，明廷即以努爾哈赤「保塞有功」，而晉封他為「龍虎將軍」，這一恩封，不僅為女真各部酋長所僅見，也反映努爾哈赤的確曾為大明保邊建立過殊勳。

關於努爾哈赤因朝鮮戰功得授龍虎將軍一事，明人在《三朝遼事實錄》中有明確記載。該書載：「……倭陷朝鮮，中國徵兵，奴以保塞功，重龍虎將軍秩。」（明《三朝遼事實錄》總略）

按照朝廷封賞邊疆少數民族酋長之例，努爾哈赤在接受龍虎將軍冊封時，應被授予冠帶、敕書、寶劍等物。因此，努爾哈赤的龍虎將軍寶劍，因保邊之功而獲，即是順理成章之事。

關於努爾哈赤受明廷恩封龍虎將軍，並在其後反叛朝廷之事，明朝大臣以及大金屬臣雙方，都曾做過明確記載。

據萬曆年間曾赴遼東督餉的原戶部郎中傅國記載：萬曆四十六年（1615），「夏四月，故龍虎將軍建酋奴兒哈赤（努爾哈赤）初發難，襲我撫順關，陷之。」（《清入關前史料選輯》第一輯，第138頁）天聰六年（1632）8月，皇太極召漢族儒臣三人入朝，詢問與明議和之事。其中的江雲即上書皇太極，聲稱言和之難，而應整兵待戰。其奏疏曰：「……今汗若與明和好，欲如兄弟相稱，明必不允。仍如從前封為龍虎將軍，汗亦不從。若封以王位，孰知汗之允從，又誰知明帝之必封……今宜速布信義，任用賢能，整兵而入，則天下指日可得也。」（《滿文老檔》頁1328，1990年中華書局出版）可見，努爾哈赤曾受明廷封賜龍此將軍為實，而得授龍虎將軍寶劍亦確有其事。

天命年鑄雲板
Cloud-shaped Plate

年代　大金天命八年（1623）
尺寸　全高55.5公分，上寬36公分，下寬44.5公分，
　　　厚1.2公分，重12.5千克
材質　生鐵鑄造
等級　一級

　　清初時期八旗官兵駐防邊城報警之用具，亦爲宮廷內部之傳訊用器。

　　板身爲長條形，上、下部略寬，呈雲朵形狀，表面鑄卷草花紋，雲頭內各鑄一朵凸起花卉；兩面下部中心位置鑄圓形敲擊凸點，周圍飾花瓣紋；板身一面鑄有漢文，右側爲楷書雙勾體「大金天命癸」，左側爲楷書陽文「亥年鑄牛莊」，兩行字下單鑄楷書陽文「城」字。板上部中間有一圓孔，爲穿繫掛繩所用。懸掛於大金邊境之堡壘，發現敵人入侵，則按來兵多少以急緩等擊法，向下一站臺堡報信，最後傳達到汗王之宮。宮廷內及宮門處也懸有雲板，汗及侍衛可通過敲擊雲板傳遞資訊。該雲板經國家文物鑒定委員會鑒定，確定爲瀋陽故宮博物院藏國家一級文物。

　　《滿文老檔》有載：「不論邊外邊內，見敵一、二白，則舉一纛（旗），放一炮，緩擊雲牌，夜間，則燃一號煙。倘有一、二千人，則舉二纛，放二炮，急擊雲牌，夜間，則燃二號煙。倘有萬餘人，則纛近舉，炮連放，雲牌連擊，夜間，則烽火全燃。見敵兵進入之時，當即向各臺人報警，個臺人均照首先受敵之臺人舉纛、放炮、擊雲牌和燃烽火，以使國人知之，報警一次後，仍未見敵之臺人，勿再妄行放炮。其見敵之臺人，仍須放炮，擊牌勿絕，夜則燃烽火。」《滿文老檔》，第29冊，天命六年（1621）11月，頁262。

　　汗曰：「夜間有事來報，『軍務急事，則擊雲板，逃人逃走活城內之事，則擊鑼；喜事則擊鼓。』完後，汗之門置雲板、鑼、鼓。（原注：時因糧荒，逃判者紛紛作亂。）《滿文老檔》，第65冊，天命十年（1625）4月至8月，頁631。

清初瀋陽故宮內懸掛雲板處
參考圖版：瀋陽故宮博物院繪製提供

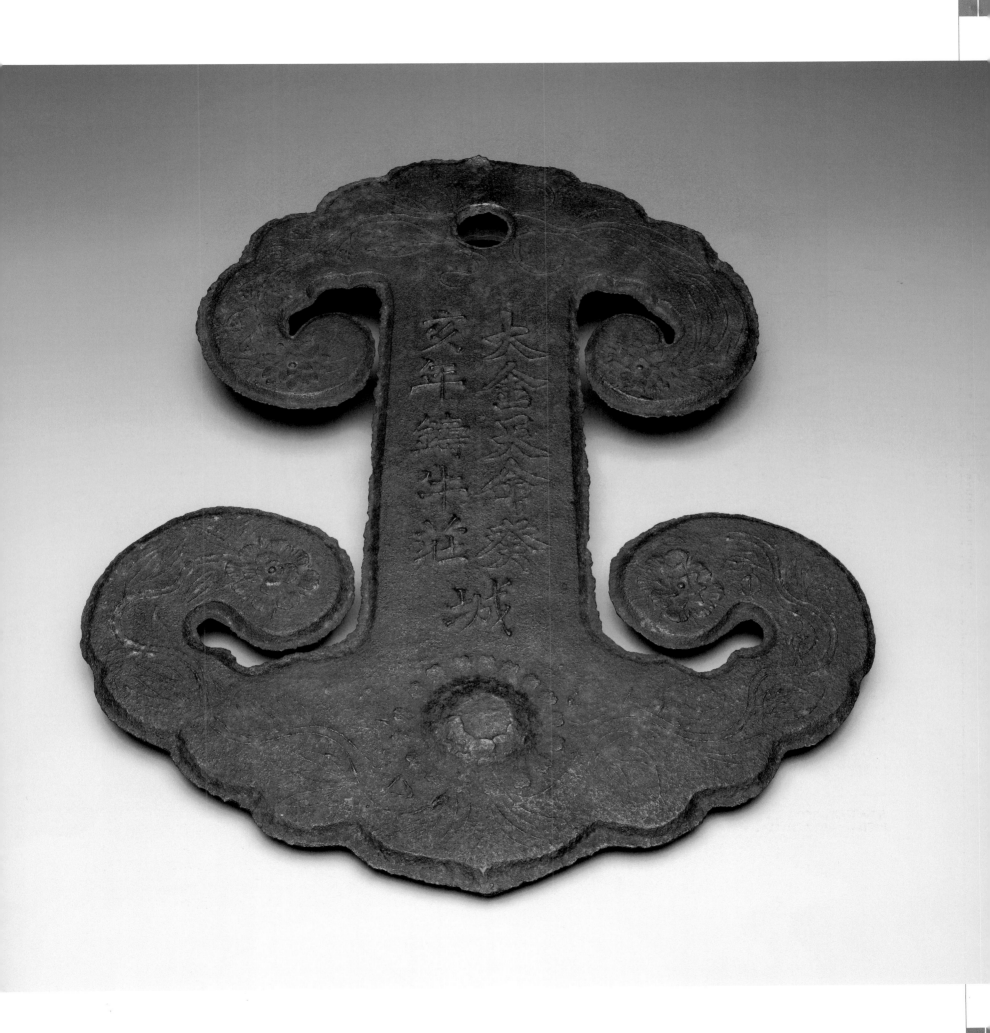

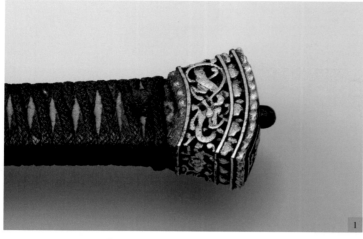

1.～2. 局部
3. 腰刀上的白鹿皮吊牌，上書「太宗
　文皇帝御用腰刀一把，原在盛京尊
　藏」
4. 劍鞘合一的腰刀

清太宗皇太極御用腰刀
Imperial Knife of Huang Taiji

年代　大金天聰至清崇德年間（1627～1643）
尺寸　全長94.5公分，刀長75公分、寬4公分、厚0.6公分，柄長15公
　　　分，鐔長9公分、寬8.5公分，鞘長77.8公分、寬5.4公分、厚
　　　1.3公分
材質　鋼、銅、鯊魚皮等複合材料
等級　一級

　　清太宗皇太極御用之刀，是其征戰沙場的實用兵器，
為目前世界上極少數皇太極傳世實物之一，其歷史與文物
價值極為重要。該刀經國家文物鑒定委員會鑒定，確定為
瀋陽故宮博物院藏國家一級文物。

　　以優質鋼製成，外形似撲刀，刀刃鋒利，刀身鑄有兩
道血庫；刀柄用皮條纏繞，柄首及鐔部有鏤空銅鎏金花紋
紋，製作精細；鞘為木製，外包鯊魚皮，鞘外有鏤空銅鎏
金花卉紋橫箍4道，中間兩道橫箍略窄，箍上有圓孔，用
以繫帶。附有乾隆年間所製白鹿皮條，上書滿、漢兩體文
字：「太宗文皇帝御用腰刀一把，原在盛京尊藏」。

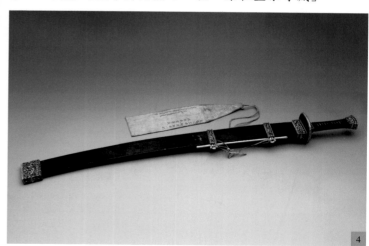

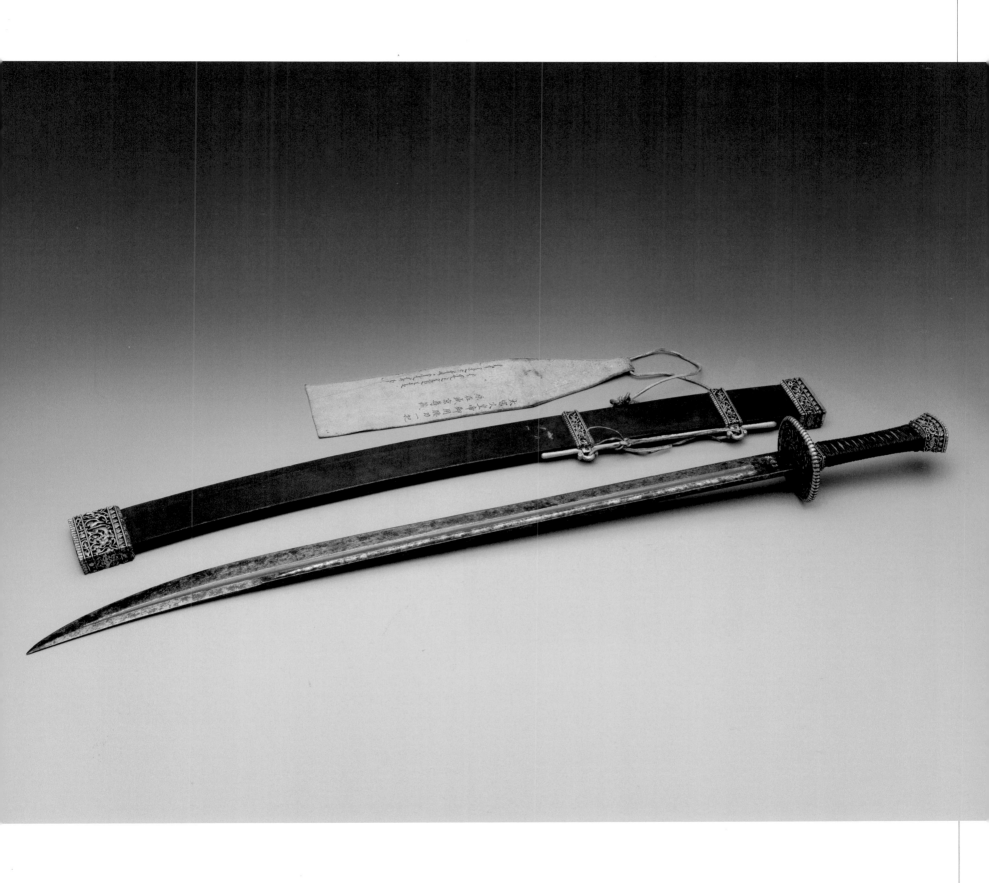

1.～2. 局部
3. 彎弓曾逐鹿，製器擬乘龍；七寶何須羨，八叉良足供。
庫藏常古質，山養勝新茸；那敢端然坐，千秋示儉恭。

清太宗皇太極御用鹿角椅
Imperial Antler Chair of Huang Taiji

年代　大金天聰至清崇德年間（1627～1643）
尺寸　通高119.2公分，靠背長63.2公分，鹿角圍長184.5公分，椅座
　　　高57公分，椅面長82.8公分、寬52.7公分
材質　鹿角、木漆、棕繩等複合材料
等級　一級

　　清太宗皇太極御用鹿角椅，是清初極少數傳世文
物之一。清朝入關後，各朝皇帝多按此椅製作本朝鹿角
椅，以示遵祖崇武之制。

　　椅上部以鹿角製成靠背形狀，鹿角共12叉，4叉作為
與椅交合的支柱，8叉以靠背為中心向外分開，左右各4
叉，八叉鹿角勻稱地向四下張開。椅下部為木製，椅面
呈長方形，椅心以棕繩編織；4條椅腿之外，上下加罩護
板，為浮雕金漆花卉圖案；椅腿下部為四獸足，椅前有
木製腳踏。椅背正中刻有乾隆十九年（1754）高宗乾隆
帝御製詩一首：「彎弓曾逐鹿，製器擬乘龍；七寶何須
羨，八叉良足供。庫藏常古質，山養勝新茸；那敢端然
坐，千秋示儉恭。」後署款：「敬詠太宗文皇帝所製鹿
角椅一律，乾隆甲戌秋九月，御筆」，款下刻有「乾、
隆」圓、方連珠印。該椅為太宗皇太極御用，又為高宗
乾隆皇帝題寫御製詩文，更顯其重要與珍貴，經國家文
物鑒定委員會鑒定，確定為瀋陽故宮博物院藏國家一級
文物。

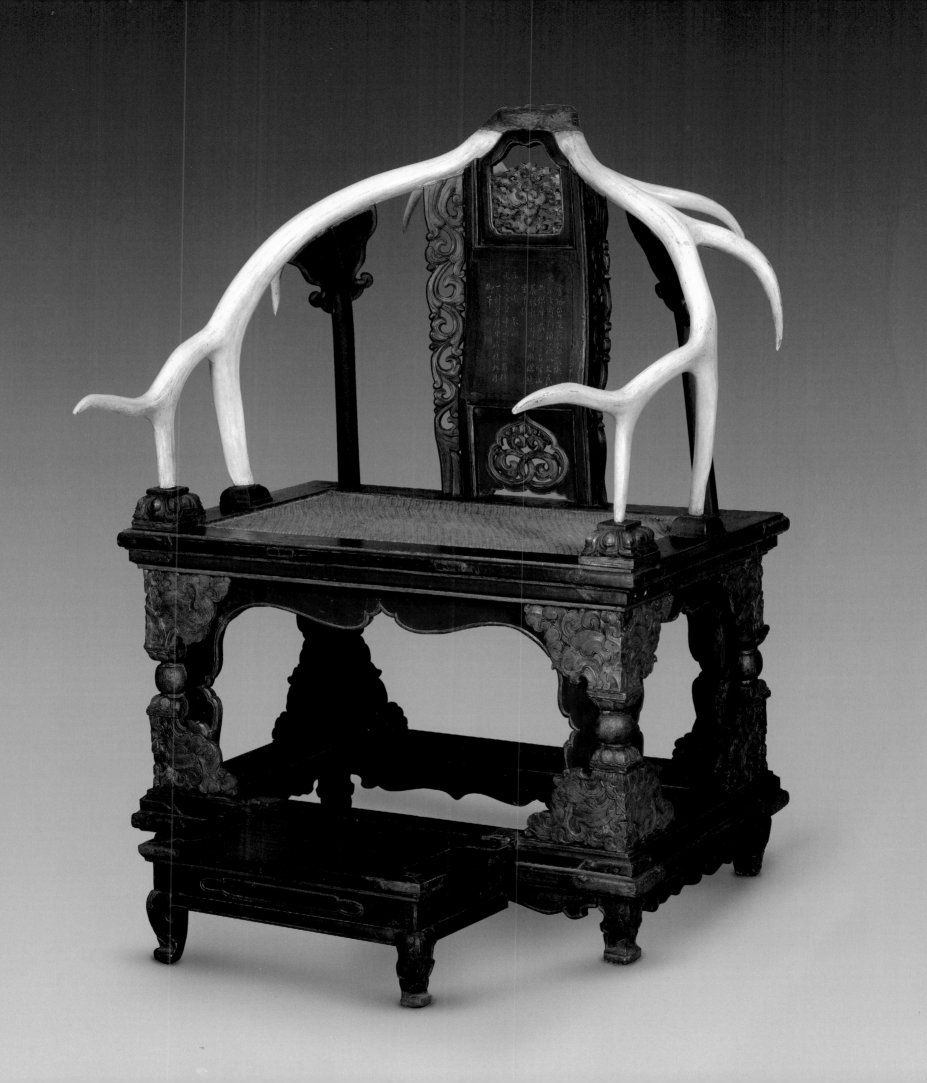

天聰獵鹿·製器乘龍

——清太宗皇太極御用鹿角椅

愛新覺羅·皇太極，為大清皇朝的首位皇帝。他於西元1636年將女真國號由「大金」改為「大清」，從此翻開了清皇朝長達275年的歷史畫卷。

皇太極自幼跟隨父汗努爾哈赤起兵征伐，身經百戰，屢立功勳。不僅聰明睿智，而且武力過人，他繼承汗位後的第一個年號即為「天聰」。

至今，在瀋陽故宮收藏有一把由皇太極親手獵獲麋鹿角製成的鹿角椅，其沈重的體量，精巧的構思，令觀賞者傾

皇太極駕崩之處：瀋陽故宮清寧宮

心和慨歎。尤其重要的是，這把清初時期製成的鹿角椅，成為清入關後各代皇帝狩獵習武、製作鹿角椅的楷模。乾隆、嘉慶等皇帝東巡盛京（瀋陽）時，在瞻仰這件祖先遺物之際，曾特別賦詩詠歎，乾隆皇帝還命臣工在鹿角椅背上雕刻詩文，使這件珍貴的清宮遺存承載了更為豐富的人文元素。

瀋陽故宮珍藏的這把清太宗皇太極鹿角椅，至今已經存世近四百年。漫漫的光陰之中，它都經歷和見證了哪些故事呢？

一、遼西圍城 親獲麋鹿

清太宗皇太極作為開國之君，可謂足智多謀，文武雙全。他在父汗努爾哈赤死後，於較短時間內，便除去當時共執國政的代善、阿敏、莽古爾泰三大貝勒權力，實現了「南面獨尊」的目的。

皇太極掌政後，進行了一系列政治改革和軍事擴張，如穩固國內局勢，建立一整套封建國家機制，出兵先後征服西部蒙古、東鄰朝鮮，攻取明遼西諸城，入關襲掠明京畿腹地等等。他在位期間，不僅完成了國號「大金」到「大清」、族名「諸申（女真）」到「滿洲（滿族）」的改變，去世前已基本實現對東北全境的統一，完成了以長城一線與明皇朝對壘的戰略大計。

皇太極一生戎馬，長期馳騁於殺場，逐獵於山野，有著過人的臂力和超凡的武功，才有能力親手捕獲大鹿，以鹿角製作自己御用的坐椅。

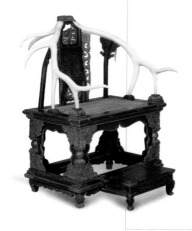

大金天聰五年（1631），明朝派兵在遼西錦州、大凌河等城修築城垣，企圖構築對大金的堅固防線。皇太極聞報後，意識到必須堅決回擊，以打破明軍的戰略布署。於是，他調集全國重兵，並約集科爾沁、阿魯、紥魯特等八路蒙古騎步兵，一路殺向遼西地區。

當時，明朝方面派出的將領爲總兵官祖大壽。他統率近3萬兵馬駐守於大凌河城，另有4萬明軍分駐錦州至山海關沿線各城，以爲後援。皇太極帶領八旗大軍和兩萬蒙古兵趕赴遼西後，根據戰場局勢，採取「圍城打援」的戰略方針，利用聯軍人數衆多的優勢，掘壕建營，將大凌河城層層包圍起來，以圖困死城內守軍，迫其出城歸降。此役前後共達四個月，清軍曾多次擊退大凌河城守軍突圍，數次擊敗錦州等城明軍的救援，使大凌河城內的祖大壽在糧草斷絕、兵民相食的悲慘狀態下，最終向皇太極投降。大金方面取得了大凌河城戰役的完勝。

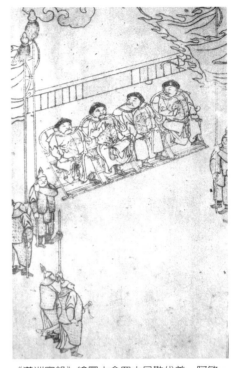

根據清初重要滿文史籍《滿文老檔》記載，正是在這次包圍大凌河城的戰役中，皇太極曾親手捕獲了一頭大鹿。我們今天所見到的皇太極御用鹿角椅，很有可能就是由這頭麋鹿之角而製成。

據《滿文老檔》所載，是年8月28日，大凌河城包圍戰剛剛開始不久。是日，皇太極與侍衛親兵正駐紥於禦營，當時，「有一大鹿，自東來」。但不知何故，大鹿置明金雙方激烈的戰鬥環境於不顧，躍過八旗兵挖崛的五尺多寬深壕，竟然直接奔入禦營大帳。皇太極見狀，率左右親兵一擁而上，將大鹿砍殺，收獲了這份天賜之禮。（《滿文老檔》，頁1143，中國第一歷史檔案館譯注，1990年中華書局出版）

從女真族興起之初民俗情況及清初檔案記載內容看，當時，女真人在外出狩獵、與敵交戰駐營期間，如果意外獲得走獸或飛禽，他們往往將此視爲吉兆，所得獵物也會被視爲上天恩賜的吉物。因此，皇太極此次於大凌河禦營中所獲大鹿之角，很有可能被當作吉祥之物帶回瀋陽，在宮內被製成皇太極御用的鹿角椅。

從瀋陽故宮現藏太宗皇帝皇太極御用鹿角椅來看，其所用鹿角特別巨大，這與清初史料上記載的「有一大鹿」十分相符。另外，從鹿角椅實物看，鹿角質地光滑細膩，角杈衆多，以弧線形式向外有序排列，與常見的梅花鹿、馬鹿、馴鹿或駝鹿之角均有所不同，應屬體量較大的麋鹿之角。

順天而生，取於自然！女真（滿）族在入關前崛起之際，依然保持著十分純樸的民風，保持著混然天成的生存狀態，其所衣、所食、所住、所用也大多取自天然。清太宗皇太極御用鹿角椅，可以說是當時滿人由蒙昧走向覺醒、由尚武走向文明的一個典型器物。

1.～2. 局部。正面包
鑲牛角,背面
漆質,貼雲形
桃皮「卍」字
及蝴蝶圖案
等。

3. 局部。弓弰中部包
軟木,兩側包綠鯊
皮,刻有「日」、
「月」圖案。

清太宗皇太極御用牛角弓
Imperial Bow of Huang Taiji

年代　大金天聰至清崇德年間（1627～1643）
尺寸　弓長131公分,弓背寬3.8公分
材質　牛角、漆木、牛筋、鯊魚皮等複合材料

　　清太宗皇太極御用之弓,是清初宮廷極少數
傳世實物之一,歷史研究價值極其重要,彎弓本
身映現出開國皇帝超乎常人的赫赫武功。

　　弓體木質,正面包鑲牛角,背面漆質,貼
雲形桃皮「卍」字及蝴蝶圖案等。弓弰中部包軟
木,兩側包綠鯊皮,刻有「日」、「月」圖案。
弓的兩端弓弰處刻有凹槽,用以掛弦。兩側有弓
碼,以墊弦。此弓是瀋陽故宮原藏清初文物。

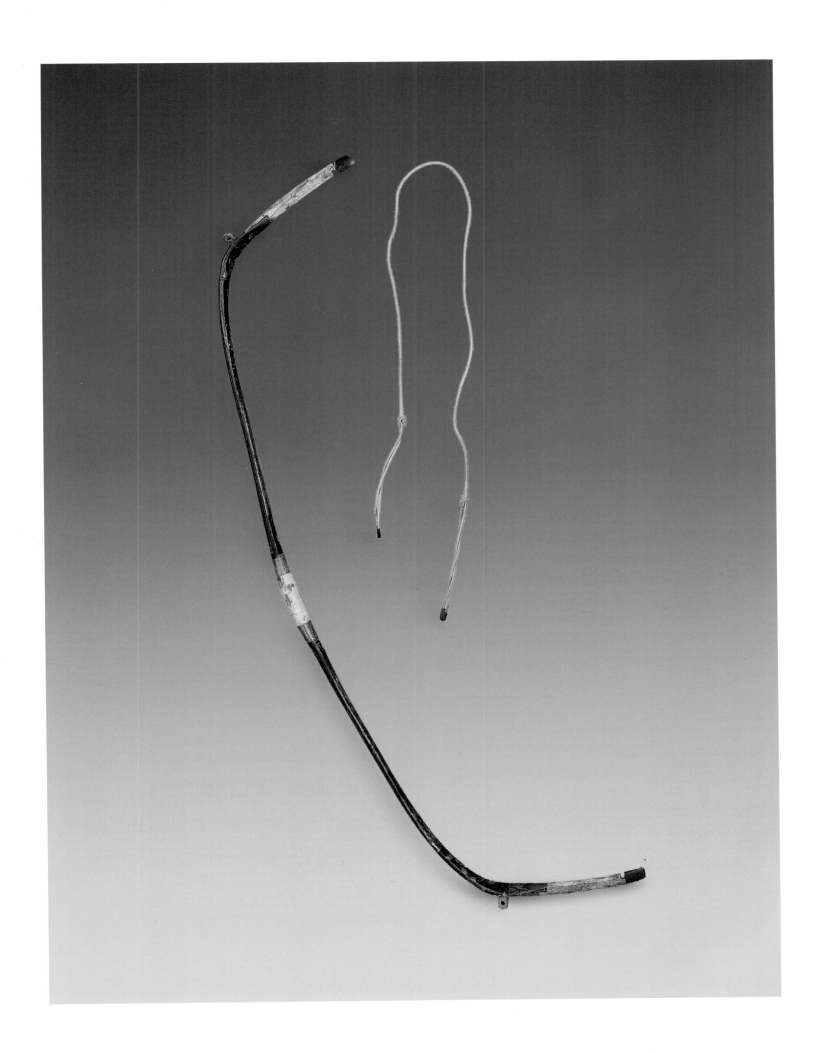

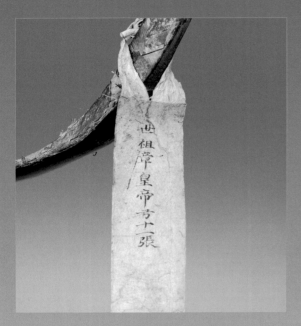

世祖章皇帝黑樺皮小弓，照此樣二張

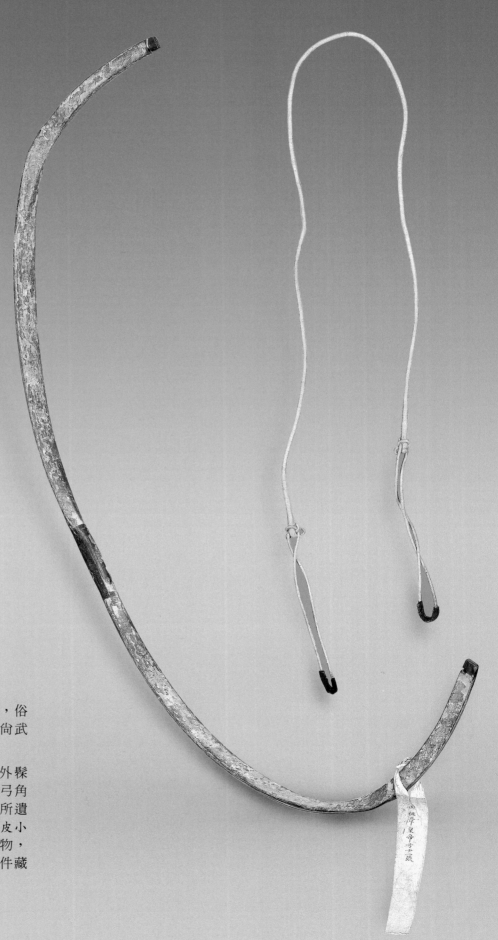

順治帝（福臨）御用牛角弓
Imperial Bow of Emperor Shunzhi

年代　清順治年間（1644～1661）
尺寸　全長91公分，弓背寬2.8公分，弓弣長12公分
材質　樺木、牛角等複合材料

　　清世祖順治帝（福臨）年少時習武之弓，俗稱為「順治小弓」， 反映出清初皇帝從小尚武的宮廷規矩。

　　外形為反曲弓形式，以樺皮為弓胎，外髹以漆，一側固定有牛角，以增加弓之拉力；弓角兩側有弓弭、弓碼，附有絲質弓弦，及清時所遺條狀黃紙條，上書漢字：「世祖章皇帝黑樺皮小弓，照此樣二張」。該弓是瀋陽故宮原藏文物，是清世祖順治帝於盛京皇宮內僅存的少數幾件藏品之一。

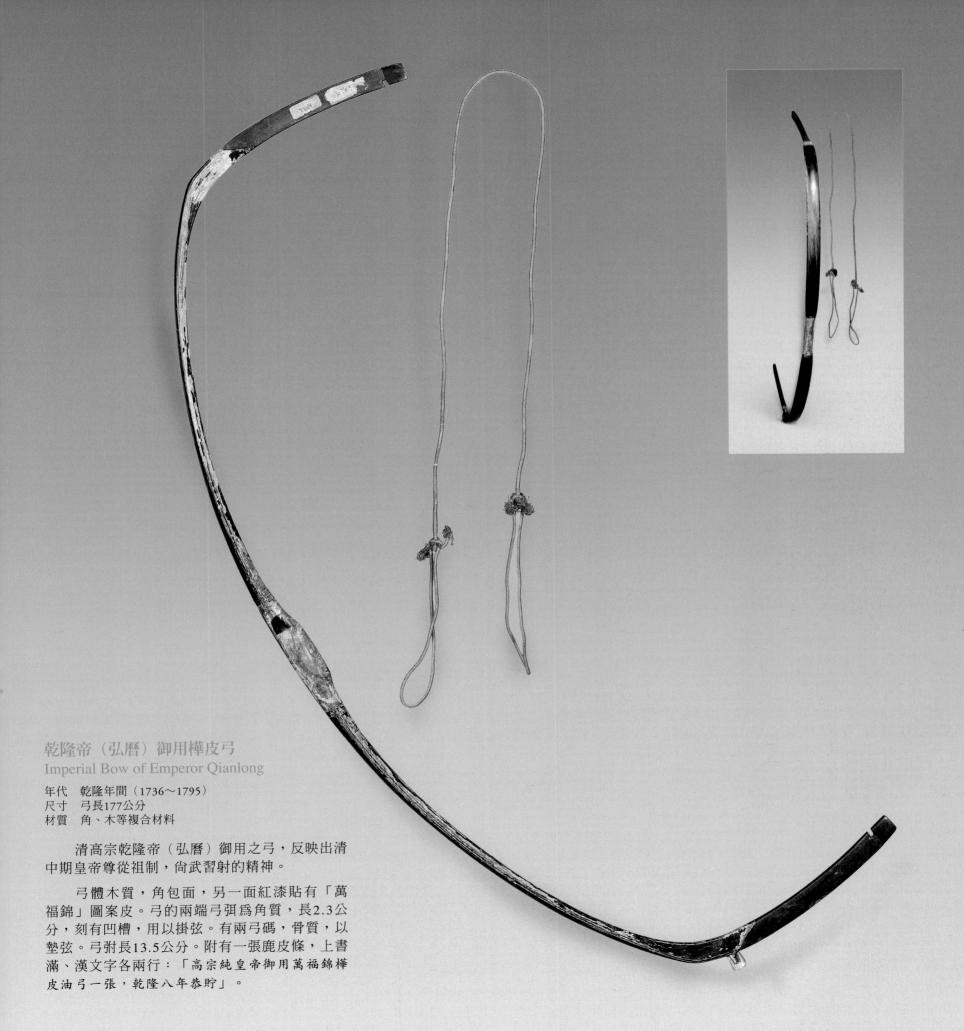

乾隆帝（弘曆）御用樺皮弓
Imperial Bow of Emperor Qianlong

年代　乾隆年間（1736～1795）
尺寸　弓長177公分
材質　角、木等複合材料

　　清高宗乾隆帝（弘曆）御用之弓，反映出清
中期皇帝尊從祖制，尚武習射的精神。

　　弓體木質，角包面，另一面紅漆貼有「萬
福錦」圖案皮。弓的兩端弓弣為角質，長2.3公
分，刻有凹槽，用以掛弦。有兩弓碼，骨質，以
墊弦。弓弣長13.5公分。附有一張鹿皮條，上書
滿、漢文字各兩行：「高宗純皇帝御用萬福錦樺
皮油弓一張，乾隆八年恭貯」。

反曲強弓與滿洲騎射

——順治帝御用牛角小弓

清皇朝以騎射創業，以武功建國，弓矢與大清國運有著密不可分的必然聯繫。

清朝自崛起建國，到定鼎中原，開創盛世，直至最後覆亡，在長達近三百年的時間裏，始終將「國語騎射」作為立國之本，馭國之策，各代帝王均身體力行，率先垂範，不遺餘力地宣揚祖訓。在清代宮廷中，一直將各朝皇帝御用的弓矢作為最重要的收藏品，太祖、太宗、世祖、聖祖、高宗等朝御用「寶弓」，更是藏品裏的重器，體現了愛新覺羅家族對騎射之本的重視。

瀋陽故宮所藏順治帝牛角小弓，為清世祖福臨的御用之物，是其少年時的習武之弓，俗稱「順治小弓」。此件武器為典型的反曲弓，由樺木、牛角等複合材料製成。弓體身量較小，僅長91公分，弓面寬2.8公分，弓弰長12公分。從弓身磨損程度及邊角壞裂處看，此弓確實經人使用。清代中期，宮廷中曾對該弓書名核准，現在所遺黃色紙簽寫有漢字：「世祖章皇帝黑樺皮小弓，照此樣二張。」進一步證明此弓確是順治皇帝小時習武器物，反映了滿族人自幼尚武，並以武功奪天下、守太平的意識。

看過順治帝御用牛角小弓或其他清代皇帝御用弓，人們也許會有一個疑問：清代的弓為何較小？它真的有傳說中那麼大的殺傷威力嗎？

清代用弓為典型的東方式反曲弓，具有強大的弓力和柔韌性，它與歐洲、西亞傳統的單木長弓和日本、東南亞地區盛行的單片竹弓有所不同，屬於複合材料製成。

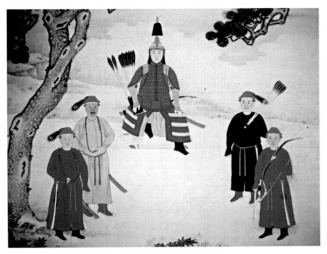

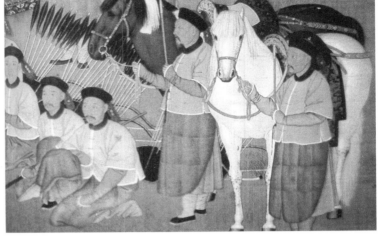

康熙戎裝像，參考圖版：瀋陽故宮博物院提供　　　　　　　　「國語騎射」為大清立國之本，瀋陽故宮博物院提供

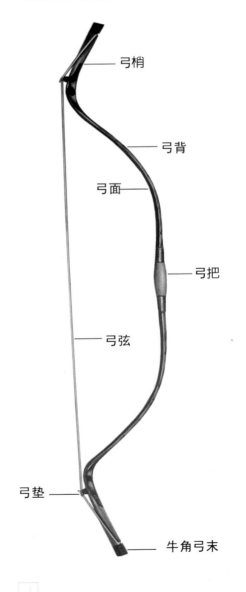

弓梢

弓背

弓面

弓把

弓弦

弓垫

牛角弓末

　　反曲弓與單木弓、竹片弓不同之處在於它的弓臂。反曲弓的弓臂由多種材料合製而成，最裏面為竹質、木質弓胎，靠射手一側為弓面，用膠粘以水牛角、牛角磨製的角面；靠靶子一側為弓背，先用膠將牛筋固定在弓胎上，外面再粘以樺樹皮或髹漆製花，達到防水保護的作用；弓背中央為弓弣，通常由骨質、軟木製成，為手執之處；弓背上下兩側各安有角製、木製弓弰，其上各有缺口用以掛弓弦；弓弰下部還安有骨製、木製弓碼，將弓弦固定和頂起，以便於搭弓射箭。

　　反曲弓由於是多種複合材料製成，大大增加了弓背的抗拉力、抗壓力和抗內切力。同時，反曲弓在製作時，故意製成反向彎曲的「C」字造型，使用時再將弓身向後彎曲，上弦固定，因而使弓體具有更強的彈射力量。反曲弓弓身雖然較短，其拉力和射速卻不遜于單木弓，甚至有過之而無不及，這也是滿族強弓制勝過人的關鍵所在。

　　明清時期，軍隊中已普遍使用火器，火槍、火炮一直在戰爭中發揮重要作用。但直到清晚期，所有火器均為後膛填藥式，這極大影響其發射速度。因此，滿族人在大量採用火器的同時，也得心應手地使用著他們的冷兵器，快速勁射的弓箭，就成為他們擊敗敵人最有效的制勝法寶。

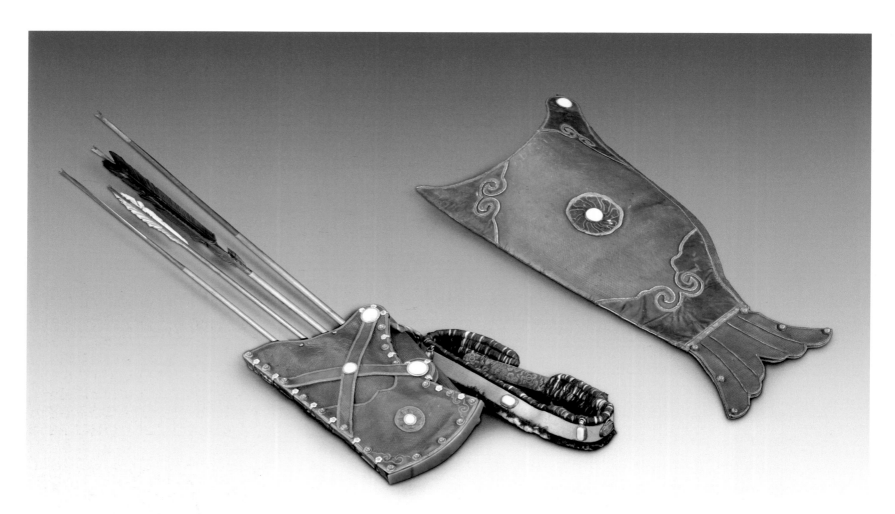

弓箭囊及箭枝（一套）

Quiver and Arrows

紅皮嵌珊瑚魚尾式弓箭囊

年代 清嘉慶年間（1796～1820）
尺寸 櫜長77公分、寬32公分，韃長29公分、寬20公分
材質 皮革、金屬材質

　　弓箭囊亦稱撒袋、櫜韃，爲盛裝弓箭之器。清制，箭囊稱櫜，用以裝箭；弓囊稱韃，用以盛弓，各有所屬。

　　櫜、韃均以棕色皮革製成，綠皮緣鑲邊；櫜爲口袋式，內側另附綴數層，表面多處鑲綴寶相花、圓扣及金釘等銅鎏金佩飾，佩以明黃藍裏背帶，帶上綴鏤空金飾、花卉及銅鎏金鉤，帶上有銅花三孔，用以扣系；韃下部爲魚尾式，右上角綴雙魚金環、系黃綏，另附綴鏤空寶相花、盤長、法螺等3個銅鍍金佩飾。該櫜韃附有清時舊簽，爲仁宗嘉慶皇帝行圍打獵時所用。

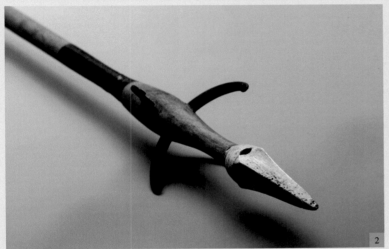

1. 皇帝大閱骲箭箭頭
2. 皇帝隨侍兔叉箭箭頭
3. 五齒魚叉箭箭頭
4. 皇帝大閱鈚箭箭頭

皇帝大閱骲箭、皇帝隨侍兔叉箭、五齒魚叉箭、
皇帝大閱鈚箭

年代　清嘉慶年間（1796～1820）
尺寸　每支長約100～110公分
材質　木、漆、鐵、骨、翎羽等複合材料

　　清朝皇帝御用組箭之4種，按箭簇造型和材質差異，其用途
各不相同。

　　清宮廷用箭種類繁多，據《大清會典》、《皇朝禮器圖
編》記載，共有三十餘種。依箭鏃外形，可分為4種：鈚箭（鏃
體寬薄）、梅針箭（鏃體細而尖）、骲箭（鏃為骨或木製）、
哨箭（鐵鏃骨骹）。依箭之用途，可分為作戰箭、狩獵箭、教
閱箭、信號箭4類。清帝御用箭有：大閱鈚箭、大閱骲箭、大禮
鈚箭、吉禮隨侍骲箭、隨侍兔叉箭、御用射鵠骲頭哨箭等類。
官兵使用的箭支另有水箭、索倫長鈚箭、方骲頭哨箭、鴨嘴哨
箭、齊鈚箭、五齒魚叉箭、梅針箭、快箭等。清帝御用箭製作
精緻，材質優良，與八旗官兵用箭有較大的差別，箭桿多髹以
彩漆，箭簇另有錯金銀、嵌寶石等工藝，反映出清中期製箭工
藝的高超水準。

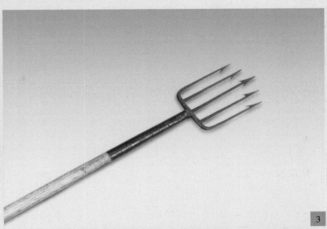

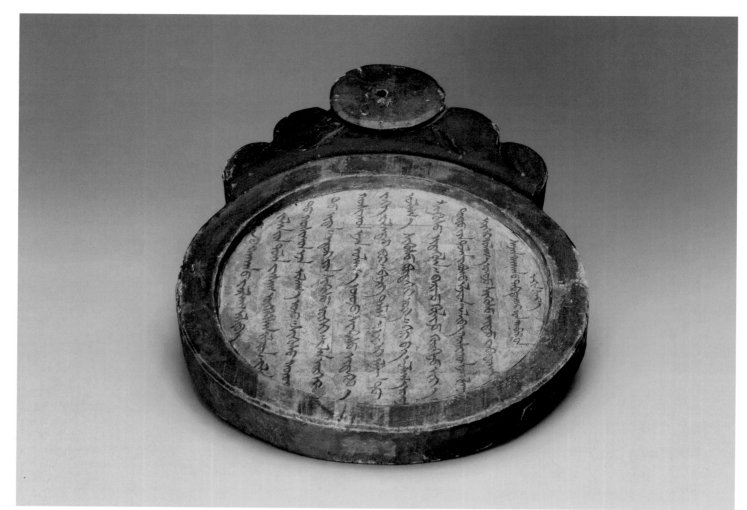

背面

蒙文信牌
Badge with Mongolian Inscription

年代　大金天聰五年（1627）
尺寸　高31.5公分，圓徑21.4公分，厚2.7公厘
材質　木質髹漆

　　清朝入關前八旗大臣、官兵赴蒙古地方傳達皇帝御旨、行使職權的憑信之物。背面貼有蒙古文書寫的詔書。

　　主體爲圓板形狀，上方飾以牌頭，由捲邊綠荷葉及穿孔紅圓頭組成；牌一面陰刻描金蒙文，譯爲「天聰汗之詔」，另一面刻以圓凹槽，內帖高麗紙，自左至右墨書蒙文12行，漢譯爲：「可汗的諭旨：派遣到蒙古部落的使者，至有事之國，取給馬匹、口糧，但白天沒有口糧。其經過無事之國，不要妄加煩擾。沒有文書和印章的使者，不要給馬匹、口糧，妄領的人，要捉拿了送來。對辦國事的使者，所有旗主都要給以馬匹、口糧。天聰五年春正月。」紙面鈐有無圈點6行滿文篆書印一方，譯爲「天命大金國汗之印」，印長、寬均爲12公分。此種信牌爲大金時期大臣、官兵奉差出使蒙古各部時，自由通行及索取役馬和食宿的憑信之物，原屬於故宮舊藏。

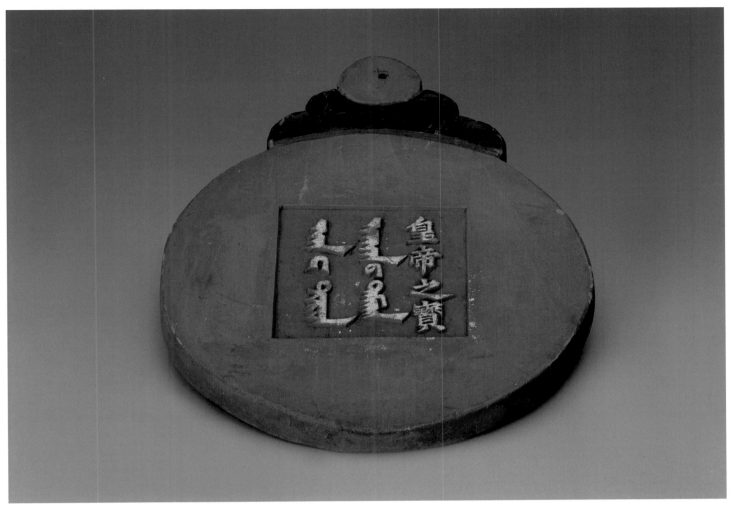

漢滿蒙文皇帝之寶印牌
Imperial Badge with Chinese, Manchurian, and Mongolian
Inscription

年代　大金天聰年間（1627～1635）
尺寸　高29.3公分，圓徑長22.1公分，厚1.7公分
材質　木製髹漆
等級　一級

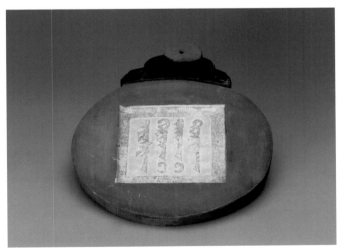

　　清朝入關前八旗大臣、官兵行使職權的憑信之物；或
授予歸降之人，憑此作為庇護的證明。

　　主體為圓板形狀，上方飾以牌頭，由捲邊綠荷葉及穿
孔紅圓頭組成，圓孔中貫以絲繩或布繩；牌一面是方形淺
池，內陽刻漢、滿、蒙三體描金文字「皇帝之寶」，另一
面中刻方形凹槽，內貼高麗紙陽文印模，自左至右4行6字
無圈點滿文篆書，譯為「金國汗之寶」。此種信牌數量眾
多，做工較為粗糙，邊緣有明顯斧鑿痕跡，應為八旗官兵
大量使用的傳旨令牌。另外，對降順者也常賞賜印牌，以
此作為歸順憑證，免遭誤傷。此牌原為瀋陽故宮舊藏，經
國家文物鑒定委員會鑒定，確定為瀋陽故宮博物院藏國家
一級文物。

背面

漢滿蒙文龍紋信牌
Badge with Chinese, Manchurian, and Mongolian Inscription

年代　清崇德年間（1636～1643）
尺寸　高30.8公分，圓徑長21.8公分，厚2.2公分
材質　木質髹漆，皮套

　　清朝入關前八旗大臣、官兵傳達皇帝御旨、行使職權的憑信之物，詔書貼於信牌背面，送達後可揭去重新使用。其形制源自於古代傳統器物。

　　主體為圓板形狀，上方飾以紅色雲朵形狀牌頭，中間為藍色地、綠色海水，雕刻一條金龍行龍，雲朵上部有穿孔紅色圓頭；牌面一側為圓形淺池，朱紅地，中央陰刻加圈點漢、滿、蒙三體文字「寬溫仁聖皇帝信牌」各2行，另一側為素面圓形淺池，無貼紙及印模。每件信牌另附有特製皮套，為綠邊黃地，中間彩繪海水、雲龍戲珠紋飾，套裡面襯有月藍織布，中夾軟襯紙（為明代官方文書殘件，即現藏遼寧省檔案館《信牌檔》）。此種信牌雕刻精緻，色彩豔麗。

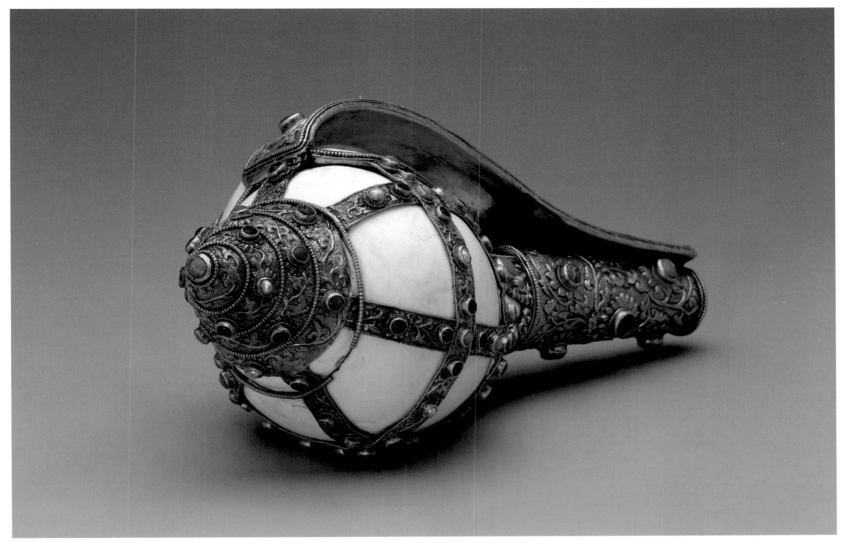

側面

鑲銅嵌料螺號
Horn with Bronze Embedding

年代　清康熙、乾隆年間（1662～1795）
尺寸　全長23.8公分
材質　貝殼、金屬、寶石等複合材料

　　清朝八旗官兵出征作戰、和平操演時的軍中鳴吹器具。在宮廷祭祀及喇嘛教法事活動中，螺號則作為法器使用。

　　清朝入關前，螺號曾作為八旗官兵開戰進攻的鳴吹用具，廣泛用於大小戰爭之中；在大軍出征、凱旋等拜天祭禮上也有使用。清朝入關後，多用於八旗軍隊操練、檢閱、集訓活動。螺號有天然螺殼和銅鑄海螺兩類。由天然螺殼製成的螺號常在外部鑲嵌金屬、寶石，以增加其美觀。此件螺號為天然螺殼製成，吹口、把手等處均鑲有銅飾，外部鑴刻纏枝菊花並鑲嵌各色料石。在海螺把手處安有一銅環，應為繫繩懸帶之用。

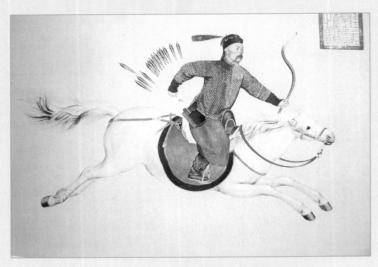

瑪瑺斫陣圖卷
參考圖版：國立故宮博物院藏，
瀋陽故宮博物院提供

大圓環鎖子甲
Chain-mail

年代　清康熙至乾隆年間（1662～1795）
尺寸　身長70公分，袖長38公分，胸圍120公分
材質　鐵質

　　清朝八旗官兵作戰時穿於上體的防禦鎧甲裝備，做工精細，體量沉重，反映戰場金戈鐵馬的慘烈搏殺。

　　其外形類於半袖襯衫，由一個個鐵製小圓環彼此相連組成。上部為高領，通常縫有綿麻織物，以防磨損人體肌肉；頸部下有小開襟，套頭穿用。清朝中期八旗大軍收復新疆時，交戰雙方許多將領均穿用鎖子甲，以抵擋敵人刀箭攻擊。清晚期，瀋陽故宮曾藏一百多件鎖子甲，按照甲衣鐵環製作不同，有「大圓環鎖子甲」、「小圓環鎖子甲」、「大扁環鎖子甲」、「小扁環鎖子甲」、「弦紋扁環鎖子甲」、「細小圓環鎖子甲」等不同名稱，其材質、做工和外部造型基本相同。

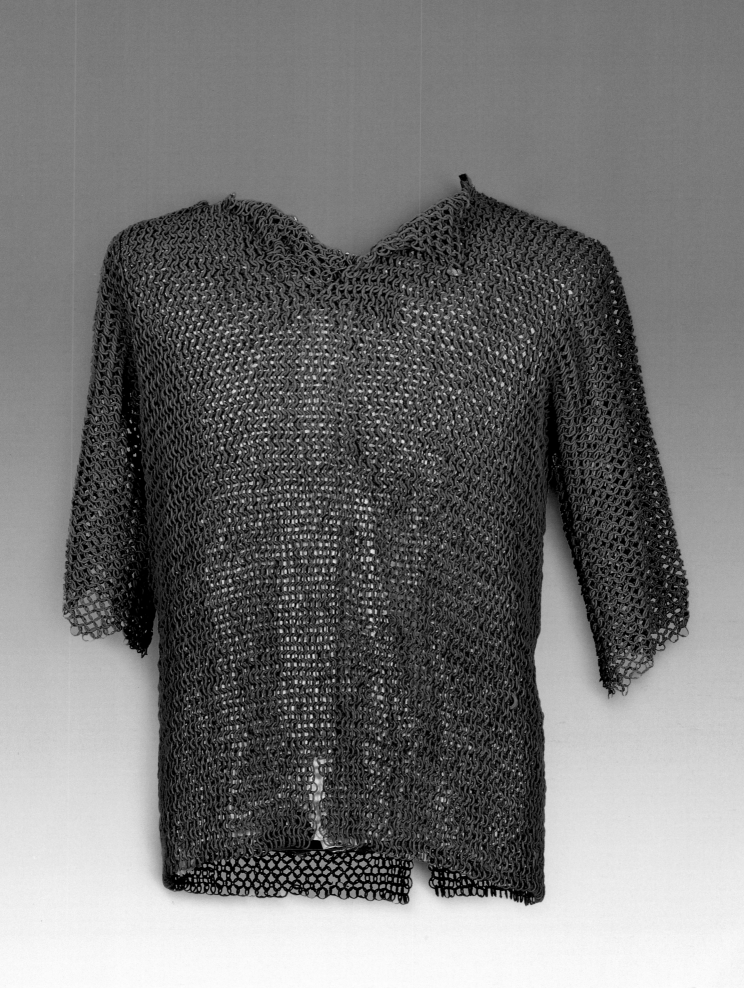

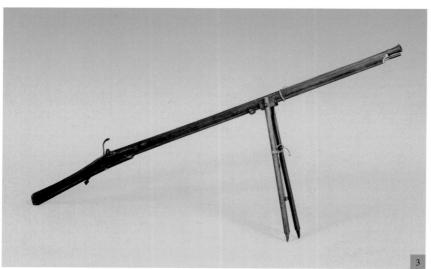

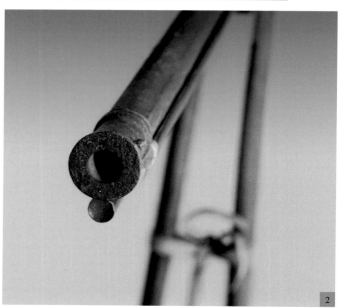

木托交槍

Rifle with Wooden Stand

年代　康熙、乾隆年間（1622～1795）
尺寸　全長184.7公分，筒長138.4公分，口徑2.9公分
材質　鐵、木複合材料

　　清朝皇帝、王公貴族圍獵時使用的宮廷火器；八旗官兵作戰中亦有使用。

　　交槍為鳥槍的一種，屬輕型管狀射擊火器，雖然發射速度較慢，但畢竟要優越於傳統的冷兵器。

　　此槍呈瘦長形狀，槍筒為鐵質，筒面有花紋，原有鎏金；槍下部為木質，前部槍筒下安有雙腳木叉，以增加槍身穩定性。

1. 乾隆帝獵鹿圖參考圖版：瀋陽故宮博物院提供
2. 局部
3. 側面

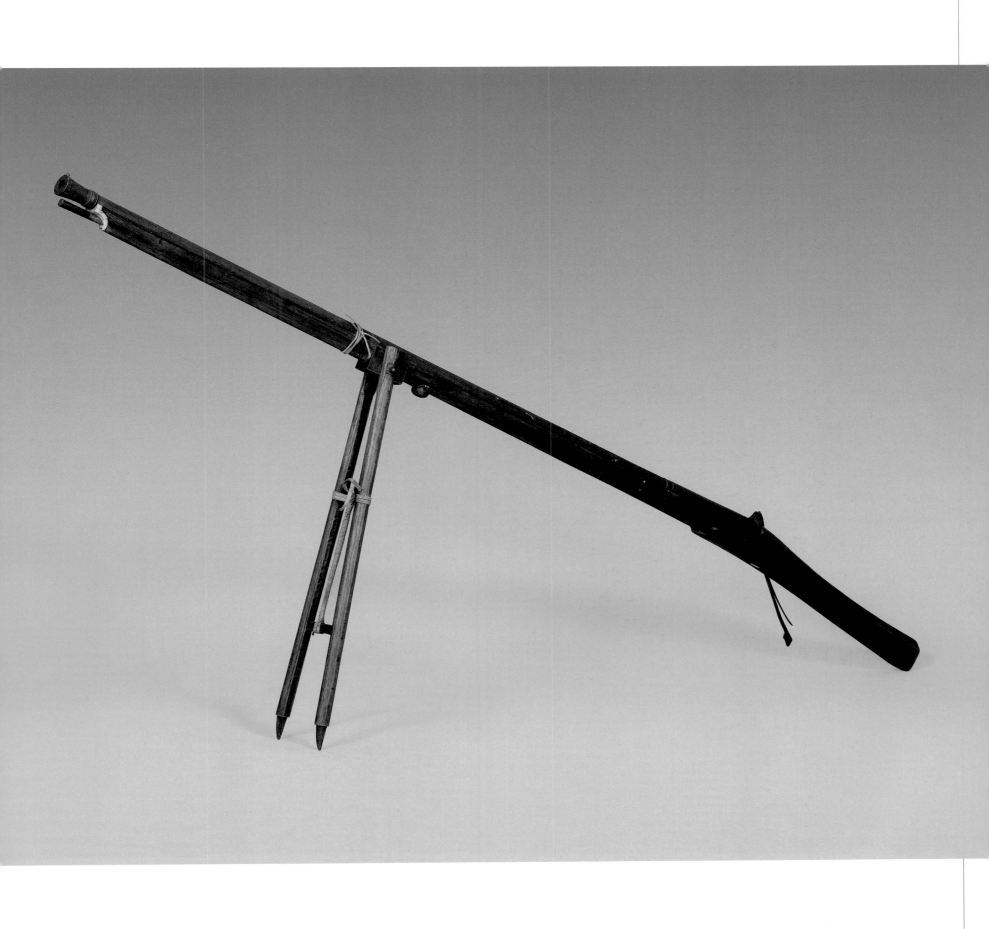

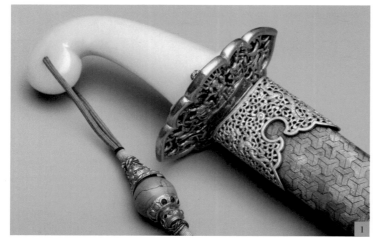

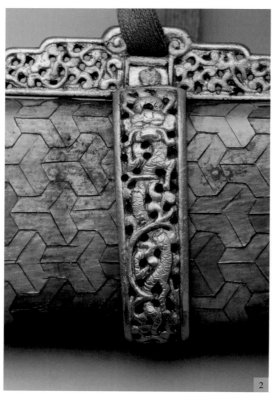

1.～2. 局部
3.「乾隆年製」款及雲紋、獸紋
4. 為「地字二十三號」、縱為「衝斗」字樣

乾隆款白玉把桃皮鞘腰刀
Imperial Blade of Emperor Qianlong

年代　乾隆年間（1736～1795）
尺寸　全長95公分，柄長14公分，護手寬為11.7公
　　　分，刀長72公分、寬4公分，鞘長80公分
材質　鋼、玉等複合材料

　　高宗乾隆帝（弘曆）御製之刀，反映出清朝皇帝
以武守成的治國策略。

　　乾隆晚期，弘曆曾傳旨內務府以「天、地、人」
命名製造大批御用刀劍，此刀即為其中一把。刀身為
鋼製，兩側鑄有血庫，在近護手處以錯金銀工藝嵌金
銀銘文及圖案，一面為「乾隆年製」款及雲紋、獸
紋，另一面橫為「地字二十三號」、縱為「衝斗」字
樣，另嵌有雲朵紋等圖案；護手為銅鎏金鏤空雲朵
形；刀把為彎弧狀白玉製成，柄首為圓形，中有一孔
貫以刀穗，穗上綴有鏤空鎏金銅飾及綠松石球；刀鞘
為木質，外貼金色「人」字形花紋桃皮，鞘首尾各有
包箍，中間另有帶箍鼻的橫箍兩道，可以繫帶佩帶，
均為銅質鎏金鏤空龍紋。

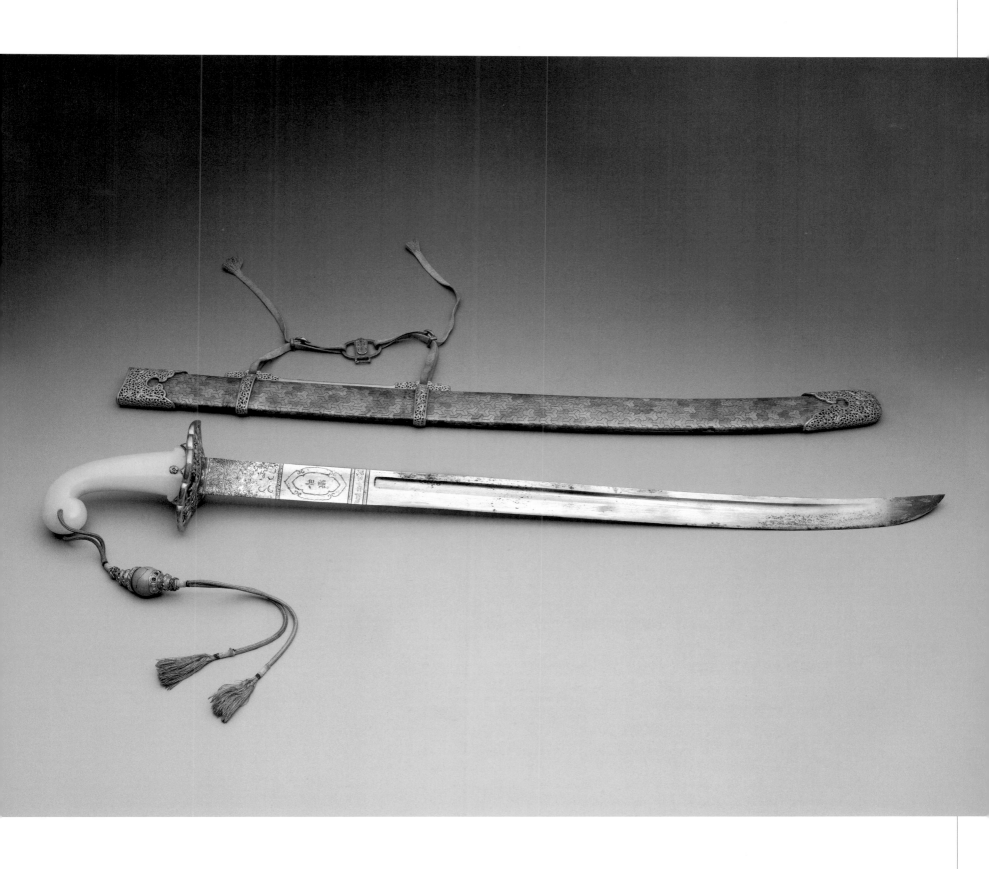

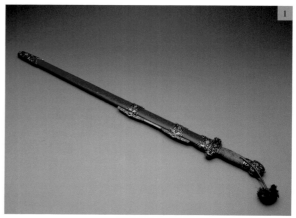

乾隆款鯊魚皮鞘衝斗劍
Imperial Sword of Emperor Qianlong

年代　乾隆年間（1736～1795）
尺寸　全長98公分，柄長16公分，鐔寬9公分，劍長77公分，鞘長80公分
材質　鋼、銅等複合材料製

　　清高宗乾隆帝（弘曆）御製之劍，體現出清朝皇帝武功衛國的統治方略。

　　劍身為鋼製，兩側雙刃，近鐔部以錯金銀工藝嵌金銀銘文及圖案，一面為「乾隆年製」款及雲紋、回紋，另一面橫為「人字八號」、縱為「衝斗」字樣，另嵌有雲朵紋等圖案；鐔部為銅鏨花鎏金纏枝花卉紋；劍柄把手處繫以黃色絲帶，柄首銅質為海棠形，做工與劍鐔同；鞘為木質，外包紅色鯊魚皮，鞘首、鞘尾各有雲朵形包箍；鞘外中上部另有兩道橫箍，箍上部各有飾孔，用於繫繩佩帶。另附有鹿皮條一個，上書：「人字八號沖鬥劍，重三十兩，乾隆年製」及滿文二行。此劍做工精細，外型美觀，是乾隆晚期內務府所造，帶有特定編號的御用寶劍之一。

1. 劍鞘合一的劍
2. 局部。一面為「乾隆年製」款及雲紋、回紋
3. 局部。另一面橫為「人字八號」、縱為「衝斗」字樣

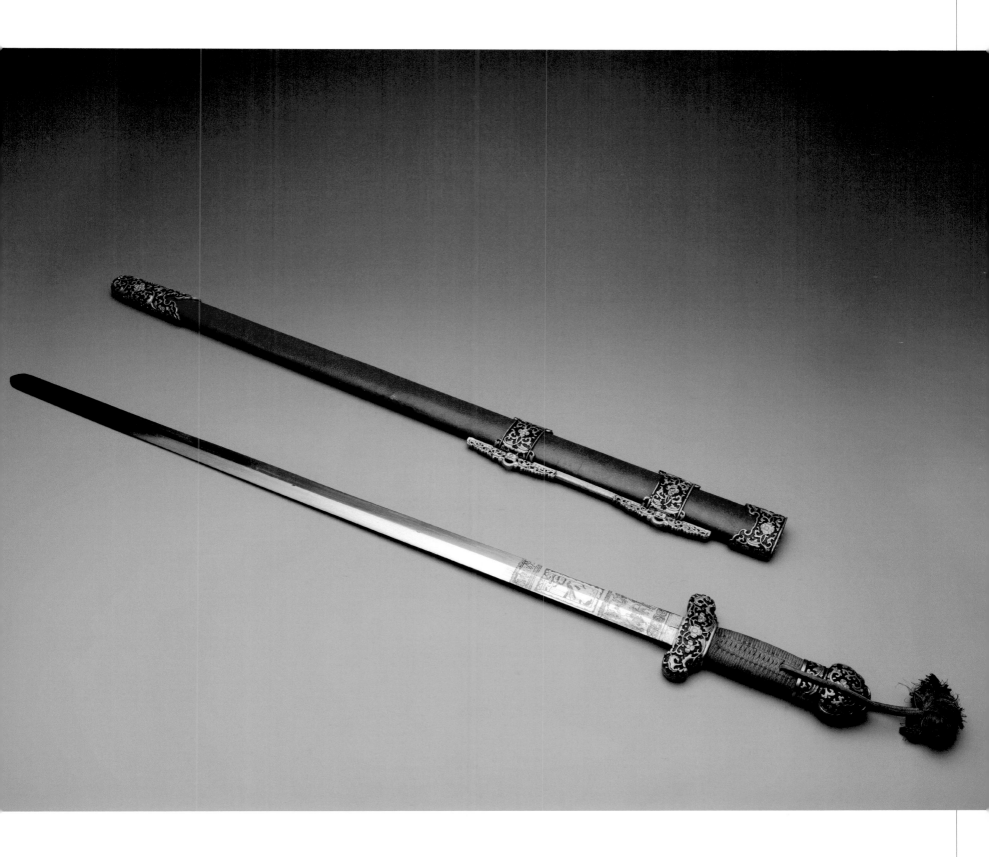

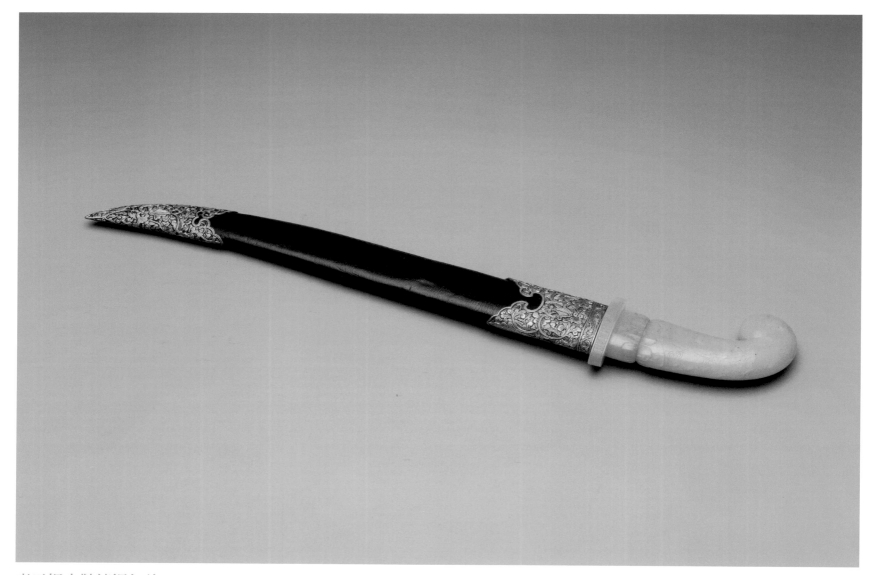

青玉把皮鞘鑲銅匕首
Dagger with Jade Handle

年代　乾隆年間（1736～1795）
尺寸　全長47.8公分，刃長30公分、寬2.9公分
材質　鋼、銅、玉、木、皮革等複合材料

　　清宮廷貴族日常佩帶的防身短兵器。

　　匕首刃部呈弧線形，兩側有雙鋒線。柄部亦為圓弧形，
表面刻有梅花、牡丹及變體荷葉紋。刀鞘為木製，外部包以
棕色皮革，鞘兩端鑲以銅飾，浮雕纏枝花紋圖案。此匕首做
工及造型類於西域所產，反映中原文化對少數民族文化的接
受與傳播。

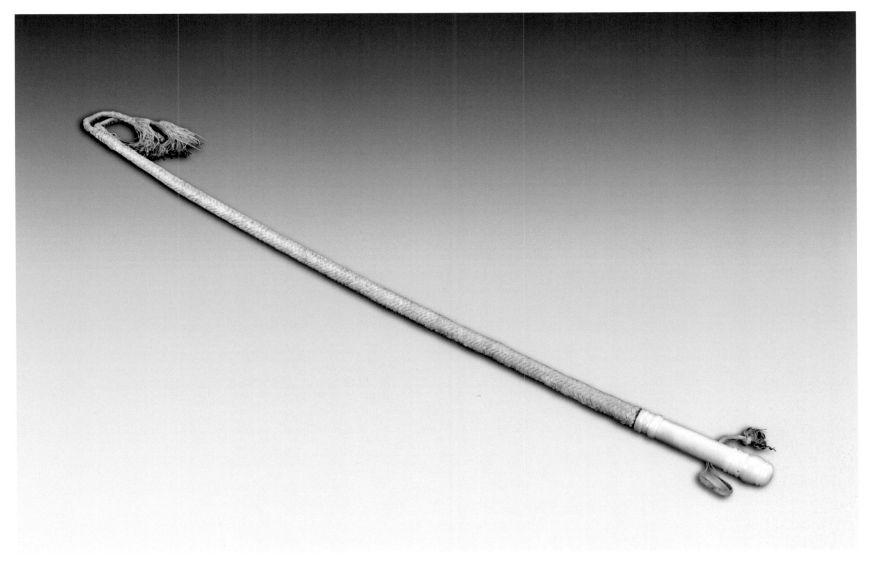

玉把纏線馬鞭

Imperial Whip with Jade Handle

年代　乾隆年間（1736～1795）

尺寸　全長87公分

材質　玉、絲線、皮革複合材料

　　清朝皇帝御用馬鞭，爲其乘馬出行時的駕馭之物。

　　鞭柄爲黃玉雕制，刻以數道弦紋，頭部呈圓弧形。鞭身全部以黃色絲線編結而成，編法細密，方便實用。玉柄上部鑽以穿孔，繫以皮繩、絲帶，用以手提。

　　「騎射」是滿族人傳統之技，馬鞭在旗人生活中不可或缺，形式多樣。這件雕玉把馬鞭製作精美，編結考究，足見宮廷生活的奢華與典雅。

仗馬鞍（附座墊）
Imperial Saddle of Emperor Qianlong

年代　乾隆年間（1736～1795）
尺寸　鞍長47.5公分，前寬18公分，後寬26公分；雙馬蹬高14.2公分，寬
　　　10.9公分；韉長141公分，寬70公分
材質　銅、木、絨氈複合製

　　清朝皇帝御用仗馬鞍，陳設於皇帝鹵簿儀仗行列之中。

　　鞍前後橋均爲銅質鏤空鎏金製，下部安有漆木板；鞍橋
前部爲鎏金鏤空龍雲紋，鑲嵌紅珊瑚、綠玉石；雙馬蹬上部橫
樑爲鎏金雲龍紋，蹬面錯金纏枝花卉、銅錢紋；另附有三重鞍
韉：一爲銅絲固定鑲石青邊彩繡雲龍、八寶紋明黃緞墊，一爲
石青絨、雙黃線內飾花瓣絨墊，一爲紅氈；另附有四重褥：一
爲印有「上」字綴麻穗黃氈，一爲白氈，一爲鑲石青絨寬邊、
彩繡雲龍八寶紋明黃緞氈，一爲中夾白色紅雲紋緞氈；另附有
馬後胯用紅纓轡飾，纓頂爲銅鎏金鏤空帶鐵環。此套鞍轡做工
精美，裝飾華貴，一副皇家之氣派。

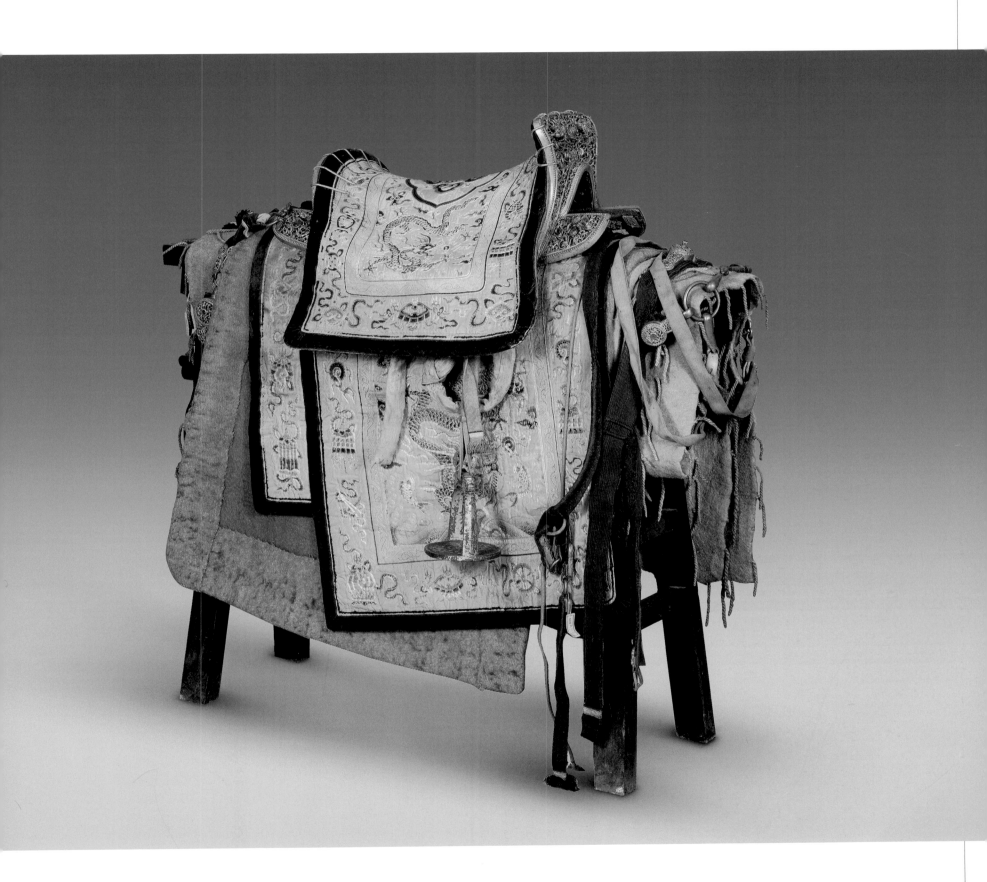

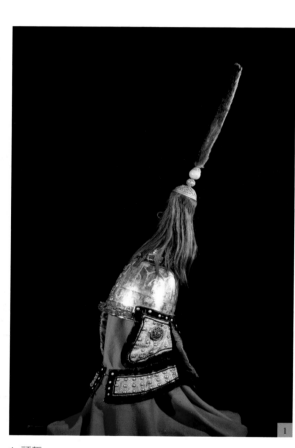

1. 頭盔
2. 棉甲局部

乾隆帝（弘曆）大閱甲冑
Imperial "Grand Review" Armor of Emperor Qianlong

乾隆帝（弘曆）大閱用黑累絲鐵錠鎏金冑

年代　乾隆年間（1736～1795）
尺寸　全高51公分，盔高19公分
材質　金屬、織錦、綿、貂皮

清高宗乾隆帝閱兵時所戴頭盔，貂纓巍峨，寶盔金光。

頭盔爲銅鎏金製成，表面拋光，製成獸面纓絡紋、花卉紋等圖案。盔頂爲貂尾，下飾紅纓，其下爲累絲雲龍紋，以擎托盔纓。盔前後各有一凸梁，額前正中突出一塊遮眉，均爲累絲鎏金雲龍紋。盔下部左右側爲風擋，頸後部及頦下爲護頸，均爲黃色織錦緞，表面飾銅鎏金泡釘，邊緣處爲黑色絨邊，左右耳部留有鏤空花飾。此盔製作工藝高超，外表熠熠生輝，顯得高貴而氣派。

乾隆帝（弘曆）大閱用金索子錦面綿甲

年代　乾隆年間（1736～1795）
尺寸　甲長76公分，袖長37公分，肩長42公分，護腋長24公分，前遮縫長22公分，左遮26公分，護心鏡徑19公分。下裳長72公分
材質　織錦、綿、銅。

清高宗乾隆帝閱兵時所穿甲衣，鎧甲威武，其態端莊。

綿甲爲上衣、下裳式，表面爲黃色織錦緞，邊緣處鑲以黑絨邊，月白綢裏。甲面間隔縫嵌鎏金金屬片，護肩下部有雲龍紋雙頁片。下裳分左、右兩幅，前後開氣，表面由5組鎏金片間隔組成，穿著時以黃帶繫於腰間。各配件之間均用銅扣相聯，組合一體，金光耀眼。

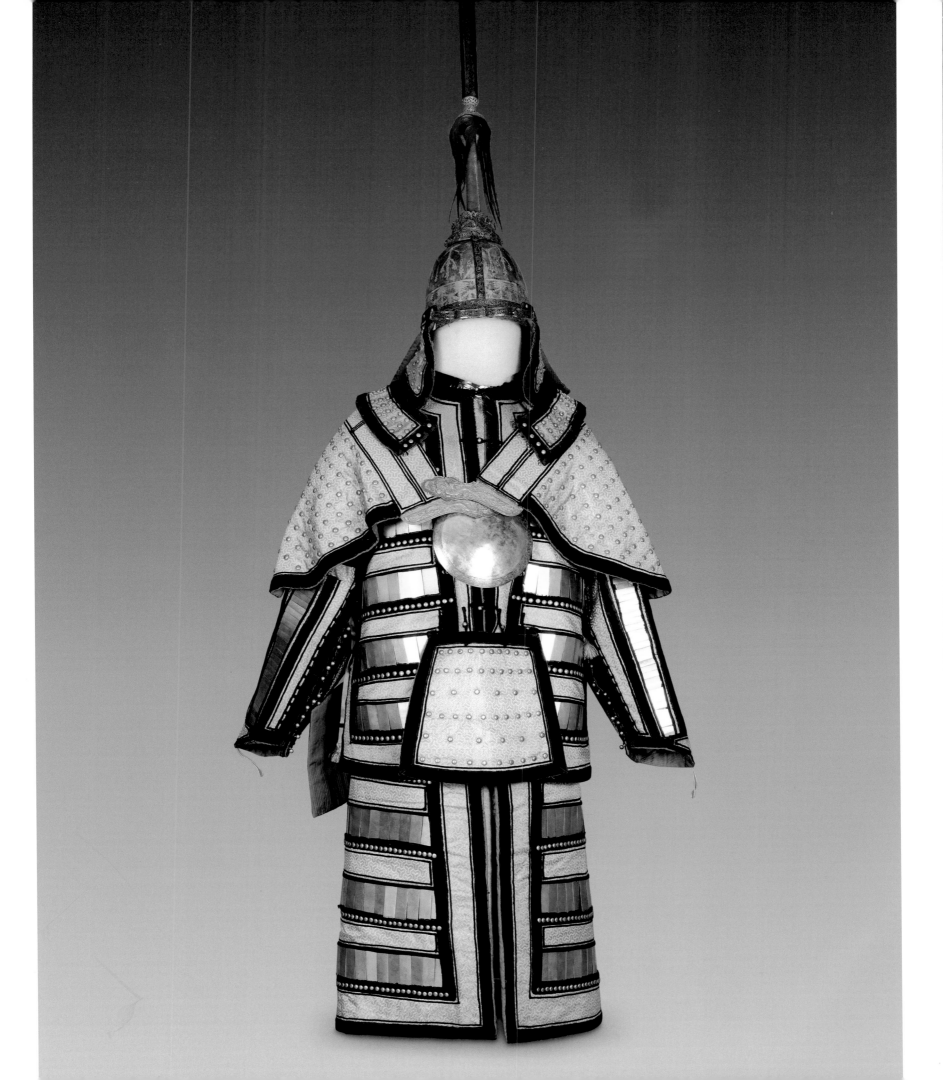

乾隆大閱明甲與盛世武功

「康乾盛世」作爲清王朝最輝煌的時代，今天我們可以見到的歷史印記，除了中國若大的疆域版圖，另有海內外無數價值連城的藝術精品。

一個國家的盛世，僅有文化的多彩與繁榮是遠遠不夠的，還必須要有強大的武力爲支撐，作後盾。那麼，大清盛世的武功是如何體現的呢？——乾隆皇帝御用大閱明甲，給了我們一個最好的答案。

清王朝是以少數民族入主中原，各代皇帝充滿著憂患意識，一直將「國語騎射」視爲立國之本，希望以武功保持國運長久。因此，大清皇帝在從政之餘，會親率八旗官兵舉行演練，比如每年在塞外圍

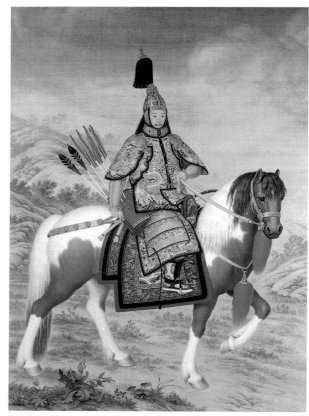

乾隆帝閱兵英姿，參考圖版：瀋陽故宮博物院提供

場舉行「木蘭秋獮」，比如每三年在紫禁城午門舉行「宮中大閱”，以及在京城外舉行「南苑大閱」，等等。

在清朝各代皇帝中，乾隆皇帝弘曆在位時間最久（包括4年作太上皇帝），他所舉行的圍獵和閱兵活動也最多，而他本人在閱兵中使用的御用甲冑也最多，最精。

乾隆朝，高宗皇帝曾派遣八旗大軍和綠營兵赴各地平叛，多有勝績，如兩平新疆準噶爾部，平定大小和卓之亂，平定大小金川和臺灣，出兵緬甸、安南及兩次抗擊廓爾喀之戰等。他爲此沾沾自喜，以所謂“十全武功”自詡爲“十全老人”，並先後命宮廷畫家繪製自己的閱兵像。

至今，北京故宮、法國吉美博物館等處保留有乾隆朝宮廷畫家郎世甯、金昆等人所作《乾隆戎裝騎馬像》、《乾隆戎裝大閱圖》、《弘曆盔甲乘馬圖》等著名繪畫，爲我們瞭解清中期皇帝閱兵儀式，以及皇帝閱兵時所穿著的甲冑等，提供了寶貴的依據。

　　瀋陽故宮所藏乾隆大閱明甲，爲清高宗乾隆皇帝御用，全套甲冑分成頭盔、服裝兩大部分，其中頭盔爲“累絲鎏金貂纓冑”，服裝爲“金索子錦面綿甲”。從外觀來看，大閱明甲金輝熠熠，巧奪天工，氣勢恢宏，反映了清代中期的歷史盛況和工藝特點。

　　乾隆御用累絲鎏金貂纓冑，全高51釐米，盔高19釐米。頭盔爲銅鎏金製成，表面拋光，製成獸面纓絡紋、花卉紋等圖案。盔頂爲貂尾，下飾紅纓，其下爲累絲雲龍紋，以擎托盔纓。盔前後各有一凸梁，額前正中突出一塊遮眉，均爲累絲鎏金雲龍紋。盔下部左右側爲風擋，頸後部及頦下爲護頸，均爲黃色織錦緞，表面飾銅鎏金泡釘，邊緣處爲黑色絨邊，左右耳部留有鏤空花飾。此盔製作工藝高超，外表熠熠生輝，顯得高貴而氣派。

　　乾隆御用金索子錦面綿甲，爲上衣、下裳式，即可分爲衣、裳兩個部分，其中衣（甲）長76釐米，袖長37釐米，另有5件附屬物，分別爲：左右護腋兩片、前遮縫一片、左遮縫一片、護心鏡一個。裳（裙）長72釐米。衣裳表面爲黃色織錦緞，規則排列鎏金泡釘，邊緣處縫鑲黑色絨邊，裏面爲月白綢制。上衣外面另縫以橫向排列的長方形鎏金金屬片，護肩前後下部有金屬制雲龍紋頁片，與護心鏡相配，金光耀眼。下裳分左、右兩幅，前後開氣，表面亦由橫向排列的長方形鎏金金屬片組成，穿著時以黃帶系於腰間。全部衣裳的配件均以圓形銅扣相聯，組合一體，威武雄壯。

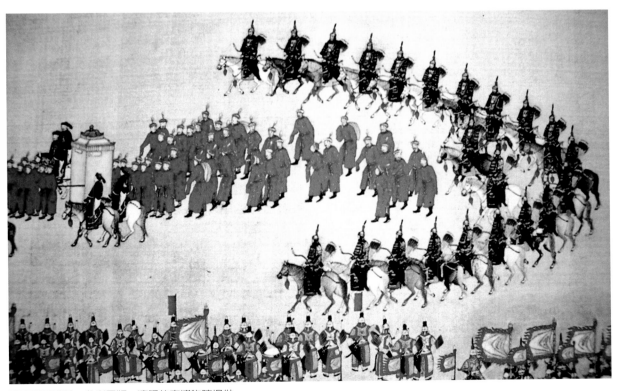

清帝閱兵盛況，參考圖版：瀋陽故宮博物院提供

1. 護心鏡
2. 護腕局部

皇帝御用綿甲
Imperial Cotton Armor

年代　乾隆年間（1736～1795）
尺寸　掛長69公分，下擺寬85公分，袖長87公分，裙長102公
　　　分、寬63公分，護肩長47公分，護腋長23公分，前遮襠長
　　　22公分，護心鏡徑19公分
材質　銅、緞等複合材料

　　清朝皇帝御用之綿甲，可於檢閱八旗部隊、操演
等場合穿著。

　　此套綿甲為清宮原藏，為上衣下裳式，一套共有
衣、裙、護肩（2件）、護腋（2件）、前遮襠、護心
鏡等8件。綿甲表面為淺藍色織金緞，由金線織成六角
蜂窩式幾何圖案，六角之中為「卐」字，並規則排列
銅鎏金泡釘。綿甲邊緣處鑲嵌鎏金小方塊飾物，最外
部為藍黑色絨邊。雙肩部位及箭袖處安有鏤空銅鎏金
雲龍飾件，護心鏡邊緣亦為鏤空花紋。

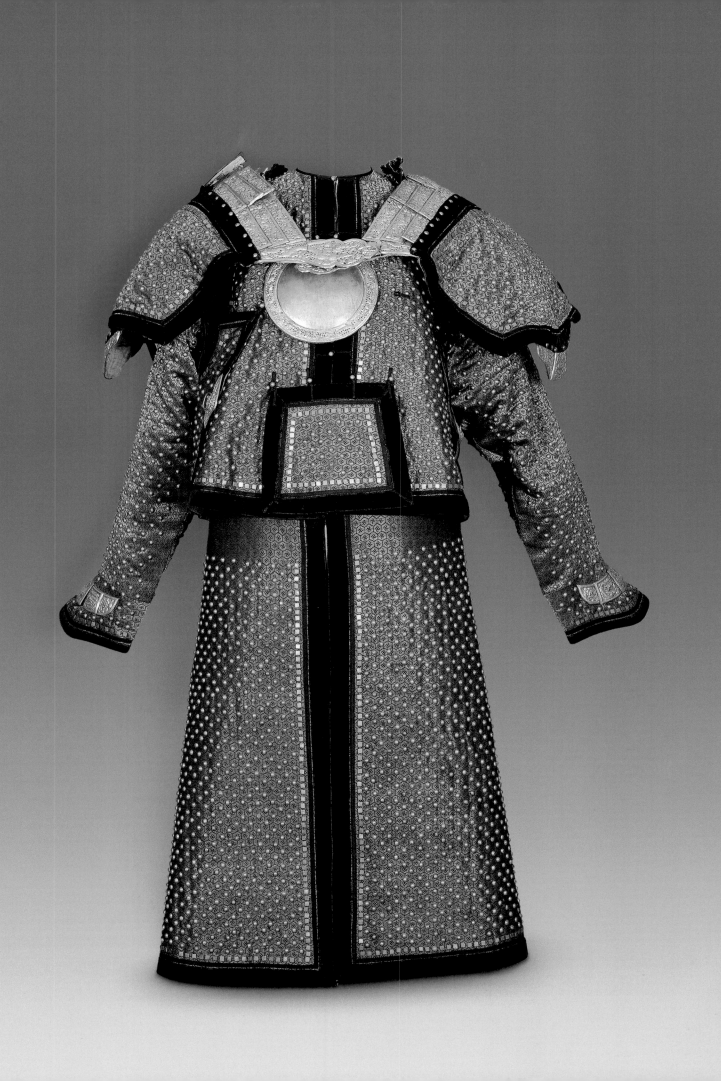

八旗甲冑（8套）
Armor of Eight Banners (A Set of Eight)

年代　乾隆年間（1736～1795）
綿甲　衣長73公分，下擺75公分，護腋寬302公分，護肩長39公分，裙長81
　　　公分，下擺47公分。緞、綿、銅等複合材料。
頭盔　全高57.5公分，盔高29公分，盔徑21.5公分。木漆、金屬、緞綿、馬
　　　尾等複合材料。

　　清朝八旗官兵所用之甲冑，多用於各類禮儀場合。甲冑按
八旗旗屬定製，做成不同的顏色，色彩鮮明而別致。

　　在清初時期，甲冑既用於八旗官兵作戰，也用於宮廷禮儀
活動。清中期以後，甲冑有征戰實用和禮儀著裝兩種區別。禮
儀甲冑完全用於宮廷典禮、八旗軍操演等活動之中。各件甲冑
做工相同，按八旗旗屬在色彩上有所區別，分為黃、白、紅、
藍等正四旗甲冑和鑲黃、鑲白、鑲紅、鑲藍等鑲四旗甲冑，一
共8套。其中綿甲由上衣、下裳配套組成，上衣又分為衣、護肩
（兩件）、護腋（兩件）及前襠、左襠幾個部分；下裳前後有
開氣，腰部縫有布帶，用以穿繫。衣、裳表面等距離安有銅質
泡釘，使其金光燦燦，威武壯觀。

　　頭盔上部安有高挺金屬頂飾，其下為馬尾紅纓或黑纓。盔
由漆木所製，呈倒圓錐體形，前部安有遮沿，盔下部左右側及
後部安有綿製護頸，依綿甲色彩分別八旗旗屬而製，表面亦等
距離安有銅質泡釘。

　　八旗甲冑因屬宮廷禮儀裝備，亦為皇家所用，故多數由江
南三織造生產。在甲冑上常見「織造監製」等字樣，反映其特
別重要性。八旗甲冑在北京故宮和瀋陽故宮均保存較多，為特
殊的宮廷武備收藏。

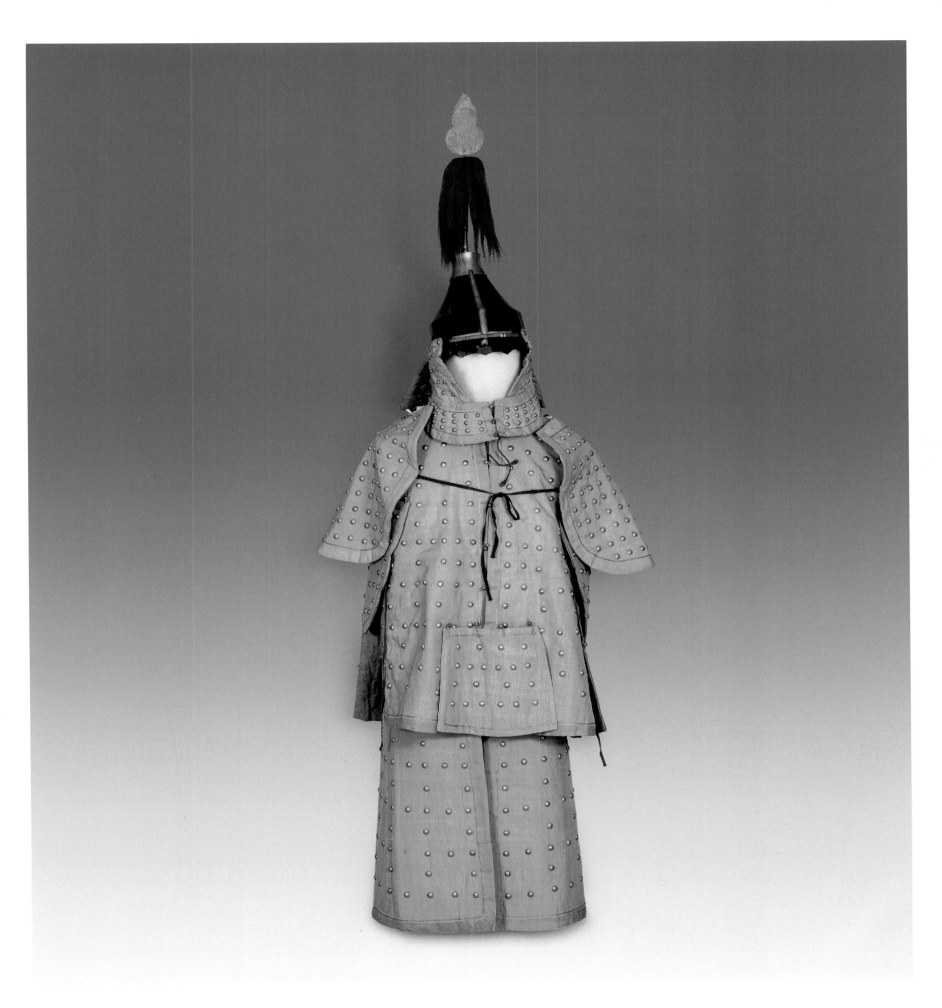

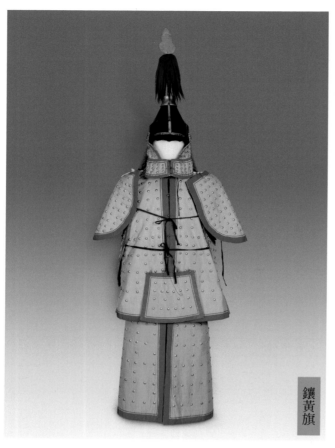

鑲黃旗

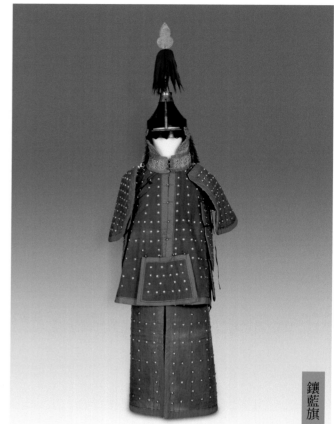

鑲藍旗

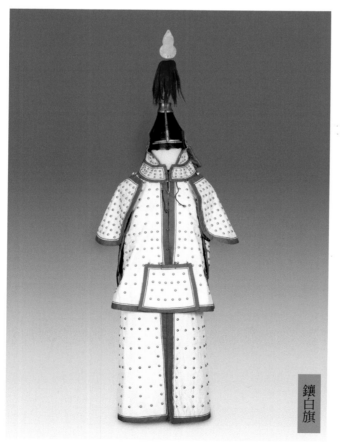

鑲白旗

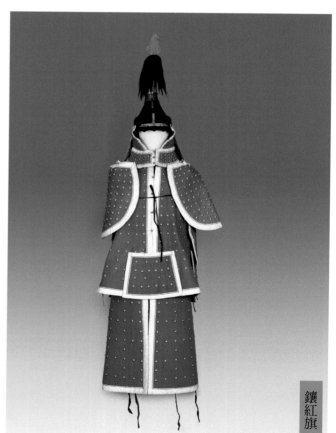

鑲紅旗

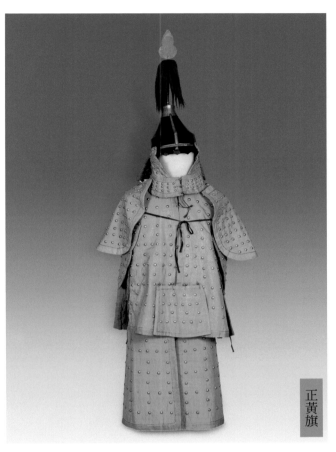

正黃旗

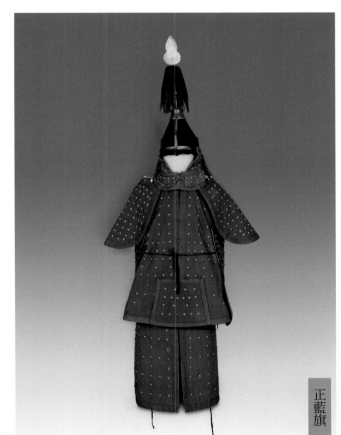

正藍旗

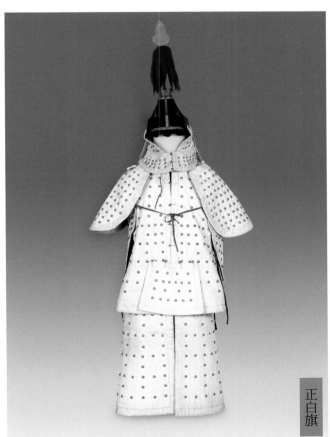

正白旗

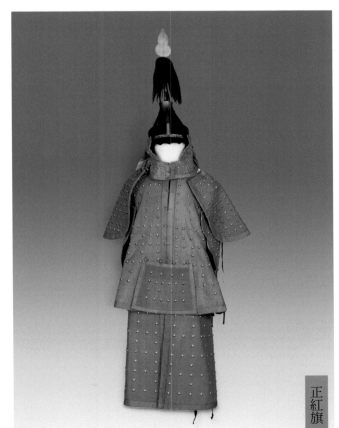

正紅旗

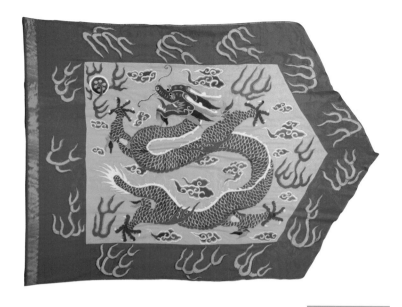

鑲黃旗軍旗

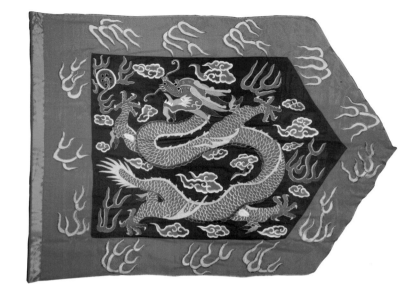

鑲藍旗軍旗

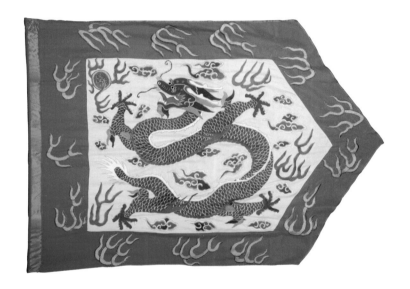

鑲白旗軍旗

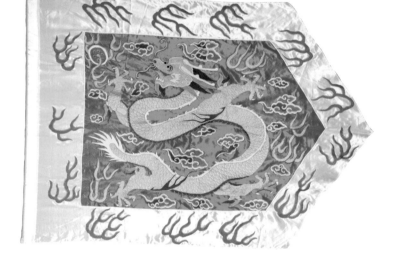

鑲紅旗軍旗

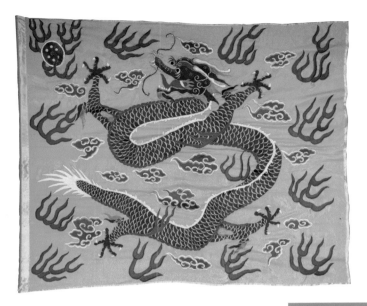

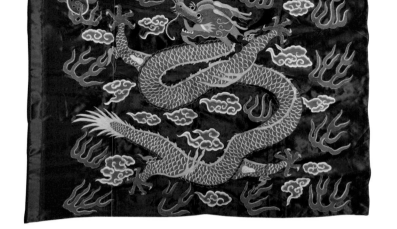

正藍旗軍旗

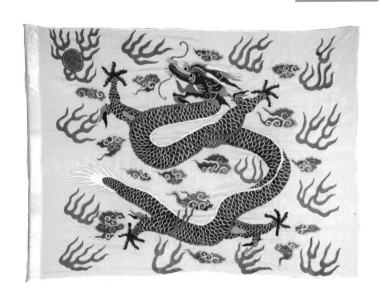

正白旗軍旗

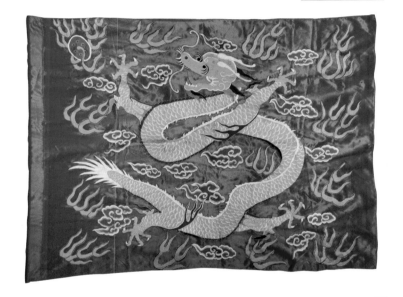

正紅旗軍旗

八旗旗幟（一套8面）
Flags of the Eight Banners (Replica)

年代　現代複製品
尺寸　正旗縱142公分，橫176.5公分。鑲旗縱139公分，橫187公分
材質　綢

　　清朝八旗各旗所用旗幟。

　　八旗，一套8面，皆由彩色綢料製作。正四旗、鑲四旗分別以黃、白、紅、藍四色製成，正四旗呈方形，鑲四旗於方形右側呈三角形。鑲四旗中的黃、白、藍旗於旗面外鑲以等邊紅邊，鑲紅旗於旗面外鑲以等邊紅邊。八旗各旗之上均雙面彩繡趕珠龍紋，另繡以彩雲及火焰紋，鑲四旗於鑲邊之上繡以火焰紋飾。各旗左側面均製以長筒狀布套，用以穿著旗桿。

　　八旗制度，清朝所獨創，廣泛應用於宮廷和軍隊當中，對中下層旗人的管轄和治理也採用八旗編制。八旗治下的軍隊，其所用旗幟、所著服裝，均按各旗旗屬而制，以示區別。

君臨天下

EMPERORS AND EMPIRE

1616年清太祖努爾哈赤創建大金，1636年清太宗皇太極改國號爲大清，1644年清世祖順治帝（福臨）遷都北京後，康熙、雍正、乾隆三朝繼而再創歷史輝煌。大清入關定鼎中原，滿族皇室——愛新覺羅家族成爲紫禁城的主人，中原、江南、嶺南、東北、新疆、西藏、臺灣，中國疆域版圖由此得以確定，中華各族得以共存共榮。「果欲君臨天下，必具天下之心！」滿族皇帝胸襟博大，膽識超群，兼收並蓄，滿漢並治，才會在明末清初之際鑄成勢不可擋的火山洪流，改朝換代，大清盛世，早已是歷史的一個必然！

In 1616 Nurhaci established the Great Jin dynasty. In 1636 Huang Taiji changed the dynasty name to Great Qing. In 1644 Emperor Shunzhi moved the capital to Beijing. In 1736, Emperor Qianlong was enthroned and thus began the latter half of the Golden Age of Qing. It was during the Qing dynasty that the central plain area, the southern area, the northeastern area, the Xinjiang area, the Tibet area, and Taiwan were annexed to Chinese territory. From then on, people of all ethnic groups have merged into the Chinese people. "If you want to be the emperor of the world, you have to keep the world in your mind." It is because of this mentality that Qing emperors can embrace different people, transform enemy into friend, and create an unstoppable torrent of change. In this light, the golden age of the Qing dynasty is a historical necessity.

EMPERORS AND EMPIRE

瀋陽故宮的——風采與魅力

The Charm of the Shenyang Palace Musem

李曉麗 Li Xiao-Li

一 關外盛京城，兩代帝王都

瀋陽故宮是中國目前僅存的最完整的兩大古代宮殿建築群之一，是清代初期營建和使用的皇家宮苑，至今已經有三百八十多年的歷史。瀋陽故宮座落在瀋陽市的中心城區，占地近7萬平方米，至今保存完好，是一處包含著豐富歷史文化內涵的古代遺址。在宮廷遺址上建立的瀋陽故宮博物院是著名的古代宮廷藝術博物館，藏品中包含十分豐富的宮廷藝術品。瀋陽故宮也是一處著名的旅遊勝地，每年有上百萬的中外遊客到這裡參觀遊覽。

瀋陽市位於中國遼寧省中部，是一座聞名遐邇的歷史文化名城，是中國東北地區的中心城市。瀋陽因地處古沈水（今渾河）之北，以中國傳統方位論，即「山北為陰，水北為陽」，而稱之為「瀋陽」。瀋陽作為遼河流域早期中華民族文化的發祥地之一，早在七千二百年多前的新石器時代就有了人類在此繁衍生息。而後從春秋戰國時期為燕國的重鎮開始，瀋陽的建城史已有二千三百餘年。西漢時期建「侯城」，唐代時稱為「沈州」。到1296年，元代重建土城，改稱為「瀋陽路」，1386年明朝時稱為「瀋陽中衛」。直到此時，瀋陽一直是作為遼陽的衛城存在的，位於瀋陽以西的遼陽長期以來是東北的中心城市，這種情況在1625年發生了根本性的改變。這年，清太祖努爾哈赤把大金的都城從遼陽遷到瀋陽，使瀋陽開始作為都城而存在，進行了大規模的營建，形成了以瀋陽故宮為中心的方城，並成為清入關前的政治和經濟中心。1634年清太宗皇太極改瀋陽為「盛京」。直到1644年清朝遷都北京後，瀋陽成為「陪都」。在清朝的歷史上，瀋陽被認為是清朝的發祥地，一直受到很高的待遇和地位，有「一朝發祥地，兩代帝王都」之稱。現在瀋陽還有很多清代的文化遺存，除了當年的盛京皇宮即今天的瀋陽故宮外，努爾哈赤和皇太極的陵墓也建在瀋陽，分別稱為「福陵」和「昭陵」，現在也是著名的文化旅遊勝地。此外，當年的方城也有幾座城門和角樓的遺址被保存下來。

以後的歲月幾經滄桑，1657年清朝以「奉天承運」之意在瀋陽設奉天府，瀋陽又名「奉天」；

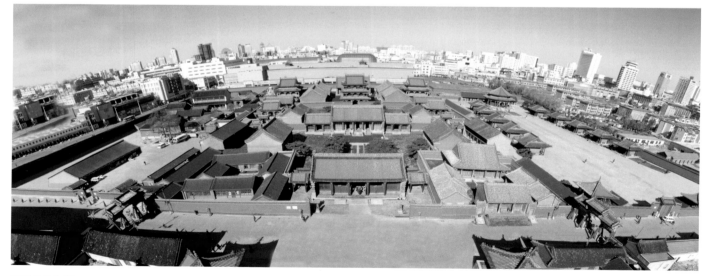

瀋陽故宮鳥瞰

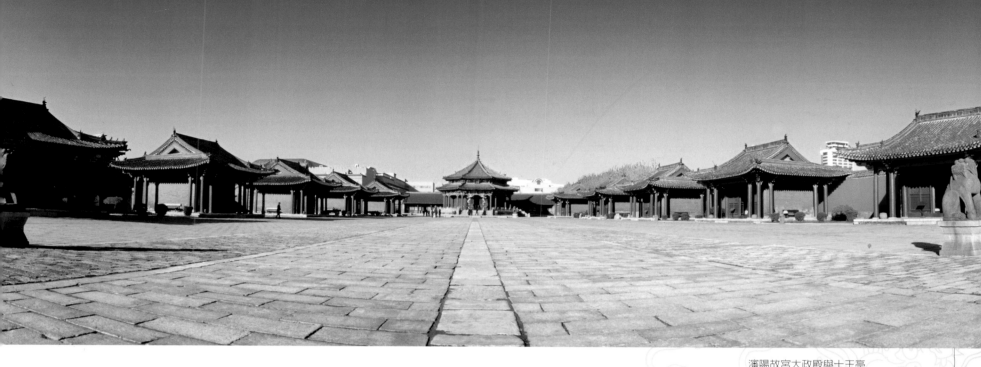

1929年張學良在「東北易幟」後，又改「奉天市」為「瀋陽市」。多少年過去了，如今的瀋陽市已經是一座有七百多萬人口的超大型城市，是東北地區第一大的中心城市，中國七大區域中心城市之一。瀋陽是以裝備製造業為主的重工業基地，經過幾十年的發展，瀋陽的工業門類已達到一萬多個，現有規模以上工業企業三萬多家。瀋陽經濟建設和社會環境得到長足發展，還先後獲得「國家環境保護模範城市」、「國家森林城市」、「國家園林城市」、「中國最具幸福感城市」等稱號。

二、承載厚重歷史的瀋陽故宮

瀋陽故宮古建築群是瀋陽市顯著的文化地標，

位於今瀋陽的明清舊城中心，是清入關前的瀋陽(盛京)皇宮和遷都北京後的盛京行宮(或稱奉天行宮)。瀋陽故宮在建築藝術上承襲了中國古代建築的傳統，集漢、滿、蒙族建築藝術為一體，具有很高的歷史和藝術價值。

明萬曆十三年（1585），清朝的開創者努爾哈赤以十三副遺甲起兵反明；萬曆四十四年（1616）在赫圖阿拉即位稱「汗」，立國號「大金」，年號「天命」，成為清朝開國帝王。努爾哈赤經過三十餘年征戰，完成了統一本民族（女真族）的大業，並曾先後於佛阿拉、赫圖阿拉、介藩、薩爾滸和遼陽等地建立統治中心。天命十年（1625）努爾哈赤出於政治上的謀略，最終定都瀋陽，於城內北側正

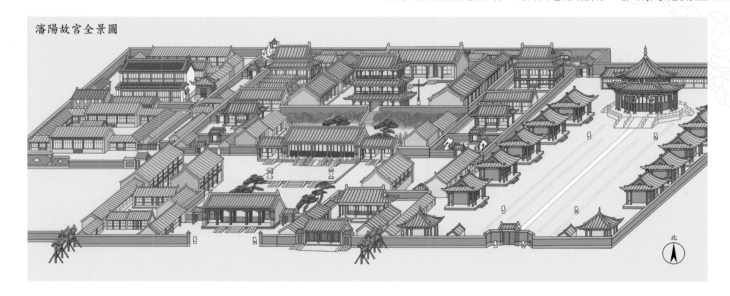

瀋陽故宮全景圖

中修建居住的「汗王宮」，並於城內十字大街交叉處東南的位置營建汗王與諸貝勒大臣議政的「大殿」（又稱「大衙門」，現稱大政殿），於大政殿的南側建八字形排開的供左右翼王和八旗大臣處理日常工作的「十王亭」。現這組建築就是瀋陽故宮中建造最早的一組「東路建築」，它再現了當初「君臣合署辦公」的執政方針，成為了瀋陽故宮古建築群中最獨特、最有代表性的一組建築，這樣的建築佈局為中國古代宮廷建築史所僅見。

大金天命十一年（1626）8月，努爾哈赤病逝。同年9月初一日，其第八子皇太極繼承汗位。皇太極除沿用努爾哈赤興建的建築外，又相繼在大政殿的西側修建了「大內宮闕」，即現瀋陽故宮中路建築，包括皇太極處理政務的崇政殿，皇太極議政和宴飲的鳳凰樓及中宮皇后居住的清寧宮、宸妃居住的關雎宮、貴妃居住的麟趾宮、淑妃居住的衍慶宮、莊妃居住的永福宮等主要宮殿，這組建築於天聰二年至天聰六年（1628～1632）之間建成，受漢族文化影響，基本形成了的「前朝後寢」格局。1636年，皇太極改國號為「大清」，年號「崇德」，並開始對宮內各主要建築正式定名。

崇德八年（1643）9月，皇太極病逝於清寧宮，其第九子6歲的福臨繼承皇位，並由叔父睿親王多爾袞和鄭親王濟爾哈朗二位輔政。次年4月，明鎮守山海關的總兵吳三桂降清，多爾袞率清軍入關，10月，順治皇帝正式遷都北京，成為了清入關後統一全國的第一位皇帝。順治初年，定盛京為國家的「陪都」，以後又陸續設立了盛京戶、禮、兵、刑、工五部和盛京將軍奉天府、承德縣等各衙門於城內，負責管理這一地區的相關事務。盛京宮殿作為清朝的「開國聖跡」，受到特殊的保護，日常的管理、守衛和修繕由盛京內務府和盛京工部負責。

自康熙十年（1671）開始，至道光九年（1829），一百五十多年間康熙、乾隆、嘉慶、道光對這裏進行了10次東巡，祭祀祖先陵寢，並到盛京宮殿駐蹕和舉行相關的慶典活動。康熙十年、二十一年、三十七年，清聖祖玄燁（即康熙帝）三

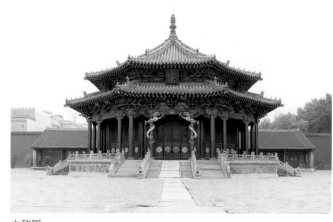

大政殿

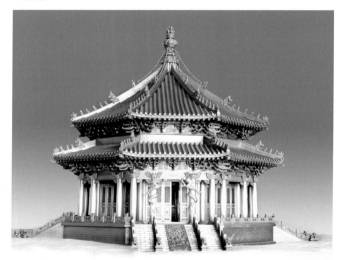

大政殿銅雕模型，銅，全高79公分，底座寬75公分，重約100仟克，當代銅雕藝術家石洪祥先生打造

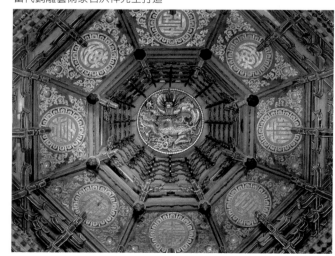

大政殿內藻井

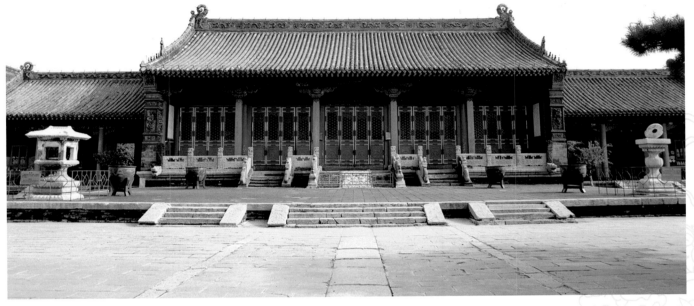

崇政殿外觀

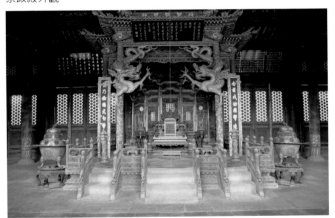

崇政殿

次東巡，駐蹕瀋陽故宮，入崇政殿、清寧宮追思太祖、太宗時的豐功偉績，在大政殿前宴賞盛京的文武官員和八旗父老，在大清門前檢閱官兵射箭比武。直到乾隆初年，這座已有一百多年歷史的宮殿仍基本完好地保持著清朝入關前的原貌。自乾隆八年（1743）清高宗弘曆（即乾隆帝）第一次東巡之後，開始對盛京皇宮進行修繕和擴建。從乾隆十一

年至十三年（1746～1748）共用了兩年多時間，修繕和新建房屋共235間，垣牆290丈。竣工後的瀋陽故宮「大內宮闕」部分發生了很大變化，除大清門、崇政殿、鳳凰樓、清寧宮等處於建築中軸線上的主要宮殿仍保持清入關前的舊貌外，兩側的原有附屬建築都被新建或改建的宮殿所取代。崇政殿前兩側成為東西對稱的飛龍閣、翔鳳閣和東西七間樓，殿後左右則為師善齋、協中齋、日華樓、霞綺樓，都是兩兩對稱地均衡排布。這些建築都是在舊有附屬建築的基址上按照式樣、位置統一對稱的原則改建而成的。崇政殿的兩側，各新建一組狹長的院落，東側是供東巡時皇太后所使用的行宮，俗稱「東所」或「東宮」，包括頤和殿、介祉宮等主要建築，西側是供東巡期間皇帝后妃駐蹕使用的行宮，稱為「西所」或「西宮」，包括迪光殿、保極宮、繼思齋等主要建築。東、西所最北邊的院落裏還各建一座二層樓閣，分別稱為敬典閣、崇謨閣，是專供存放「玉牒」清皇室族譜和「實錄、聖訓」等國史秘笈所用。此外，還新修了大清門前的五龍影壁、

文溯閣存放《四庫全書》、《古今圖書集成》各一部，共四萬多冊。

文溯閣內景

宮內的井亭等一些配套建築。經過這樣一番改造，潘陽故宮在保留原有主體建築的基礎上，又增加了供皇帝東巡時居住的宮殿和日常收貯宮廷文物的樓閣，整體佈局逐漸統一的基礎上更明顯的突出了使用功能。此後它既稱爲陪都宮殿，也稱爲盛京行

宮，地位更加重要。乾隆十九年（1754）、四十三年（1778）和四十八年（1783），乾隆皇帝又先後三次東巡，在盛京期間都住在新建的行宮之內，並在崇政殿、大政殿、清甯宮等處舉行慶典、庭宴和祭祀活動，還將其列入國家典制之中，成爲東巡期間的固定禮儀。這幾十年間，從北京運送數大批宮廷文物至盛京宮殿陳設和收藏，使這裏成爲與北京皇宮、承德避暑山莊並存的清代皇家文物寶庫。乾隆四十年（1775）以後，潘陽故宮又增添了一批新建築，將原在城外的盛京太廟移建於大清門東側的三官廟舊址；乾隆四十六年至四十八年（1781～1783），爲適應貯藏《四庫全書》和東巡期間皇帝讀書、賜宴、賞戲的需要，在「大內宮闕」之西建造了文溯閣、仰熙齋、嘉蔭堂、戲臺等共160多間，構成了西路建築群。

至此，潘陽故宮最後形成東、中、西三路並列，有清入關前後建築一百餘座五百餘間的現存原貌。歷經了三百八十多年滄桑歷史的潘陽故宮，如今仍基本保留著清代早期形成的建築風貌和中期的室內格局。潘陽故宮樓閣林立，殿宇巍峨，雕樑畫棟，富麗堂皇，以獨特的歷史、地理條件和濃鬱的滿族特色而迥異於北京故宮。潘陽故宮的金龍蟠柱的大政殿、崇政殿，排如雁行的十王亭、萬字炕口袋房的清寧宮，古樸典雅的文溯閣，以及鳳凰樓等高臺建築，在中國宮殿建築史上絕無僅有；極富滿族情調的「宮高殿低」的建築風格，更是獨具特色。1961年，中華人民共和國國務院將潘陽故宮確定爲第一批全國重點文物保護單位，2004年7月1日，潘陽故宮申報世界文化遺產成功，作爲明清故宮的拓展項目被列入《世界遺產名錄》。世界遺產委員會因潘陽故宮「代表清政權入主中原前皇宮建築的最高藝術成就，是一例滿族風格宮殿及其融合漢族和其它少數民族文化特點的帝王宮殿建築傑作；潘陽故宮「古建築群的主體佈局和使用制度，保留了滿族已經消逝的傳統文化特徵，代表著當時東北亞地區建築文化的最高成就，是地域文化與宮廷文化融合的傑出範例，中國傳統思想和文學藝術有著密切關聯」，而毫無疑義地批准潘陽故宮成爲世界文化遺產。

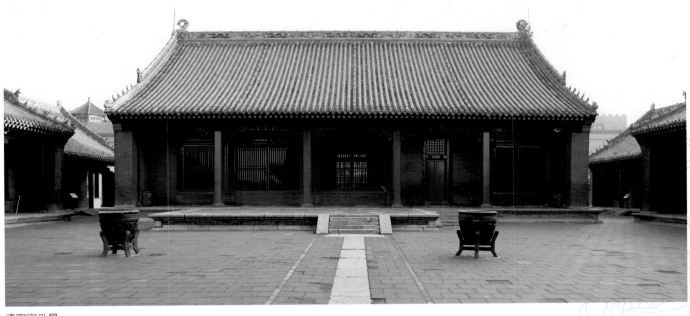

清寧宮外景

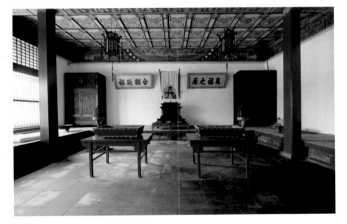

清寧宮內景

三、瀋陽故宮博物院的建立和發展

辛亥革命後的民國初年，瀋陽故宮時稱奉天宮殿，根據《清室優待條件》，其仍作為「皇室產業」歸「盛京內務府辦事處」管理。1924年10月，馮玉祥將軍發動「北京政變」，重新頒佈的《修正清室優待條件》規定，一切皇產歸國民政府，奉天省政府接管瀋陽故宮。1925年10月10日，北京故宮

博物院宣佈建立，為瀋陽故宮這座陪都宮殿的前途提供了最直接的借鑒與示範模式。1926年11月16日，在奉天宮殿的遺址上，東三省博物館籌辦處正式成立。1928年多，鑒於博物館籌備工作面臨的困境，奉天省政府決定對原有機構加以改組，成立由仇玉廷等人任委員的籌備委員會，聘請清末曾於瀋陽故宮任職的滿族進士金梁為委員長，並制定了以整理清代盛京宮殿遺物以供陳列之需的籌備方針。至1929年4月，東三省博物館正式對公衆開放，首次展覽的6天裏觀衆已達10萬人次以上，可謂盛極一時。博物館開館之初，共有崇政殿、清寧宮、關雎宮、麟趾宮、衍慶宮、永福宮六處陳列室，按宮廷陳設、文房四寶、御用武備等分類展出清宮遺物一百多件（套）。此後又陸續開放協中齋、翔鳳閣等展室，並制定了各方面的規章制度，日漸興旺。經歷了三百年滄桑的瀋陽故宮古建築群，變為以「搜存古物、闡揚文化」為宗旨的社會教育機構，實現了其使用功能的根本性轉變。瀋陽故宮成為博物館之舉，在中國博物館發展史上，是為社會發展服務這一現代博物館理論萌芽的一次具體實踐。它

不僅是我國早期建立的博物館之一，而且在東北三省獨樹一幟，成為首家公立博物館。

然而，由於當時軍閥混戰，時局動盪，加上經費短缺，使瀋陽故宮博物院建館伊始，便舉步維艱。第二次直奉戰爭中奉系潰敗，奉軍湧入城中，博物館的部分館舍被占，館務被迫陷入停頓狀態。此後，博物館幾易其名，由「東三省博物館」變為「奉天博物院籌辦處」。「九一八事變」後，又更名為「奉天故宮博物館」。1936年6月，瀋陽故宮博物院經歷了歷史上的大倒退，瀋陽故宮宮殿又再次淪為「皇產」歸偽滿洲帝國「奉天陵廟承辦事務處」管理，博物館被迫關閉。其部分文物移至偽「國立博物館奉天分館」，餘者及宮殿建築劃歸偽「奉天陵廟承辦事務處」，致使瀋陽故宮內已開辦十年的博物館被迫停頓。1937年，偽滿當局還將瀋陽故宮所藏內府書籍和《清實錄》、《滿文老檔》等檔案，分別劃歸偽「國立圖書館奉天分館」及「舊記整理處」，使清代盛京故宮文物再遭分割。抗戰勝利後，瀋陽故宮成為「遼寧省國立民眾教育館」。1947年1月，國民政府教育部決定成立「國立瀋陽博物院」，院址設於瀋陽故宮，任命著名學者金毓黻為籌備委員會委員長。博物館的各項工作漸入正規，東、中、西三路建築盡歸博物院管轄。1947年10月10日，國立瀋陽博物院籌備委員會與遼寧省教育廳等單位聯合舉辦了為期10天的「東北文物展覽會」，刊印了第一本以研究瀋陽故宮宮殿及有關文物為主要內容的論文集《東北文物展覽會集刊》，並編印了《國立瀋陽博物院籌備委員會匯刊》第一期等。雖然從瀋陽故宮博物院建立伊始，便開始了艱難跋涉之旅，有的只是短暫的輝煌，但前輩先賢高瞻遠矚，敢為人先的開拓之功與自強之舉，卻值得我們永遠銘記。

1949年，在瀋陽故宮遺址上成立了瀋陽故宮陳列所，1955年更名為瀋陽故宮博物館，1961年，被國務院批准為第一批全國重點文物保護單位。「文革」時期，博物館工作受到嚴重幹擾，甚至一度關閉，或改為「階級教育展覽館」。直到20世紀80年代實行改革開放以後，瀋陽故宮博物院迎來了大發展的有利時機，各項工作都有了長足的進步。1985年跨入全國文博的先進行列，1986年正式恢復瀋陽故宮博物院名稱，成為國內外有較高聲譽的博物館。

瀋陽故宮博物院始終恪守保護瀋陽故宮古建築的職責，為民族、為國家、為全人類精心守護這一珍貴的歷史文化遺產，並為完成這一神聖而艱巨的任務而不斷努力著。建院80多年來，瀋陽故宮博物院對於瀋陽故宮的古建築進行了認真而有效的保護與管理。經過幾十年來不懈的努力和所採取的一系列措施，基本保證了瀋陽故宮古建築的完整與安全。進入21世紀以來，隨著我國博物館事業的空前發展，以及瀋陽市建設歷史文化名城、打造清文化品牌重要舉措的實施，瀋陽故宮博物院緊抓機遇，更新觀念，開拓進取，在文物收藏、陳列展覽、科技保護、學術研究、社會教育等方面，取得了一系列令人矚目的成績。

四、豐富多彩的文物珍藏

瀋陽故宮博物院不僅是以其多民族風格的宮苑建築成為著名的旅遊勝地，更以其豐富的院藏文物珍寶而享譽中外。

清代的盛京宮殿，與北京宮殿、避暑山莊同為宮廷文物著名收藏所。從乾隆年間開始，按照皇帝旨意由北京運送大量皇宮珍寶至此供奉和收藏。據清代檔案記載，瀋陽故宮鳳凰樓內存放清歷代皇帝畫像和清初使用的御璽共數十件。飛龍閣內上層存放清朝歷代皇帝所用弓箭、馬鞍等數千件，下層存放歷代古銅器八百件。翔鳳閣內存儲歷代名家書畫、清帝御筆書畫和清代陶瓷、漆器、琺瑯器、玉器、金銀器、服飾、書籍、輿圖等數千件。東七間

2004年7月1日，瀋陽故宮被正式列為世界文化遺產

樓存放清宮藏歷代瓷器十萬餘件。西七間樓存放清內府刻印書籍、墨刻等一萬六千多冊（幅）。敬典閣存放清歷朝所修《玉牒》（愛新覺羅皇族族譜）近四百包。崇謨閣存放清太祖至穆宗（同治）歷朝《實錄》、《聖訓》及《滿文老檔》等近萬冊。文溯閣存放《四庫全書》、《古今圖書集成》各一部，共四萬多冊。太廟存放清歷代帝后玉寶、玉冊64件。此處，各宮殿及庫房內尚陳設宮廷家具數百件、檔案數千件、鑾駕儀仗樂器等數百件等等。如此品質和數量的宮廷文物收藏，使瀋陽故宮成為清代的三大皇家寶庫之一。

民國初年，上述文物除圖書、檔案外，大部分被運往設於北京故宮的「古物陳列所」，抗戰前後又隨著古物南遷輾轉運往各地，現在分別收藏在北京、臺北兩地的故宮博物院和其他博物館中。1926年在瀋陽故宮成立博物館後，只以剩餘的數百件文物展出。1949年以後，瀋陽故宮博物院在認真清點已有院藏文物的基礎上，在中央政府的關懷和指示下，從北京、上海等地博物館等單位多次調入的清代文物即數以萬計，加上自身的徵集和各界人士的捐贈，使瀋陽故宮博物院的院藏文物增加至現在的數萬件，而且逐漸形成了以清代宮廷歷史文物和工藝品為主的收藏特色。其中清入關前文物、明清書法繪畫、清宮服飾、清代家具和清宮御用陳設的金、玉、瓷、漆、竹、木、牙、石、角、琺瑯等

各類製品，在數量和品質上都居國內博物館中的上乘水準。現在，瀋陽故宮博物院所收藏的二萬餘件文物，按照文物藏品的材質與使用屬性進行劃分，共計分為二十多個大項，分別是瓷器、雕刻品、漆器、織繡品、繪畫、書法、金銀珠寶、玻璃器、傢俱、陳設品、樂器、琺瑯器、考古、碑誌、金屬器、雜項、宮廷遺物、武器、民俗、錢幣、古建附件等。這些文物集中體現了中國勞動人民高超的工藝水準和清代宮廷的藝術風格，反映了中國明清時期生產工藝的水準，具有重要的觀賞價值和研究價值。

憑藉如此豐富的文物藏品，瀋陽故宮博物院在院內古建築中，舉辦了清宮史跡復原陳列、大清神韻文物特展、清代宮廷建築技術展和多種類型的專題展覽。近年來，隨著古建維修與保護工程的進展，瀋陽故宮又增加了新的開放區域，佈置了新的陳列展覽，陳列水準也隨之不斷提高。自辦和合辦了多次在院外舉行的文物展覽，除國內廣州、大連、長春、杭州等多個城市外，還曾先後參加了在加拿大舉辦的「中國文明史─華夏瑰寶」展，在美國舉辦的「中國天子與藝術」展，以後又陸續在新加坡、義大利、日本、芬蘭、韓國、比利時、香港等國家和地區展出我院珍藏的各類文物，受到中外觀眾的廣泛讚譽。此次在臺灣歷史博物館舉辦的《大清盛世─瀋陽故宮文物展》文物特展，是院內所藏各類文物中精心挑選出來的一部分有代表性的藏品，我們希望觀眾朋友能從中增進對瀋陽故宮博物院的瞭解，更衷心地歡迎大家到這座設在世界文化遺產建築群中的博物院來，實地領略這裡富於滿族特色的宮殿樓閣，欣賞陳列於其間琳琅滿目的文物珍品，感受中國傳統文化的博大精深和無盡魅力。

本文作者為瀋陽故宮博物院館員
圖片由瀋陽故宮博物院提供

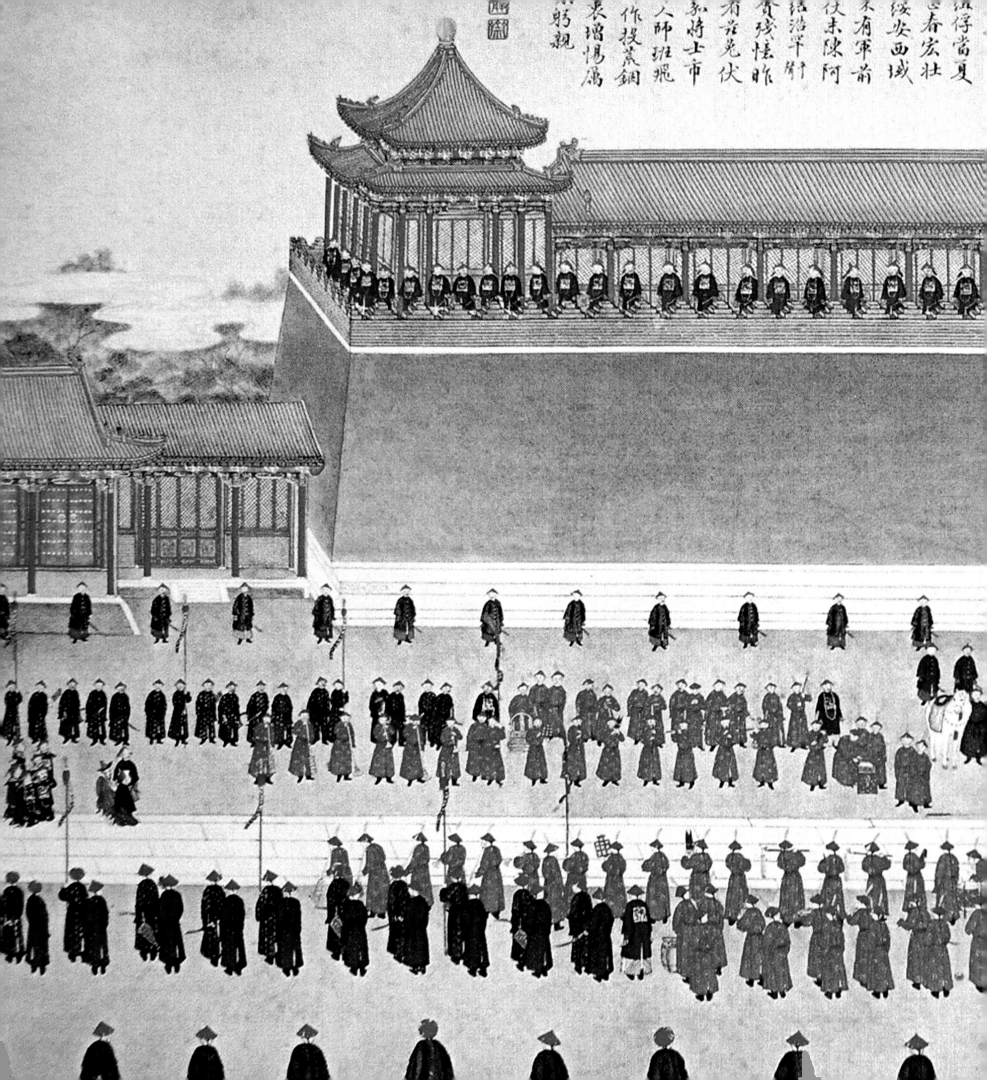

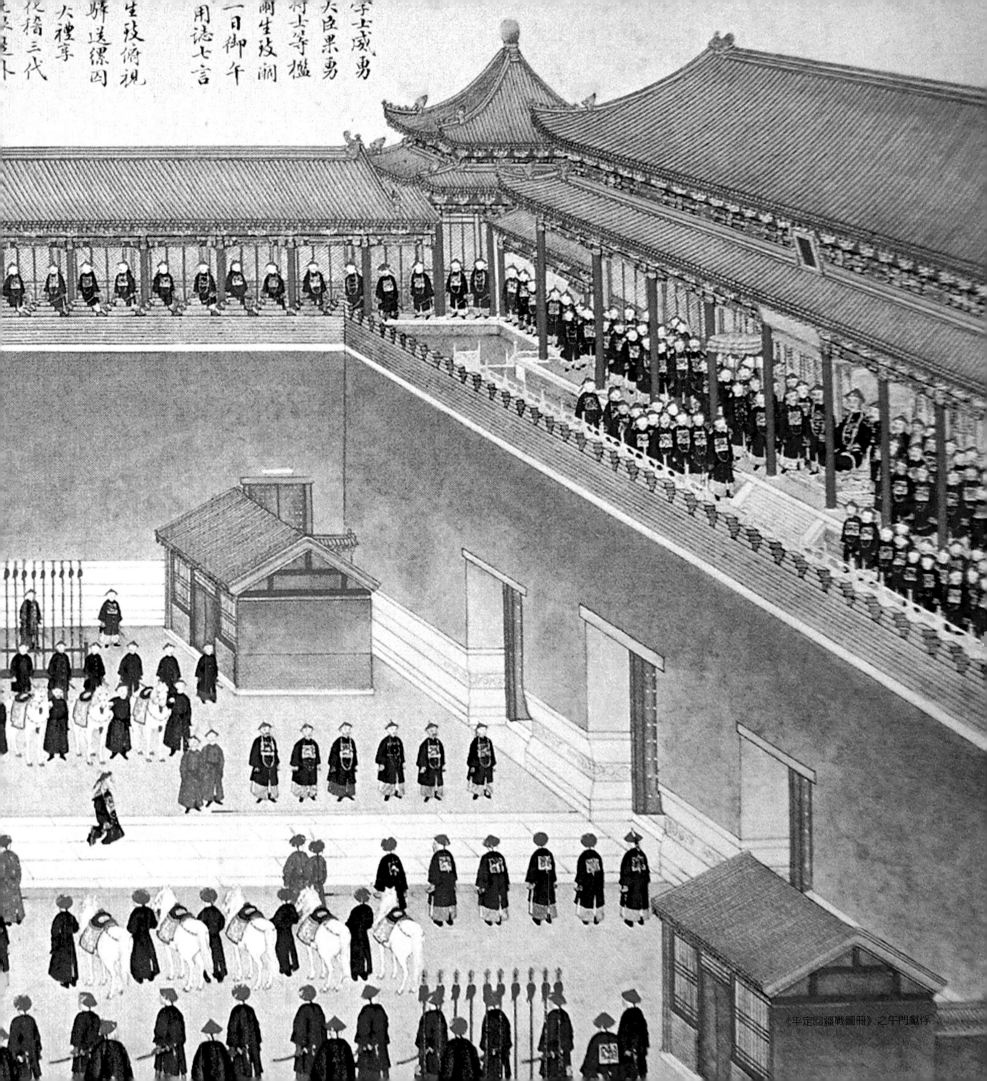

《平定回疆戰圖冊》之午門獻俘

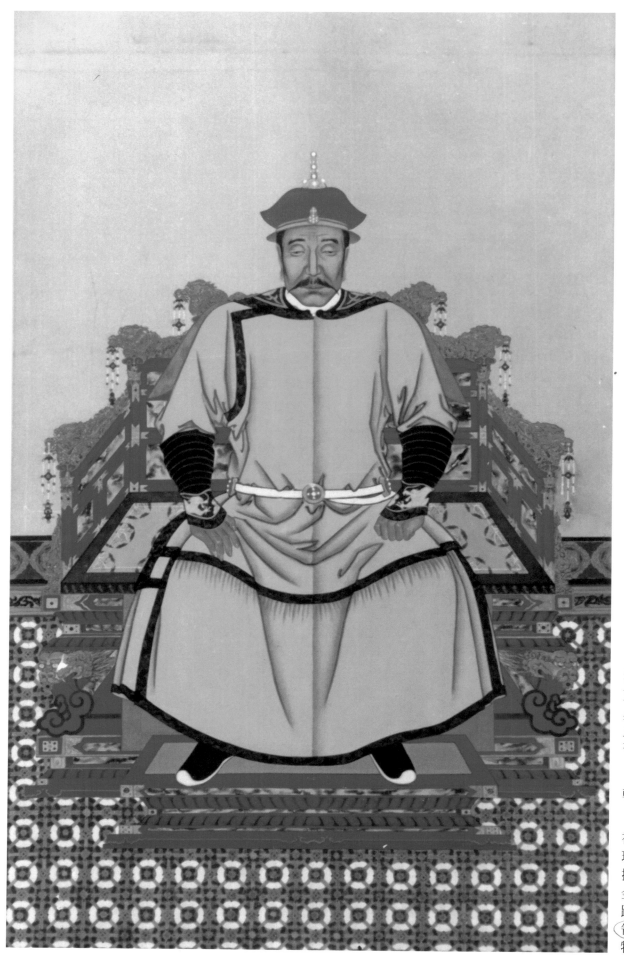

無款設色〈努爾哈赤坐像圖〉軸
Portrait of Huang Taiji (Replica)

年代　現代（原件藏北京故宮）
尺寸　畫心縱98公分，橫57.5公分
材質　絹本，設色

　　大清開國皇帝清太祖努爾哈赤
朝服畫像。

　　全圖以工筆畫法設色繪製清太
祖努爾哈赤朝服像。努爾哈赤頭戴東
珠朝冠，身著明黃色素面朝服，雙手
撐於腿部，左手虛握，端坐於朱漆貼
金寶座之上，足下為長方形朱漆腳
踏。其朝服為大襟右衽，背部有披腰
領，雙袖口為馬蹄袖，頗具滿族服飾
特色。

無款設色〈皇太極坐像圖〉軸

Portrait of Huang Taiji

年代　清中晚期（1736～1911）
尺寸　畫心縱90公分，橫52公分
材質　絹本，設色

　　大清開國皇帝清太宗皇太極身著朝服畫像。

　　全圖以工筆畫法設色繪製清太宗皇太極全身朝服像。皇太極右手撐腿，左手虛握，端坐於朱漆貼金寶座之上，足下爲長方形朱漆雕花腳踏。他頭戴東珠朝冠，身著八團龍朝服，服裝上有鮮明的箭袖、披肩領等滿族服飾特徵，腰繫皮帶，腳穿高底朝靴，神情沉穩而從容，一派雄心遠大的儀態。此幅作品爲瀋陽故宮舊藏。

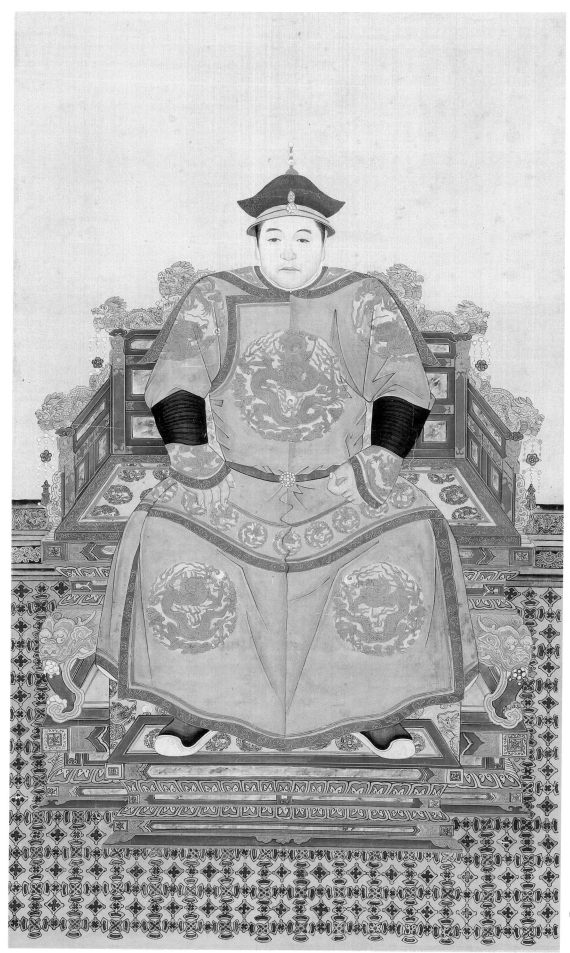

無款設色〈福臨坐像圖〉軸
Portrait of Fuling (Emperor Shunzhi)

年代　清中晚期（1736～1911）
尺寸　畫心縱95公分，橫52公分
材質　絹本，設色

　　大清入關後第一代皇帝清世祖順治帝
（福臨）身著朝服畫像。

　　全圖以工筆畫法重色繪製清世祖全身朝
服像。福臨右手撐腿，左手虛握，端坐於朱
漆貼金寶座之上。他頭戴東珠朝冠，身著八
團龍朝服，腰繫藍色皮帶，服裝上有鮮明的
箭袖、披肩領等滿族服飾特徵，腳穿高底朝
靴，表情寧靜而質樸，顯示出青年皇帝的純
靜心態。此幅作品爲瀋陽故宮舊藏。

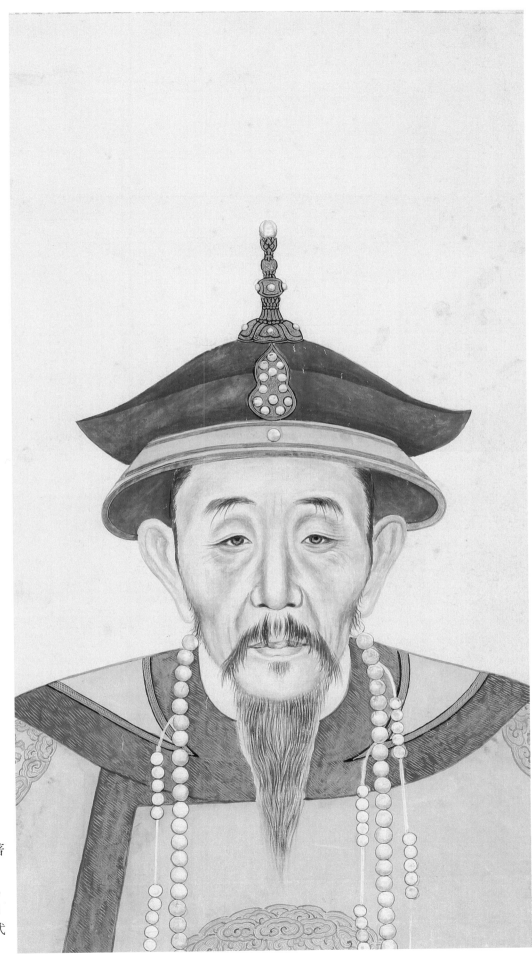

無款設色〈玄燁半身像圖〉軸
Portrait of Shuanye (Emperor Kangxi)

年代　清中晚期（1736～1911）
尺寸　畫心縱72公分，橫38公分
材質　絹本，設色

　　大清盛世開創皇帝清聖祖康熙帝（玄燁）身著
朝服畫像。

　　全圖以工筆畫法重色繪製清聖祖半身朝服像。
他頭戴東珠朝冠，身著八團龍朝服，肩有披肩領，
頸掛東珠朝珠，目光堅毅，神情果敢，反映出一代
明君聰睿、孔武的過人之處。

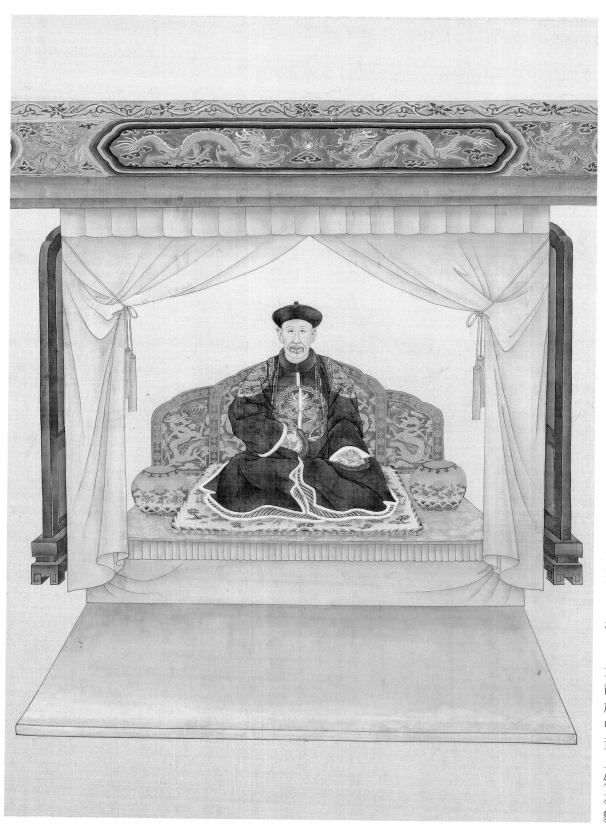

無款設色〈胤禛坐像圖〉軸
Portrait of Yinzhen (Emperor Yongzheng)

年代　清中晚期（1736～1911）
尺寸　畫心縱75公分，橫53公分
材質　絹本，設色

　　大清盛世承上啟下皇帝清世宗雍正帝（胤禛）身著袞服畫像。

　　全圖以工筆畫法重色繪製一座御幄大帳，上部按古建築彩畫形式繪製的雙龍戲珠圖案，左右帳幕側向揭起並固定於立柱，帳後設立一堂黑漆屏風。大帳中間設有紅雕漆寶座，御座兩側設有明黃彩繡迎手。清世宗胤禛端坐於寶座之上，他頭戴朱纓貂皮暖帽，身著龍袍，外罩袞服，右手撫摸胸前佩帶的朝珠，左手虛握，一副認真、刻板的精神風貌。此幅作品為瀋陽故宮舊藏。

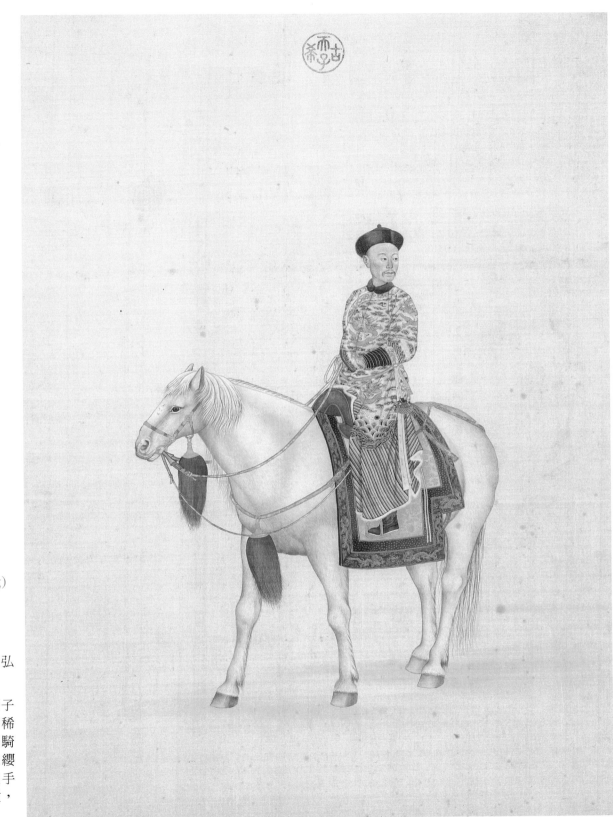

無款設色〈弘曆騎馬坐像圖〉軸
Portrait of Hongli (Emperor Qianlong)

年代　清中晚期（1736～1911）
尺寸　畫心縱75公分，橫53公分
材質　絹本，設色

　　大清盛世之君清高宗乾隆帝（弘曆）騎馬全身畫像。

　　全圖以工筆畫法重色繪製風流天子乾隆帝騎馬坐像，圖上部鈐篆書「古稀天子」朱文圓印。圖正中繪乾隆帝騎一匹純色白馬，引轡前行。他頭戴朱纓貂皮暖帽，身著明黃色彩繡龍袍，左手持轡，側目而望。其神態優越而高傲，滿臉泱泱大國的君王之態。

1.～2. 崇政殿內景

透雕金漆寶座（附腳踏）
Imperial Throne（with Footstool）

年代　乾隆年間（1736～1795）
尺寸　寶座全高163公分，座下部橫130公分、縱98公分，椅面橫121公分、
　　　縱86公分，底座橫121公分、縱86.5公分、高17.5公分，腳踏橫64公
　　　分、縱29.2公分、高20公分
材質　木、金漆

　　清朝皇帝御用寶座，陳設於大殿之上，與屏風一體合用，是皇帝至高無上權威的象徵。

　　此件寶座製成後，由北京運至盛京皇宮，一直放於崇政殿內陳設，是瀋陽故宮最重要的清宮文物之一。

　　採用木雕泥金漆工藝，總體分為靠背、扶手、座椅、底座和腳踏5個部分。靠背為屏板式，中心浮雕二龍、雲紋、海水圖案，屏板上部、下部和兩邊牙板雕有螭龍、雲紋，靠背上面圓雕正龍一條、攫珠龍兩條並纏繞雲紋，左、右兩側稍低靠背之上圓雕攫珠龍各一條及纏繞雲紋。靠背兩邊為立柱式，其上盤繞攫珠龍，與兩側分別雕刻的二龍構成寶座兩邊扶手。座下為束腰式，雕須彌蓮瓣花紋，座下部護板和護腿滿雕獸面、雲紋圖案，4條座腿成弓形，下部為獸爪足。底座為須彌座式，滿雕蓮瓣紋，最下部為帶狀裝飾雲紋。座下附有一長條形腳踏，亦為束腰須彌式，下部雕有大片雲紋圖案。

　　乾隆帝、嘉慶帝與道光帝曾坐過此張龍椅。

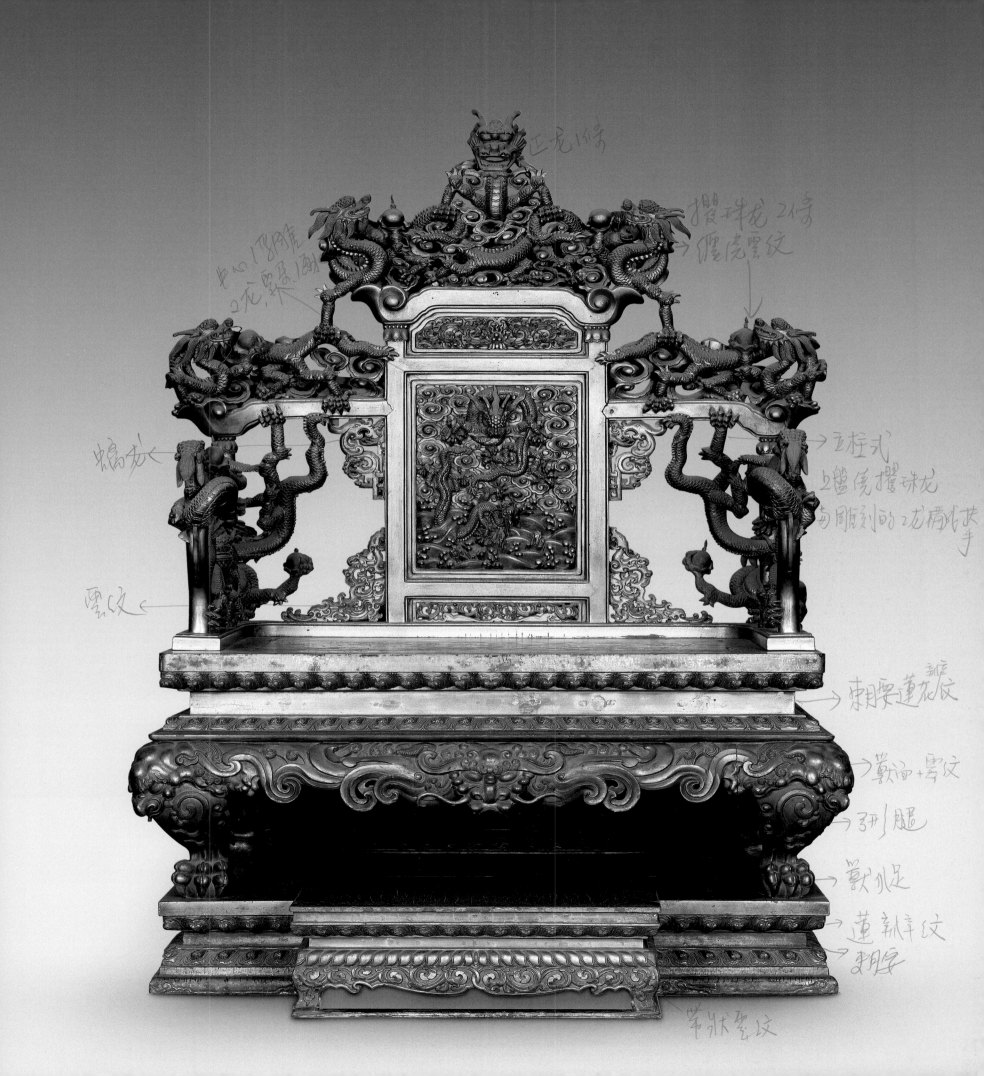

正龙1條

攢珠龙 2條
蟠虎雲紋

出如何雅
2龙身1動

玉柱式
上蟠俊攢珠龙
每雕刻的2龙扶式
手

蝙蝠

雲紋

束腰蓮花辧

夔龍+雲紋

引腿

夔狐足

蓮辧牛紋

蟠雲

革狀雲紋

神聖的龍椅

—乾隆御製透雕金漆寶座

君臨天下

EMPERORS AND EMPIRE

2009年10月8日，香港蘇富比秋季拍賣會，一件由臺灣藏家送拍的「清乾隆御製紫檀木雕八寶雲蝠紋水波雲龍寶座」，創造了中國古代家具最新的世界拍賣紀錄：8578萬元港幣。

這個極具震撼力的藏品成交價，使當今世人猛然記起歷史時空中一個久違的聖物——皇帝的龍椅！

神聖的龍椅——它的價值到底何在？

1912年，中華民國正式建立之前，數千載的中國歷史，一直處在帝王當政的封建時代。這中間，雖然經歷了眾多的江山改易，皇朝更替，但對於每一朝的黎民百姓來說，端坐在龍椅上的皇帝並非是一個人，而是真龍天子，是普天之下所有蒼生的真神。

龍椅，本是一件普普通通的坐具，由良木雕刻而成，表面或是貼以金箔，或是髹漆彩飾，只因為皇帝的旨意，工匠在椅子靠背、扶手處製出幾隻龍形，它便一躍成為天子的專屬，其他人非但不能上坐，就是有了坐上龍椅的想法，已屬「犯上作亂」，一旦洩露，定會引來誅連九族的滔天大罪。

「天下不可一日無君」，但帝王終有謝世的一天。帝王之死，除了留下空蕩的龍椅，還會引來父子反目、兄弟成仇的人間悲劇，以至於宮廷中屢屢因龍椅的歸屬，而發生一幕幕骨肉相殘的血腥事變。

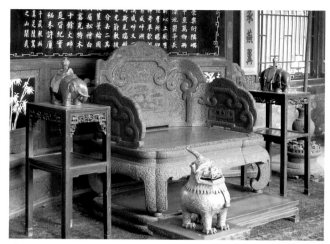

清原藏雕漆座

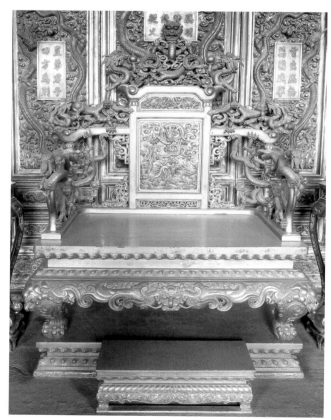

金漆寶座

「物以稀為貴」，中國的歷史再悠久，宮殿中的龍椅再多，蒐集在一起，才會有幾張呢？所以，在今天這個講究收藏的盛世，龍椅作為一種最為稀缺的藏品，一旦現世，其商品價值不可估量，其歷史價值更無法以金錢衡量。

因此，我們看到，2008年香港蘇富比「春拍」，〈清乾隆御製紫檀木雕西洋卷草蕃蓮紋慶壽圖寶座〉以1376.75萬港幣成交；2009年香港蘇富比「秋拍」，〈清乾隆御製紫檀木雕八寶雲蝠紋水波雲龍寶座〉以8578萬港幣成交；2009年北京中貿聖佳「15周年慶拍」，〈清代宮廷紫檀雕龍紋寶座〉以1120萬元成交；2009年北京翰海「15周年慶拍」，〈清乾隆紫檀雕雲龍紋寶座〉以896萬元成交；2009年北京北緯「秋拍」，〈清康熙黑漆金彩龍紋大寶座〉以3795萬元成交；2010年香港佳士得「春拍」，〈清康熙御製五屏式黃地填漆雲龍紋寶座〉以1376萬元港幣成交……昨天、今天以及未來，龍椅都將繼續演義它不朽的神話！

瀋陽故宮珍藏的這把「乾隆御製透雕金漆寶座」，是清宮傳世的珍貴龍椅。該椅自乾隆年間製成後，一直安放於盛京皇宮（今瀋陽故宮）的金鑾寶殿—崇政殿之內。該寶座全高163公分，底寬130公分、縱98公分；全部由實木雕刻製成，靠背、扶手處透雕、凸雕各式龍形及火焰珠、海浪、花卉等紋飾；寶座底部為仰俯蓮須彌束腰式，底邊凸雕藏傳佛教的護法神獸；全椅飾以黃金，金光耀眼，頗具皇帝的威嚴，是瀋陽故宮最重要的清宮遺物之一。

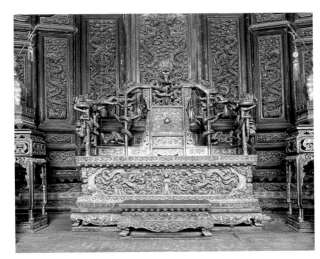

清原藏金漆雕座

ᠬᠠᠨ
ᠠᠪᠺᠠᡳ
ᡶᡝᠵᡝᡵᡤᡳ
君臨天下

108

EMPERORS AND EMPIRE

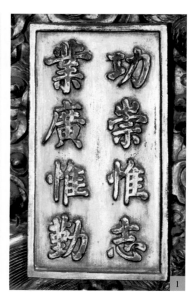
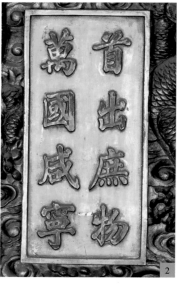

金漆雲龍屏風
Imperial Screen

年代　乾隆十二年（1747）
尺寸　全高350公分，寬356公分，屏頭最厚處80公分。上部雕龍部分長196公
　　　分，寬38公分，高72公分
材質　木、金漆
等級　一級

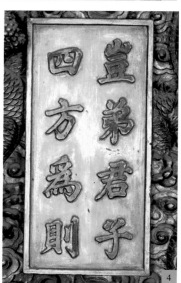
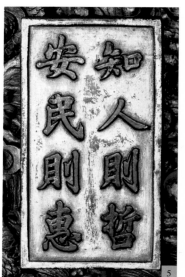

1. ～5. 局部：屏心集經銘句

　　清朝皇帝御用屏風，陳設於大殿之上，與寶座一體合用，是
國家安定的象徵。

　　此件屏風製成後，由北京運至盛京皇宮，一直放於崇政殿內
陳設，是瀋陽故宮最重要的清宮文物之一，經國家文物鑑定委員會
鑑定，確定爲瀋陽故宮博物院藏國家一級文物。

　　通體由木雕金漆製成，爲立式五扇屏，各扇屏風均分爲屏
頭、插屏、屏座三部分。中間屏風爲最高，左右各有二屏依次逐級
降低。各扇屏頭皆圓雕、透雕龍紋、雲紋、火焰紋飾，中間屏頭雕
刻一條正龍和兩條回望行龍，左、右四扇屏頭均爲前奔的行龍。五
扇屏心皆滿雕雲朵紋，下部爲海水江崖圖案，中扇屏風浮雕、半圓
雕兩條升龍，兩側四扇屏風各浮雕、半圓雕一升龍、一降龍。屏心
中央皆爲金漆開光，有金漆楷書清聖祖康熙帝御製集經銘句，中扇
屏爲「惟天聰明，惟聖時憲。惟臣欽若，惟民從義」，右側二扇屏
分別爲「首出庶物，萬國咸寧」、「功崇惟志，業廣爲勤」，左
側二扇屏分別爲「豈弟君子，四方爲則」、「知人則哲，安民則
惠」。各屏屏心上、下兩邊均安有二塊牙板，浮雕雲龍紋、雲朵紋
等圖案。屏心背面亦一一對應雕刻相同的雲龍紋飾，插屏左右兩側
各有圓雕、透雕蹲龍、雲紋屏柱。屏風底座分爲三組，兩側微呈八
字形，爲須彌座式，上下雕蓮瓣花紋，中間雕有寶相花、纏枝蓮紋
圖案。

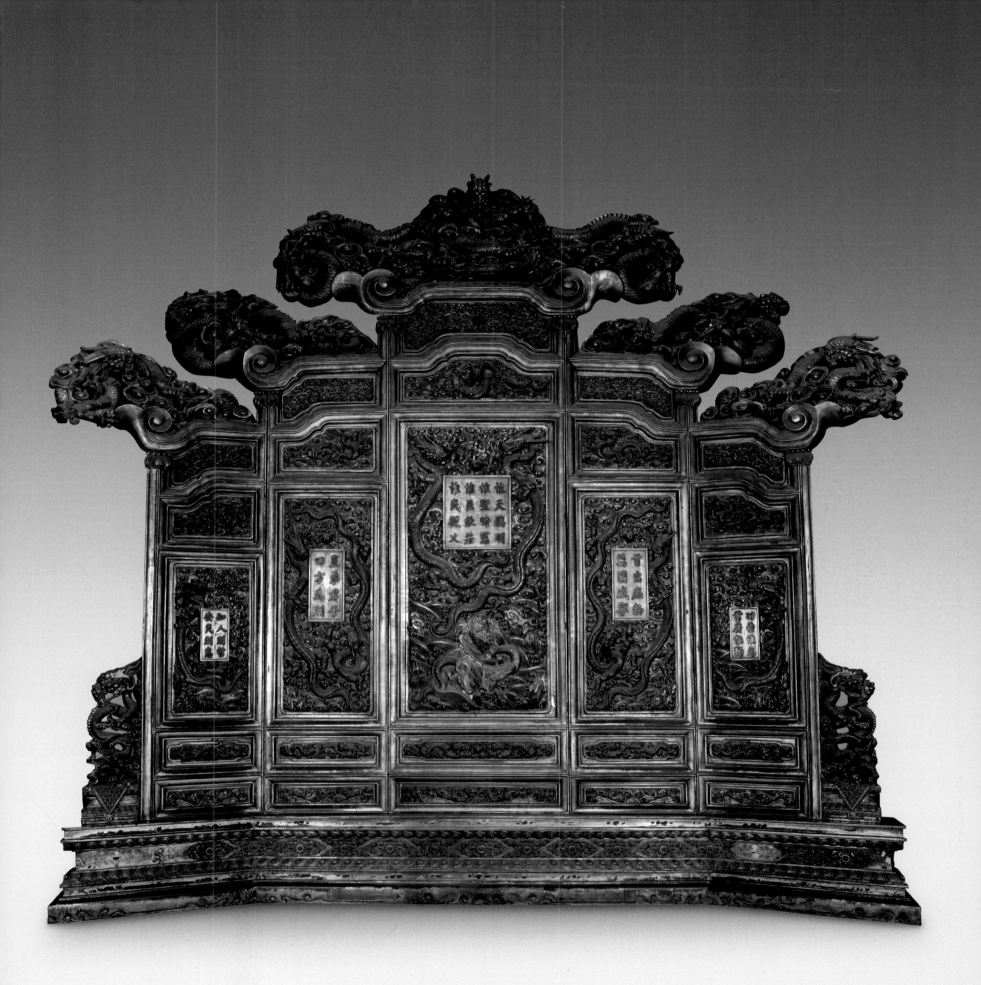

金鑾大殿崇政殿

瀋陽故宮崇政殿

崇政殿建於大金天聰年間（1627～1635），清崇德元年（1636）時已正式定名，這裡是瀋陽故宮外朝的中心，是清太宗皇太極臨朝聽政之所和國家舉行內政外交盛大儀式之處。崇政殿與大清門之間的區域構成了常朝的空間。皇太極執政時期，這裏是其日常處理國政之處，即通常所說的上朝的金鑾大殿；此外，國家的重要典禮，如元旦和萬壽節慶典、太宗實錄告成、皇子娶妻、公主下嫁、明朝重要官員歸降等儀式，都是在崇政殿舉行。崇政殿作為國家最高權力所在地，也是皇太極當時接見、宴請前來盛京進貢、朝覲、通婚的蒙古諸部落貴族、朝鮮使臣等外邦賓客之處。清朝入關後，盛京皇宮成為陪都宮殿。在清帝東巡期間，包括崇政殿在內的主要宮殿也承擔起重要負責，從乾隆初次東巡開始，即規定：皇帝親祭盛京三陵的告成典禮於崇政殿舉行，為此由禮部編寫出詳細的程序儀節，正式載入《大清會典》、《大清通禮》等官修國家典籍之中。稱為「崇政殿朝賀儀」。

崇政殿是大內宮闕中集滿、漢、藏諸民族藝術與一體的成功之作其巧妙的構思，融合、創造並代表了大金時期關外建築的最高水準。無論是從建築的外觀還是細部的構造，都滲透著這座塞外金鑾殿的獨特之處。

天聰時期建築的崇政殿，下部為1.5公尺須彌座式臺基，殿前後立面外觀基本一致。須彌座上下枋、梟及角柱等部分，只做出簡練的線腳和曲面、無蓮瓣等雕刻。束腰部分以青磚砌築，不加任何裝飾，顯得樸實無華、整潔大方。臺基之上，兩梢間廊外為望柱、欄板，中三間廊外有勾欄踏跺，正中為御路。其欄板、望柱及抱鼓等部位，分別以圓雕、浮雕刻有麒麟、行龍、螭獸和花草等圖案，殿基四角各有一石雕排水螭首。崇政殿前後各石雕藝術構件，雖採用中原宮殿習見的龍螭、麒麟等標誌皇家專用的圖形，在具體形態上卻保留著質樸生動的地方特色，花草一類紋樣更多採用東北地區民間常見的式樣和風格，其所用石材為俗稱「小豆紅」的產自遼東山區的紅褐色砂岩和青石。

前後廊隔扇及上架木雕和裝飾是形成崇政殿獨特風格的重要組成部分，其前後簷柱皆方形，並採用了「大雀替」，這種雀替是左右連成一片，作為柱頭與梁枋之間的一種過渡性構造，其作用類似替木，後者可以把它作為一種橫向申延的柱頭形式，其長度等於開間淨空（面寬）四分之一至三分之一，無論明間次間，長度均相同，大概這是最早出現的一種雀替形式。崇政殿大雀替之上為簷枋並有獨特的木雕彩畫（先雕後畫）。內容以行龍、火珠、卷草為主。簷枋之上未按中原常規安裝墊板和簷檁，而是外凸疊設四層木雕、如意牙子、假椽頭、蜂窩枋、蓮瓣等。這四層裝飾結合在一起形成與須彌座上梟相類似的造型，除簷柱、外金柱頂部至簷椽之間各有一組外，前後隔扇門與橫披窗間的「中檻」部位亦各一組，而且每組都是內外兩側相同。這種結構裝飾，在東北地區古建

築中僅見於瀋陽故宮。它源於藏傳佛教建築藝術，在西藏、青海寺院中可見類似實例，而在瀋陽故宮早期建築攢尖頂的大政殿和歇山頂的鳳凰樓，均採用這一喇嘛教建築藝術。並形成大金時期滿、漢、藏融合的獨創建築風格。

　　崇政殿琉璃瓦及其它藝術構件的運用，大大提高它的建築等級和外觀效果。崇政殿頂前後兩坡中心大面積設黃琉璃瓦，但靠近正脊、垂脊和簷部等一周採用綠瓦（包括鉤頭、滴水），為「黃琉璃瓦綠剪邊」做法。正脊、垂脊、博風等部位是採用彩色琉璃裝飾，黃色琉璃為地，其上的行龍、寶珠、瑞草等凸起紋飾為綠、藍兩色，對比鮮明，圖案醒目。正脊兩端的「大吻」脊山尖博風下的「懸魚」均為彩色琉璃飾件，整個殿頂顯得十分高貴富麗，特別給灰色的山牆增添了鮮豔祥和的氣息。山牆兩端的彩色琉璃「墀頭」是正殿最醒目最精彩的部分。「墀頭」為豎向相連的四個「須彌座」形式，三面用彩色琉璃件鑲帖，琉璃色彩以黃、綠、藍等交替相間使用，圖案、內容上下梟為仰覆蓮式，束腰部分由下至上依次為麒麟、升龍、寶相花和獸面居中，輔以火焰、瑞草等。最上戧簷浮雕螭龍。殿兩山四隅「墀頭」高近3米，色澤鮮明醒目，內容浮雕樸拙生動，具有強烈的裝飾效果。另外，崇政殿垂脊前端套獸也很特別，除最前面的仙人用黃色外，其餘的羊、獅、龍、鳳、海馬分別為白、藍、綠、紅諸色，每獸一色，與脊飾彩色琉璃十分和諧。

　　崇政殿最能突出反映藏式風格的是滿族工匠將前後簷柱與金柱間的「抱頭梁」別出心裁地雕成前躍式立體龍形，龍首和分開的前爪探出簷下，坐落在大雀替中間的獸面上，兩兩相對，扭頸伸爪朝向中間的火焰寶珠，殿前後廊簷下各三組六龍，雕工精細，動感極強，龍身貫於廊內，後爪支撐在圓形的老簷柱上，龍尾則伸入殿內，具有承受荷載和裝飾的雙重功能。整體觀之，宛如神龍自殿中飛出，承托屋簷，效果不同凡響，令人由衷讚歎設計者的獨具匠心。

　　崇政殿內簷為「徹上明造」（無天花，梁架露明）且五間通連，並將內簷金柱與上架椽望、檩梁均施彩繪和浮雕，增加了殿內富麗高貴的氣息。殿內共有內金柱六根（南二、北四），為擴大使用空間，南側採用了「減柱造」。金柱下端為紅、藍、白色相間的立水與浪花，其上為升龍和火焰，雲朵點綴其間。七架樑中段有半圓形「反包袱」，內為紅地金龍流雲。「包袱」托由綠葉百花、綠地藍白卷草和外層紅色退暈如意頭組成。藻頭部位藍地黃花，箍頭部位設「包袱角」付箍頭繪錦紋，這種帶有地方特色的蘇畫三寶珠吉祥草與龍草和璽的過渡。五架樑其及以上木構彩畫為比較規範的「龍草和璽」彩畫，中間枋心為二龍戲珠，枋心兩側「藻頭」部位鋪朱紅地繪藍綠卷草紋飾。其內簷彩畫比較獨特之處是明間脊檩中間（反包袱枋心內）裝飾著雲朵和一輪紅日，底部繪陰陽魚八卦圖，兩側龜形圖案中有兩個漢字。東邊是「日」字，西邊是「月」字。這種裝飾其寓意是以我為中心，四面八方的一切事務都由大清管理。崇政殿內簷彩畫是鳳凰樓三層內簷三寶珠吉祥草演變而來，現為清中晚期風格。內簷椽望藍地，疏朗地點綴白雲，宛如高遠的晴空別具意趣。前後廊隔扇門窗均為等級較高的「三交六椀」菱花心，做工精細，是宮內唯一僅存的樣式。

　　從崇政殿細部如內外精美的彩繪，殿頂彩色琉璃脊飾以及獨特的彩色琉璃「墀頭」和龍形抱頭樑大雀替等，多方面，多角度的精心設計，並融合諸民族的藝術於一體，將等級較低的五間硬山式建築裝飾得如此富麗堂皇，體現了大金國力所能達到得最高水準。

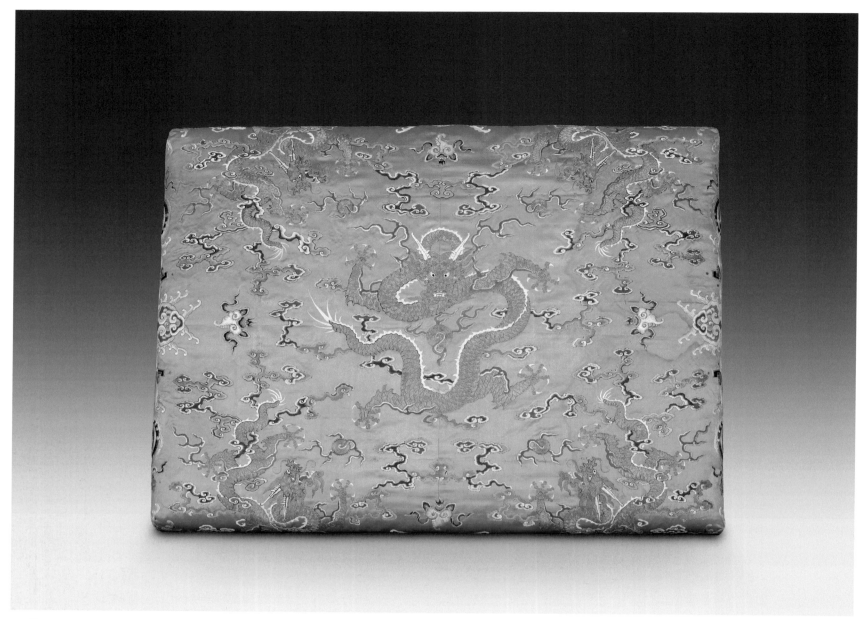

明黃緞彩繡座墊

Imperial Seat Cushion

年代　乾隆年間（1736～1795）

尺寸　長100公分，寬77公分，厚10公分

材質　緞、彩繡

　　清朝帝后御用座墊，使用時置於寶座之上，與寶座一體合用。

　　座墊通常與靠墊、迎手等織繡品組成帝后寶座的附屬品，陳設於宮中大殿內，惟有皇帝、皇后等最高等級者可以坐用。

　　此件座墊爲長方形體，外面爲明黃緞製成，內部填以棉絮等物。表面以金線、彩線繡製複雜圖案，中央爲金線繡製的巨大正龍，盤繞火焰珠騰飛。四角各繡有一條行龍，盤曲昂首，逐珠飛翔。座墊表面另外滿飾紅色、藍色、淺綠色流雲紋圖案，精美絕倫，富貴滿堂。

明黃江綢彩繡雲蝠紋迎手（一對）

Imperial Hand-rest（A Pair）

年代　乾隆年間（1736～1795）
尺寸　高17公分，長22公分，寬22公分
材質　綢、彩繡

　　清朝帝后御用寶座上的輔助搭手，使用時置於寶座座墊之上，與寶座及座墊一體合用。

　　迎手均爲成對使用，外形有正方體形、長方體形、圓形及瓜稜形等。成對迎手的材質、做工及表面紋飾均相同，使用時置於座墊上左右兩側，與座墊、靠背形成特殊的宮內陳設形式。此對迎手爲四方體形狀，由明黃江綢縫製而成，表面由內向外層層彩繡紅、綠、紫、藍、白色各類圖案和幾何紋飾，中心爲番蓮團花，四周有勾蓮紋和蝙蝠、雲紋、花卉、卍字、回紋等紋飾。

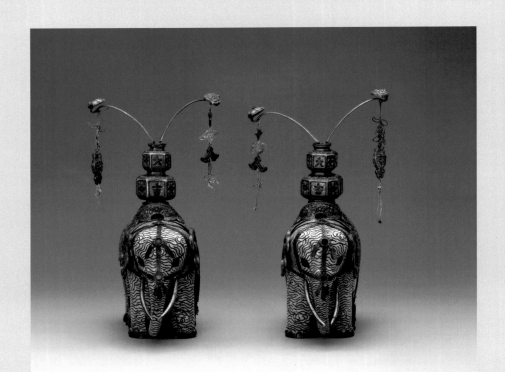

掐絲琺瑯象馱瓶（一對）
Enamelled Elephant-shaped Vase（A Pair）

年代　乾隆年間（1736～1795）
尺寸　通高35公分，象加瓶高28.3公分、長22公分、寬10公分
材質　銅胎、掐絲琺瑯

　　清朝皇帝御用殿上陳設之一，屬於帝王專用的殿堂禮器。

　　象馱瓶均為成對使用，通常放置於大殿內寶座兩側的高几之上，用以美化殿堂，寓意吉利。此物件馱寶瓶為清宮所製，大象俯首而立，長鼻微捲，神態生動；象牙、象耳均為鎏金，象身以掐絲琺瑯製橫紋；象背後馱以八角葫蘆式瓶，瓶壁四面嵌「大」、「吉」文字，寓意「天下太平」、「太平有象　」。瓶口有鎏金如意頭銅條二支，懸繫「磬」、「魚」等裝飾物，寓意「吉慶有餘」；象後背置有鞍韉，其上鏨刻花紋，並以填琺瑯製寶相花和回紋等圖案。

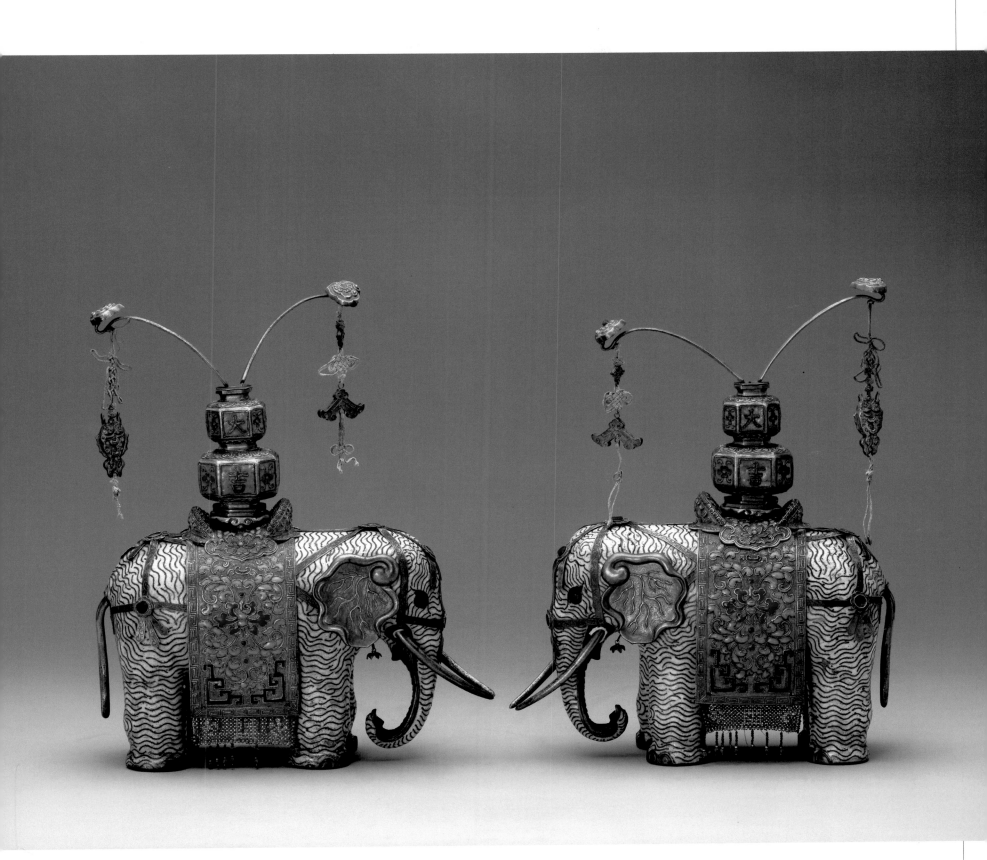

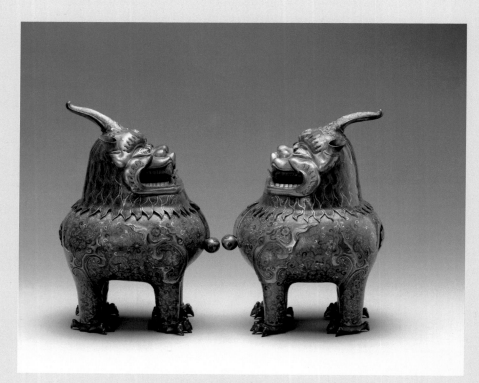

掐絲琺瑯甪端香薰（一對）
Enamelled Incense Burner（A Pair）

年代　乾隆年間（1736～1795）
尺寸　通高37公分，長徑26公分，寬23公分
材質　銅胎、掐絲琺瑯

　　清朝皇帝御用殿上陳設之一，屬於帝王專用的殿堂禮器。

　　甪端爲古代傳說中的一種神獸，是清宮殿內常見的一種陳設器，必須成對使用，器內放置香料，點燃後製造香味並增加大殿內的輕煙，以烘托天子個人的神秘氣息。

　　此對甪端爲掐絲琺瑯工藝所製，通體爲淺藍色地子，飾有白、紅、藍、黃等色纏枝蓮花卉。甪端胸部及足均鎏金。頭上長有一角，其形似獨角獸，脖下一周鬃毛，張口類似吼叫，胸前安有一鎏金小鈴鐺，弧腹，四肢下爲龍爪狀四足。頭部以胸前長柄相連，掀起後可向腹內添放香料，設計巧妙。

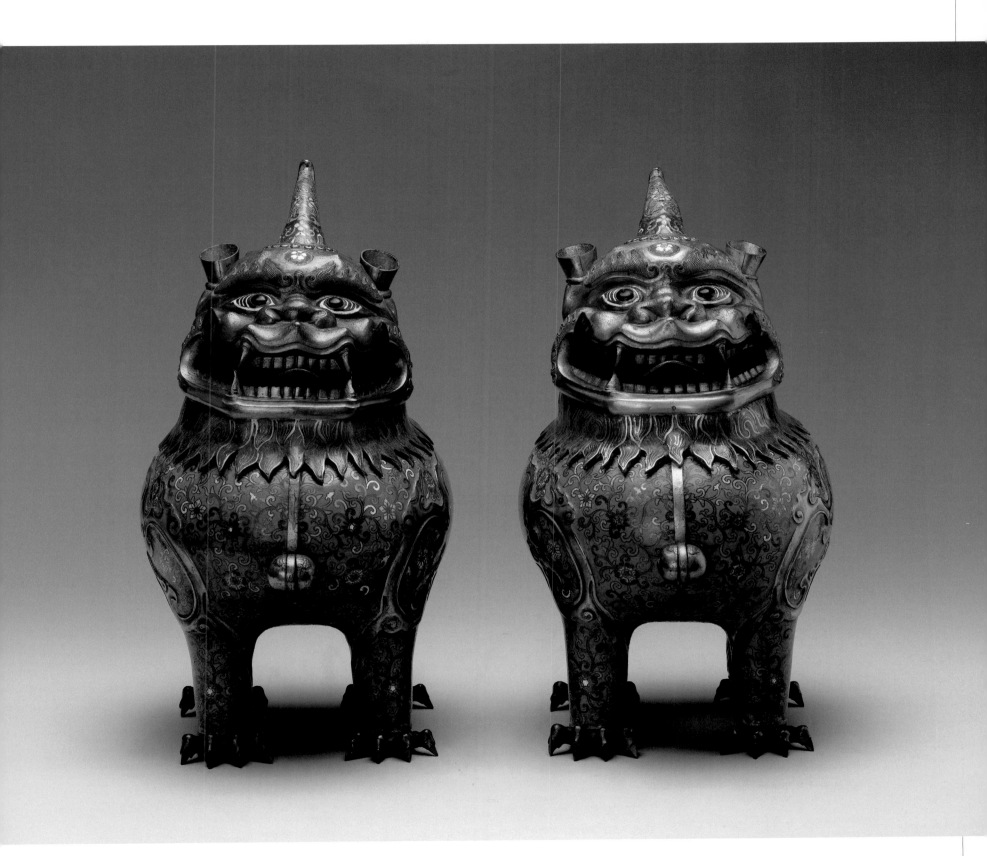

金漆爐几（一對）

Imperial Incense Burner Stand（A Pair）

年代　乾隆年間（1736～1795）
尺寸　全高148公分，上徑43.4公分，底臺徑37.7公分
材質　木、金漆

　　清朝皇帝御用爐几，爲殿上陳設之一，屬於帝王專用的殿堂禮器。

　　爐几均爲成對或4件成組使用，單體呈立柱式，外形有圓形、方形、多邊形等。成對或成組爐几的材質、做工及表面紋飾均相同，使用時置於堂陛兩側或前面，其上擺置香爐、香薰等物，以烘托殿上氣氛。此對金漆爐几通體呈圓柱形，几面爲圓形，面下爲束腰，雕有5塊長方形圓雕、浮雕雲龍紋牙板，牙板間爲5片立式浮雕螭紋金漆板。圓几腰裙部位滿雕雲朵紋，刻有5組二龍戲珠圖案。5條幾腿爲長弧形，上粗下窄，上方下圓，腿足底部變成圓形花朵圖案並透雕花葉牙板，足下爲金漆球形托泥。底部爲圓臺形底座，底盤下爲束腰式，雕以雲龍紋牙板，下層爲浮雕纏枝花紋圖案以及雲頭形底沿和圈足。

塡漆雲龍小香几（一對）

Lacquer Incense Burner Stand（A Pair）

年代　乾隆年間（1736～1795）
尺寸　全高53公分，寬26公分
材質　木、彩漆

　　清朝皇帝御用香几，爲殿上陳設之一，屬於帝王專用的殿堂禮器。

　　香几通常爲成對使用，有方形、圓形、多邊形等。使用時置於寶座兩側，其放放置香薰，以拱托殿內氣氛。此對香几爲正方形，几面之下爲束腰式，裙下沿呈雲頭狀，其下爲四隻弓腿，上粗下細，上爲三稜形，下爲圓柱式，足下部帶圓形托泥，底爲束腰雙層方形臺，底沿爲雲頭形。几由木製，表面塡漆繪雲龍紋、纏枝花卉紋，通體呈暗紅色。香几上面和底座面的紋飾相同，均爲一升龍、一降龍盤繞火焰珠，周圍遍佈彩漆火焰紋、雲紋。几面邊框及束腰四角爲螭龍紋，中間爲彩漆纏枝花卉紋。

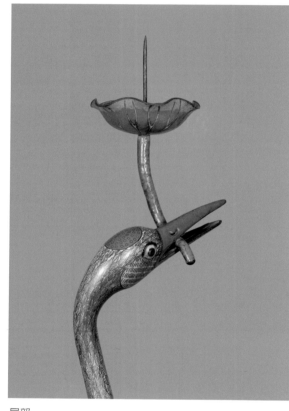

局部

掐絲琺瑯鶴式燭臺（一對）
Enamelled Crane-shaped Candlestick（A Pair）

年代　乾隆年間（1736～1795）
尺寸　鶴高47公分，座高36公分、徑35公分
材質　銅胎，掐絲琺瑯

　　清朝皇帝御用殿上陳設之一，屬於帝王專用的殿堂禮器。

　　燭臺為成對使用，是宮廷大殿中用以點蠟照明之物。鶴式燭臺外表製成仙鶴之形，口銜荷葉形燭臺，活靈活現，栩栩如生。

　　此對燭臺自上而下可分成3部分：上端，為仙鶴口銜一綠色荷葉形燭碗，碗中安一鎏金蠟釺，仙鶴形象逼真，頂紅羽白，翅膀與尾部鑄成羽片狀，更增加其真實感。中間，為可安插的鶴腿及雙爪，精工細做，表面鎏金。底部，為寫實與抽象結合的海水江崖座，總體施以藍地，上飾白、紅、藍、綠、黃色花卉。座呈六角柱體形，中間為束腰式，飾以蓮瓣紋。座頂部有一周仿木結構鎏金廊柱，廊柱內為立體山形，山上安插有靈芝，山下繞以海水，仙鶴立於其上，顯得典雅而別致。

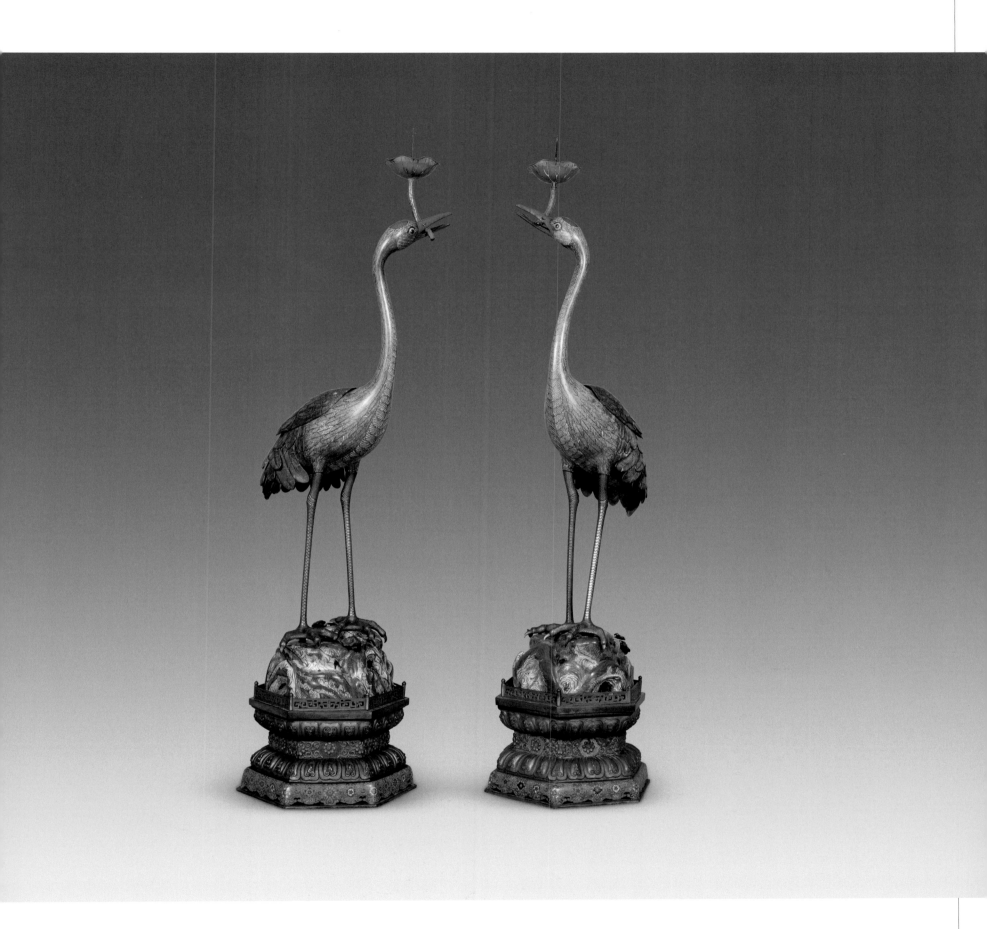

1.～2. 局部

掐絲琺瑯象足四節大薰爐（一對）
Enamelled Incense Burner（A Pair）

年代　乾隆年間（1736～1795）
尺寸　通高120公分，直徑86.5公分，足27.5公分
材質　銅胎、掐絲琺瑯

　　清朝皇帝御用殿上陳設之一，屬於帝王專用的殿堂禮器。

　　圓形寶頂式薰爐，爐蓋鈕為長圓式，施淺藍地，上飾纏枝蓮紋，鈕下為一周仰覆鎏金蓮瓣紋，以如意雲頭紋相隔斷，內為纏枝蓮花，外鎏金鏤空雲龍紋，子母口沿飾一周幾何紋。腹部口沿上直立6個圓柱和鎏金小柱，把蓋阻於柱內，腹部為相同的圓筒式造型，每層都由6組相同的圖案組成。中心長方開光處為鎏金雲龍紋，四周施藍地纏枝蓮花紋。底足為3個鎏金象首。這件器物體量較大，做工精細，造型精美，是一件難得的宮廷遺物。

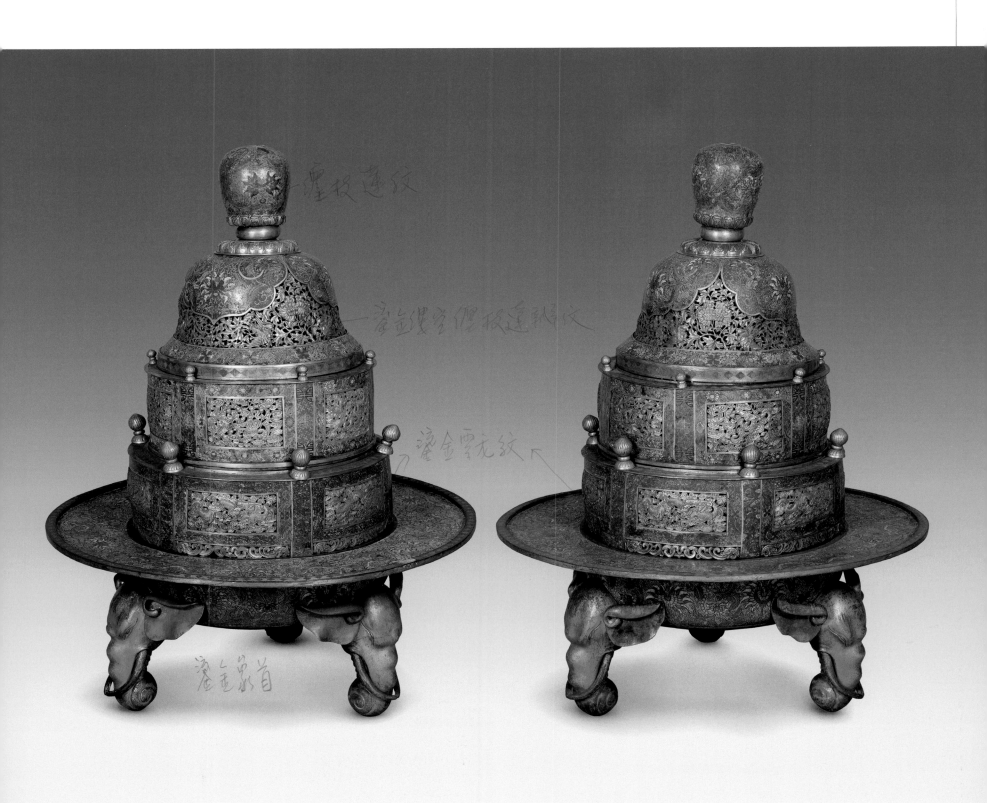

纏枝蓮紋

鎏金鏤空纏枝蓮紋飾

鎏金雲龍紋

鎏金象首

掐絲琺瑯盤龍香亭（一對）
Enamelled Dragon-shaped Incense Burner（A Pair）

年代　乾隆年間（1736～1795）
尺寸　通高117公分，底徑22公分
材質　銅胎、掐絲琺瑯

　　清朝皇帝御用殿上陳設之一，屬於帝王專用的殿堂禮器。

　　香亭爲中空柱式，內部燃燒香料，以調解室內空氣。此對香
亭造型大方，新穎獨特，富麗堂皇。

　　器物分爲3部分，上部爲仿古建六角重簷亭式頂，頂部六角
飾有鳳首，口中銜金鐘紐，第二層亭簷下有6根鎏金圓柱，兩層
之間在淺藍色地子上飾纓絡紋；中部爲鏤空圓柱體，由五彩雲朵
組成，雲上盤有一條鎏金長龍，自下而上佔據整個圓柱；下部爲
六角形兩層底座，托起中空柱體，底座上層有6根鎏金立柱，底
座兩層間爲束腰，飾鎏金蓮瓣紋，第二層爲纏綿枝蓮花卉紋。

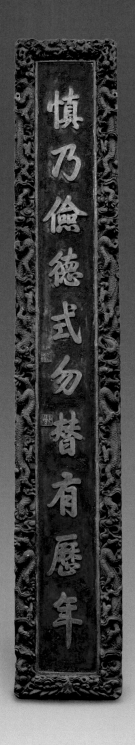
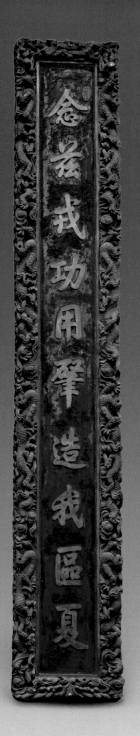

念字行書雕雲龍銅字十五言聯（一套二件）
Antithetical Couplet Written by Emperor Qianlong （A Set of two Pieces）

年代　乾隆年間（1736～1795）
尺寸　聯高272.5公分，寬41公分，聯心高256公分，寬23公分
材質　木、銅

　　清乾隆帝（弘曆）御書詩聯，爲瀋陽故宮崇政殿內最重要陳設之一，懸掛於殿內屏風寶座兩側立柱。

　　此副楹聯爲一對，是乾隆帝親筆題寫。左、右聯材質、做工均一致，爲木製長方形，聯板四周爲寬邊浮雕金漆雲龍紋飾，上部安有金屬掛鉤。聯心爲深藍色，內置銅字十五言對聯，其上聯爲：「念茲戎功用肇造我區夏」，下聯爲：「慎乃儉德式勿替有歷年」，下聯左側鈐有「乾隆御筆」、「所寶惟賢」二方印。

山海關之戰：大清入主中原，一統華夏

　　山海關自古為兵家必爭之地，控扼東北地區與中原內地的咽喉所在。「山海關之戰」發生於1644年（明崇禎十七年，清順治元年）4月，決定了中國歷史改朝換代的新格局：明將李自成率部西撤敗亡，吳三桂因愛妾陳圓圓被俘，憤而打開關門引清兵入關成為歷史罪人，多爾袞率軍乘勝佔據京城，功名立業，大清自瀋陽遷都北京，實現了入主中原的宿夢。

The Battle of Shanhai Pass: The Great Qing entered China and established a unified empire

Throughout Chinese history, the Shanhai Pass has always been a strategic frontier, controlling the passage between the northeastern region and the populous central plain region. The Battle of Shanhai Pass took place in April 1644 and turned the page of Chinese history. Li Zicheng, the rebellion leader, was defeated and retreated westward; Wu Sangui, the general defending the Pass, brought in the Manchu troops and signed the death warrant of Ming dynasty; Dorgon led his troops to Beijing and consolidated the Qing dynasty and the unification of China.

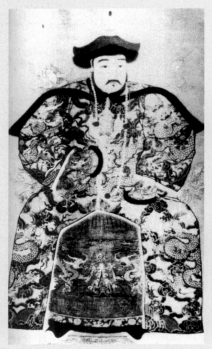

多爾袞

吳三桂

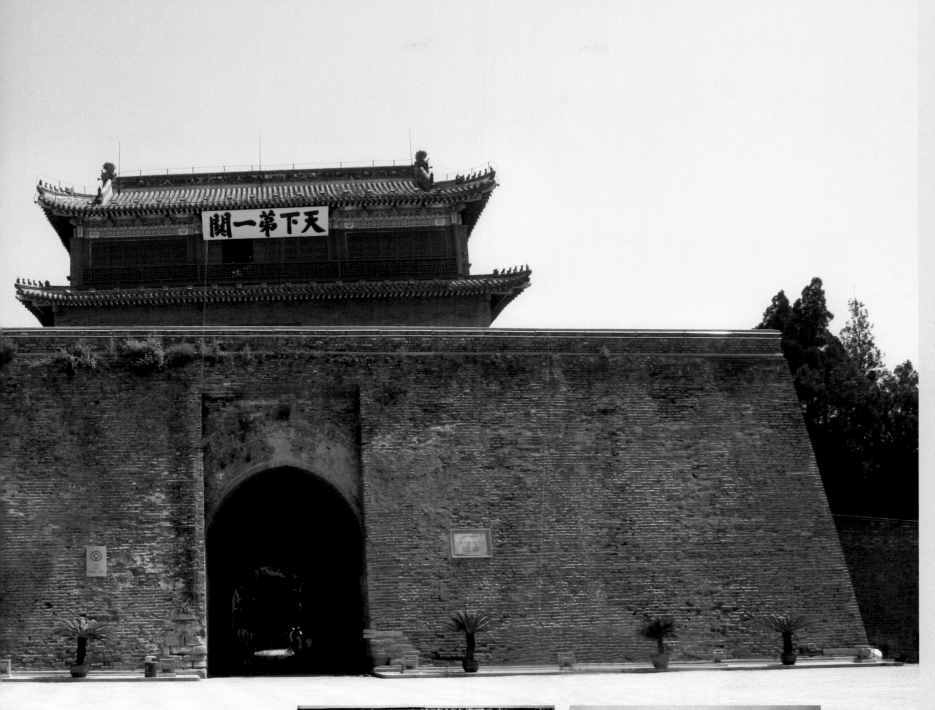

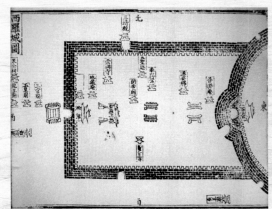

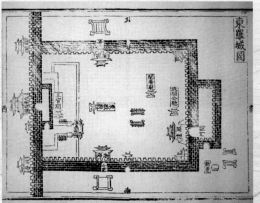

山海關平面圖

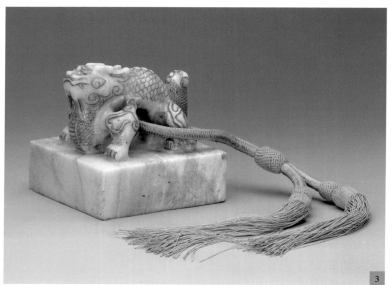

1. 玉寶印面
2. 玉寶寶文：太祖承天廣運聖德神功肇紀立極仁孝睿武端毅欽安弘文定業高皇帝之寶
3. 玉寶側面

清太祖高皇帝努爾哈赤玉寶（附盒）
Posthumous Seal of Nurhaci（with Box）

年代　清順治年間（1644～1661）
尺寸　全高13.5公分，印面長、寬各13.8公分，紐高8.5公分，印臺厚5公分。諡寶外箱長40.2公分，寬40.2公分，高44公分
材質　白玉質、木質、金漆
等級　一級

清太祖努爾哈赤駕崩後供奉於皇家太廟的諡寶。

以白玉整雕諡寶，玉質有上部為單體蹲龍紐，刻紋內填金，紐孔內繫明黃絲繩。寶文為滿、漢文合璧，均為朱文，左側為滿文楷書6行，右側為漢文篆書4行。其文為：「太祖承天廣運聖德神功肇紀立極仁孝睿武端毅欽安弘文定業高皇帝之寶」。寶外包以明黃色四則團花、暗雲紋織錦緞包袱皮，盛於雙層木質金漆龍鳳紋套盒內。該寶舊稱為玉寶，為清順治年間鐫製的諡寶，原專供於北京太廟內，乾隆元年（1736）加諡重新鐫製，四十八年（1785）清高宗乾隆帝(弘曆)傳旨命移送盛京太廟尊藏；清末民國時期，曾存貯於瀋陽故宮崇謨閣內，經國家文物鑒定委員會鑒定，確定為瀋陽故宮博物院藏國家一級文物。

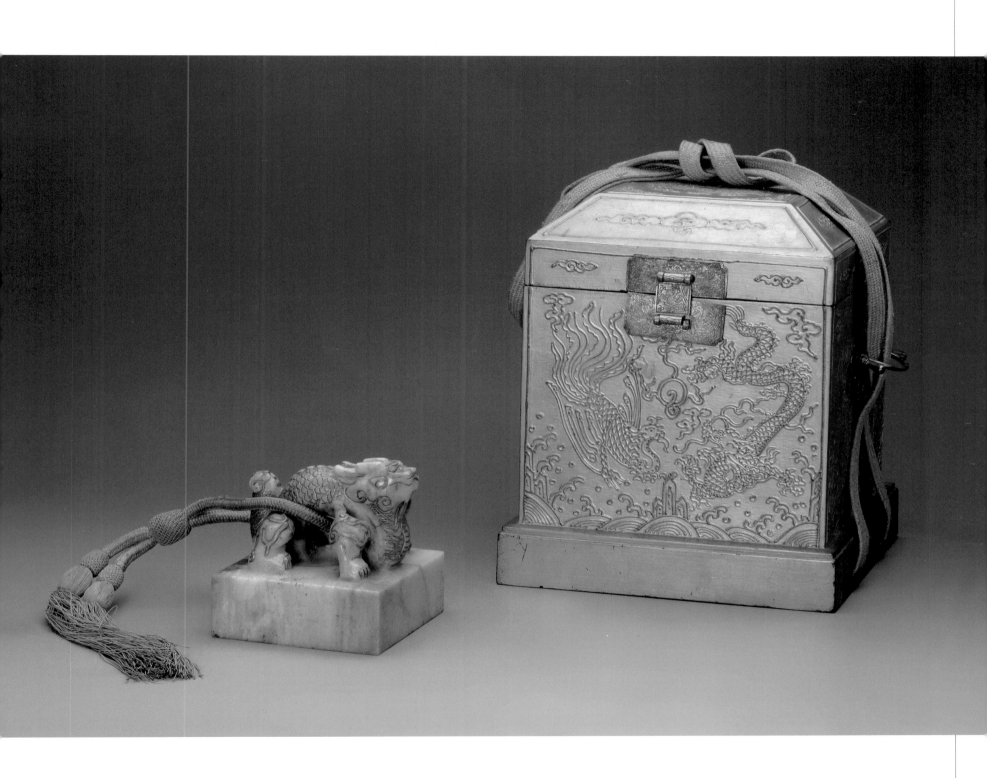

大清第一玉寶

——清太祖高皇帝諡寶

清太祖努爾哈赤作爲開國創業的第一代汗王，曾受到大清各代皇帝的尊崇。早在1645年（順治二年），宮廷中爲讚頌和銘記他的豐功偉績，即製作了大清皇帝第一套玉寶——太祖高皇帝諡寶，固定陳放於皇家太廟之中，以供後世瞻仰祭祀，頂禮謨拜。

從這件白玉製作的玉寶外形看，它與清初皇帝常用的璽印造型一樣，上部爲傳統蹲龍紐，下部爲方形臺座，臺座底面鑴刻著諡寶全文，共計31字，除廟號「太祖」、諡號「高皇帝」之外，均爲兩字一組的讚譽美詞。其全文爲：「太祖承天廣運聖德神功肇紀立極仁孝睿武端毅欽安弘文定業高皇帝之寶」。寶文之長，居清朝各代皇帝諡寶之首。

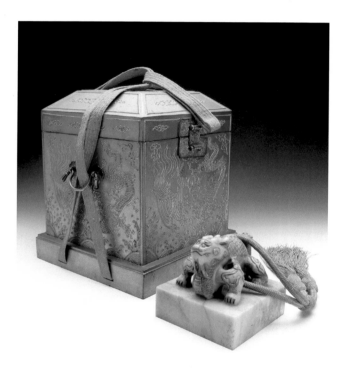

清太祖高皇帝努爾哈赤玉寶

太祖高皇帝諡寶爲國家重要的禮器，體現了大清帝位傳承的正統與有序。第一玉寶的製作，開創了清朝帝后諡寶、諡冊鑴刻定式，其後在康、乾、嘉、道諸朝，各代新君在登極後均依此制而行，爲大行皇帝（先帝）加上諡號，鑴刻寶冊。它雖然是仿照漢族傳統形式而製，卻具有鮮明的少數民族宮廷文物特徵：

其一，由於第一玉寶是滿族皇帝在皇家太廟中的祭祀之物，在製作時自然要加入滿族元素。寶文被製成滿、漢文合璧形式，在印文右側陽刻4行漢字，右起左行，篆書秀美而渾圓；在印文左側對應鑴刻6行滿文文字，左起右行，爲標準的帶圈點楷書滿文體。滿、漢兩種文字集於一印，珠連璧合，反映了清初時期滿、漢兩族相互交會，文化共榮的歷史狀況。

其二，清初時期的宮廷器物，沿襲遼、金、元北方少數民族宮廷特徵，同時又吸收了中原明皇朝的傳統內涵，所以玉寶外型體現了多民族文化並存的特徵。蹲龍的造型靈活而生動，龍首、龍體自然流暢，四肢則爲獸形，渾身陰刻線條，施以填金工藝，使器物更具高貴的神韻。在龍身形成的孔洞內，拴繫著由黃絲線編結的提繩。玉

寶外包明黃織金四則團花暗雲紋錦包袱皮，用雙層龍、鳳紋金漆套盒盛裝。

　　太祖高皇帝玉寶于順治初年製成後，即與同時製成的高皇帝玉冊及孝慈高皇后寶冊、太宗文皇帝寶冊一同恭存於京師太廟，成爲國家宗廟中最重要的寶物。乾隆年間，宮廷禮制趨於完備，因前五代寶冊玉質不等，規格不一，乾隆皇帝命以和闐良玉重新精製。乾隆二十一年（1756），他下令將玉寶由原來的蹲龍紐，改製爲交龍紐，此後大清帝后的玉寶即全部改鐫爲雙龍紐。四十五年（1780），乾隆帝又傳旨，命將原來（京師）太廟所藏玉寶、玉冊，全部送往關外的盛京太廟尊藏，並規定：「嗣後凡有舉行寶冊事，皆以是爲例，必爲二份，一奉（京師）太廟，一送盛京（太廟）」。四十八年（1783），清朝前五代帝后寶冊正式送入盛京太廟，從此乾隆朝定制爲後代皇帝遵守，直到清末光緒朝，宮廷中依然奉行「凡皇帝恭上皇考、妣（父、母）尊諡、廟號，敕工部製玉冊、玉寶；加上列聖、列後尊諡，敕重製玉冊、改鐫玉寶。」據光緒朝統計，盛京皇宮（瀋陽故宮）內共有大清帝后玉寶32份，如果再加上32份帝后玉冊，眞可謂泱泱大觀。

　　鑒於中國大陸只保存有兩套清朝帝后玉寶（另一套現藏北京故宮），而且瀋陽故宮所藏爲清初期製作的第一套玉寶，因此，太祖高皇帝玉寶於1983年被確定爲國家級一級文物。

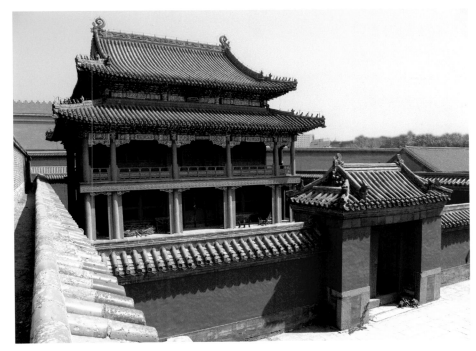

瀋陽故宮存放清代帝后玉寶的太廟

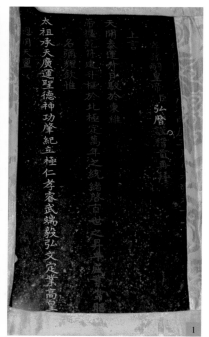
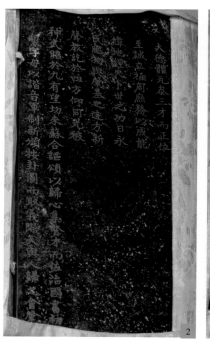

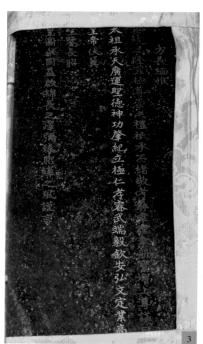

1.～3. 玉冊內頁

清太祖高皇帝努爾哈赤玉冊（附盒）
Posthumous Biographical Plates of Nurhaci（with Box）

年代　清順治年間（1644～1661）
尺寸　共10頁，每頁長28.8公分、寬12.8公分、厚0.9公分。諡寶外箱長
　　　46.3公分，寬32公分，高36.3公分
材質　蒼玉製、木質、金漆
等級　一級

　　清太祖努爾哈赤駕崩後供奉於皇家太廟的諡冊。

　　全冊由10塊玉板組成，各頁玉板用黃織錦帶穿聯成冊，每頁之間用明黃織錦墊相隔；冊外包以明黃色纏枝蓮紋織錦緞包袱皮，以黃絲帶捆繫，再盛於木質金漆雙層雲龍紋套盒內。首頁、末頁各鑴刻填金升降雲龍紋，其餘8頁淺刻陰文滿、漢楷書文字，其中5頁爲滿文，3頁爲漢文，冊文塡青，諡號塡金；冊文內容記述太宗皇帝一生功德、業績及其廟號、諡號等。該冊舊稱爲玉冊，爲清順治年間鑴製的諡冊，原專供於北京太廟內，乾隆元年（1736），加諡重新鑴製，四十八年（1785），清高宗傳旨命移送盛京太廟尊藏；清末民國時期，曾存貯於瀋陽故宮崇謨閣內，經國家文物鑒定委員會鑒定，確定爲瀋陽故宮博物院藏國家一級文物。

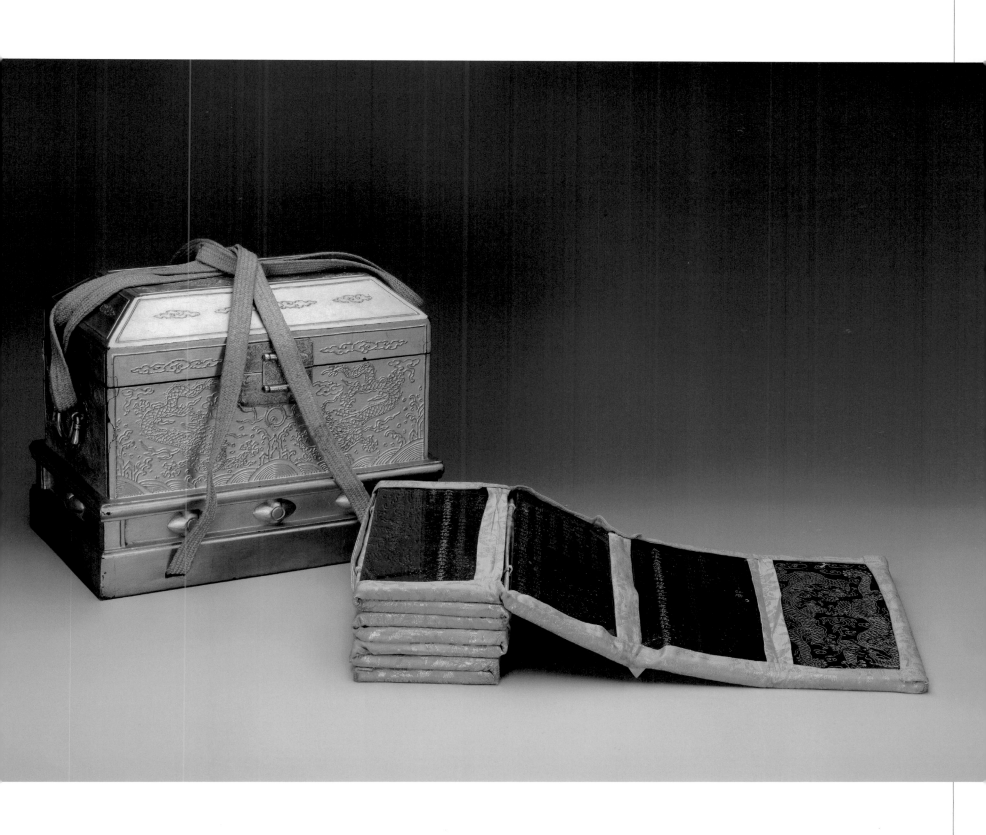

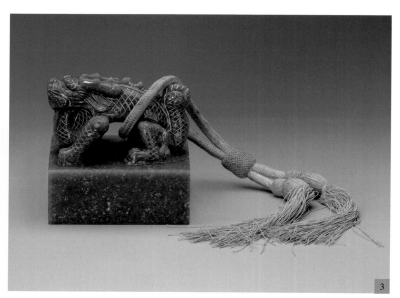

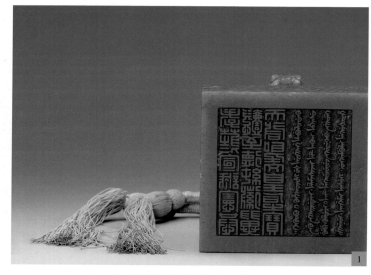

孝莊文皇后玉寶（附盒）
Posthumous Seal of Empress Dowager Xiaozhuang（with Box）

年代　清康熙二十六年（1687）
尺寸　全高14.1公分，印面長、寬均爲14.3公分，紐高8.5公分，印臺厚5.6公分。諡寶外箱長40.2公分，寬40.2公分，高44公分
材質　碧玉質、木質、金漆
等級　一級

　　清孝莊皇太后博爾濟吉特氏・布木布泰駕崩後供奉於皇家太廟的諡寶。

　　以碧玉整雕諡寶，玉質有粉狀灰白雜斑。上部爲單體蹲龍紐，刻紋之內填金，紐孔內繫明黃絲繩。寶文爲滿、漢文合璧，均爲朱文，左側爲滿文楷書4行，右側爲漢文篆書3行。其文爲：「孝莊仁宣誠憲恭懿至德純徽翼天啓聖文皇后之寶」。諡寶外包明黃織錦四則團花暗雲紋錦包袱皮，用雙層龍鳳紋金漆套盒盛裝。該寶初供於北京太廟內，乾隆元年（1736），加諡重新鐫製，乾隆四十八年（1785），由北京送至盛京太廟尊藏，清末民國時期存於瀋陽故宮崇謨閣內，經國家文物鑒定委員會鑒定，確定爲瀋陽故宮博物院藏國家一級文物。

1. 玉寶印面
2. 玉寶寶文：孝莊仁宣誠憲恭懿至德純徽翼天啓聖文皇后之寶
3. 玉寶側面

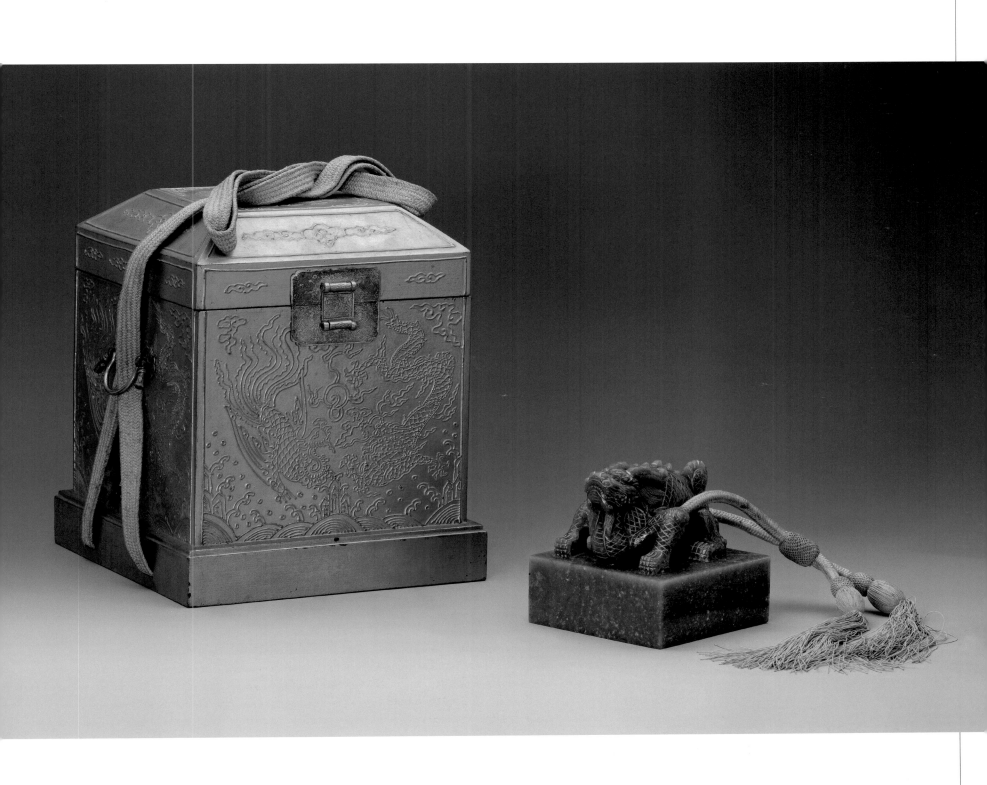

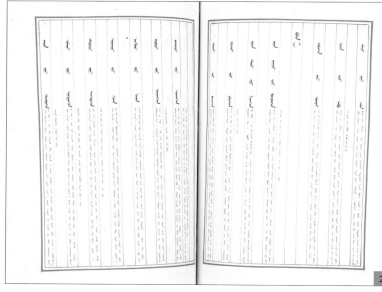

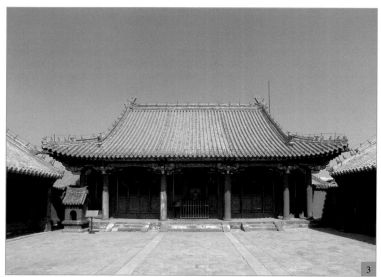

1. 玉牒側面
2. 玉牒內頁
3. 瀋陽故宮存放清代帝后玉牒的太廟

愛新覺羅玉牒
Genealogy of Aisin Gioro

年代　乾隆四十三年（1778）
尺寸　長89公分，寬50公分，厚23公分
材質　紙

　　愛新覺羅皇室家族的家譜，全書以滿文書寫。

　　清朝玉牒有嚴格的修譜制度，規定每10年修撰一次，由宗人府等衙門主持，將愛新覺羅族人姓名和簡單事蹟寫入譜書內，宗室寫入黃冊，覺羅寫入紅冊；生者書以朱名，逝者書以墨名，以此保存族人名字，明晰各支脈絡，使家族興旺沿襲。玉牒修好後，一份保存北京宗人府，一份送至盛京皇宮敬典閣，均尊藏於金龍大櫃之中。至清末，所積累的玉牒已達近四百包，成為以後研究大清皇族歷史的珍貴文物。

　　此份玉牒封面為明黃色，右上角有滿文貼簽，其滿文意思為：「列祖子孫宗室豎格」，應為努爾哈赤後代宗室之譜書。該玉牒於乾隆四十二年（1777）開始修撰，至翌年三月告成，其中以滿文撰寫愛新覺羅家族中一支的譜單。

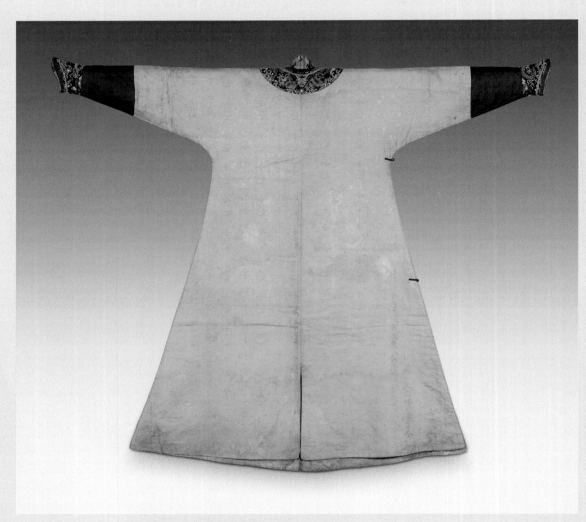

皇太極御用黃色團龍紋常服袍
Imperial Informal Robe of Huang Taiji

年代　大金天聰至清崇德年間（1627～1643）
尺寸　長130公分，腰寬62公分，下擺寬102公分，袖長83公分
材質　緞、彩線
等級　一級

　　清太宗皇太極御用之常服袍，是目前世界上極少數皇太極傳世實物之
一，極其珍貴。

　　此袍為滿人傳統服裝樣式，右衽大襟（撚襟）式，香色織錦龍紋護領，
袖端為箭袖（馬蹄袖），大襟下部四開裾。主體由黃色織錦緞製成，緞面有
暗卍字、團龍、雲紋等圖案。袍領口、開襟及左右箭袖部位為石青色地片金
織錦雲龍紋，袖端用藍素緞製成。袍裏為月白色暗花綾面，面、裏之間以薄
綿縫製而成。開襟處縫有4枚小圓銅扣。該袍為清初重要的皇帝御用服飾，其
具體形制與清朝入關後宮廷服飾有較大不同，反映了帝王服飾的較大變化。
該袍為瀋陽故宮舊藏，經國家文物鑒定委員會鑒定，確定為瀋陽故宮博物院
藏國家一級文物。

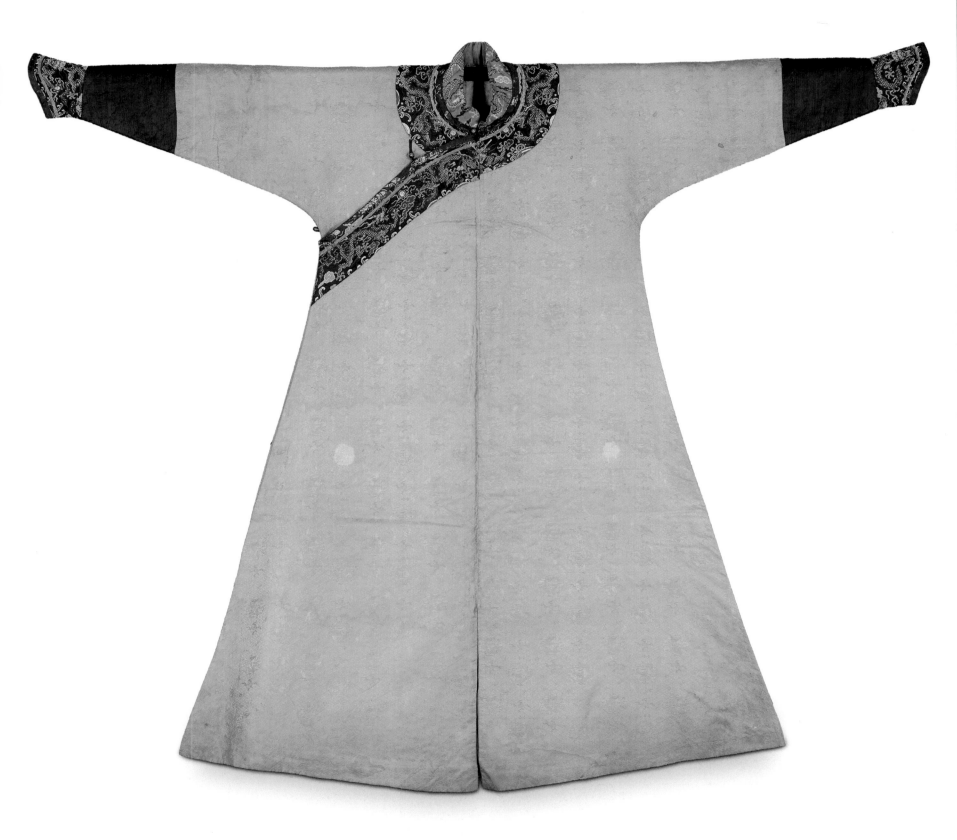

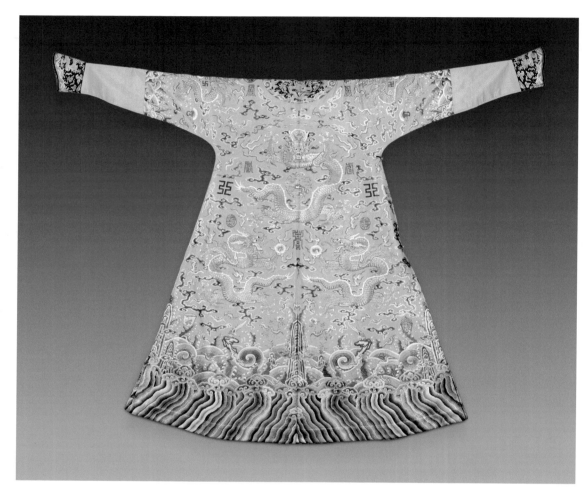

明黃芝麻紗彩繡平金龍袍
Imperial Dragon Robe of Emperor Qianlong

年代　乾隆朝（1736～1795）
尺寸　長139.5公分，腰寬61.8公分，下擺寬128公分，袖長95.5公分，袖口寬12.5公分
材質　紗、彩線
等級　一級

　　清乾隆帝（弘曆）御用龍袍，爲其參加宮廷慶典、筵宴時所穿吉服袍。

　　此袍右衽大襟式，無領，馬蹄袖，四開裾。領口、開襟、馬蹄袖俱爲石青緞地，金線、彩線繡製金龍、海水、朵雲。袍前胸、後背各有一條金線繡正金，下面各有兩條升龍，左右肩部分別有一升龍，右面內襟裏面有一行龍，從正面或背面看時，均可見五條金龍，恰與九五之數吻合。袍面在龍紋之外滿飾圖案，在傳統十二章紋樣（日、月、星辰、山、龍、華蟲、宗彝、藻、火、粉米、黼、黻），另有五色雲紋、蝠紋和團壽文字等。袍下部爲海水江崖，下幅爲八寶立水，下擺斜向成彎曲的水腳。該袍經國家文物鑒定委員會鑒定，確定爲瀋陽故宮博物院藏國家一級文物。

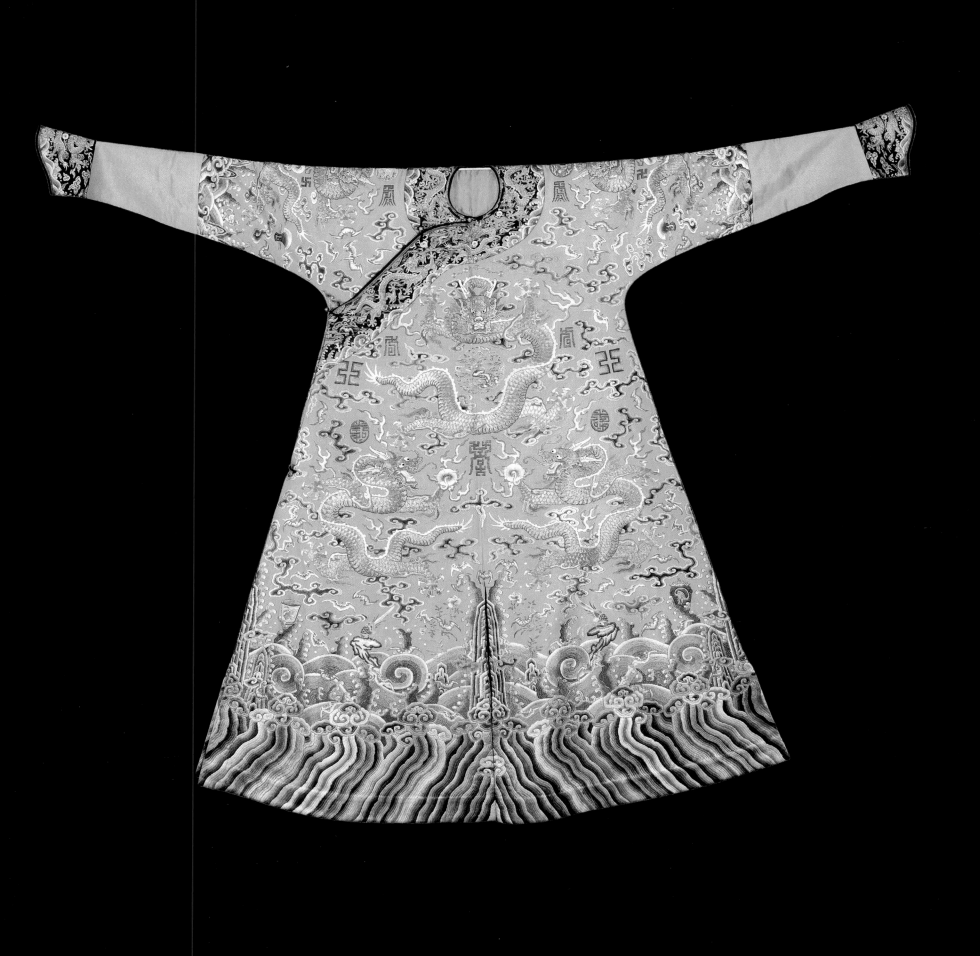

EMPERORS AND EMPIRE

天子的符號「十二章」

——乾隆帝御用明黃紗彩繡平金龍袍

中國封建時代，皇帝亦被稱為「天子」——上天之子。他擁有至高無上的尊貴地位和無人可及的特殊權力。反映在服飾方面，皇帝個人穿用的服裝、冠帽、鞋靴以及各種佩飾，都遠遠優於常人，無論是面料材質，款式顏色，乃至紋飾圖案，都是一個人專屬專用，任何個人都不得違制穿戴。

清朝皇帝御用服飾，承襲明朝皇帝服飾之制，採納了禮服、吉服、常服等不同形式的使用功能。在服裝樣式上，一直保持著滿族本民族的特點；在服裝紋飾上，則完全吸收了中原地區的傳統圖案，其中最具代表性的，是皇帝服裝上的雲龍紋與「十二章」紋飾。

所謂「十二章」，即是12種吉祥圖案。它是自唐、宋以來，在皇帝御用服裝上形成的特殊標識，施用於皇帝禮服、吉服之上。「十二章」圖案惟有皇帝本人才能使用，因此成為其著裝上的「神聖符號」。

據《尚書·虞書·謚稷》記載，「十二章」圖案分別為：日、月、星辰、山、龍、華蟲、宗彝、藻、火、粉米、黼、黻。《舊唐書·輿服》一書中，對「十二章」圖案所代表的含義作出明釋：「日、月、星辰者，明光照下土也；山者，布散雲雨，象（征）聖王澤沾下人也；龍者，變化無方，象（征）聖王應機布教也；華蟲者，雉也，身被五采，象（征）聖王體兼文明；宗彝者，武口（蟲佳）也，以剛猛制物，象（征）聖王神武定亂也；藻者，逐水上下，象（征）聖王隨代而應也；火者，陶冶烹飪，象（征）聖王至德日新也；米者，人恃以生，象（征）聖王物之所賴也；黼能斷割，象（征）聖王臨事能決也；黻者，兩已相背，象（征）君臣可否相濟也。」

清朝崛起於山海關外，在其建國初期，皇帝服裝已製有龍紋圖案，但尚無法認識「十二章」紋飾的重要性。清入關以後，宮廷服飾大量吸收了明朝紋飾，從順治朝開

十二章紋樣（日、月、星辰、山、龍、華蟲、宗彝、藻、火、粉米、黼、黻）

始，皇帝龍袍上即已出現「十二章」圖案，但其數量較爲稀少，而且採用的紋飾也不規範。至乾隆朝，隨著宮廷服飾制度逐步完備，皇帝服裝上開始大量採用「十二章」圖案，並逐漸形成明確定式，在皇帝朝服、吉服上固定使用，成爲大清皇帝龍袍上的一種特定紋飾。

瀋陽故宮所藏乾隆帝御用明黃紗彩繡平金龍袍，爲清高宗乾隆帝本人所用，具有較高的歷史研究價值。龍袍長139.5釐米，腰寬61.8釐米，下擺寬128釐米，袖長95.5釐米，袖口寬12.5釐米。從此袍的外型來看，其樣式保持著純粹的滿族特色和清宮定式，如束腰窄袖，右衽大襟式，圓頸無領，袖口爲馬蹄袖，袍底部爲四開裾等等，均屬典型的旗袍特徵，也完全符合乾隆皇帝仿照漢服「取其文（紋），不必取其式」的原則。由龍袍的紋飾圖案看，袍面以彩線、平金繡等工整針法，精心繡制金龍、彩雲及海水江崖、蝙蝠等紋飾，袍底部爲立水圖案。具體來看皇帝御用「十二章」，它們造型獨特，製作精美，分散於袍面各處圖案之中，增加了龍袍的尊貴魅力。

此件乾隆皇帝御用龍袍保存完整，其獨特的款式和別致的紋飾，將滿族、漢族服飾文化有機地結合爲一體，體現了清朝宮廷服飾的可貴之處及滿族皇帝兼容並蓄的寬大胸襟。該袍經中國國家鑑定委員會確認，現爲瀋陽故宮所藏國家級一級文物。

龍袍下部的海水江崖紋飾

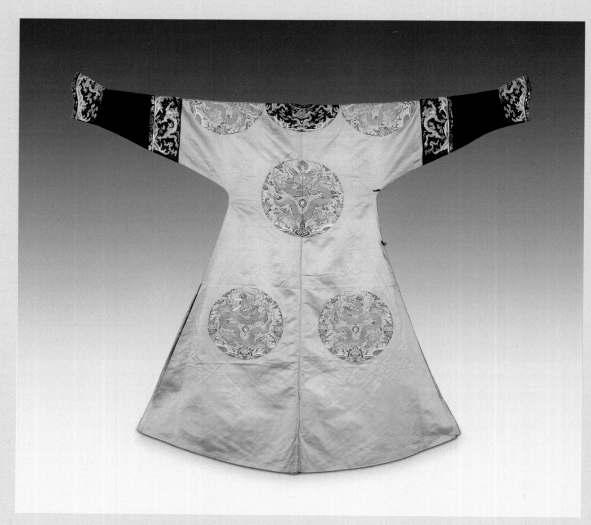

黃緞織錦八團雲龍夾袍
Imperial Informal Robe of Emperor Qianlong

年代　乾隆朝（1736～1795）
尺寸　長146公分，腰寬56.5公分，下擺寬126公分，袖長92公分
材質　緞、彩線

　　清乾隆帝（弘曆）春秋季節御用常服袍，爲其在後宮、園苑休憩時所著服裝。

　　爲傳統的滿式旗袍樣式，右衽大襟，無領，馬蹄袖，下部四開裾。夾袍用料爲皇帝專用的明黃緞，袍面以彩線繡八團雲龍織錦紋，袍領口、開襟、雙袖部及馬蹄袖爲石青緞平金雲龍紋，邊沿部鑲以石青地片金雜寶織錦緞，袖下部爲石青緞護腕。此袍選料精良，做工細緻，爲清帝御用服裝的典型之一。

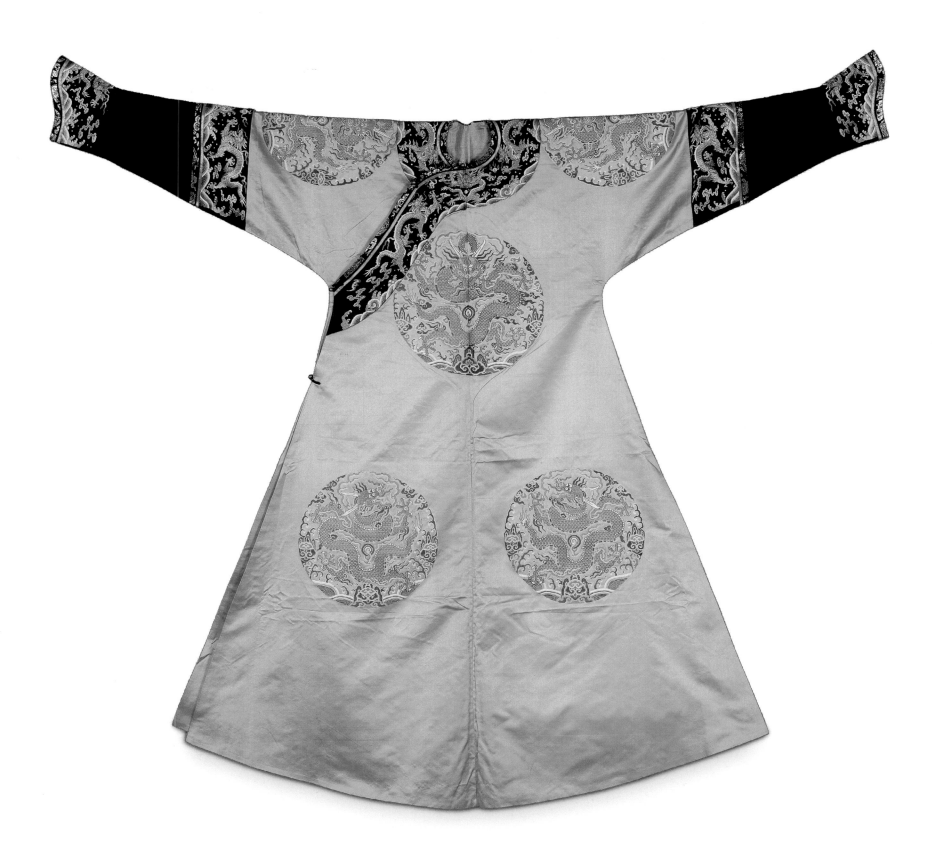

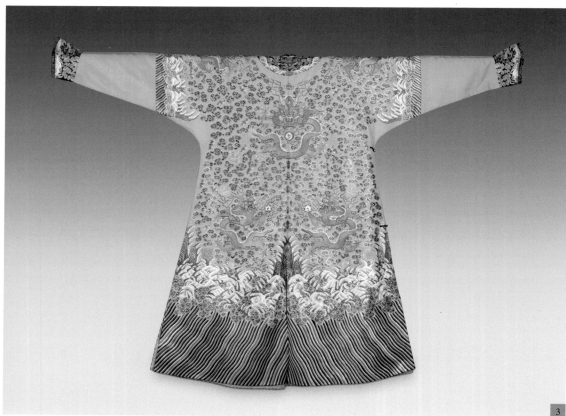

1.～2. 局部
3. 背面

明黃江綢繡平金夾龍袍
Imperial Ceremonial Robe of Emperor Jiaqing

年代　嘉慶朝（1796～1820）
尺寸　長151公分，腰寬79公分，下寬122公分，袖長104.3公分，袖口寬20公分
材質　綢、彩線

　　清嘉慶帝春秋季節御用龍袍，用於宮廷筵宴、慶典等吉禮場合。

　　為傳統的滿式旗袍樣式，右衽大襟式，無領，馬蹄袖，四開裾。此袍用料為皇帝專用的明黃江綢。袍面滿繡圖案，雙臂下部無紋飾。袍面以金線繡8條龍紋，以彩線滿繡雲朵紋，間以皇帝專用的十二章（日、月、星辰、山、龍、華蟲、宗彝、藻、火、粉米、黼、黻）及八寶、蝙蝠圖案，袍下部為海水江崖、曲折立水等紋飾。袍領口、開襟及馬蹄袖部為石青地，彩繡龍紋、朵雲及海水圖案，臀部亦有海水江崖及立水紋飾。此袍為嘉慶帝御用服裝，反映了清中晚期皇帝服飾的特點。

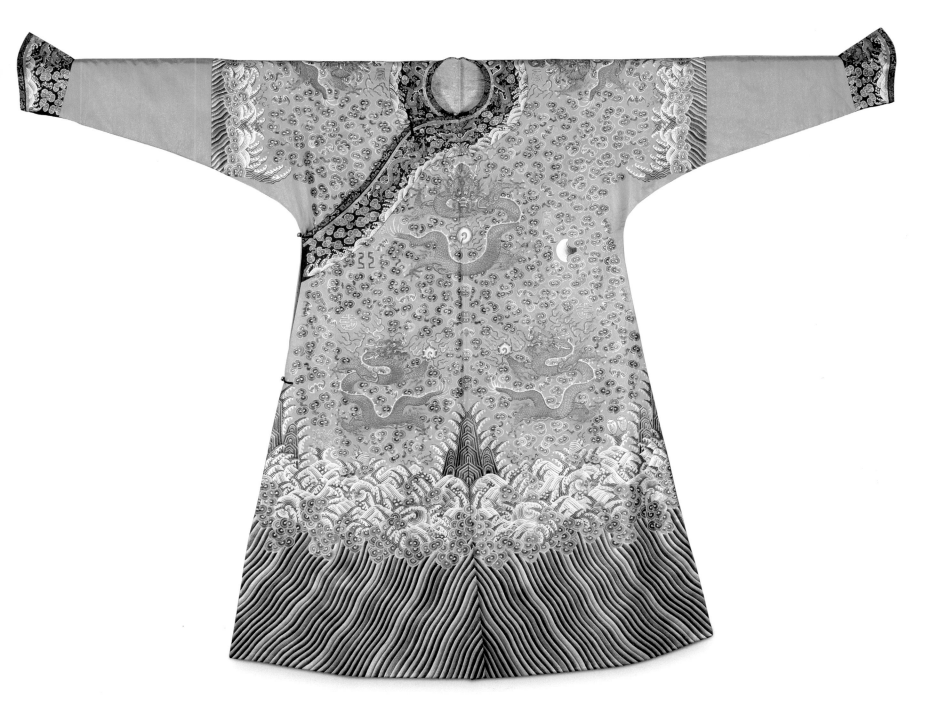

1.～2. 局部
3. 背面

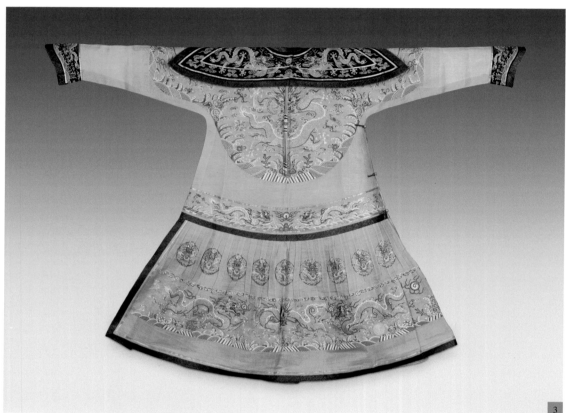

明黃納紗五彩金龍夏朝服
Imperial Court Summer Robe

年代　乾隆朝（1736～1795）
尺寸　身長135公分，腰寬59公分，下擺142公分，袖長93公分，袖口寬17公分
材質　紗、彩線

　　清朝皇帝夏季御用朝服，用於宮廷朝會、典禮等各類重要場合。

　　此袍服爲上衣連裳式服裝，用料爲皇帝專用的明黃納紗。右衽大襟式，帶有滿人傳統的披肩領和馬蹄袖。披肩爲石青納紗製，彩繡平金龍5條及五彩雲紋。披肩、領口、大襟邊緣及中部隔沿、下擺底沿、馬蹄袖口沿，均以片金織錦紋緞鑲飾。馬蹄袖爲石青地平金龍、五彩海水江崖圖案。袍身中央至兩臂呈圓弧形圖案，有正龍、行龍，間以朵雲、皇帝御用十二章及海水江崖紋飾。腰帷襞積處繡行龍5條，下裳打摺，前後各繡團龍9條。下部彩繡正龍、行龍，間以五色雲紋，最下爲海水江崖紋飾。此件夏朝服保存完整，朝服用料及紋飾均顯示出皇帝至高無尚、九五之尊的寓意，既有史料價值，也具藝術價值。

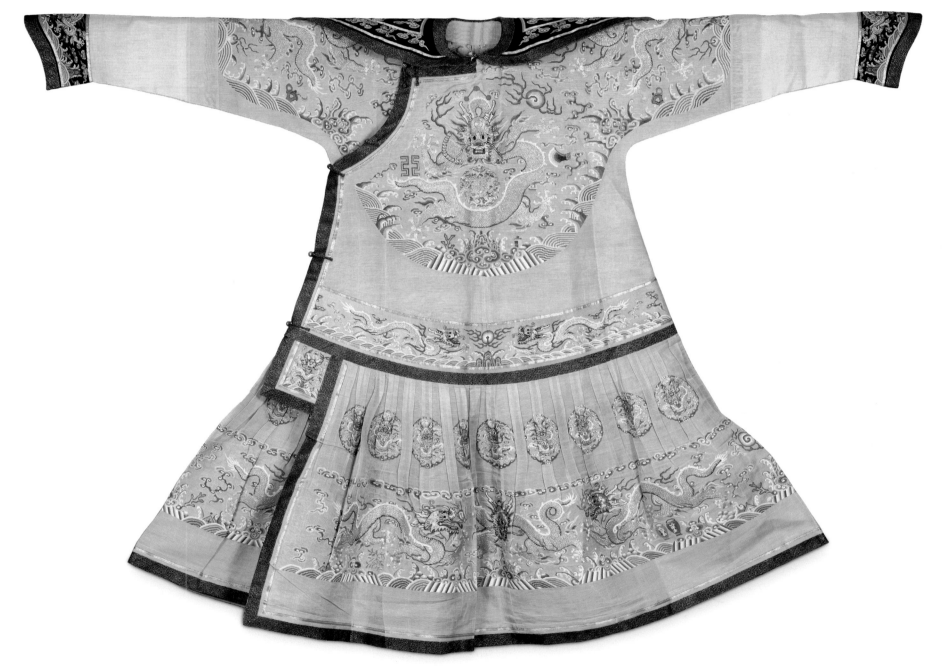

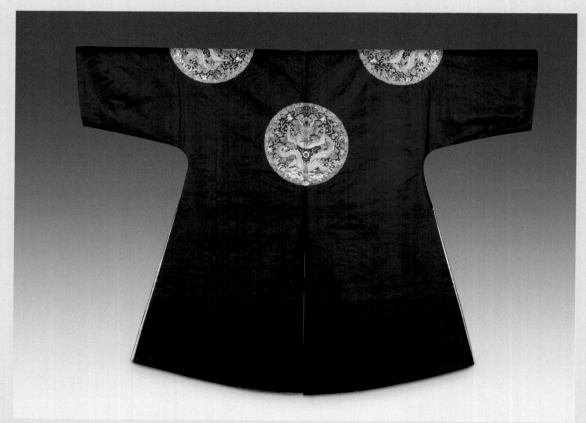

無款設色〈胤禛坐像圖〉軸
參考圖版：瀋陽故宮博物院提供

石青江綢彩繡平金團龍袞服
Imperial Ceremonial Coat

年代　乾隆朝（1736～1795）
尺寸　身長106公分，胸圍80.5公分，下擺114公分，袖長73公分，袖口30.5公分
材質　緞、彩線

　　清朝皇帝御用外罩服裝，用於皇帝祭祀、筵宴等禮儀場合。

　　袞服為清朝皇帝禮服之一，凡宮廷祭祀、吉慶典禮時於龍袍外面穿用，形成固定的服裝組合形式。

　　此件袞服屬於特殊的補服，為無領對襟式，身長至膝，平袖，袖口與肘部相齊。服裝為石青緞面，月白纏枝暗花軟緞裏。袍服外有4處圓形補子，分別在前胸、後背、左右肩部，均以藍綠素緞繡平金五爪龍紋，其間彩繡朵雲、蝙蝠、桃子、壽字、卍字及海水圖案，在左右肩部的團補中特別繡有皇帝專用的日、月二章，以顯示其與眾不同的尊貴地位。

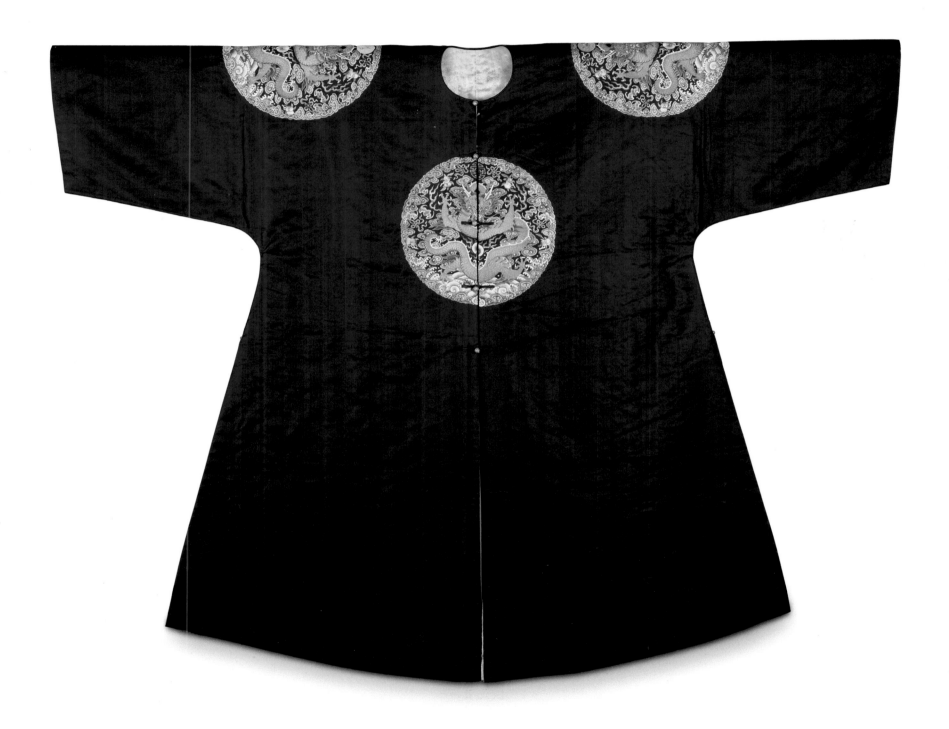

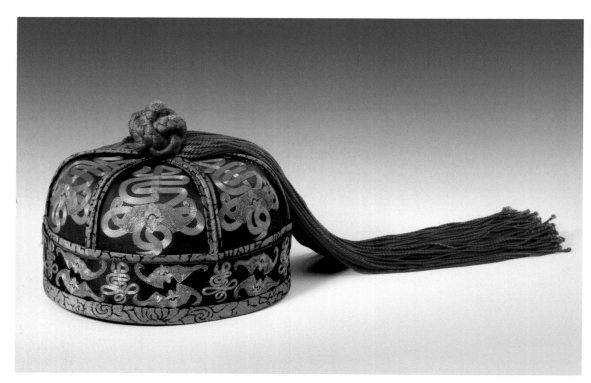

藍緞平金福壽便帽
Imperial Informal Summer Cap

年代　乾隆朝（1736～1795）
尺寸　全高12.6公分，帽高10.5公分，帽口徑17.5
　　　公分
材質　緞、絲穗

　　清朝皇帝在春秋季節於內宮、園苑等
處御用便帽。

　　清宮貴族春秋季節所用便帽也稱
「小帽」，俗稱「瓜皮帽」，亦叫「帽頭
兒」，是清朝最常見的一種帽式。

　　此頂便帽以藍緞為面，由6瓣對縫合
製而成，上銳下寬，每瓣之上繡平金壽
字，加以平銀蝙蝠圖案，寓以福、壽齊
臨。帽圈為石青緞地，上下對繡平銀雙
蝠，蝠間夾以平金壽字。所有邊緣、間隔
部位鑲以片金織錦花紋緞。帽頂正中綴以
絲絨盤結而成的「算盤結」，其下垂掛一
尺多長的紅絲穗子（紅纓），瀟灑飄逸。

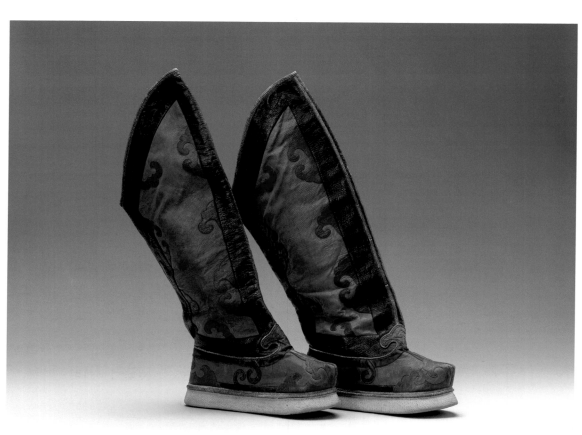

黃皮釘雲頭尖底靴（一雙）
Imperial Ceremonial Boots（A Pair）

年代　乾隆朝（1736～1795）
尺寸　全高43公分，底長30公分
材質　羊皮

　　清朝皇帝穿用禮服、吉服等配套穿著
的高腰靴。

　　按清朝定制，皇帝在宮廷朝會、慶
典、祭禮等重大活動中，腳下均要穿著高
腰朝靴，以提升皇帝的身高，維護天子駕
馭他人地位。朝靴多以羊皮、牛皮等皮革
製成，亦有採用錦緞面料製成的。

　　此件高底靴為皇帝御用朝靴，全靴由
羊皮縫製，靴底為粗布縫釘。靴腰高挺修
長，靴頭尖銳，上部以香色皮條為欄，並
以綠色夾條間隔。靴腰及鞋面均為黃色皮
板，其中鑲以棕色雲頭狀花紋，增加皮靴
的美觀與動感。

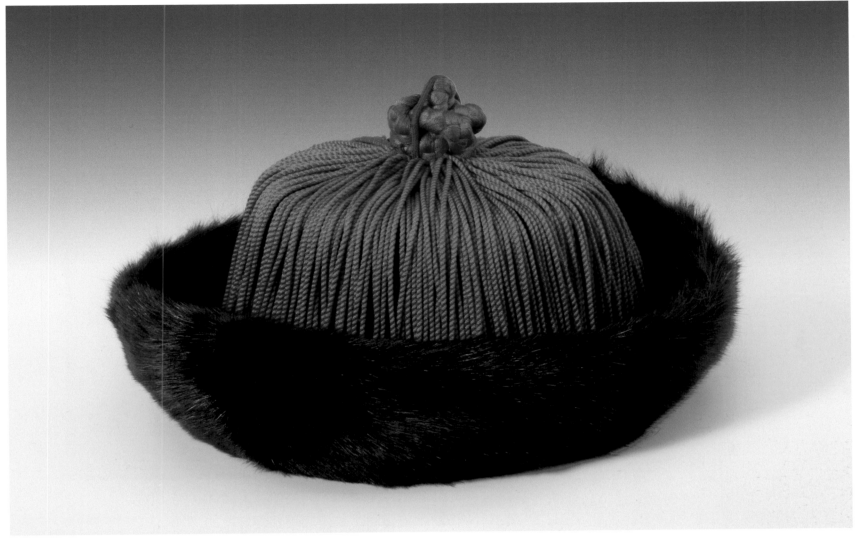

熏貂皮盤龍結秋帽
Imperial Informal Winter Cap

年代　乾隆朝（1736～1795））
尺寸　全高12公分，帽口徑18公分
材質　貂、絲穗

　　清朝皇帝在春、秋、冬季於內宮、園苑等處所戴保暖便帽。

　　為滿人傳統的暖帽樣式，由帶毛貂皮製作而成，下部皮毛上翻，形成一圈毛狀卷沿。內為瓜皮形帽頂，覆以紅絲編織成的纓穗。帽頂為團龍狀盤結，俗稱盤龍結秋頂。該盤結暖帽屬皇帝專用，帽體紅黑相襯，動靜相映，顯得威武盛氣，一派天子獨大的儀表，為清宮傳世御用冠帽中的珍品之一。

康熙帝戴熏貂皮秋帽圖
參考圖版：瀋陽故宮博物院提供

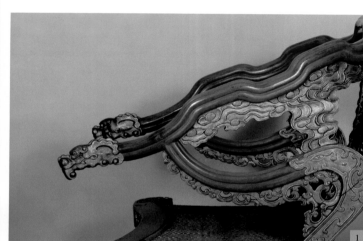

1.～3. 局部
4.〈康熙南巡圖〉中
描繪了帝王坐交椅
的情景。參考圖
版：瀋陽故宮博物
院提供

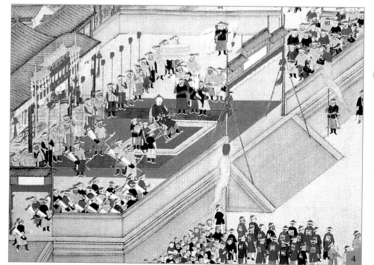

乾隆帝弘曆御用紅漆雕龍交椅
Imperial Folding Chair

年代　乾隆年間（1736～1795）
尺寸　全高94公分，靠高44.5公分、寬22公分，椅長66公分、寬34.2
　　　公分
材質　木、漆、銅、絲繩等複合製

　　清乾隆帝（弘曆）御用交椅，爲清中期珍貴的宮廷
遺物。

　　交椅爲皇帝出宮臨時坐具，可折疊搬運，使用方
便，亦爲皇帝鹵簿儀仗器物之一，代表帝王之尊。

　　木質髹漆，上部爲波浪式圓弧形圈椅靠背，其下連
接前交足椅腿，椅座橫面下部連接後交足椅腿，靠背及
椅腿表面均髹紅漆；椅背中央爲長條靠板，由銅板打製
雲紋、海水、二龍戲珠圖案，鎏金漆製成；靠板兩側、
椅座後部及椅靠下沿、扶手下沿等處，均安有金漆雕雲
紋牙板；椅圈左、右扶手前部，各雕成金漆龍頭形狀；
椅腿下部橫向牙板及椅腿兩側豎牙板，均爲透雕金漆螭
龍紋飾；椅座橫面雕有金漆纏枝花卉和雲朵紋；椅面爲
絲繩編織而成。現爲瀋陽故宮所藏珍貴的清朝宮廷御用
品之一。

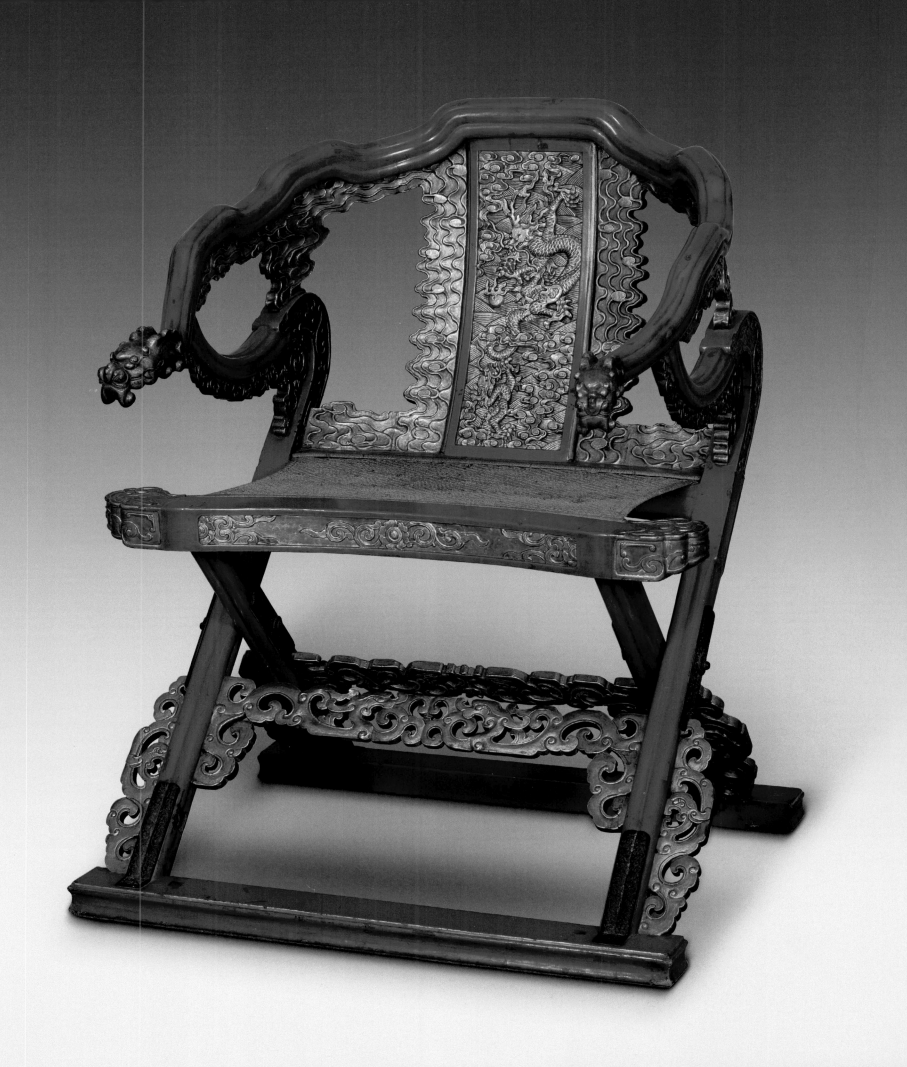

ᡥᡠᠸᠠᠩᡩᡳ
ᠪᠣᠯᠣᡥᠣ
ᠠᠪᡴᠠᡳ
ᡶᡝᠵᡝᠨ
君臨天下

156

EMPERORS AND EMPIRE

乾隆款雙龍紐攫珠龍「無射」編鐘
Gilded Set Bell（Wu Se）

年代　乾隆八年（1743）
尺寸　全高26.5公分，鈕高5.5公分，腹徑18.5公分
材質　銅、鎏金
等級　一級

　　清乾隆年間所鑄大型銅鎏金編鐘之一，爲清朝宮廷最重要的禮樂之器。

　　一套編鐘共16枚，每枚的做工、造型及紋飾均相同，僅律名相異，並以鐘壁厚薄的不同調節音節高低。使用時，將16枚編鐘按律名不同，分懸於木製金漆編鐘架上，用於宮廷禮儀演奏儀式。一套編鐘的律名分別爲：「黃鐘」、「大呂」、「太簇」、「夾鐘」、「姑洗」、「仲呂」、「蕤賓」、「林鐘」、「夷則」、「南呂」、「無射」、「應鐘」、「倍夷則」、「倍南呂」、「倍無射」、「倍應鐘」。

　　此枚編鐘律名爲「無射」，通體爲長圓形，腹徑稍大，下口平齊；上部爲雙龍鈕，前部鑄有陽文律名，後部鑄有陽文「乾隆八年製」。編鐘兩側鑄有行龍攫珠紋，襯以流雲圖案；下部鑄有一圈圓形敲擊凸點，用於演奏。此枚編鐘是清中期重要的宮廷遺物，自乾隆八年（1743）鑄成後，即一直收藏於瀋陽故宮，經國家鑑定委員會鑑定，確定爲國家一級文物。

1. 編鐘後部，後部鑄有陽文「乾隆八年製」
2. 編鐘一套：「黃鐘」、「大呂」、「太簇」、「夾鐘」、「姑洗」、「仲呂」、「蕤賓」、「林鐘」、「夷則」、「南呂」、「無射」、「應鐘」、「倍夷則」、「倍南呂」、「倍無射」、「倍應鐘」。。
　　參考圖版：瀋陽故宮博物院提供

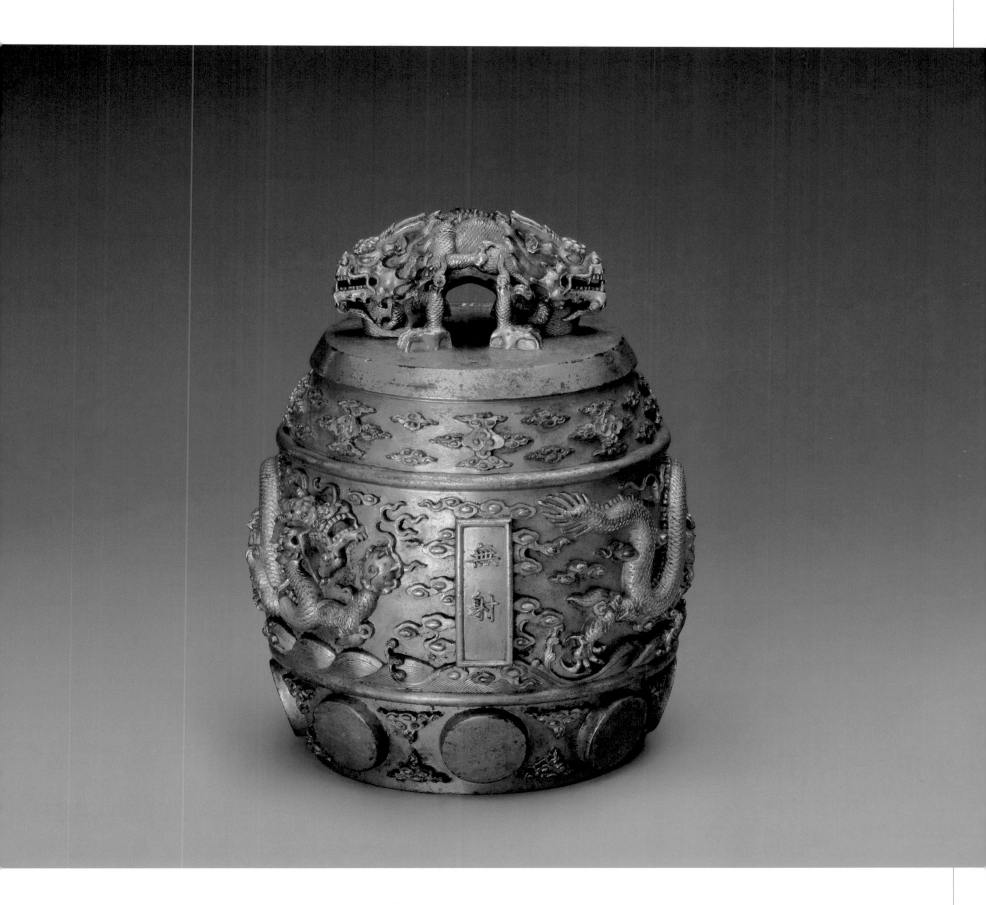

清帝東巡與盛京珍藏

　　1644年清朝遷都北京後，盛京（瀋陽）成爲大清的陪都，盛京宮殿即成爲愛新覺羅家族的龍興之地，受到大清歷代皇帝的重視。

　　清帝東巡自康熙帝至道光帝共計10次。康熙十年（1671），聖祖皇帝玄燁首次東巡盛京，在榮歸故里之際，祭祀盛京永、福、昭三陵，並觀瞻祖先舊宮，創下了清帝東巡的定制。此後，他又於二十一年（1682）、三十七年（1698）兩次東巡。乾隆時期，高宗皇帝弘曆遵祖制四次東巡，分別於乾隆八年（1743年）、十九年（1754）和四十三年（1778）、四十八年（1783年）前往盛京，爲祖宗舊地增光添彩。其後，又有仁宗皇帝嘉慶十年（1805）、二十三年（1818）二次東巡，宣宗皇帝道光九年（1829）一次遵祖制而東巡，均在此舉行盛大的清宮祭祀與慶典活動，增加了盛京皇宮的政治地位和歷史影響。

　　在大清皇帝各次東巡前後，清朝宮廷爲在盛京舉行各種典禮，向當地輸運了較多皇帝御用鹵簿、儀仗、樂器，以遵守國家禮儀定制。這些宮廷御用器物有一些即保留於盛京皇宮內，以便下一位皇帝東巡使用。同時，因清帝東巡往往會攜帶皇太后、后妃、皇子等皇室成員，爲駐蹕之便，從清朝中期開始，在瀋陽故宮中增建了大量建築，並向盛京宮殿輸運了眾多帝后御用器物、宮廷賞賜用品，極大豐富了盛京皇宮珍藏。

　　此外，清朝中期，由於社會上收藏之風盛行，內府珍藏的古代藝術品、新制宮廷器物也日益增多，爲充實祖先舊宮所藏，從乾隆時期開始，又經嘉慶、道光兩代，由紫禁城向盛京皇宮輸運了大量清宮藏品，使這裏成爲僅次於北京紫禁城和承德避暑山莊的皇家寶庫。

Eastern Travels of Qing Emperors and the Collection in Shenjing

　　After Qing dynasty moved its capital to Beijing in 1644, the Shenjing (Shenyang) became the companion capital for the dynasty and was still receiving great attention by Qing emperors. From the reign of Emperor Kangxi to that of Emperor Daoguang, there had been ten eastern travels to Shenyang Palace, where large scale palatial ceremonies were performed. Thus the political situation and historical influence of Shenyang Palace gradually increased. With each eastern travel, in order to perform various ceremonies in Shenjing, the Qing government would send numerous imperial ceremonial artifacts, honorary equipment, and musical instruments to Shenjing according to the ceremonial regulation. From the reign of Emperor Qianlong to that of Emperors Jiaqing and Daoguang, the Qing government also sent numerous items from the imperial collection to fill their ancestral treasury in Shenjing, making it one of the three imperial treasuries of Qing, along with Forbidden City in Beijing and Summer Palace in Chengde.

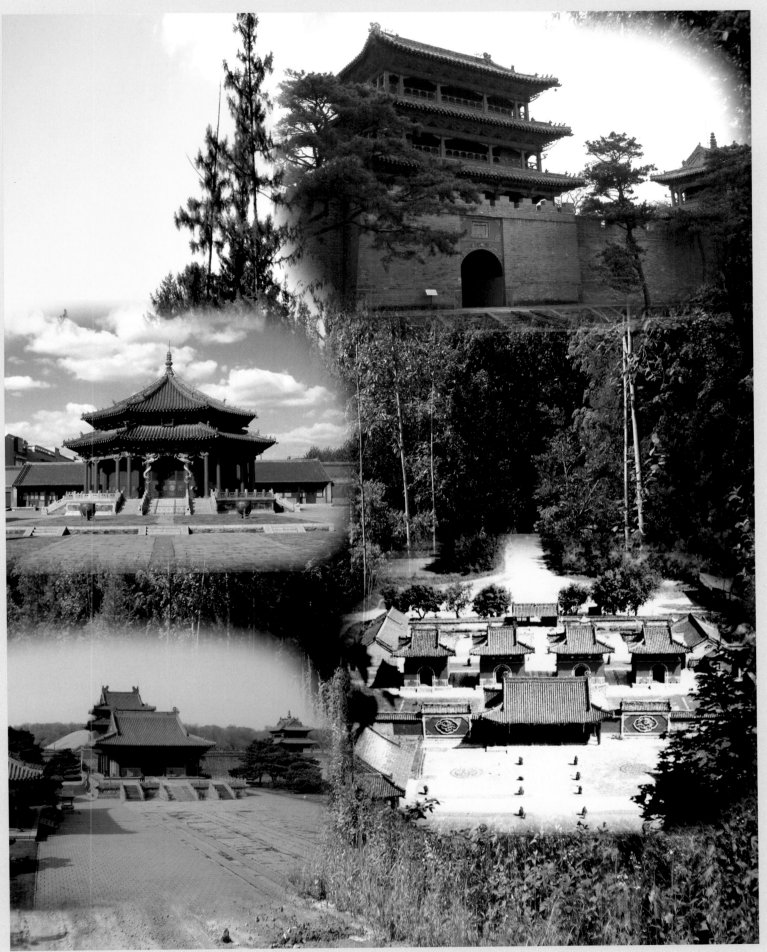

盛京三陵

1. 瑟前端刻有金漆楷書「乾隆八年製」年款
2. 瑟弦

乾隆款金漆彩繪瑟
Lacquer Se (Chinese Zither)

年代　乾隆八年（1743）
尺寸　全長139.4公分，前部高16.5公分、寬31.2公分，
　　　後部高13公分、寬26.2公分，琴碼高5公分
材質　木、漆、絲線

　　清乾隆年間所製大型彈撥樂器之一，為清朝宮廷重要的禮樂之器。

　　此瑟通體黑漆，瑟面呈長方形，前部彩繪多組方格形幾何圖案及卐字紋，中央部分金漆彩繪二龍戲珠、火焰、浮雲圖案，後部彩繪多組方格形幾何圖案及梅花花瓣。瑟前端刻有金漆楷書「乾隆八年製」年款，兩側護板有金漆彩繪雲紋，尾部刻描金雲狀裝飾。瑟面共有25根深紅色絲弦，弦下各有角質琴碼。此瑟是清中期重要的宮廷遺物，自乾隆八年（1743）製成後，即一直收藏於瀋陽故宮。

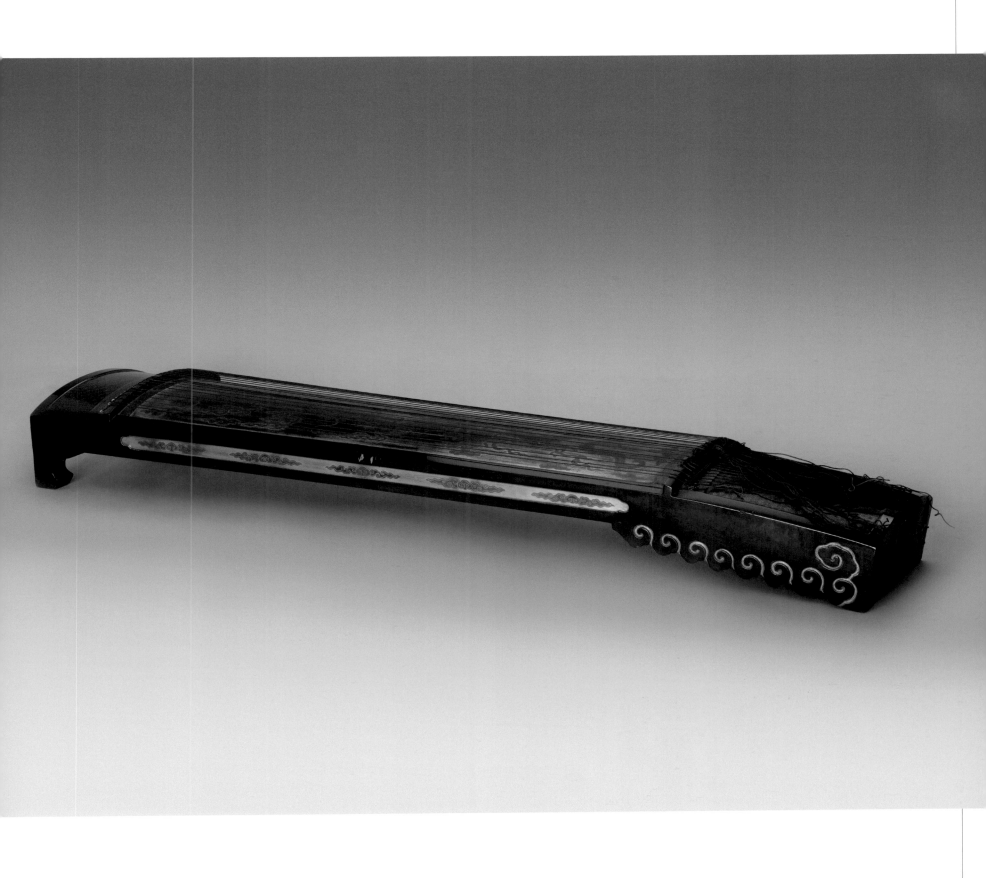

乾隆款朱漆描金雲龍紋排簫
Lacquer Pai-Xiao (Pan Pipes)

年代　乾隆八年（1743）
尺寸　全高34.4公分，腹寬37.4公分，底寬36.4公分，厚3.2公分，吹管
　　　高6.5公分、徑1.4公分、橫排長22公分
材質　竹、木、漆

　　清乾隆年間所製吹奏樂器之一，爲清朝宮廷重要的禮樂
之器。

　　通體鬆以朱紅漆，大部分爲木板雕刻而成，總體呈獸
腿開叉之勢，腿下部雕成雲頭形狀；雙面均以金漆描繪二龍
戲珠、浮雲、火焰圖案，正面火焰珠位置繪長條方池，內有
金漆楷書「乾隆八年製」年款。上部安有單排16根竹管，
用於吹奏之用，管正面書寫金漆楷書律名，自左至右依序
爲：「倍夷則」、「倍無射」、「黃鐘」、「太簇」、「姑
洗」、「蕤賓」、「夷則」、「無射」、「應鐘」、「南
呂」、「林鐘」、「仲呂」、「夾鐘」、「大呂」、「倍應
鐘」、「倍南呂」。底部繫有一條五彩流蘇。此排簫是清中
期重要的宮廷遺物，自乾隆八年（1743）製成後，即一直收
藏於瀋陽故宮。

1. 局部
2. 乾隆帝宴會中宮廷樂師演奏磬、琴、瑟、笛等樂器
　　參考圖版：瀋陽故宮博物院提供

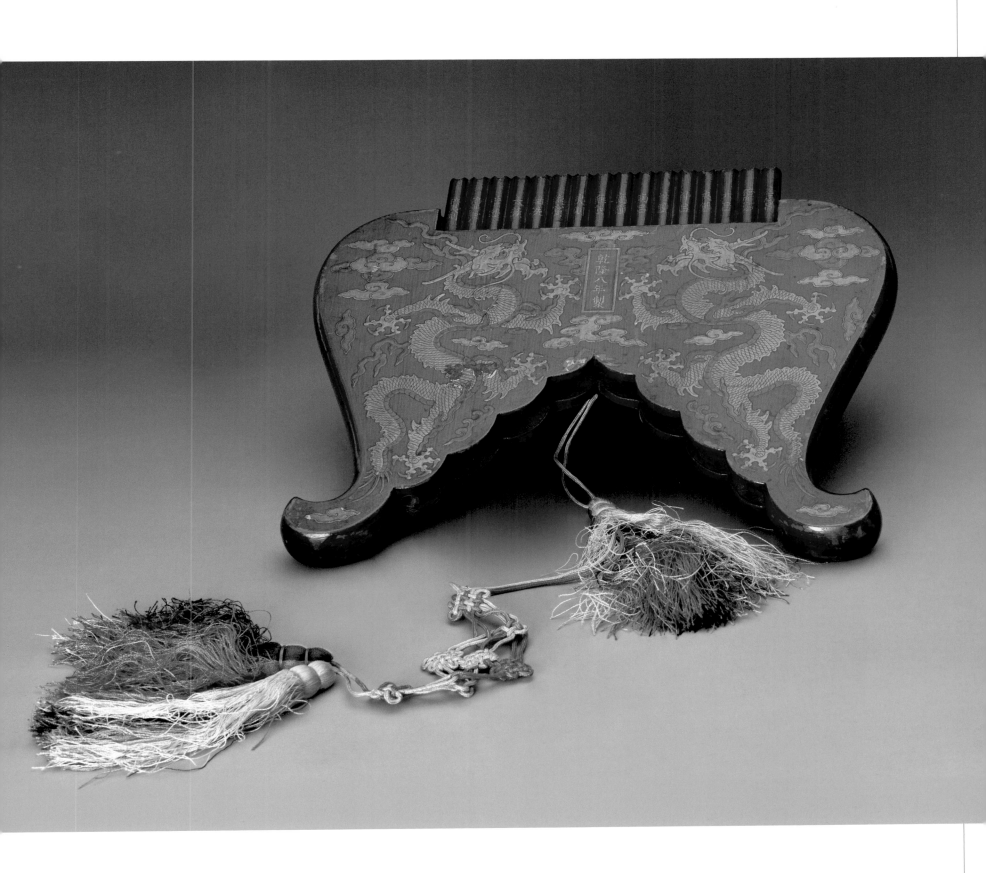

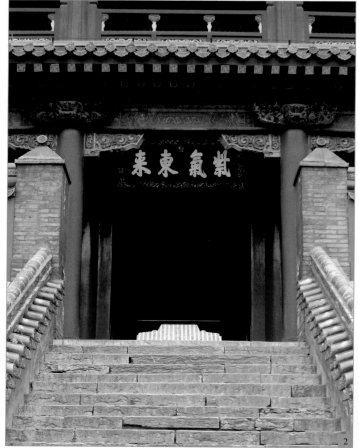

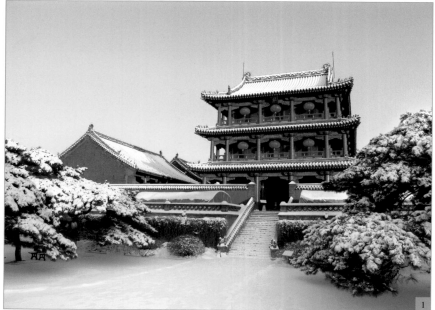

1. 鳳凰樓外觀
2. 鳳凰樓下懸放的「紫氣東來」銅字匾額
3. 盛京宮闕圖標示鳳凰樓座落位置

金漆九龍趕珠「紫氣東來」銅字匾
Inscribed Board "Ei Chi Dong Lai" Written by Emperor Qianlong

年代　乾隆年間（1736～1795）
尺寸　匾長217公分，高87公分，厚16公分
材質　木、銅

　　清乾隆帝（弘曆）御書匾額，爲瀋陽故宮鳳凰樓大門最重要標識，懸掛於正門之上。

　　此匾爲乾隆帝親筆題寫。匾爲木製長方形，四周爲寬邊透雕金漆雲龍紋飾，共有9條飛龍，上沿正中爲一條正龍，兩側各有一條行龍，下沿中間爲二龍戲珠紋，兩側各有一條行龍，左、右邊框各有一條升龍，龍首均爲圓雕製成，並安有金屬絲龍鬚。匾內沿爲深紅色，匾心爲洋藍色平面，中間鑲有銅製乾隆帝御筆行書「紫氣東來」4個大字，題字上部中央有陽文篆書「乾隆御筆之寶」璽印。乾隆帝書此匾額，其用意是說大清國運起自東方，好運長久，永不衰竭。

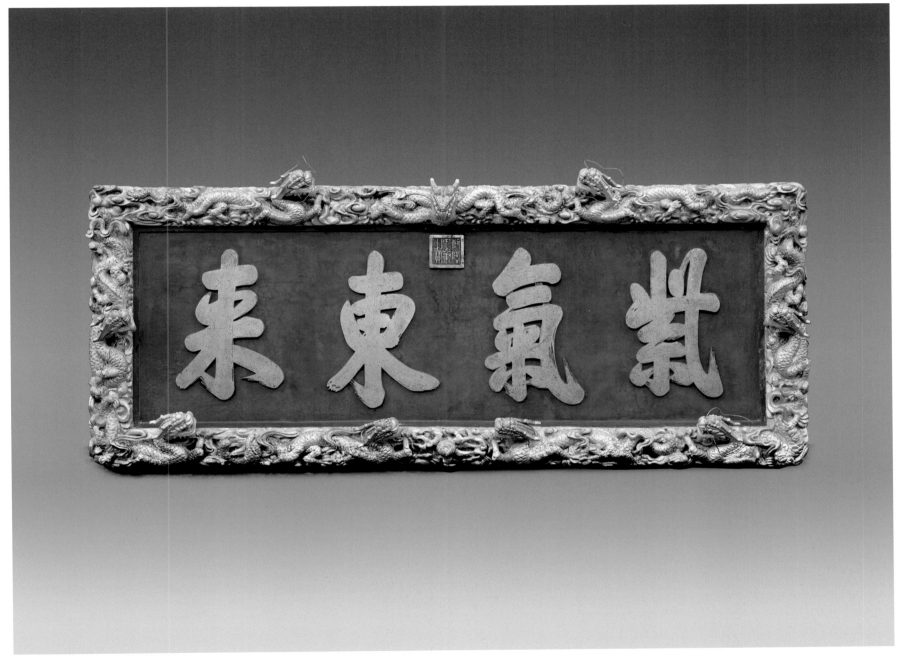

匾額題字上部中央之陽文篆書
「乾隆御筆之寶」璽印

后妃佳麗風華

BEAUTIES OF THE COURT

清宮后妃、皇太后、皇后、貴妃、妃、嬪、常在、答應，多如夜空中璀璨的群星。在封建社會，她們作為天子的附屬品，在步入宮門之際，就已開啓了自己未知的命運。唯一能讓佳麗歡心者，只有那些數不盡的綾羅綢緞，和穿不完的錦衣霓裳。清宮后妃的正裝服飾，一如封建禮制的嚴格而苛板。無論是朝服、吉服、冠帽、鞋子、佩飾、首飾等等，均要有固定的款式，並要在色彩或紋飾上加以尊卑的區分，不得逾矩，在嚴明制度下釋放出女性的斑斕與微光。

There were different levels of ladies in the Qing courts. In the feudal society, they were at best the accessories of the Son of Heaven, signing their contract of dire fate when they entered the Palace. The only joy of their lives was the numerous pieces of embroidery and fanciful costumes.　Official costume for Qing court lady had a rigid code. No expression of personality was allowed. Forms of costume, be it court robe or ceremonial robe, were following set regulations with colors and decorative patterns as symbols of rank. Caps, shoes, pendants, or jewelry were also following established codes. Their grace and splendor were only for the eyes of emperors.

精織巧繡—盛清帝后服飾

Elegant Embroideries: Costumes of Emperors and Queens in the Zenith of Qing Dynasty

林淑心 Lin Shu-Hsin

后妃佳麗風華

一、前言

　　清朝自公元1636年皇太極即位於盛京（今瀋陽）起，至公元1911年民國建立封建皇朝滅亡止，統治中國達267年。公元1644年清兵自東北入關定鼎北京，隨後統一全國，順治帝奠基，再經康熙、雍正、乾隆三朝勵精圖治，清朝政權已趨穩固，盛清時期經濟繁榮，開展泱泱大國之盛世。大清乃異族入主中國，為鞏固政權，彰顯皇朝威儀，特別重視具象徵意義的冠服制度。根據《清太宗皇朝實錄》記載，在崇德元年（1636）將努爾哈赤所制定冠服制度的內容加以修訂補充，正式頒布實施。歷朝幾經補充加以更改，約至乾隆三十二年（1767）再補訂品官雨衣品級，始告完成。

　　清朝冠服制度的內容，主要保持滿族服飾便於騎射的特色，又參酌明朝所實施的漢式冠服的若干元素，融合形成最具民族風格的代表性服飾。盛清時期，在明代繁盛的織繡工藝基礎上，進一步發展技藝，在江寧、蘇州、杭州等地設立織造，派遣專官督造宮中所用織繡服飾，所有提供服飾用品，均經如意館繪成紙樣圖式後，上呈皇帝核可批准，才正式核發各織造限期完成。特別是皇室宮廷使用服飾，不僅服色、服式、紋飾、鑲工，更不得絲毫錯失，乃精選良工巧匠細心製作而成。今根據大清會典所記述的內容，將宮廷服飾符最具代表性的皇帝、太子皇子，皇后、太后妃嬪等的服飾，分朝服（祭服通用，以服色區別）、吉服、常服、擇其大要略述於後。

二、朝服

　　所謂朝服即祭服，是最重要場合，特別是祭祀時著用的盛裝禮服。亦即皇帝，太子皇子，皇后、太后妃嬪等，於隆重大典時所著用的服飾。

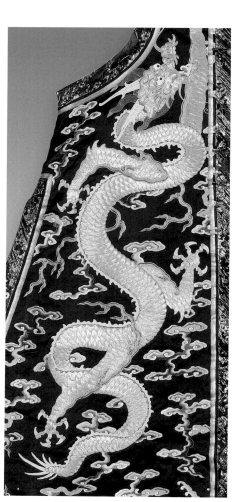

女朝掛上的龍紋

諸如皇帝登基、祭天地、三大節令（元旦、萬壽、冬至）、大朝上表慶賀、恭謁盛京三陵（永陵、福陵、昭陵）等大典時著用的服飾，包括朝冠、朝服、朝靴、附飾等，分別說明如下：

（一）朝冠：分冬（暖帽）夏（涼帽）兩種形式。

1. 皇帝朝冠：呈圓形，冬用薰貂、紫貂、黑狐、海龍等毛皮鑲檐，檐上仰，上綴朱緯，僅出檐，頂三層，每層各貫一東珠，皆承以四金龍，上銜大珍珠一，檐左右垂帶，交繫於下稱為纓。夏用玉草或藤絲編織而成，緣以石青片金二層，裡用紅片金或紗，上綴朱緯，前綴金佛，飾東珠十五，後綴舍林，飾東珠七，頂如冬制。太子皇子同制，惟頂僅二層，珠飾減少。

2. 后妃朝冠：冬用薰貂，夏以青絨為冠，均為圓形，上綴朱緯，頂三層，貫東珠各一，皆承以金鳳，飾東珠各三，珍珠各十七，上銜大東珠一，帽檐周圍飾金鳳七、東珠九、貓眼石一、珍珠二十一。帽大金翟飾珍珠寶石等，翟尾飾珍珠，後護領垂明黃條二。太后妃嬪等，冠頂只二層，金鳳依次遞減，餘均同。

（二）皇帝朝服：端罩是一種外褂，面以黑狐紫貂毛皮縫製，用明黃緞為裡，穿於袍服之上，是冬季服用的禮服。另設皇帝專用的衰服，色以石青，分兩種繡紋：一為正面五爪金龍四團，置胸背及兩肩，一為左日，右月紋分置兩肩，胸背用萬壽篆字紋，間繡祥瑞朵雲紋。隨季節不同，單夾紗裘各按其需。

1. 朝袍有冬夏之分，冬朝袍有兩種服式；一色用明黃，惟祀圓丘，祈穀用藍色，披領及裳緣飾紫貂。兩肩胸背繡正龍各一，襞積繡行龍六，衣前後列十二章紋，日、月、星辰、山、龍、華蟲、黼、黻置衣，宗彝、藻、火、粉米置裳，間飾五色祥雲。一色用明黃，惟朝日用紅，兩肩胸背各繡正龍一，腰帷繡行龍五，衽正龍一，襞積繡團龍九，裳正龍二，行龍四，下幅八寶平水。披領繡行龍四，袖端正龍一，皆以石青片金加海龍緣。

2. 夏朝袍色用明黃，惟祈雨用藍，夕月用月白，披肩領及袖端緣以石青片金，料以紗為主，餘皆與冬朝服同。

（三）附飾：朝靴、朝珠、朝帶。朝靴以皮製，明黃緞裡，上以挖雲鑲邊為飾。朝珠使用東珠一百零八顆，加佛頭、紀念、背雲、大小玉墜及各色珍寶等。惟祀圓丘以青金石，方澤使用琥珀，朝日使用珊瑚，夕月使用綠松石珠飾，一百零八顆代表佛教中，去除一百零八個煩惱，條用明黃色。朝帶有二：用明黃緞帶上，一用圓金版，一用方金版，雕以金龍，加紅寶石或藍寶石、綠松石為飾，皆用四版，每版銜東珠五顆，圍珍珠二十顆。惟圓丘用青金石，方澤用黃玉，朝日用珊瑚，夕月用白玉為飾。左右佩　，淺藍及白色各一，下廣而銳，中約　金圓結，飾珠寶與版同。佩囊紋繡、燧觿刀削結佩惟宜，條皆用明黃。

（四）后妃朝服：朝服服式分為褂、袍、襖、裙等式樣，上加披肩領。首服為帽或冠，與前述同，但后妃於髮飾增添各式珠寶。足服靴或鞋，旗鞋底中央製成中空馬蹄形，稱為花盆鞋。

服式依類別分述如下：

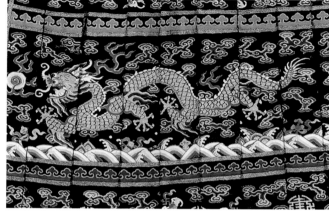

女朝掛上的龍紋

1. 朝褂：是一種長與袍齊，前襟對開，類似「背心」的服式，隨其紋飾的布局，可分成三種形式：

（1）色用石青，片金爲緣，前後左右紋飾分成五層相間，第一層繡立龍二，襯以雲紋、水紋，約佔三分之一的面積，下通襞積。第二、第四層繡行龍各二，襯以雲紋、水紋。第三、第五層繡萬壽萬福，襯以雲紋。領後垂明黃色條，上飾珠寶。

（2）色用石青，片金緣，分上、下兩段，上約佔三分之一，分繡正龍於前後，飾以雲紋、水紋。連接腰帷，前後各繡行龍二，下連襞積。下幅前後各繡行龍四，襯以雲紋、水紋。領後與前同。

（3）色用石青，片金緣，分上下兩段，上約佔三分之二，前後各繡立龍二，下幅繡八寶平水紋，領後與前同。

貴妃朝褂與前同制，嬪妃服色使用金黃色，餘均同制。

2. 朝袍：即龍袍，分冬、夏兩種形制，主要以質料及緣有毛皮而區分，均加披領及箭袖。太后、皇后朝袍分三種形式：

（1）色用明黃，片金加貂緣，繡金龍九，間加五色雲紋。披領繡行龍二，袖端繡正龍各一。領後垂明黃條，上飾珠寶。

（2）色用明黃，片金加海龍緣，胸背各繡正龍一，兩肩各繡行龍一，腰帷繡行龍四，中以襞積連接，下繡行龍八，餘與前同。

（3）色用明黃，片金加海龍緣，前後開裾，餘與前同制。

貴妃、嬪妃朝袍服制相同，但用色貴妃用金黃色，嬪妃用香色，領後條則皆用金黃色，餘同。

3. 朝裙：用色皆與袍同，片金加海龍緣，上用紅織金壽字緞，下用石青行龍織金緞鑲邊，均使用正幅，有襞積。上下形制皆同。

4. 附飾：有領約、金約、朝珠、綵帨、耳飾等。

（1）太后、皇后領約，以鏤金製作，飾東珠十一，間飾珊瑚，兩端垂明黃色條二，中貫珊瑚爲飾，末端飾綠松石各二。皇貴妃東珠減爲七，末端飾珊瑚，妃嬪條用金黃，其他同制。

太后、皇后金約，以鏤金製，金雲十三，飾東珠各一，間以青金石，紅片金裏，後繫金銜綠松石結，貫珠下垂，五行三就，以珍珠串飾。皇貴妃、金雲減爲十二，貴妃十一，嬪妃八，飾珠依次遞減。

（2）朝珠：太后、皇后用東珠一，珊瑚二，共三盤，飾佛頭、紀念、背雲、大小珠墜珠寶等。皇貴妃用蜜珀一、珊瑚二，嬪珊瑚

一、蜜珀二，均三盤，條有明黃、金黃之別，餘同。

（3）綵帨：太后、皇后、貴妃均佩綠色，繡五穀豐登紋，明黃色條，妃綠色，繡瑞草靈芝紋，嬪綠色，無紋，金黃色條。

（4）耳飾：太后、皇后、皇貴妃均左右各三，每具金龍一，上銜東珠，依次由一等至四等。

5. 足服：朝靴，與前同制。

三、吉服

　　所謂吉服，即為公服，乃朝見及一般吉慶節日筵宴等公開場合著用的服裝。事實上是一種袍服，服式採圓領、右衽、大襟、箭袖（馬蹄袖）、前、後、左、右四開襟的袍服，俗稱龍袍。皇帝、皇后均可穿著，平日亦常著用。但在宮廷吉慶典禮時，如萬壽節、千秋節、勸農、豐收、親耕等節日，公主出嫁，作戰勝利，主帥獻俘等場合，皇帝必須外加一件石青色的禮褂，即衮服，配合身上的龍袍，成為吉服的套裝。皇帝、皇太子的吉服，包括吉服冠、吉服袍、附飾、靴子。

（一）皇帝吉服冠：身穿吉服時，配戴吉服冠。造形與朝冠相似，「多用海龍、薰貂、紫貂惟其時」，只是冠頂裝飾較為簡單，上綴朱緯，頂滿花金座，上銜大東珠一顆，亦分多冠（暖帽）、夏冠（涼帽）。

（二）皇帝吉服袍：皇帝吉服，乃明黃色四開襟長袍，領袖俱石青色，片金緣，袍服上繡九條五爪金龍，故稱龍袍。袍前（胸）後（背）及兩肩繡正龍，下擺兩側各繡行龍一，襟內繡行龍一，合為五，寓意「九五」之尊，

間列「十二章紋」及五色祥雲紋或八寶等紋飾，下擺繡有海水江崖及平水、立水、雜寶等紋飾，寓意「萬代江山」、「壽山福海」。十二章紋除皇帝外，其他均不可使用。皇太子吉服則只用金黃色，繡八條五爪金龍，餘與前同。

（三）附飾：包括朝珠、朝帶、朝靴等，制與朝服相同，亦可簡略。

（四）后妃吉服：包括有吉服冠、吉服、附飾、足服。內容分別敘述如下：

1. 后妃吉服冠：后妃的冠式與皇帝或太子有所區分，冬季戴暖帽，帽檐鑲以薰貂皮毛的冠式，冠上綴朱緯，金頂座飾一大東珠。其他季節則戴不同質材的「鈿子」，后妃所戴上飾金鳳，稱為「鳳鈿」，其他女眷則戴「花鈿」。這是一種硬胎有檐的圓形便帽，俗稱「坤秋」。帽檐鑲飾隨季節的不同，可採用毛皮、青絨、青素鍛等質材，帽盔使用紅、

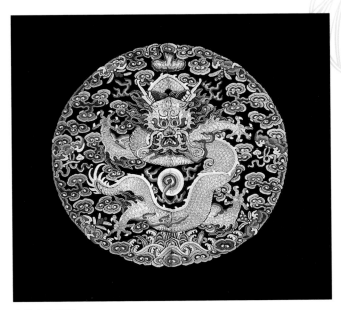

女掛上的龍紋

藍、紫、青等素緞或素呢作面，並於帽頂覆以蓋花為飾，帽後飾一長飄帶，上飾各種珠寶及絲穗，飄帶顏色與帽頂相互搭配，華麗美觀。

2. 后妃吉服袍：后妃吉服與皇帝一樣服用龍袍，色為明黃，但不使用十二章紋，正式場合在袍服之上，加一件禮褂，類似皇帝所使用的袞服。禮褂是一種圓領、對開襟、平袖、長及膝而緊身的外褂，上飾龍紋，故稱龍褂。這種吉服褂色用石青，織繡紋飾可分兩大類：一種為飾五爪金龍八團，前後及兩肩各飾正龍一，襟飾行龍四，下幅飾八寶立水，袖端行龍各二。棉袷紗裘為應時。另一種只飾五爪金龍八團，下幅及袖端不施章彩，餘均同制。

3. 附飾：朝珠用東珠一，珊瑚二，佛頭、背雲、紀念、大小墜子、珠寶雜飾各隨其適。服吉服時，后妃只用一盤。耳飾、彩帨均同。足服花盆鞋。

四、常服

所謂常服，即日常著用的便服，乃燕居非公開場合所服用之服。皇帝的便服，一般仍以龍袍為主，基於上可兼下，下不得僭上的原則，亦可服用一般男裝，常服袍與吉服袍款式相同，但無龍紋等圖樣。袍子上加一件圓領、對襟的短褂，頭上戴圓形瓜皮帽，但皇帝使用的帽子，帽頂使用紅色九龍結或其它珠飾。

后妃的常服，以旗袍為主，雖為日常生活休閒所服用，但無禮制的約束，可以隨自身之喜好穿著，因此顯得色彩繽紛，紋飾華美。特舉常見的數種加以說明：

旗袍：宮中婦女上自皇后，下至宮女莫不服用旗袍，后妃所穿旗袍，更是講究工緻質佳，不僅織或繡各種諧音吉祥、寓意祥瑞的紋飾，如「富貴綿長」（牡丹、葫蘆），萬事如意（卍字、靈芝），「喜上眉梢」（喜雀、梅花），「五福捧壽」（蝙蝠、篆字壽）等，亦有散花、碎花各種題材，變化極多。在衣襟、領口、袖邊的鑲飾尤為特色之一，從織金的圖樣花邊，至連續性有寓意性的邊飾，林林總總真是五彩繽紛。鑲飾的技法，先以極細的芽邊開始，一道一道沿邊鑲滾，寬窄相間至十幾道之多，是旗袍最顯著的特色，至晚清發展出一種袖口多層可翻下，衣身特肥，兩側開衩高及腋下的新穎式樣，稱之「氅衣」。

襯衣：是一種圓領、及肘平寬袖、右開大襟、直身無裾的長衣，乃是一種男女都可穿著的便服。因滿族騎射的風俗，袍服都兩側開衩，甚至前後亦開衩，因此習慣於袍服內穿著襯衣，尤其女性的旗袍之下，更有穿著的必要，以示莊重。

坎肩：是背心的一種，有長、有短，圓領、無袖、前開襟的短直衣，有大襟、一字襟、對開襟、曲襟、琵琶襟等多種款式，襟邊緣飾有出鋒毛飾、滾邊鑲飾等，一般均有夾裏。

馬褂：原是八旗士兵的服裝，是一種圓領、對襟、短身、短袖的上衣，單、袷、棉、裘皆可。由於方便，時興成為男性的便服，套在長袍之上，成為上下均可服用的服裝。除短馬褂之外，也有一種衣長及臀，袖長及腕的長馬褂，俗稱「臥龍袋」。

五、小結

綜觀清朝一朝服飾，盛清三代因政治基礎穩固，經濟繁榮，織繡工藝興盛，皇朝冠服制度完備，使盛清時期宮廷帝后服飾之華美精緻達於巔峰，盛清帝后服飾乃成後世珍藏織繡文物最具代表性的品項，其文化內涵的意義及影響極為深遠。但朝服、吉服服式的繁複笨重，只能短時服用，而織造時又耗時費工（一件龍袍料，需190天的工時），且需求龐大，龍袍中的龍紋多由金線織繡而成，其織或繡的片金或撚金線，均用手工以赤金、黃金、白金（銀）撚製而成，為支應宮廷服飾的需求，成為國家財政的重大負擔，至清中期以後，財政的漸趨窘困，此項支出可視為原因之一。但其服飾的特色，對後世的服飾設計觀念，產生相當重要的影響，且成為代表中國服飾的主流元素，特舉數例作為結語：

質材使用的豐富及多元化，勝於歷朝歷代，幾乎集其大成，尤其毛皮的引用最具特色。

服式中對開襟及兩裾開衩的形式，突破傳統的風格，對後世服飾形式的開展，深具指標性的意義。

服裝的使用金、銀、銅、玉、石等鈕子，增進服飾的新穎及美觀，影響服飾設計上的新思維。

套袖及多層滾邊的縫製方法，不僅為了加添美感，更可延長服裝使用的時間，隱含經濟及環保概念，頗具啓發性。

坎肩、短褂的運用，因其輕便，易於穿脫，成為後世華人最普及化服飾之一。

氅衣上的百蝶紋飾

參考書目：

1. 清裨類鈔，徐 珂撰，臺灣商務印書館，1907年。

2. 大清會典，王雲五編，臺灣商務印書館，1968年。

3. 中國服裝史綱，王宇清著，中華大典編印會，1978年修訂本。

4. 中國歷代服飾研究，沈從文著，商務印書館，香港分社，1980年。

5. 中國古代服飾史，周錫保著，中國戲劇出版社，1986年。

6. 清朝滿族風俗史，楊英杰著，遼寧人民出版社，1991年。

7. 明清織繡——文物珍寶6，楊玲著，藝術圖書公司，1995年。

8. 中國龍袍，黃能馥、陳娟娟著，北京紫禁城出版社 2006年。

作者為文物研究專家

清無款設色《行樂圖》
瀋陽故宮博物院藏

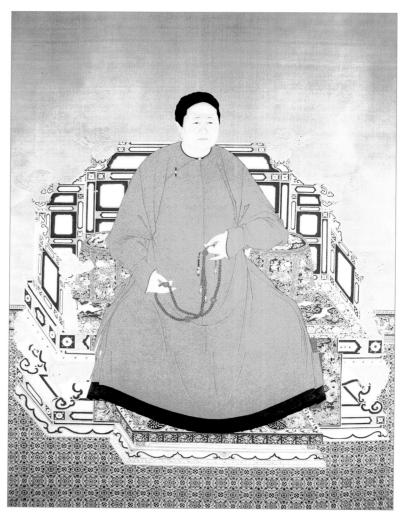

孝莊皇太后常服像
參考圖版：瀋陽故宮博物院提供

無款設色〈莊妃坐像圖〉軸
Portrait of Zhuang Fei, Empress Dowager Xiaozhuang

年代　清中晚期（1736～1911）
尺寸　畫心縱92公分，橫53公分
材質　絹本，設色

　　清初傳奇后妃孝莊皇太后博爾濟吉特氏‧布木布泰畫像，其所著服飾反映出清初后妃典型特徵。

　　以細緻的工筆畫法，設色繪清太宗皇太極之莊妃朝服像。莊妃頭戴鳳冠，身著朝服和朝褂，肩戴披肩領，胸佩朝珠，雙手微合，安然端坐於寶座之上。面部表情雍容大方，衣著光豔亮麗，一派母儀天下的非凡氣度。

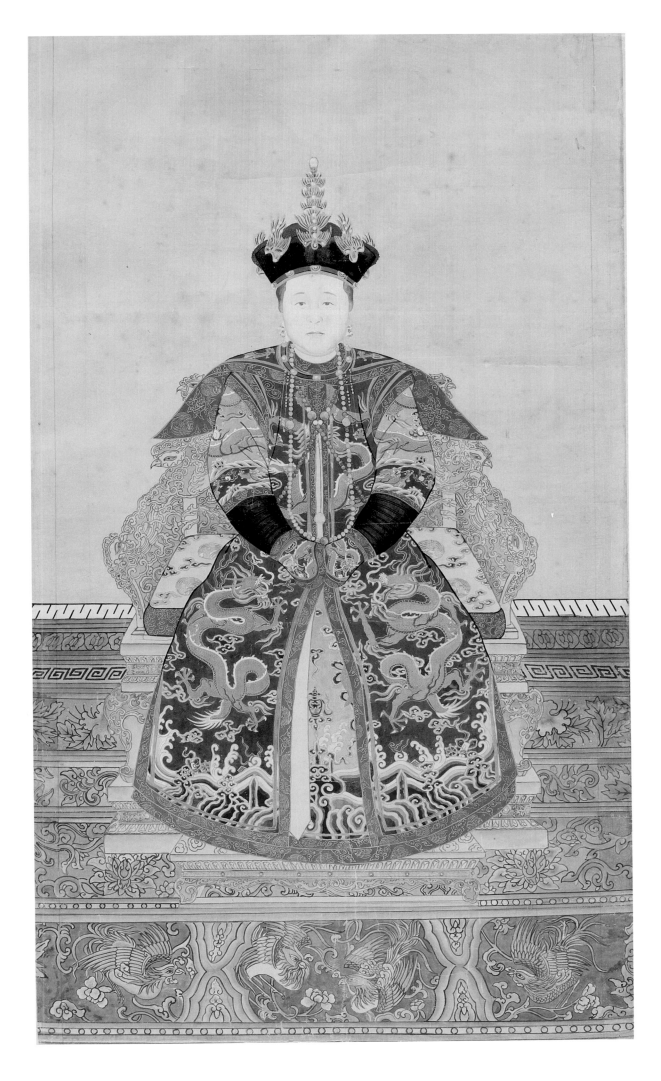

局部（蒙文）

清莊妃誥命
Imperial Mandate for Zhuan Fei, Empress Dowager Xiaozhuan (Replica)

年代　現代（原件藏北京故宮）
尺寸　縱38公分，橫387公分
材質　絹

　　誥命爲黃絹製成，正面外部爲藍色雙欄，內爲描金行龍、朵雲圖案。朱文楷書漢、滿、蒙文誥命，蒙文在中間，漢文在右側，滿文在左側。其漢文爲：「奉天承運，寬溫仁聖皇帝制曰：自開闢以來，有應運之主，必有廣胤之妃，然錫冊命而定名分，誠聖帝明王之首重也。茲爾本布泰，係蒙古廓兒沁國之女，鳳緣作合，淑質性成。朕登大寶，爰倣古制，冊爾為永福宮莊妃。爾其貞懿，恭簡純孝謙讓，恪遵皇后之訓，勿負朕命。」

　　左側藍色楷書：「大清崇德元年七月初十日」，壓鈐「製誥之寶」朱文大方璽印。左起爲滿文，內容與漢文對應，滿文後藍色楷書年款，壓鈐「制誥之寶」朱文大方璽印。

大清國母

—從孝莊皇后全身像說起

后妃佳麗風華

受封莊妃

赫赫有名的孝莊皇后布木布泰，爲科爾沁部貝勒宰桑之女，姓博爾濟吉特氏。她本是一位普通平凡的蒙古女兒，於1625年（大金天命十年）13歲時，遵父命嫁與滿洲四貝勒皇太極。1636年（清崇德元年），皇太極改元稱帝冊封五宮后妃時，她被封爲次西宮永福宮莊妃，受頒〈莊妃誥命〉。

布木布泰之姑哲哲、其姊海蘭珠亦先後嫁與太宗皇帝，哲哲被封爲中宮清寧宮皇后，海蘭珠被封爲東宮關睢宮宸妃且最爲受恩寵，這種姑姪同嫁一夫的婚姻反映了滿蒙早期的婚俗特點。

一般人咸稱孝莊文皇后爲「大玉兒」，事實上她並無此名，只是野史以訛傳訛之說。但其姐宸妃名爲海蘭珠，則是「玉」的意思。

福臨即位與入關

1643年（清崇德八年），清太宗皇太極突然病逝，未及指定帝嗣。睿親王多爾袞（太宗皇太極同父異母之弟，太祖努爾哈赤第14子）與肅親王豪格（太宗皇太極長子）爲爭奪皇位發生激烈衝突，形勢危急，布木布泰以其聰明才智從中調解，讓雙方同意由太宗第九子6歲的福臨，也就是莊妃之子即位，兩人爲攝政王，共執國政。

1644年（清順治元年）4月，清軍在攝政王多爾袞統率下揮師入關。9月，孝莊皇太后陪扈福臨由盛京（瀋陽）遷都北京，入主紫禁城，成爲全中國的最高統治者。此後，她持續輔佐幼主福臨主政，最終並消除了執掌權柄的多爾袞在宮廷中的影響。

輔政康熙

1661年（清順治十八年），24歲的福臨因染痘疾（天花）而病重，臨終前選定已出過天花的玄燁繼位，年號康熙，布木布泰再次擔當起輔佐幼帝的重任。

孝莊太皇太后傾盡精力幫助年輕的玄燁掌政，並在她的策劃下，康熙帝與滿洲老臣索尼孫女赫舍裏氏（追封孝誠仁皇后）締結婚姻，以此進一步加強皇室力量，並最終由索額圖（赫舍裏氏叔父）協助，剷除橫行朝野的權臣鼇拜，穩定皇權。

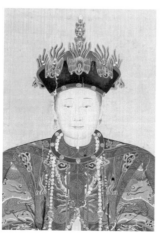

宸妃

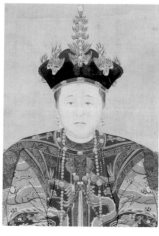

莊妃

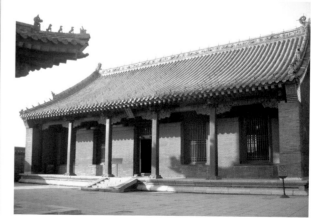

莊妃住所永福宮

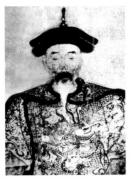

明將洪承疇

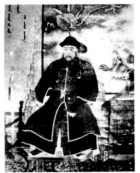

睿親王多爾袞

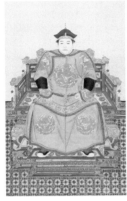

順治帝福臨

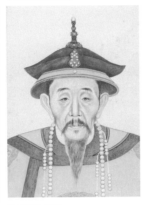

康熙帝玄燁

1675年（清康熙十四年），蒙古察哈爾部布林尼起兵反清，孝莊太皇太后果斷推薦已被免職的大學士圖海為將，率軍出征，平定叛軍，穩定大局。此後，在康熙帝的政績中，她均著力甚多，也因此深受康熙、雍正、乾隆諸帝的熱情讚譽，被頌為「大清國母」。康熙帝曾深情回憶道：「趨承祖母膝下三十餘年，鞠養教誨，以致有成。」、「設無祖母太皇太后，斷不能有今日成立。」

1687年（康熙二十六年），孝莊太皇太后離世，按其生前遺囑，被葬於順治帝孝陵之南的昭西陵，與遠在關外瀋陽的丈夫太宗皇太極昭陵遙遙相對，實現了一位傳奇女人的完美人生。

風流皇后？

長期以來，莊妃似乎一直背負著一個不雅的稱號：「風流」。但是，「莊妃風流嗎？」原因在於人們總是對「莊妃勸降」與「莊妃下嫁」這兩件事津津樂道。其實，莊妃一點也不風流，而是一位聰慧過人的傑出女性，是大清初期當之無愧的「國母」。

「莊妃勸降」

民間傳說莊妃以其美色為誘餌，一語勸降了明朝大將洪承疇。

1640年至1642年（清崇德五年至七年），明清雙方在遼西地區展開「松錦大戰」，清軍取得全勝並俘獲洪承疇、祖大壽等眾多明將。當時，薊遼總督洪承疇以深受崇禎帝愛重，先是絕食誓言，寧死不降，明朝君臣也認為他必為大明殉國，在宮廷中為其厚恤發喪。孰料洪承疇後來卻剃髮降清，成為遭人唾棄的「貳臣」。後人為找出他降清的理由，便於野史中杜撰了「莊妃勸降」的故事。其實，是因大明氣數已盡，以及皇太極勸降的精誠之心，才是洪承疇降清的根本原因。

「莊妃下嫁」

莊妃下嫁攝政王多爾袞的野史，家喻戶曉。在擁有數千年封建倫理觀念的漢族人眼中，兄弟與嫂子、弟媳之間絕對不允許有兩性關係，有違人倫。然而，當時的滿族、蒙古族等北方少數民族，其婚俗觀念與漢族有著天壤之別。在其婚姻風俗中仍保持著女真人「兄死，則妻其嫂；叔伯死，則侄亦如之」的傳統方式，在滿洲還普遍存在「兄死，弟娶其嫂；弟亡，兄納其媳」的現象。因此，當太宗皇太極病逝後，布木布泰保護幼帝福臨，母子韜光養晦，尊多爾袞為皇父攝政王，提高其地位，籠絡感情，策略奏效，因此衍生了「太后下嫁」的故事，其實正史並無記載，不足為信。這也正　反對滿族異族統治的漢人們，提供了一條重要的抨擊依據。

孝莊皇后長眠之地—昭西陵

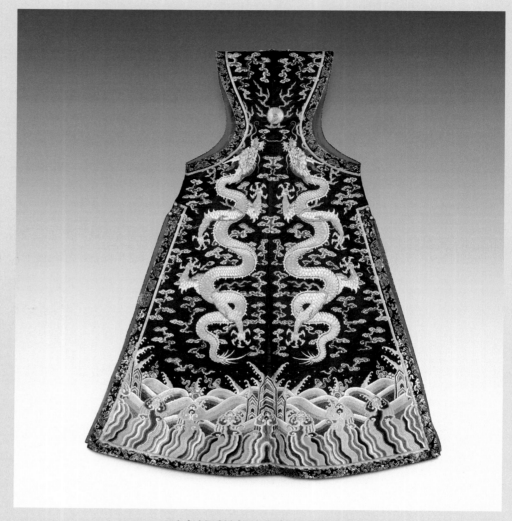

石青緞彩繡平金龍女朝褂
Lady's Court Vest

年代　乾隆年間（1736～1795）
尺寸　身長137公分，腰長58公分，下擺112公分
材質　緞、彩線

　　清宮后妃所用之朝服外褂，繡工精美，織金絢爛。

　　朝褂是后妃、宮眷、下至七品命婦於朝會、祭祀時套在朝袍外面的一種服裝；皇太后、皇后、皇貴妃朝褂領後皆垂明黃色條，條上佩飾珠寶。

　　此褂是清宮后妃所用第三種朝褂，圓領、無袖、長款對襟式。其外形類於背心；褂長過膝，自腋下左右開氣，邊緣縫以片金；前後身用金線繡成兩兩相向的戲珠立龍，龍身周圍滿繡彩雲；下幅為江崖海水及八寶、雲頭紋，最下部為立水紋飾；褂裏為暗雲紋、團壽字紅緞。做工精湛，華麗無比，為清宮珍藏的御用服飾。

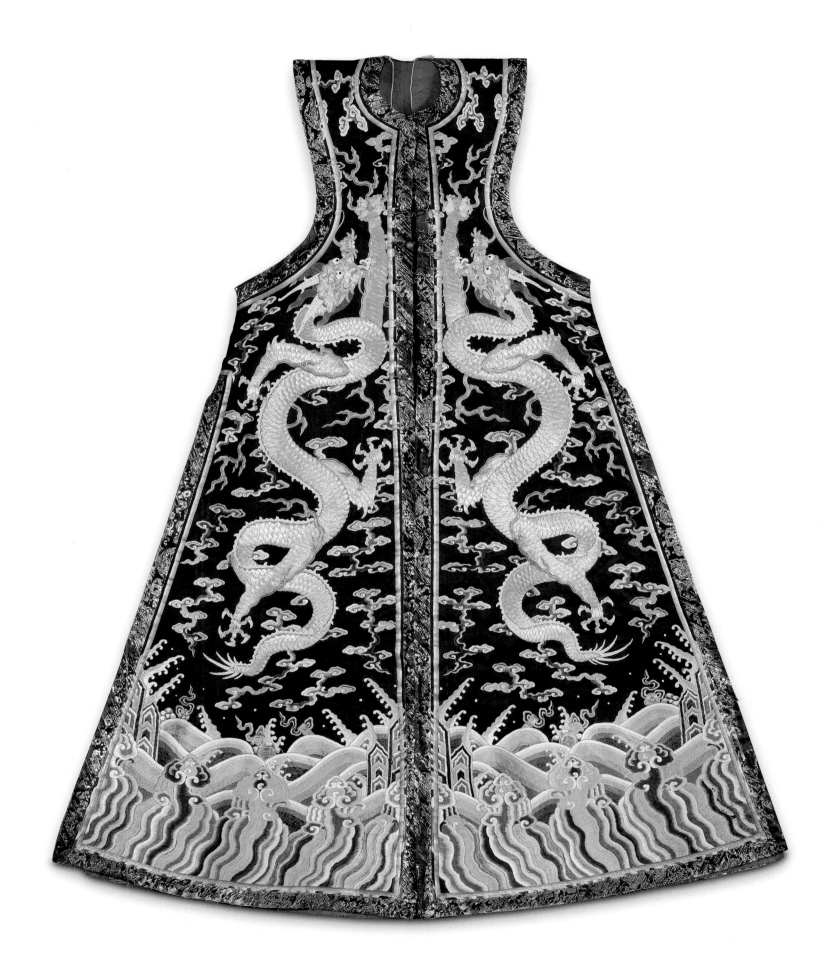

后妃佳麗風華

嚴明制度下的霓裳

──清石青緞彩繡平金龍女朝褂

清皇朝是中國歷史上最後一個封建皇朝，它承襲了古代各朝的政治制度和封建體制，建立起嚴明的等級尊卑觀念，對宮廷禮儀、宮廷器物乃至帝后服飾等，均有嚴格的規定。

清朝后妃服飾作為帝后服飾重要的組成部分，在其完善過程中，逐漸形成種種詳細條款，並以制度形式寫入大清典制之中。

按清朝定制，后妃服裝有禮服、吉服、常服等幾類，其中最為重要和定制最嚴謹的，是后妃穿用的禮服。

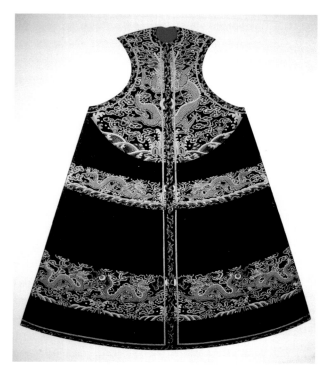

石青江雲金朝掛

禮服是清代皇帝、后妃、臣僚於朝會、祭祀之時所穿戴的冠服，它們在清宮服飾中佔據特殊的地位，實際成為帝后個人及國家禮儀的標誌。

清宮后妃使用的禮服，由朝袍、朝褂兩件套服裝構成，朝袍穿於裏，朝褂罩於外，兩者缺一不可。朝袍與朝褂穿用時，裏外搭配，長短錯落，色彩互補，相映成輝。朝袍為典型的滿族長袍樣式，圓領帶披背，右衽大襟式，緊身窄袖，袖口為馬蹄袖。朝褂為圓領對襟式，無袖，緊身，表面繡有龍紋、海水、江崖等圖案，領後垂有不同顏色的彩條，以此作為區別后妃等級和身份的標識物。

據《大清會典》、《皇朝禮器圖式》等清代官方典籍記載，清宮后妃朝褂共定制有三種，三種朝褂的外部形制大體相同，表面織繡的紋飾圖案則各有區別，以此形成款式相同而紋飾、繡工豐富多彩的狀況。

清宮后妃三種朝褂的紋飾圖案定制爲：

第一種，朝褂上部，前後織繡立龍各兩條，以下分成四層間隔，並製成細條狀襞積。四層間隔中的第一、三層內，前後各繡行龍兩條；第二、四層內，前後各繡萬福、萬壽紋（蝙蝠口銜彩帶，系以金萬字和金團壽字）。朝褂表面各主要紋飾之外，間繡五色雲朵圖案。

第二種，朝褂上部，織繡成半圓形圖案，各爲一條正龍，周圍滿飾五彩流雲，下部爲海水江崖；褂中、下部爲兩條弧形腰帷，中部前後各繡兩條行龍，下部前後各繡四條行龍，並均飾以五彩流雲及海水、江崖。褂通身製成細條狀襞積，但素面無紋飾。

第三種，朝褂前後兩側，各織繡兩條立龍，伸爪攫珠；褂身無襞積，在龍身周圍間飾五彩朵雲紋，褂下部爲海水、江崖及八寶紋、立水圖案。

清朝后妃的三種朝褂形制大體相同，但皇太后、皇后及皇貴妃朝褂領後所垂彩條，爲明黃色，下綴有珠寶；貴妃、妃、嬪朝褂領後所垂彩條爲金黃色。由此使身份不同的后妃從服裝上有所區別。

瀋陽故宮現收藏有兩種款式的清宮后妃朝褂，其形式完全符合大清定制，反映出清宮服飾製作的規律性。清代后妃服裝雖被嚴明的封建定制所約束，但它的多樣性卻體現出皇家彩衣的絢麗，它的精美性又再現了大清霓裳的榮光。

清代皇后朝袍、朝掛配套

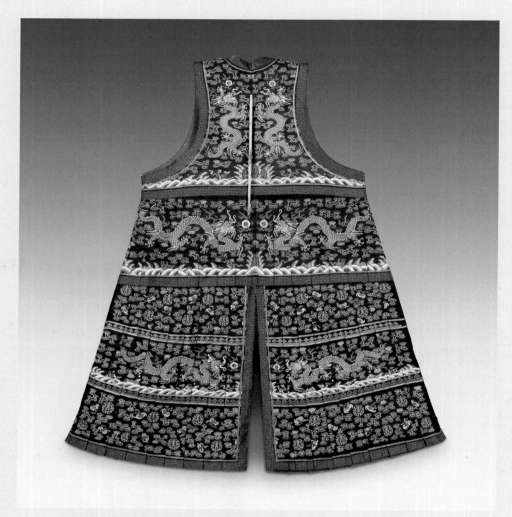

石青緙絲五彩金龍綿女朝褂
Lady's Court Vest

年代　乾隆年間（1736～1795）
尺寸　身長142公分，腰寬76公分，下擺寬118公分
材質　緞、彩線

　　清宮后妃所用之朝服外褂，做工精細，紋飾繁複。

　　按照清朝定制，后妃朝褂共有3種，其款式基本相同，以領後絲條顏色的不同以示區別，皇太后、皇后爲明黃色，其他后妃爲金黃色，條上所綴寶石亦有所區別，以顯身份和地位的尊貴。

　　此褂是清宮后妃所用第一種朝褂，圓領、無袖、長款對襟式。以緙絲製成，衣爲石青緞料，繡以雲龍圖案，褂邊爲黑地片金卍字織錦緞，縫以銅扣；褂裏爲暗雲龍紋紅綢，中綴金色團壽字。

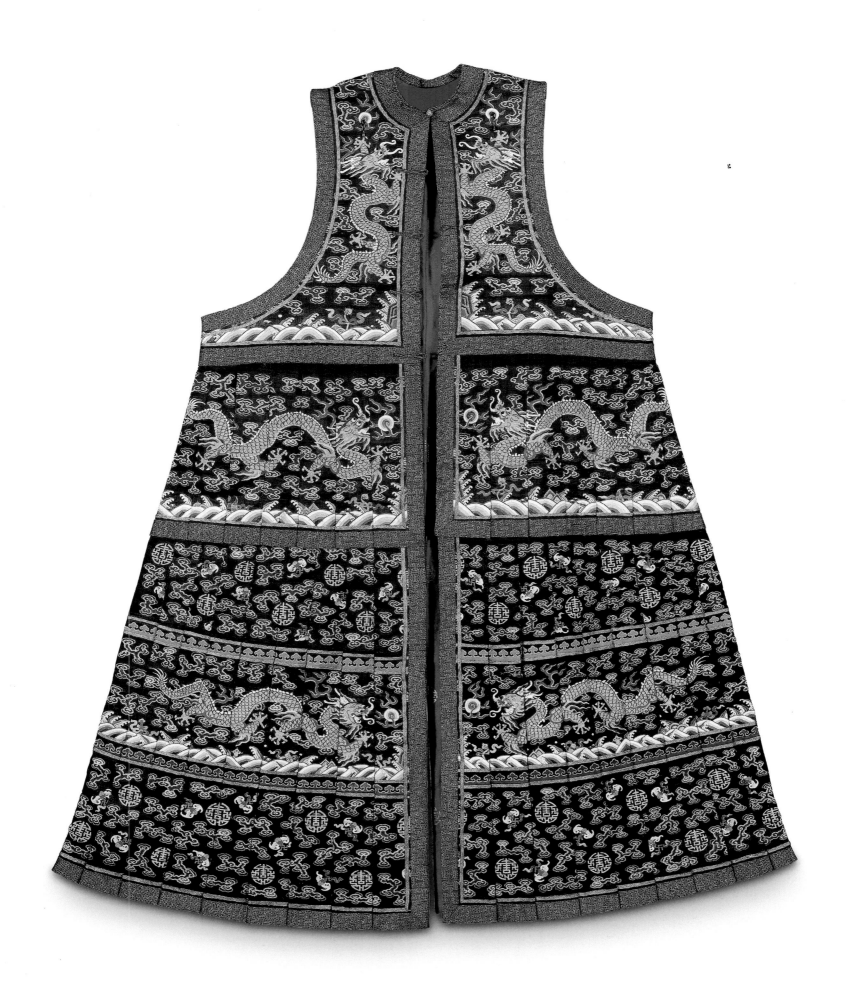

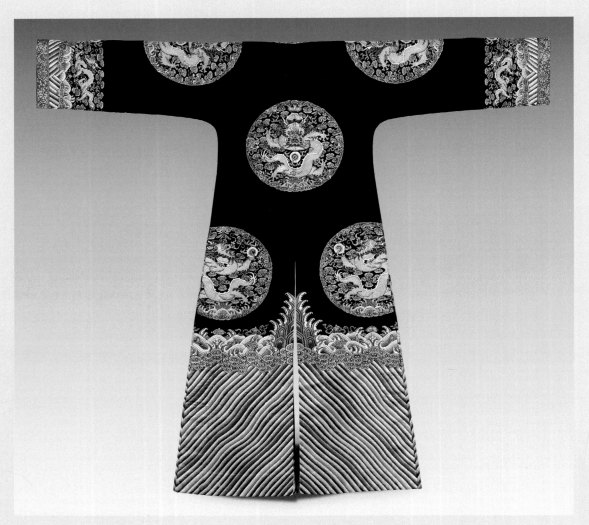

石青綢繡金龍女褂
Lady's Informal Vest

年代　清中晚期（1736～1911）
尺寸　全長140公分，腰寬47公分，下擺寬78公分，袖長76.5公分，袖口寬22公分
材質　綢、彩線

　　清宮后妃於宮廷慶典、筵宴時所穿之常服褂。

　　爲對襟長褂式，袖口爲平袖，前後開裾。褂身爲石青綢料，
彩繡八團龍紋，龍身納以金線，以五彩線繡朵雲、海水江崖圖案。
下擺繡五彩海水江崖及立水紋飾，兩袖下部繡五彩行龍、朵雲及海
水江崖、立水，袖口最外部爲織金花卉鑲邊。從女褂體量及繡工來
看，應爲皇后所用之服飾。

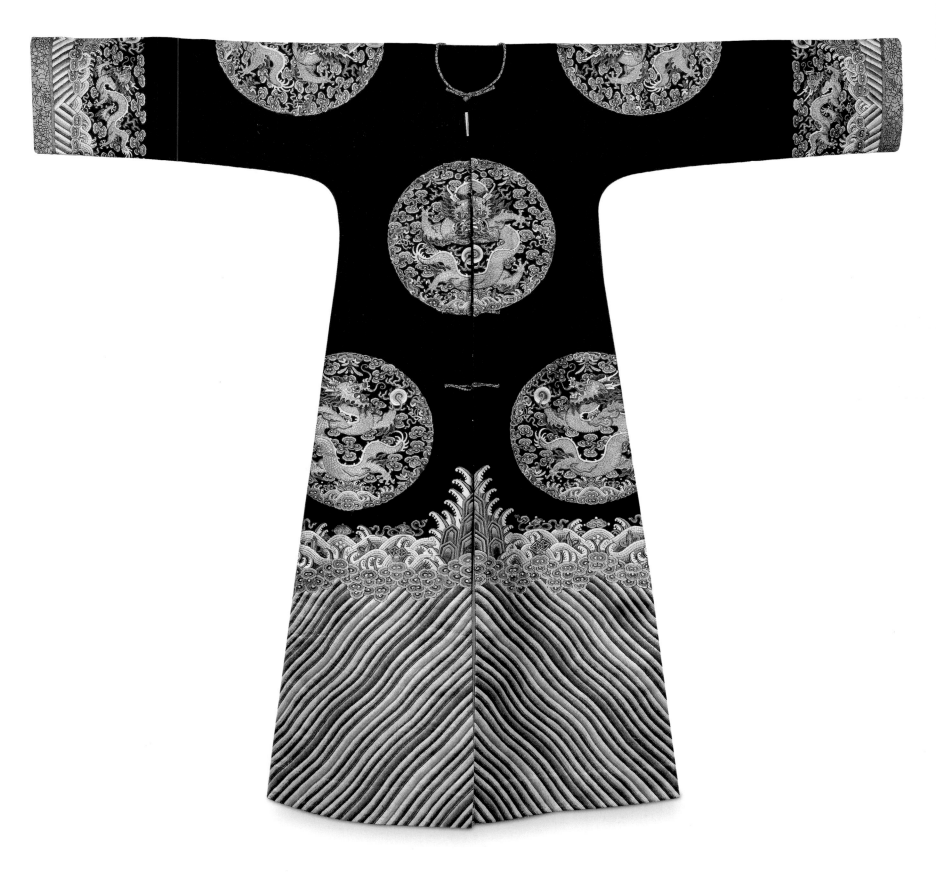

黃綢暗團壽字彩繡百蝶鑲邊單袍
Lady's Robe

年代　清中晚期（1736～1911）
尺寸　全長137公分，腰寬78公分，下擺寬120公分，袖長70公分，袖口寬35公分
材質　綢、彩線

清宮后妃於內宮、園苑所穿之春秋袍服。

爲右衽大襟式，袖口爲大挽袖2層平袖式，大襟3道鑲，袖口5道鑲。袍身爲黃綢滿織暗團壽字，以藍、黑、白等彩線細繡百蝶圖案，領口、大襟及挽袖口縫有3道鑲邊，分別爲藍緞繡香色、白色花卉條、藕荷緞彩繡雲鶴條、藍地斜卍字片金條。兩側內袖爲白緞繡香色金魚、淺色水藻圖案，最外部爲黑地片金斜卍字織錦條。袍裏爲黃綢裡。此件單袍爲清宮珍藏，其精美的繡工和典雅的色彩，爲皇家所專有。

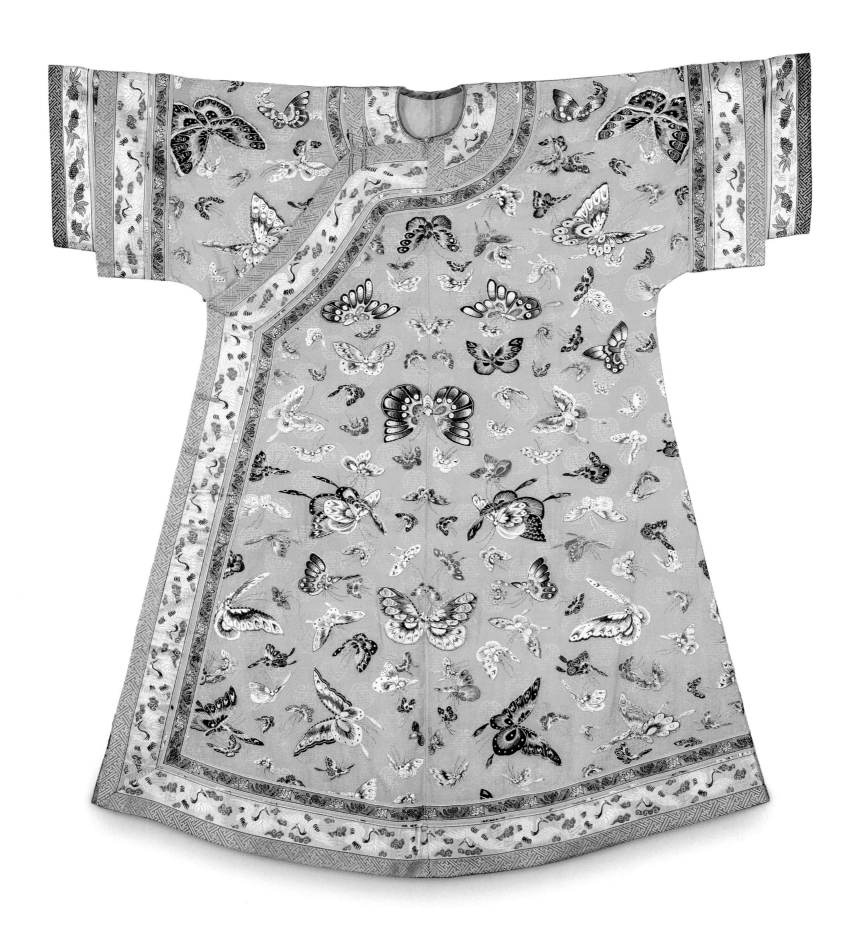

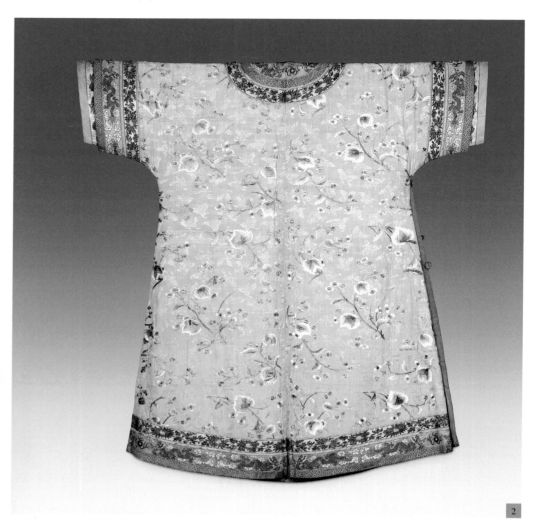

1. 局部
2. 背面

藕荷綢彩繡海棠紋女綿袍
Lady's Winter Robe

年代　清中晚期（1736～1911）
尺寸　全長140公分，腰寬85公分，下擺寬117公分，袖長70公分，袖口寬30公分
材質　綢、彩線

　　清宮后妃於內宮、園苑所穿之冬季袍服。

　　爲右衽大襟式，袖口爲挽袖2層平袖式，大襟3道鑲，袖口5道鑲。袍身爲藕荷綢滿織暗蝴蝶圖案，以香色、白色彩線繡秋海棠圖案。領口、大襟及挽袖口縫有3道鑲邊，分別爲月白緞繡香色菊花圖案、杏黃緞繡藍色二龍戲珠、白色雲紋圖案、藍地片金斜卍字織錦圖案。兩側內袖爲白緞繡香色金魚、淺色水藻圖案，最外部爲藕荷地斜卍字織錦條。袍裏爲藍綢裡。此件單袍爲清宮舊藏，因其繡工織有二龍戲珠紋飾，其袍服應爲清宮后妃中地位較高者所穿用。

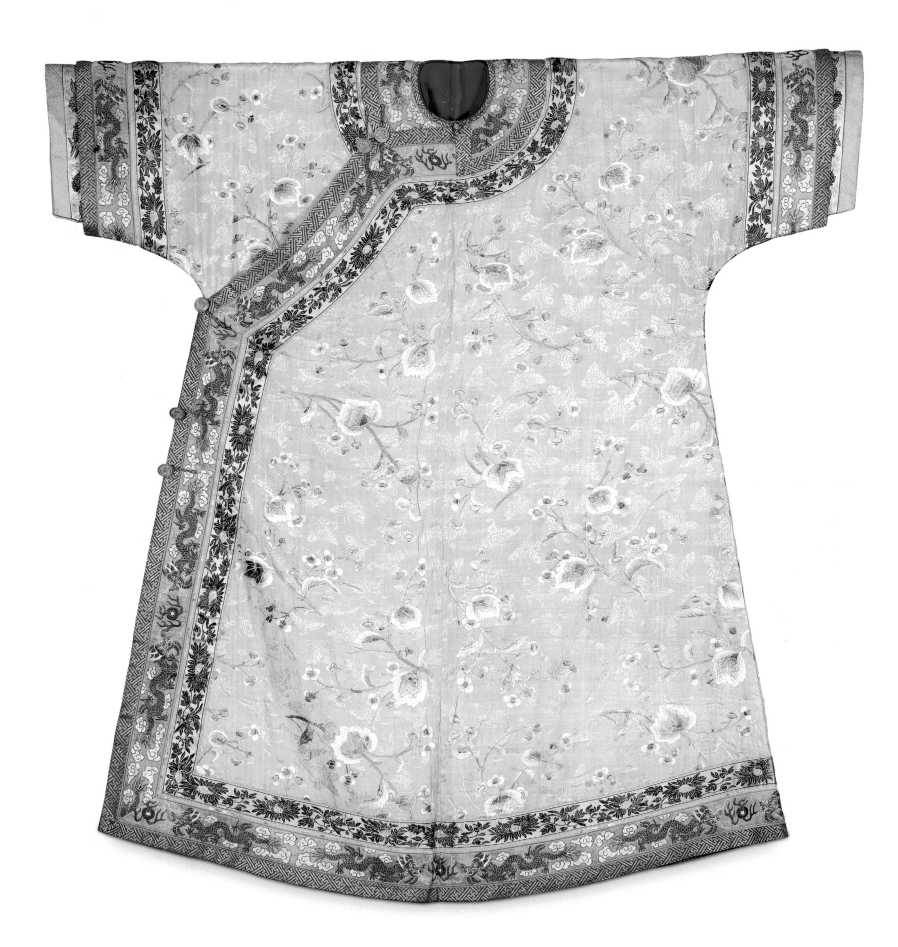

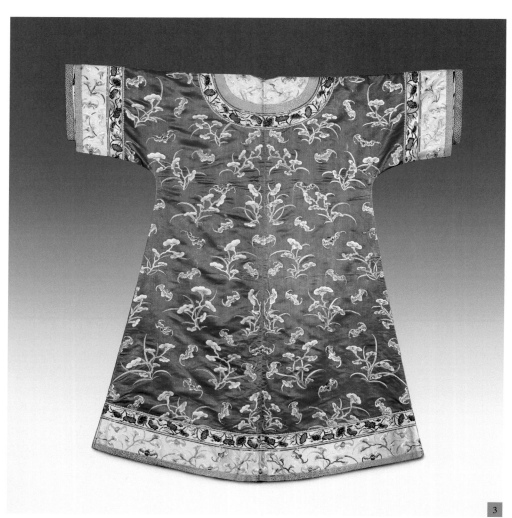

3

1. 局部
2. 背面

藍緞彩繡靈芝蝙蝠夾袍
Lady's Robe

年代　清中晚期（1736～1911）
尺寸　全長139公分，腰寬71公分，下擺寬110公分，袖長67公分
材質　緞、彩線

　　清宮后妃於內宮、園苑所穿之春秋袍服。

　　為右衽大襟式，袖口為挽袖2層平袖式，大襟3道鑲，袖口5道鑲。袍身為藍緞料，以香色彩線繡靈芝，以綠色、藕荷色彩線繡蝙蝠圖案，造型各異，形態多樣。領口、大襟及挽袖口縫有3道鑲邊，分別為白緞繡墨色、香色荷花圖案、藕荷緞繡香色靈芝及藍色、綠色蝙蝠圖案、淺綠地片金卍字織錦圖案。兩側內袖為白緞繡墨色、香色荷色圖案，最外部為藍地片金卍字織錦條。袍裏為月白綢裏。此件夾袍為清宮后妃所穿，袍服上除縫有1枚常見的圓銅扣外，還縫有5枚蝴蝶式機製銅扣，新穎別致。

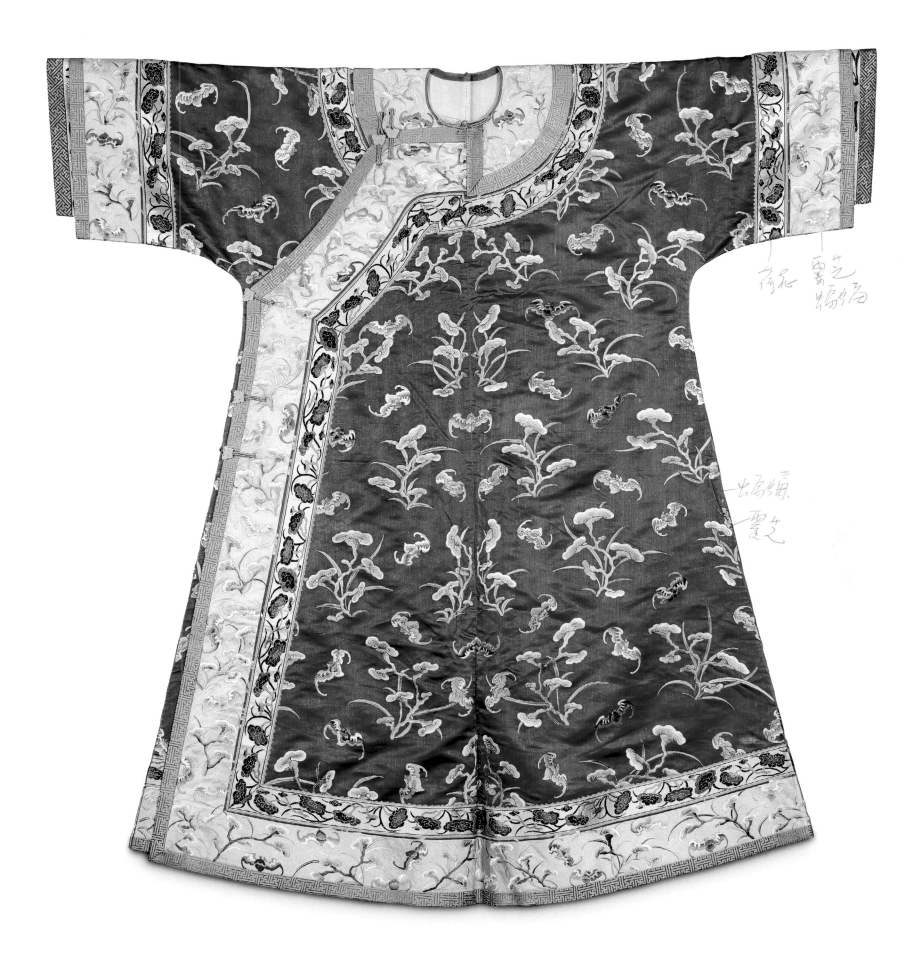

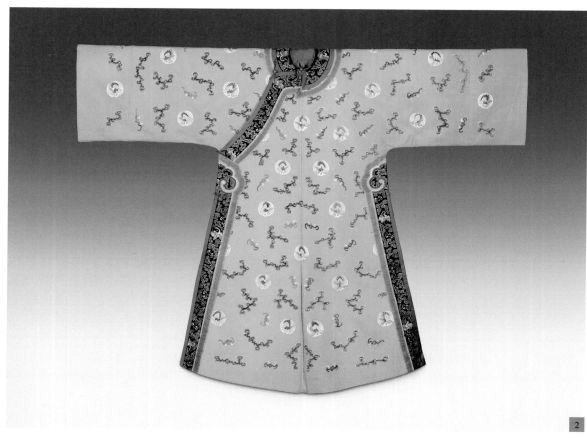

2

1

1. 穿旗服的滿族女子，參考圖版：瀋陽故宮博
物院提供
2. 正面挽袖

灰哈拉彩繡雲鶴紋氅衣
Lady's Robe

年代　乾隆年間（1736～1795）
尺寸　袍身長145公分，腰寬74公分，下擺寬110公分，袖長96公分，袖口寬47公分
材質　哈拉呢、彩線

　　「哈拉」是滿文的漢字音譯，意即短毛之意。清宮后妃於內宮、園苑
所穿之春秋袍服，其衣料爲北方少數民族特有的服裝用料。

　　氅衣是由后妃襯衣發展而來，但卻成爲可以罩於襯衣外面的一種正式
服裝。它與襯衣最大的不同之處，是左右開裾較高，直達兩腋以下，且於
左右腋下縫有雲頭狀鑲邊，增加了服裝的靈活性及美觀性。

　　此衣爲右衽大襟式，平袖寬大，兩側開有高裾並裝飾雲頭圖案。夾袍
由灰哈拉呢製成，表面滿飾藍色朵雲圖案，間以綠色蝙蝠、和白色圓圈團
鶴圖案。領口、大襟及左右開裾處均爲黑色呢，鑲以藍色、灰色鑲邊，中
間爲藍色朵雲、蝙蝠和白色仙鶴。袖口爲大挽袖樣式，袖裏爲白緞彩繡雲
蝠、仙鶴圖案；袍裏爲藍色綢面。

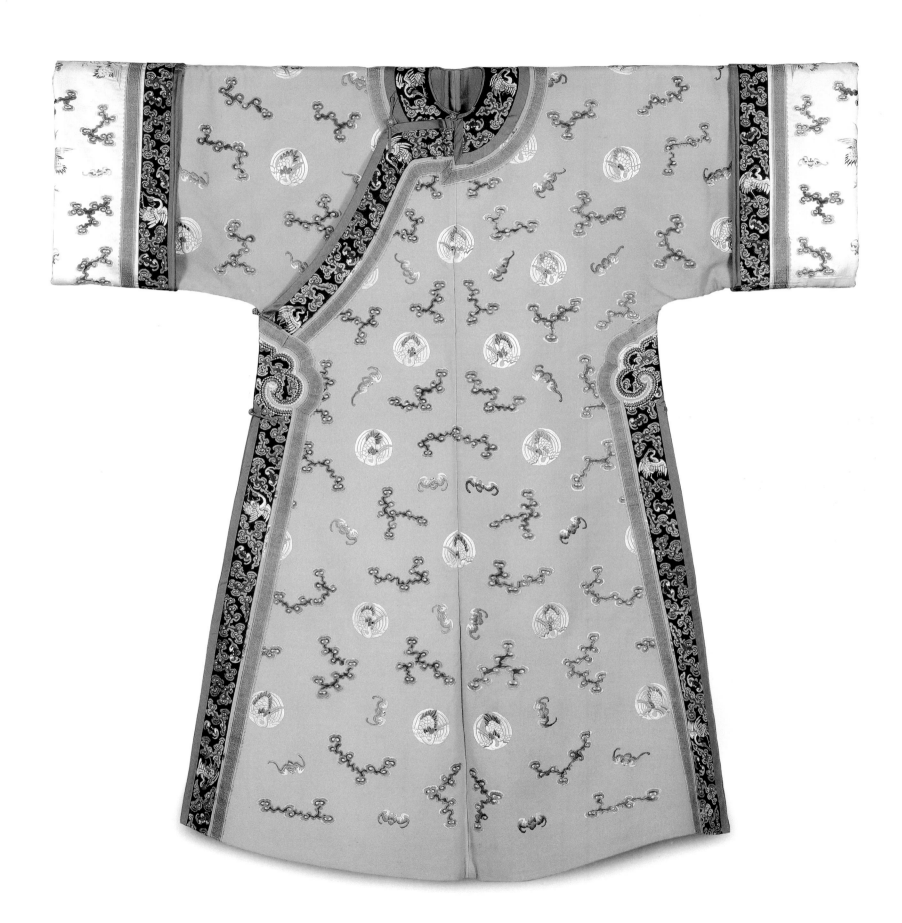

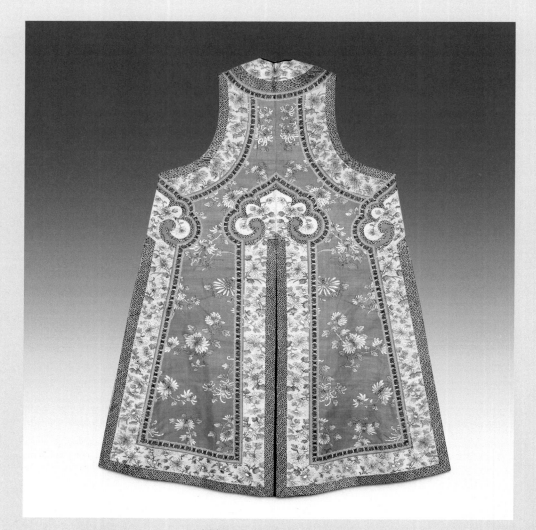

品月緙絲水墨菊花大坎肩
Lady's Vest

年代　清中晚期（1736～1911）
尺寸　身長142公分，腰寬73公分，下擺寬120公分
材質　緙絲

　　清宮后妃於內宮、園苑所穿之外罩服裝，繡工精美，款式華麗。

　　清宮后妃所穿坎肩從形製上分有多種樣式，如大襟式、對襟式、人字襟式、一字襟式、琵琶襟式等等，款式豐富，穿著方便，爲清朝貴族、平民雅俗通用服裝。

　　此件坎肩爲對襟長款式，領口窄小，腋下寬大，並斜向外展，於底部形成寬大的下擺。坎肩胸部有如意頭造型，兩側腋下亦爲如意頭形狀，類於氅衣之制。衣料爲品月色地緙絲墨色菊花，秀媚而雅致。坎肩邊緣部分均爲3道鑲邊，分別爲絳色片金正卍字織錦緞、藕荷色地緙絲墨色菊花、藕荷色地繡兩體壽字緞條，中間的菊花鑲邊因爲較寬，形成與衣料同樣的效果，對比鮮明。坎肩裏面爲月白綢裏。

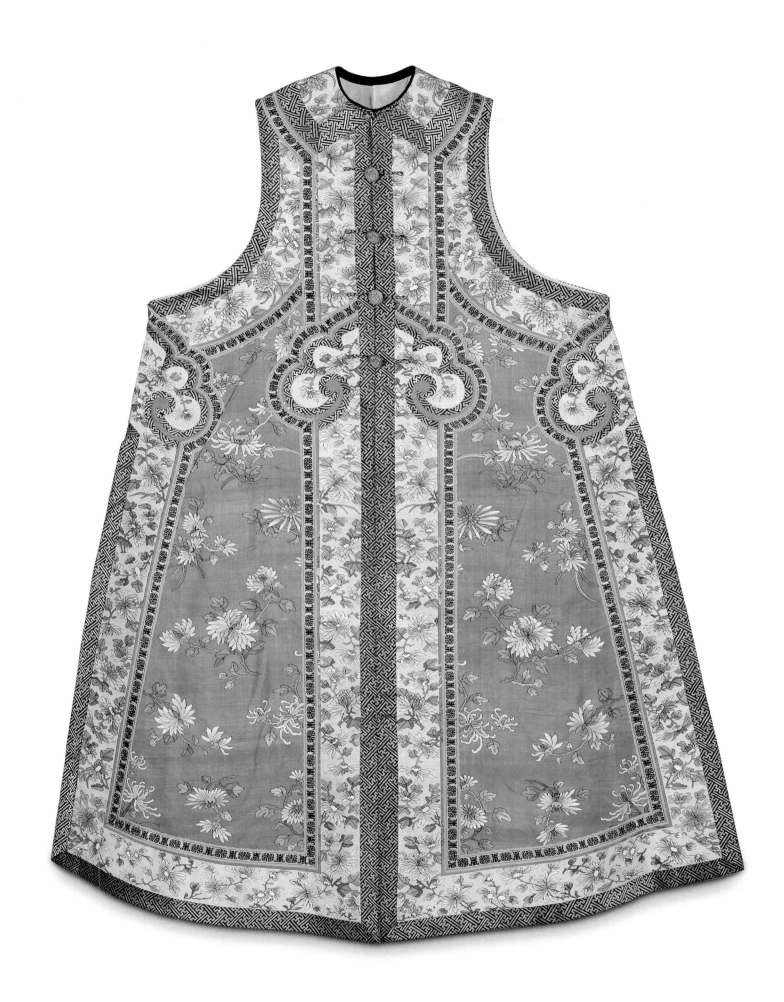

1. 局部
2. 背面

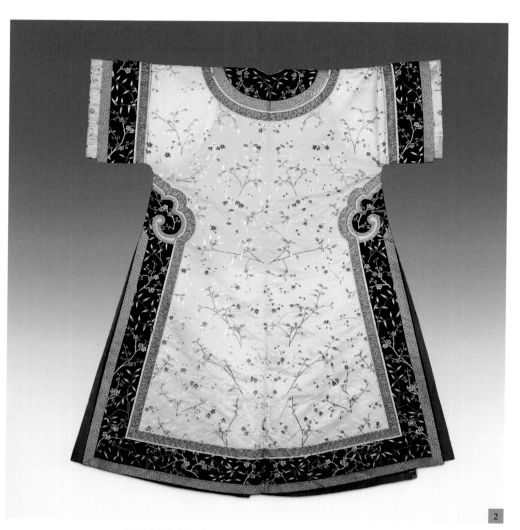

黃綢彩繡竹梅鑲邊氅衣
Lady's Surcoat

年代　清中晚期（1736～1911）
尺寸　全長137.8公分，腰寬65.5公分，下擺寬116.6公分，袖長52.6公分，袖口寬30公分
材質　綢、彩線

　　清宮后妃於內宮、園苑所穿之常服外衣，款式新潮，色彩對比強烈，令人賞心悅目。

　　此件氅衣為右衽大襟式，無領，袖口為大挽袖2層平袖式，大襟3道鑲，袖口4道鑲，另於左右腋下製成雲頭形狀裝飾。衣身為黃綢地，表面以藕荷色、藍色彩繡梅花，以綠色、白色彩繡竹子，工整而繁密。領口、大襟、左右開裾及挽袖均縫以3道鑲邊，分別為藍地織灰色花緞、黑地彩繡梅花、竹子鑲邊、藍地片金卍字織錦緞。兩側內袖為月白色緞，彩繡梅花、竹子圖案，與外衣及鑲邊形成呼應。此件衣服製作精美，是清宮后妃傳世服裝中較為珍貴的品種。

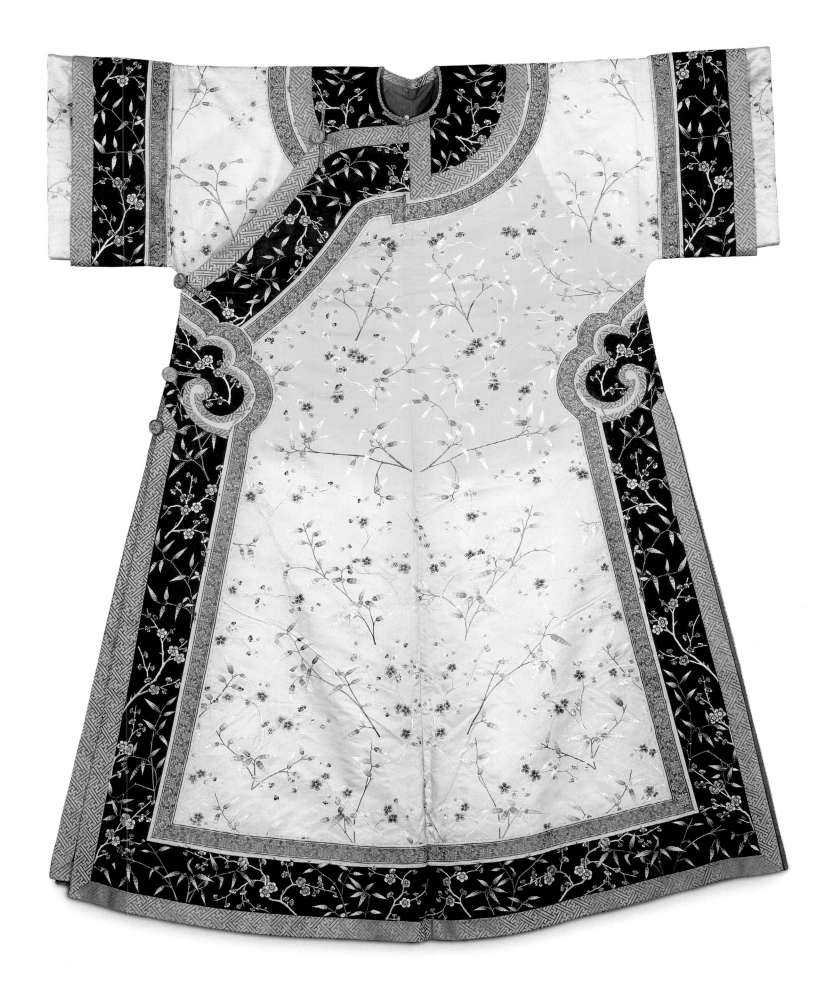

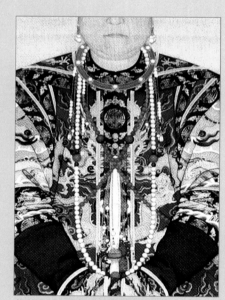

參考圖版：瀋陽故宮博物院提供

珍珠朝珠

Pearl Court Necklace

年代　乾隆年間（1736～1795）
尺寸　珍珠直徑1.06公分，青金石珠直徑2.6公分
材質　珍珠、青金石、珊瑚、貓眼寶石等

　　清朝帝后按宮廷制度佩帶的重要服飾，爲皇帝、皇后等少數人特定使用。

　　朝珠爲清朝特有的官制服飾，上自皇帝，下至文武百官乃至命婦，凡穿朝服或吉服之時，均可按製將朝珠佩掛於胸前。朝珠共有108顆珠子，以4顆大分珠將其均等分開。最後分珠之下爲佛頭，下連背雲和大墜角。朝珠左右側另有3串小珠，稱爲「紀念」，每串皆有10顆小珠，小珠之下各連小墜角。朝珠有各種材質，但珍珠朝珠只能由皇帝、皇后專用，其重要性不言而喻。

　　此套朝珠按清朝定式而製，共由118顆珍珠組成，另有4顆大青金石分珠，分珠之外各有2顆粉色碧璽珠。後部佛頭之下綴以貓眼石背雲，下部爲紅寶石大墜角，各由珍珠分隔。朝珠左右側共有3串珊瑚小珠組成的紀念，其下爲紅寶石小墜角。

佛頭

→貓眼石

紅寶石

粉色碧璽玳

青金石

佛頭塔　佛頭

記念

背雲

小墜角

大墜角

朝珠結構圖，參考圖版：瀋陽故宮博物院提供

珊瑚小朝珠
Coral Court Necklace

年代　乾隆年間（1736～1795）
尺寸　合併長70公分
材質　珊瑚、綠料石

　　清宮廷貴族、文武官員所戴佩飾之一，與官制服飾一起使用，成為大清官員等級和身份的一種標識。

　　朝珠是清朝帝后、王公貝勒、文武百官、命婦身穿禮服、吉服等正式服裝時，於頸上佩帶的一種宮廷佩飾，其質料較多，有東珠、珍珠、翡翠、珊瑚、青金石、綠松石、碧璽、水晶、瑪瑙、蜜珀、檀香木雕等類別，不同材質的朝珠也是使用者身份地位的象徵。

　　此件朝珠按清朝定式而製，原由108顆珊瑚珠組成（現存100顆），另有4顆碧綠分珠，最後佛頭之下為碧綠方牌背雲，其下為碧綠大墜角。朝珠左右側共有3串紀念，每串有小綠珠10個，紀念之下為碧璽、綠料小墜角。

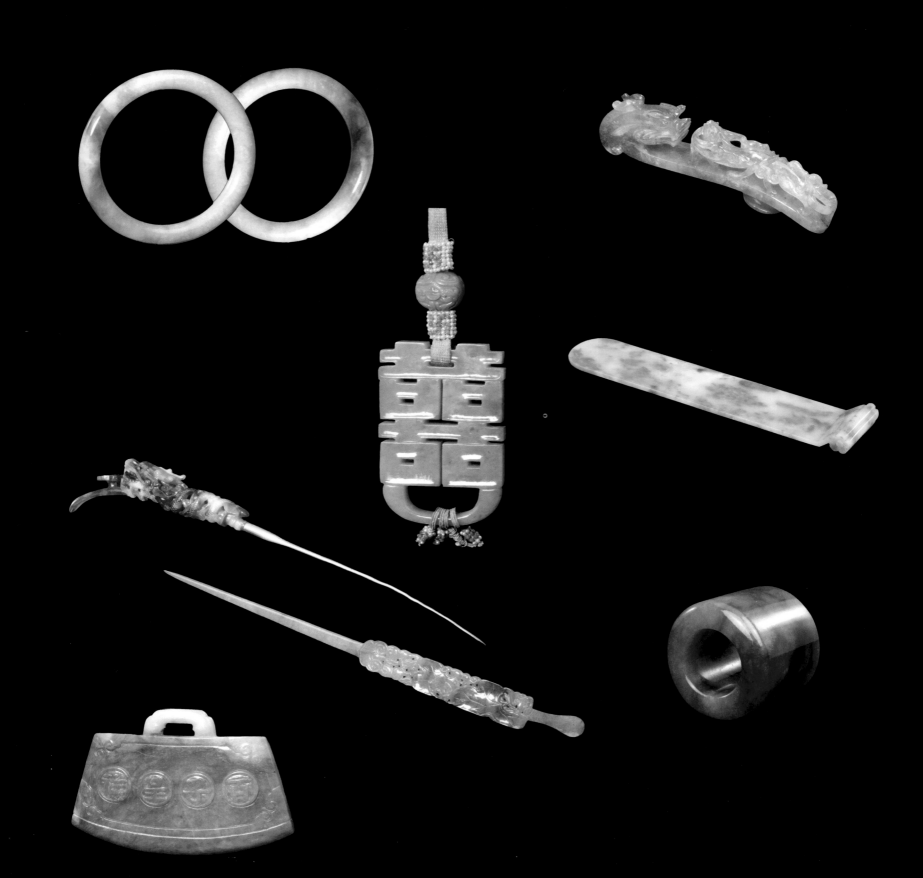

翡翠飾件（一套八件）
Emerald Decoration (A Set of Eight)

翠手鐲（一對）

年代　乾隆年間（1736～1795）
尺寸　外徑7.9公分，鐲徑1.1公分
材質　翠

　　清宮后妃所佩帶的手飾用品，戴於雙手手腕。

　　此對翠鐲爲傳統的圓環形，表面光滑瑩潤，翠鐲上帶有一段翠綠，一段翡紅，大段青白，渲染出天然翡翠自然之美，天然之色。人玉合一，載德於身。

翠扳指

年代　乾隆年間（1736～1795）
尺寸　高2.99公分，直徑35公分
材質　翠

　　清宮廷貴族佩帶的手飾用品，戴於大拇指之上。後亦有爲欣賞、收藏而特製者。

　　扳指最初是古人射獵時戴在右手拇指上護指，以避免射箭時箭羽劃傷手指，後來演變成男性裝飾品，多用名貴材料製成，以顯示自己的地位和身份。扳指要比普通的戒指長，總體爲圓柱狀，中空，從側面看呈環形。

　　此件扳指表面光滑溫潤，全部呈碧綠顏色，其中含有幾處深綠色暗斑，雖沒有任何雕飾，圓光的器表已足顯樸素自然之美。扳指又稱班指或梆指。

翠帶鉤

年代　乾隆年間（1736～1795）
尺寸　全長9.8公分，寬1.9公分
材質　翠

　　清宮貴族所佩帶的服飾用品，用於繫住腰帶。後亦有爲欣賞、收藏而特製者。

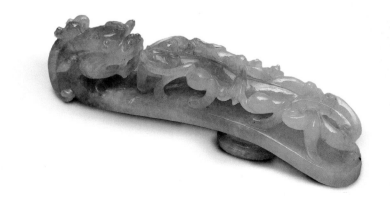

　　帶鉤，在中國古代流傳的年代非常久遠，在良渚文化時期就有出土。一般分爲3個時期，早期是戰國和漢代，中期是宋代到明代中期，晚期是明朝後期到清朝。古代先人所製的翡翠帶鉤數量衆多，品種豐富。此件帶鉤翠綠晶瑩，玉質細膩，爲清中期宮廷製作的上佳飾品。

　　此帶鉤前端呈螭龍龍首形，鉤身表面另雕琢一隻蟠螭，螭首高抬，身體彎曲舒適，四肢粗壯有力。帶鉤鉤首螭龍與鉤身螭頭對視相望，表情細膩，趣味無窮。在蟠螭尾部以捲草紋做裝飾，使全物更顯靈動之氣。這件器物的翠色屬於白地青種，綠色鮮豔，綠白分明，潤澤雅潔。

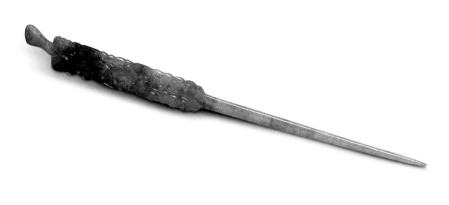

瓜蔓葫蘆翡翠扁簪

年代　乾隆年間（1736～1795）
尺寸　全長14.2公分，寬2.9公分，厚0.33公分
材質　翠

　　清宮后妃頭簪的一種，爲實用性頭飾。

　　扁簪，其造型上基本有兩種類型：一種爲板條形狀，一端卷起用以插戴；另一種爲錐體形狀，一端略寬，前面尖細，用以插髮，既使髮髻得以固定，又增加了女性的裝飾美感。

　　此扁簪爲長針形狀，兩頭微向內翹，下部爲細針形狀。上部爲扁平簪首，雕刻葫蘆及葉片、藤蔓，刻工細膩，形態自然。全簪用整料雕成，薄細輕盈，技藝精湛。翠料於淡黃中見碧綠，於樸素中見典雅。

透雕盤龍翡翠髮簪

年代　乾隆年間（1736～1795）
尺寸　全長14公分，翠長5.75公分，寬3公分
材質　翠、銀

　　清宮后妃頭簪的一種，爲實用性頭飾。

　　精雕細琢的龍頭，追銜著渾然天成的寶珠；向前揚起的雙鬚，綴飾兩滴粉紅色的碧璽；翠龍雙睛由兩粒精緻的米珠點化，仿佛真的騰空而起。簪後部雖黏接以銀桿，即使整翠不再，其風采依然未減。

　　此件盤龍翠簪構思巧妙，盤龍做頭，珍珠做點綴，續在銀簪，將裝飾和實用合爲一體，形象雕刻出盤龍趕珠之勢；龍身周圍透雕如意形雲朵，恰好襯托出飛龍的神奇。整個頭簪選料考究，做工精湛，不失爲清朝中期玉雕品中的精品。

透雕雙喜翡翠墜

年代　乾隆年間（1736～1795）
尺寸　長6.62公分，寬4.42公分，厚0.82公分
材質　翠

　　清宮貴族佩飾的一種，爲把玩、佩帶和收藏的上佳之物。

　　以碧翠整雕雙喜字形，字體端正，楷書嚴格，筆劃粗細規範，敦厚有力。喜字筆劃邊緣均起凸線，使得字跡棱角分明。翠的質地縝密、細膩、堅實。看上去有純淨透明的品質，有三分溫潤卻有七分冰冷，是可遇不可求的玉中之寶。其色澤飽滿，通體一色，與雕琢的精湛技法相配，恰好體現出其完美的立體效果。這件器物的寶貴之處，還在於它是皇宮的傳世之精品。

　　用漢文文字組成的器物圖案，俗稱爲「字花」。因喜字在傳統文化中寓意喜慶、平安、婚姻，其字意深得社會各階層喜愛，故經常出現於各類文物之中。雙喜字則更體現大喜、大慶、大吉、大利之意，在傳統文化中已成爲幸福、歡樂的象徵。

翠扁方

年代　乾隆年間（1736～1795）
尺寸　通長23.9公分，寬2.8公分，厚0.4公分
材質　翠

清宮后妃頭簪的一種，爲其實用的佩飾。

扁方以整塊翠料雕成，製成平板式長條形狀，一邊爲圓弧形，一邊呈直角形，材質白中帶綠，色澤雅淡，不以雕工取勝，於樸素中見高貴。

扁方亦稱爲大扁方，爲古代婦女所用長簪的一類。以金銀、翡翠、玉石等製成。長者1尺許，短約4、5寸，均爲7、8分寬。滿族婦女因爲普遍梳著兩把頭，更多以扁方將髮髻固定成形，因此它成爲滿族服飾中不可缺少的代表之物。

百子呈祥翡翠佩

年代　乾隆年間（1736～1795）
尺寸　長8.4公分，寬5.45公分，厚0.83公分
材質　翡翠

清宮貴族、子弟佩飾的一種，爲佩帶、把玩和收藏的珍品。

「百子呈祥」一詞，反映了古人最美好的祝願，是人們祈求多子多孫、天下太平的美好祝願，是中國祈福文化的生動體現。這件佩飾綠色豔麗，水頭（成色）十足，翠意飽滿，明澈神氣，實爲清中期宮廷翡翠飾品中的頂級珍品。

此佩爲梯形鎖式佩，鎖上端透雕長方倭角鎖環，底邊呈圓弧形；鎖正面凸雕4個正圓開光，內書「百、子、呈、祥」4個楷體字，字跡端正，筆鋒蒼勁有力；鎖四角雕刻如意雲頭紋並以凸線相連，鎖下部有一道弧形弦紋；鎖背面僅刻有凸起輪廓線和絃紋，而無其它紋飾和圖案。

紅緞平金鎖線蝠壽活計（一套）
Lady's Pouch for Tools（A Set）

年代　清中晚期（1736～1911）
尺寸　每件約5公分到10餘公分不等
材質　緞、彩線

　　清宮后妃隨身攜帶之佩飾，用於盛裝各類小件飾品或用品，造型別致、功能各異。

　　清朝宮廷將佩於身上的小件繡品稱為「活計」。男子穿袍時多於腰帶上佩掛活計，時稱「宮式九樣」或「官樣九件」；婦女所用盛裝小飾件的活計，通常要少於9件。

　　此套活計由9件附件所組成，包括有扇套、香囊、葫蘆荷包、方鏡、方鏡套、表套、把鏡、香袋、桃形荷包等，均以紅緞地為面料，表面平金鎖線繡有精美圖案，基本於各件中心繡金色福字，兩側彩繡仙桃圖案，上部繡蝙蝠，下部繡如意、雲頭紋。每件活計繫有黃色吊帶並綴五彩絲穗，邊緣處多縫有藍白相間的花色絲條。

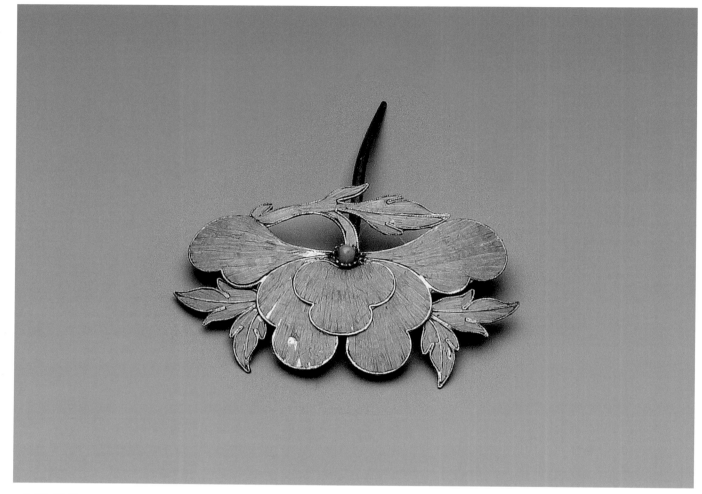

點翠頭簪

年代　乾隆年間（1736～1795）
尺寸　簪長6.5公分，寬6.5公分
材質　銀質、點翠、珊瑚

　　清宮后妃所戴之頭簪，使用於后妃髮髻的裝飾，具有美觀、俏麗的作用。

　　此簪為單插頭簪，上部為點翠製成的大朵牡丹花瓣，花中嵌有一顆珊瑚小珠，樣式逼真。下部為銀製單挺簪桿，桿尖而長。此頭簪以翠藍的花瓣襯托珊瑚紅珠，色彩嬌豔，令人心悅。

清冷枚簪花仕女圖軸
參考圖版：瀋陽故宮博物院提供

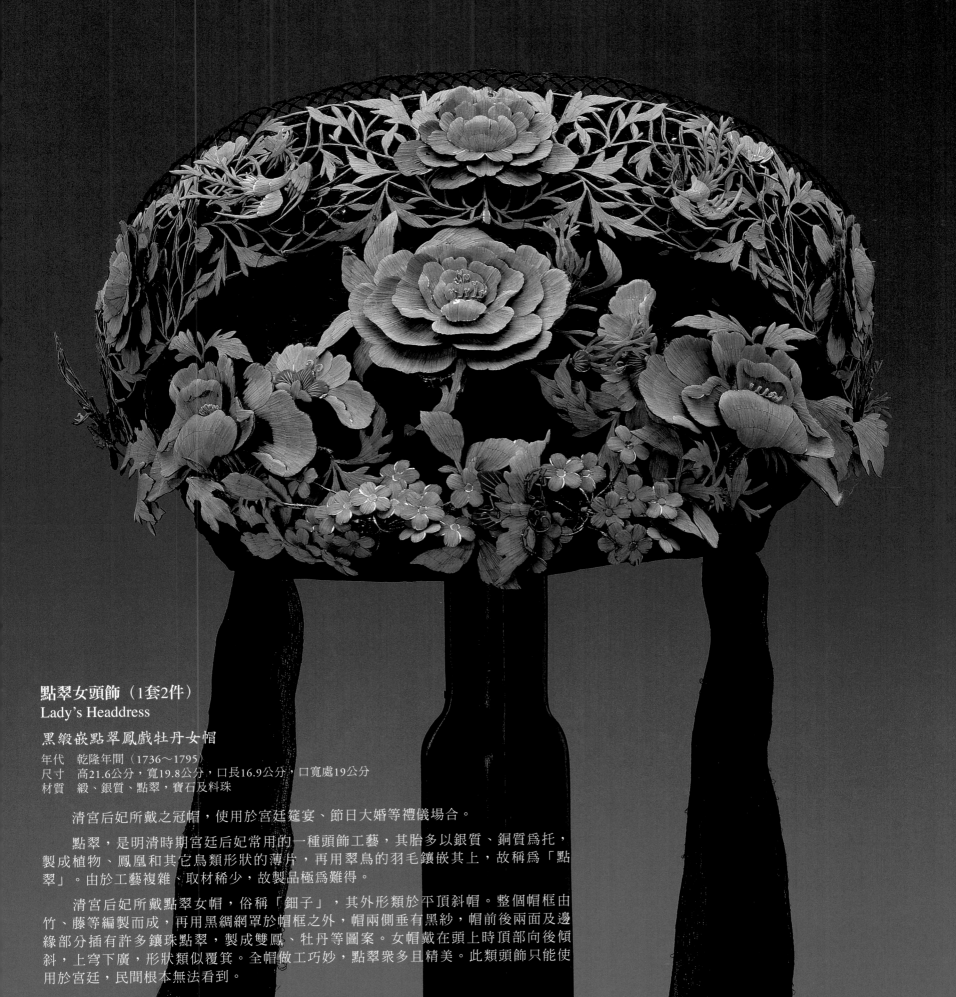

點翠女頭飾（1套2件）
Lady's Headdress

黑緞嵌點翠鳳戲牡丹女帽

年代　乾隆年間（1736～1795）
尺寸　高21.6公分，寬19.8公分，口長16.9公分，口寬處19公分
材質　緞、銀質、點翠，寶石及料珠

　　清宮后妃所戴之冠帽，使用於宮廷筵宴、節日大婚等禮儀場合。

　　點翠，是明清時期宮廷后妃常用的一種頭飾工藝，其胎多以銀質、銅質爲托，製成植物、鳳凰和其它鳥類形狀的薄片，再用翠鳥的羽毛鑲嵌其上，故稱爲「點翠」。由於工藝複雜、取材稀少，故製品極爲難得。

　　清宮后妃所戴點翠女帽，俗稱「鈿子」，其外形類於平頂斜帽。整個帽框由竹、藤等編製而成，再用黑綢網罩於帽框之外，帽兩側垂有黑紗，帽前後兩面及邊緣部分插有許多鑲珠點翠，製成雙鳳、牡丹等圖案。女帽戴在頭上時頂部向後傾斜，上穹下廣，形狀類似覆箕。全帽做工巧妙，點翠眾多且精美。此類頭飾只能使用於宮廷，民間根本無法看到。

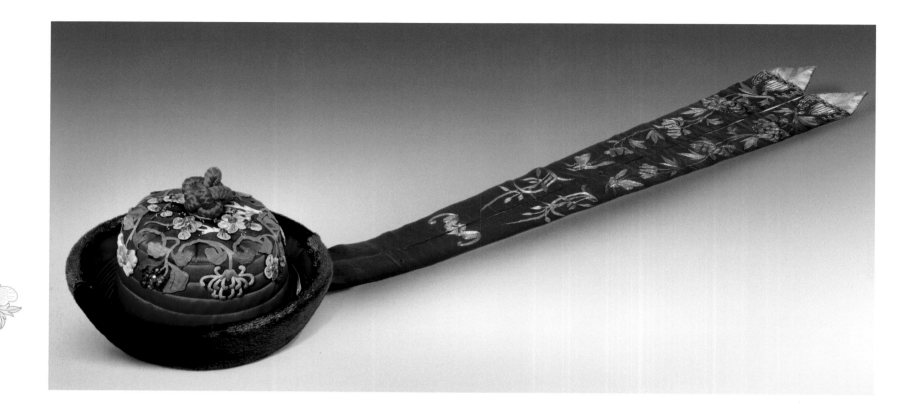

女冬便帽
Lady's Informal Winter Cap

年代　乾隆年間（1736～1795）
尺寸　帽高14公分，帽徑16公分
材質　紅緞、料石、彩線

　　清宮后妃所帶之冬季暖帽，帽上的繡花及兩條飄帶，突顯了女性的柔美與飄逸。

　　女式繡花暖帽，又稱爲「坤秋」，除帽頂繡花及帽後飄帶外，其款式與男子暖帽相同。帽爲圓形，整圈帽檐上翻，毛皮朝外；帽頂爲平頂，由6瓣合成，頂面以金銀彩線刺繡纏枝菊花、海棠、牡丹、梅花、葡萄等圖案，點綴有紅、藍料石，頂蓋中心繫有一紅結。帽裏爲黑色緞面，帽檐後面釘有兩條2尺多長、上窄下寬的銳角飄帶，帶面平金繡纏枝花卉和蝴蝶紋，顏色及材質與帽頂相同。

藍緞彩繡暗八仙釘珠料馬蹄底鞋（一雙）
Lady's Shoes（A Pair）

年代　乾隆年間（1736～1795）
尺寸　鞋全高19.5公分，長23公分，鞋高5.2公分，底高14公分
材質　緞、彩線

　　清宮后妃所穿之高底旗鞋，具有獨特的滿族民俗風味。

　　鞋底部中央安有高高的木跟，外形爲馬蹄形狀，俗稱「馬蹄底」旗鞋。鞋口爲黑緞，邊上繡平金水紋兩道，釘有彩色料珠。下部鞋幫在藍緞上彩繡暗八仙圖案，鞋底跟四面鑲有料珠組成的卍壽字、雙錢花紋，最上部料珠組成蝙蝠紋，寓有「萬福」之意。

黃緞彩繡皮裏馬蹄底鞋（一雙）
Lady's Shoes（A Pair）

年代　乾隆年間（1736～1795）
尺寸　鞋全高15公分，長24公分，鞋高6公分，底高9公分
材質　皮毛、緞、彩線

　　清宮后妃所穿之高底旗鞋，因以毛皮製作，成爲名符其實的清宮高跟皮鞋。

　　鞋以毛皮製成，皮革爲裏，表面爲黑緞，以彩線細繡菊花紋飾，其下繡出三角形幾何紋。鞋下部爲香色緞，彩繡如意、元寶、花卉等圖案。鞋前部以紅線縫製鼻樑，形成鮮明的裝飾，增加全鞋美感。

伽南香手念珠
Prayer Beads

年代　乾隆年間（1736～1795）
尺寸　翠珠徑1.95公分，伽南香珠徑1.6公分
材質　伽南木、翠、璧璽、米珠等

　　清宮廷貴族、貴婦所使用的佛教用具，亦爲佩帶和把玩珍品。

　　念珠爲環形，底部帶有後墜。計有伽南香珠18顆，珠上皆鑲黃色、白色米珠，組成4個圓形圖案。上下部各有一顆翡翠大珠，底部佛頭下連以飾珍珠長鏈，下掛碧璽牌、藍寶石墜子各一枚。

紅木柄綠緞彩繡博古紋扇
Lady's Silk Fan

年代　乾隆年間（1736～1795）
尺寸　全長47公分，寬27.7公分
材質　緞、彩繡、紅木

　　清宮后妃使用的執扇，增添了女性的柔美與嫵媚。

　　爲后妃夏季納涼、遮陽、飾美用品。此扇呈長方形，四角爲委角式。扇頂微向後彎曲，扇面爲綠色緞質，滿繡五彩花卉、博古紋飾，另有金錢紋壓邊，扇中骨及邊緣均用彩繡錦邊製成。扇面與柄桿交接處有紅緞五瓣梅花形裝飾，花內繡有佛手、瓜、桃及五蝶圖案。扇柄爲紅木製成，刻有花卉紋，柄兩頭鑲有綠色骨飾，柄頭繫以黃色絲穗。

黃料柄絹面繪花鳥團扇
Lady's Round Fan

年代　清中晚期（1736～1911）
尺寸　全長39.8公分，牙柄長13公分
材質　絹、料

　　清宮后妃使用的團扇，仿照古扇形式而製。

　　為后妃夏季納涼、遮陽、飾美用品。此團扇為圓形，扇面為絹質，扇徑以香色織錦包邊。扇面彩繪桃花怒放，春意盎然。枝頭上棲落一隻小燕，白腹紅頦，尾翼雙剪，如春光再現。扇下部以黃料製柄，做成如意頭形，底部拴以絲穗。

骨柄粉紅綢納摺穿珠花紋團扇
Lady's Round Fan

年代　清中晚期（1736～1911）
尺寸　全長33.5公分，扇徑22.3公分
材質　綢、珠、牙等複合製

　　清宮后妃日常使用的綢質團扇，新穎別致，引人欣賞。

　　爲后妃夏季納涼、遮陽、飾美用品。以粉紅色紗綢製成團形折摺扇面，兩面扇心均穿珠製成圓環和花卉圖案。扇底部以白骨製成竹節紋扇柄，顯得小巧而精緻。

琺瑯把鏡
Enamelled Hand Mirror

年代　乾隆年間（1736～1795）
尺寸　長27.7公分，寬12.5公分，把長13.5公分
材質　銅胎，透明琺瑯、畫琺瑯，染牙

　　清宮后妃梳妝時使用的手鏡，製作獨特，方便實用。

　　把鏡上部為圓形，正面為玻璃鏡，邊框為畫琺瑯纏枝花卉；背面為綠地，飾以紅色花卉圖案。鏡托為紅、綠色染牙裝飾，上部雕綠色蝙蝠、壽字，下部雕紅色瓜棱。鏡把由透明琺瑯製成，內部鏨以魚鱗紋，外面為描金花卉。鏡把底部附以黃色絲穗，中綴一顆珊瑚珠。

白玻璃粉彩花卉粉盒
Rouge Powder Box with Mirror

年代　清中晚期（1736〜1911）
尺寸　全高8.7公分，腹徑8.7公分，口徑7.8公分
材質　玻璃、銅

　　清宮后妃梳妝使用的粉盒，外貌典雅華麗。

　　粉盒爲玻璃製成，口底邊沿鑲以銅飾。上部盒蓋爲水銀凸鏡鏡面，鑲以齒狀銅口，與盒口沿銅飾相配。盒身呈小罐狀，以磨砂玻璃製成，爲浮白色。盒外壁有一圈粉彩描金花卉、葉片圖案。盒底邊鑲以銅飾，並製有獸頭三足。這件后妃用粉盒爲清宮原藏，其精巧的設計與使用的便捷，堪與現代用品媲美，更可見清宮后妃在女性用品上的奢華與前衛。

清冷枚醫花仕女圖軸（局部）
參考圖版：瀋陽故宮博物院提供

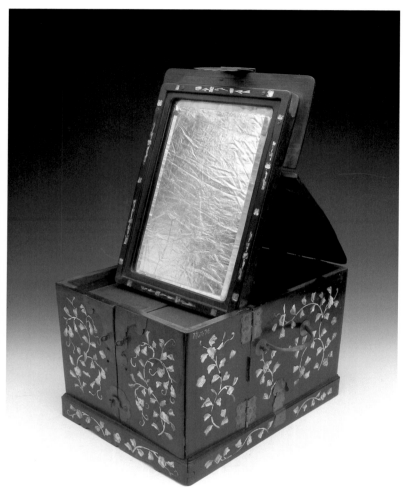

檀木嵌螺鈿梳妝盒
Cosmetics Box

年代　乾隆年間（1736～1795）
尺寸　長30公分，寬13公分，高19公分
材質　檀木、螺鈿

　　清宮后妃使用的梳妝盒，設計巧妙，集貯物和梳妝為一體。

　　總體呈長方體，表面滿飾螺鈿，組成花卉圖案。盒外安有摺頁、把手等銅件。盒上部蓋面可支開，內裝長方形玻璃鏡，以用於梳妝。盒內安有6個抽屜，均可靈活使用。

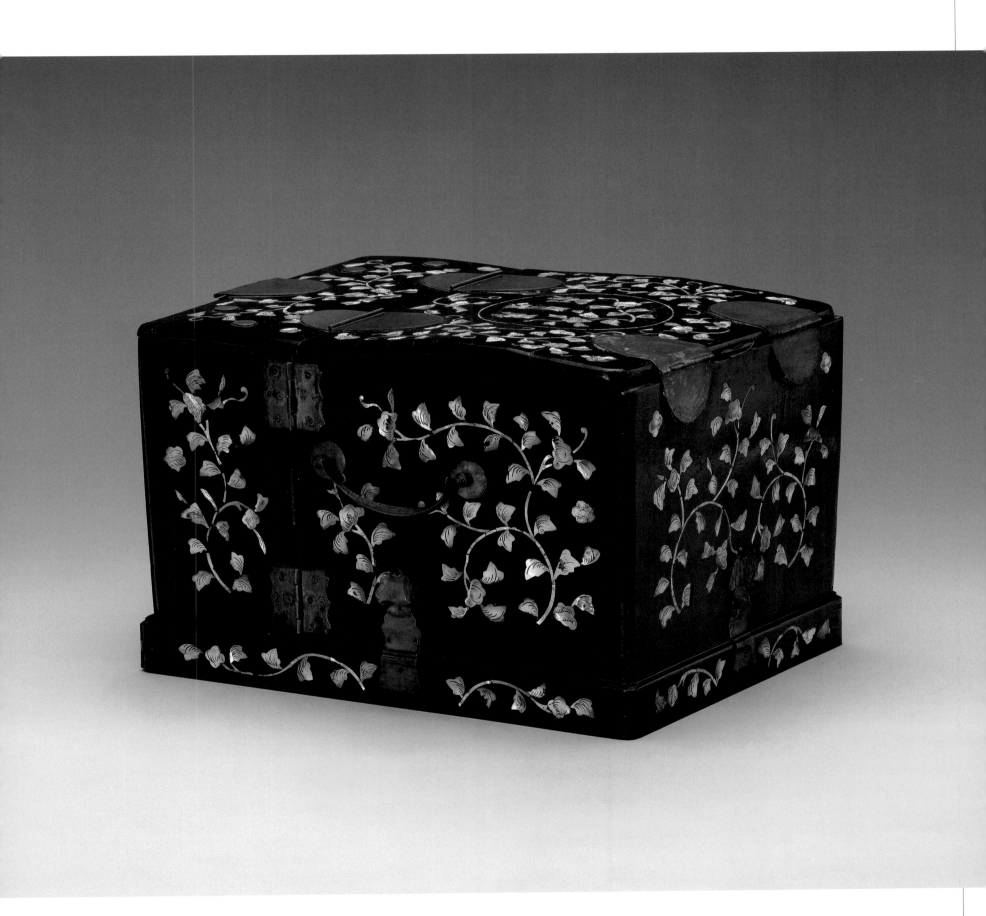

1. 盒蓋
2. 盒裡
3. 內托

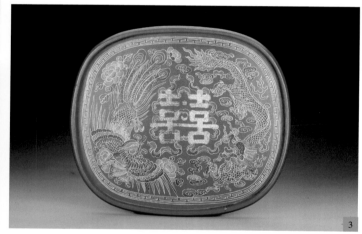

黃漆描金彩繪龍鳳雙喜紋帽盒
Lady's Hat Box

年代　乾隆年間（1736～1795）
尺寸　全高35.3公分，盒徑長43.4公分、寬38.9公分，盒高26.1公
　　　分，蓋高10公分，盒內帽托高11.4公分
材質　漆

　　清朝后妃使用的冠帽盛盒，爲其大婚時定製用品。

　　帽盒爲漆木製成，體量較大，紋飾喜慶華麗。全
盒呈橢圓弧形，盒蓋之下另有托盤，與帽盒子母口相
承，用以盛放冠帽上插帶的飾物。盒內底部製以圓柱形
托架，以固定冠帽。帽盒用黃漆製成，盒內部及托盤均
髹以朱漆。盒蓋上面爲朱、黑、棕色彩漆描金龍鳳紋圖
案，中央爲金色雙喜大字。盒蓋、盒身外面均爲織錦
地，四面各有橢圓形開光，內繪彩漆描金龍鳳紋及雙喜
字，上下沿爲一圈回紋。盒內橢圓形托盤及圓形托柱，
均於上面繪彩漆描金龍鳳紋及雙喜字，圖案繁密，刻劃
精緻，反映了清宮后妃用物的精采與奢華。

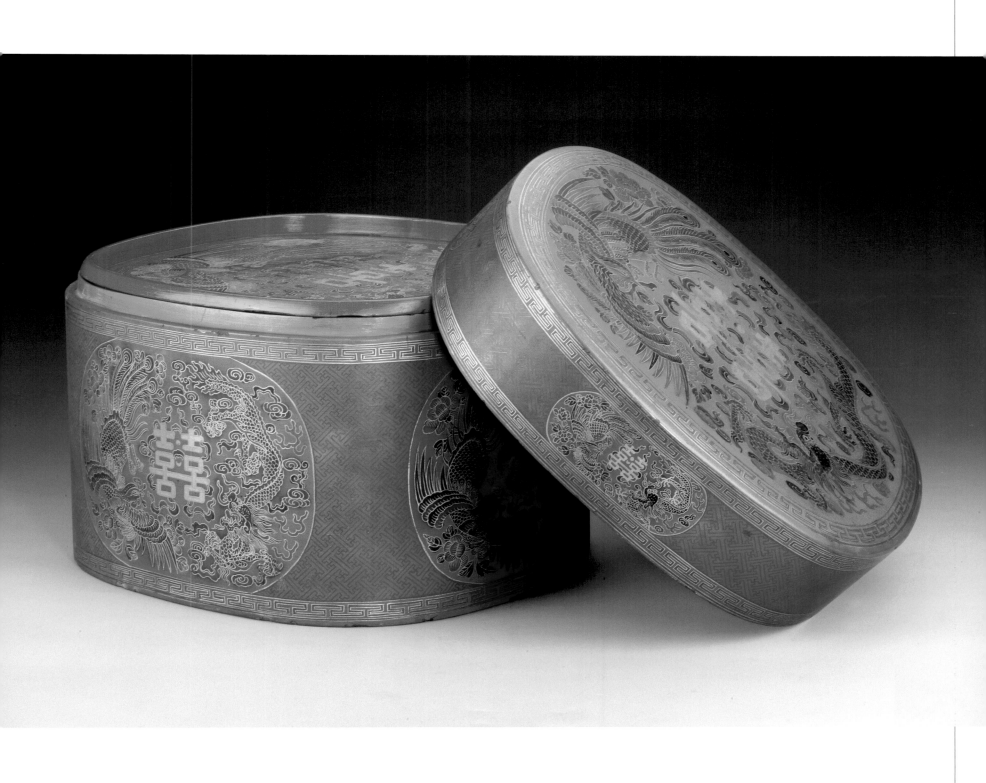

宮廷御用雅賞

LUXURIES OF THE COURT AND IMPERIAL LIFE

康雍乾三朝成就了大清盛世，不只是在武功上平定藩亂，擴展疆域，安定社會；在文治上也致力出版重要典籍，追求文化風尚，建立時代面貌。宮廷中除了沿用、複建明朝宮殿，汲取前朝的政治、法律、禮儀，並蒐集庋藏先世各朝的古董與寶藏。1644年清朝遷都北京後，盛京瀋陽成爲陪都，受歷代清帝的重視，開始東巡。爲駐蹕之便，清中期在瀋陽故宮中增建了大量建築，並向盛京宮殿輸運了眾多帝后御用器物、宮廷賞賜用品，豐富了盛京皇宮珍藏。宮廷御用器物隨著康雍乾諸帝日近漢俗，融入中土，成爲滿族向中國數千年傳統文化的歸一和致敬。

Reigns of Emperors Kangxi, Yongzheng, and Qianlong are regarded as golden age of Qing dynasty. During this period, civil wars were ended, territory was expanded, and society was generally stable. Culturally speaking, the government aimed to publish important classics and establish the zeitgeist. While maintaining the Ming architectures and absorbing the knowledge of politics, laws, social codes of previous dynasties, the Qing imperial family also gathered and collects antiques and treasures of previous times. After moving to capital to Beijing in 1644, the Qing government retained Shenyang Palace as companion capital, constructed new buildings, and transported numerous imperial vessels and gifts there to enrich the treasury of the Shenyang Palace. These rich treasures of imperial vessels witness a cultural and ethnical merging of Manchu and Chinese traditions.

盛世華曲

Craftsmanship at the Zenith of Qing Dynasty

蔡耀慶

Tsai Yao-Chin

初聲

清朝入關之後，康熙、雍正、乾隆三代逐漸穩定社會局勢，成就了一朝盛世。此時期不只是在武功上有平定地方藩亂，擴展國土疆域，進而安定社會；在文治上出版重要典籍，追求文化風尚，建立時代面貌。這些成就，不只是因為皇帝的個人勤奮使然，也是整個土地人民的共同努力。[1]

原以東北地區為主要統治地域的滿族，其民風與環境，對於物質追求較無明顯奢華取向。建國初期幾個皇帝並未忘記自身的歷程與特質，以勤政簡樸作為主要宗旨。入關之後，面對明朝遺留下來的社會統治過程不見難色，甚至是胸有成竹，很快就找到合適的方法進行治理，對漢族朝政運作模式並不陌生，顯見在邊陲建立皇朝當下，就掌握漢族的政治操作手法，並且讓其子嗣學習漢人的文化思想，為統治江山而努力。勤奮的皇帝與有才幹的臣子共同成就了盛世局面，在開國百年內便能政治運作順遂，國境之內各項事業發展，物質環境有所提升，工藝表現更見超群。這一盛世風采，便因有皇帝的喜好、中外交流頻繁、百工心巧、材料充足，加上諸多社會經濟因素刺激下，具體展現在令世人驚艷的物質文化上。檢視這一時期工藝美術，除了體現技藝之美外，更可印證廣納接受異文化，並從中尋找而後建立自身的特色，也是盛世的重要表徵。

薰陶

滿洲人對於漢文化的喜愛與追求，可以上溯到清朝建國之初。1234年金朝為蒙古所滅，東北地區的女真人多數居住於遼陽等路的管轄區內，由於長期與漢族錯雜居住，對於漢文化已經是「煦濡浹深，禮樂文物彬彬然。」立國之後，清初統治者對漢文化更加多元接納，從明朝降人任用到翻譯和文書籍，讓滿族社會更多機會接受漢文化，滿漢兩種文化進行多方的結合。[2]開國時期皇帝認定統治天

〈懷遠門牌匾〉
參考圖版：瀋陽故宮博物院提供

下，必須學習漢文化，於是採納儒學。康熙皇帝學習之時甚是認真，要求「侍臣進講，朕乃覆講，互相討論，庶有發明。」[3]對於治理國家的態度移向懷柔一方，統治漢人「乃用儒術以束縛之」。接受「聖人之道，為日中天。上之賴以政治，下之資以事君」的說法，建立一套統治天下的秩序。乾隆即位之初，實行寬猛互濟的政策，強調務實，重視農桑，減輕捐納，平定叛亂等一系列政策，將國勢推到了高峰，此時更延聘飽學之士編修《四庫全書》，匯集歷代重要書籍，成為重要的文治成果。[4]

在此環境下，皇室成員教育著重漢文化為基礎，一方面要保有滿州的特質，一方面要具備文人品味，兩者成就此間品味基調。因皇室成員多有受明朝遺民的教育薰陶，對於漢文化文人生活多所聽聞，所以文人士大夫的象徵所在正在一文房，就成為皇室首先接受的對象。乾隆時期的書齋的擺設與模樣，從目前傳世的〈是一是二〉圖中，可以一窺賞玩的模樣。文房用具的選用，不單是為文濡墨之用，還有呼應重視漢文風尚，體現精湛的工藝技術與顯示皇帝的品味。從乾隆二十七年（1762）重修的懷遠門牌匾上看到在字與字之間的空間，分別安置有筆筒內裝毛筆、扇子，其次卷軸，再其次是花觚內插珊瑚、靈芝等紋樣（〈懷遠門牌匾〉），對此再看乾隆對於文房用物的重視，諸如筆、墨、硯、硯屏、水注等等，一應俱全，的確有象徵「福壽綿長，文化鼎盛」的意味。[5]此時文房器物細緻精工，以漆器所作之筆筒，採剔紅工法，上承明代的傳統強調地紋細膩、主紋清晰，營造紋飾連貫、立

〈乾隆款剔紅御製詩筆筒〉
瀋陽故宮博物院藏

體感強又無明顯起迄線紋為效果的新風格（〈乾隆款剔紅御製詩筆筒〉）。當然，文房器物的選用也聯繫著家國情結，文房中的筆山，原為擱筆之用，但設計若成山高萬仞、雲氣浩然，似能小中見大，宏大氣度油然而生。再視硯臺一物，雖說當時硯石選用多以端、歙兩種石質為主，但念及先族發祥於白山黑水之域，產自混同江流域的松花石也成為製硯的特殊選項。松花江石有深淺兩種，亦有以「綠端」美其名，紋理以刷絲和螺旋紋居多，石質堅膩，於此間所製多能得其文氣（〈雍正款松花石長方硯〉）。

與文房相關的物件甚夥，書畫作品更是應合時代氣息，文人畫作幾成主流，既能崇古，又圖創新，是以題材內容、思想情趣、筆墨技巧等方面各有不同的追求，逐漸形成紛繁的風格和流派。山水畫家王時敏、王鑑兩人生於明朝萬曆年間，其繪畫表現延續著明代晚期董其昌的山水傳統脈絡，而成為清初山水畫的大家。王翬，字石谷，受到兩位前輩的指導，並以南宗筆法去表現北方山水，細緻綿密（〈康熙南巡圖〉）。王原祁，號麓臺，是王時敏的孫子，畫作原承家傳，追求蒼渾淋漓（〈仿大癡山水圖〉）。此四人有被稱為「正統派」的「四王」畫派，特別受到皇帝和上層社會的欣賞。總體面貌是承續董其昌面貌，以摹古為主旨，在筆墨、構圖、氣韻、意境等方面多所用心，進而發展乾筆、渴墨，層層積染的技法，豐富繪畫形式與表現。其他如吳歷，字漁山，也是出自王時敏之門，畫作更涉元人，畫風獨出一面。惲壽平，初名格，

字壽平，後以字行，其山水高曠秀逸，尤擅長於花卉，清秀妍雅，尤富書卷氣韻。乾隆皇帝個人對書畫也感興趣，在他周圍還聚集當時出色宮廷畫家，如張宗蒼、鄒一桂、董邦達、張若靄、錢維城、張若澄等人，也有西洋傳教士如郎世寧、王致誠、艾啓蒙等人。乾隆有時尚與這批畫家共觀一景作畫其間，既彼此欣賞，又相互切磋，皇帝書畫自成一片天地，見其傳世之作確有可觀之處（〈古木林石圖〉）。

乾隆皇帝對於詩文書畫終身不輟，詩作數量堪稱一絕，或許帶有與漢族士大夫一較短長的炫耀意味，但這種雅號之癖，也讓他沉醉於傳統文物收藏，對於現今尚能看到歷代名作，功不可沒。他一面維持國勢穩定，一面不餘其力收集及重視風雅文物，連同他從其父祖繼承而來的字畫珍玩在內，畢其一生所搜集的稀世珍品數量舉世難以企及，成為歷史上難得的書畫鑑藏家。這些光彩奪目的絕世精品，有來自於臣僕的貢獻、外國使臣進貢，還有一部分是由內府製造的。[6] 大規模的收藏對於促進國內工藝技術而言極具意義，因為兼具雅好者、藝術家、詩人、鑑賞家和收藏家的皇帝，讓工藝美術製作者有所奮鬥方向。當然他知道個人喜好會影響工藝發展，正如玉工之投人主所好，乃是「人君左右窺伺好惡者，正復相類」，因此「避其惡習投其好，足見君難惕以嗟。」能由工藝欣賞而見治事，大抵也是他異於一般士大夫的地方。

〈雍正款松花石長方硯〉 瀋陽故宮博物院藏

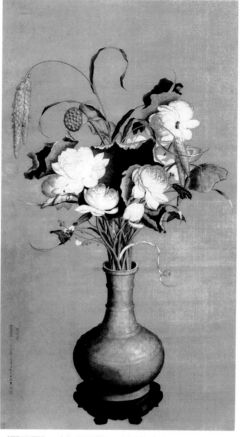

〈聚瑞圖〉（參考圖版：瀋陽故宮博物院提供）　　〈聚瑞圖〉（參考圖版：瀋陽故宮博物院提供）

廣納

　　在康熙、雍正、乾隆三代，中土的諸多興革如火如荼展開，歐洲世界面對工業革命，世界似乎都要對過往進行反省，展開新的道路。入主中原之後的清代皇帝確實難為，一方面以非漢族來統御整個廣袤大地，必須對內要有效地統治原有滿族貴族，讓不同種族間可以穩定，對原有的中原地區的傳統文化與生產方式要進行學習；另一方面要面對歐洲資本勢力及其商品貿易衝擊及不同宗教的引入，大量的西方商品、藝術品、工藝品隨之湧入皇室及各大都市，不同的繪畫手法和工藝品種重擊到傳統的美術與工藝領域，引起了相對應的變革。

　　歐洲知識份子對科學的新熱情，挑戰原有的神權地位，帶著夢想往東方前進；虔誠的教徒則為求宗教的意旨得以散佈，傳教士隨著航海船隊，遠渡重洋，到達遠疆宣教。前者透過貿易帶來異國文物，後者則以所持宗教的熱誠，宣導新的思潮。這批帶著熱情的人士忘卻旅程上的種種不適，讓他們願意以謙卑的態度去面對東方世界，或許是因為謙恭，也或許是清朝也是以外來氏族統治中土，清朝皇帝願意以寬容的態度接納遠來的新思想。對當時的一般士宦文人而言，並非全然願意接納不同於傳統思維的新想法，畢竟新思維的導入意味著一種新的社會價值建立，他們原先所持有的地位與尊嚴，

在此同時就要接受挑戰。主其事者的態度便關係著他們如何在此間進行選擇，康熙對於新傳入的天文、地理、科學、數學等知識極感興趣，不過他也理解東西文化不是一夕之間即可貫穿，需要時間與嘗試，於是乎，一面仔細觀察與聆聽外國人士的說法，並請將之延聘到皇室，並讓自己與子嗣可以有更宏大的視野；一方面也藉著當朝文人大臣對傳教士們的諸多不悅，適度壓制整個傳教行為的進行，使之外國的科學發展訊息僅止於小範圍的散佈。這樣既保有皇室的優勢，又不至於讓這些外國勢力在國中成為新的意見中心。[7]

不過，世界已經快速變化，無論如何迴避，中西交流的頻繁，使節、傳教士、商旅越來越多進出國境，帶進許多外來商品，也引來新的視覺刺激。尤其是歐洲此時已經趨於成熟的肖像畫，更是給中國繪畫帶來視覺上的衝擊。這些極為逼真的肖像畫，想必也讓清朝皇帝大吃一驚，從視覺上感受到與以往大不相同的經驗，讓他們不得不去思考如何利用這方式進行帝國的描繪。[8]至於風景畫與其它內容也成為其它工藝品學習的對象。[9]當時宮廷之中的傳教士畫家郎世寧，在雍正年間繪製了〈聚瑞圖〉作為祥瑞的獻禮，作品處理光影與立體的表現與傳統繪畫有明顯不同，可是表現的內容卻採用元明以來即有的祥瑞題材，[10]博古、清供、瑞獸、珍禽，將諸多祥瑞之物做為傳達追求美好生活的願望。這些供奉於內廷的外國畫家，除郎世寧外，王致誠、艾啟蒙等人，引入歐洲繪畫中重視的明暗、透視法，並與中國畫家合作，創造了中西合璧的新畫風，也在內廷培養學生，深受皇帝器重（〈設色松鶴圖〉）。[11]

開展

在康、雍、乾三朝，造辦處組織下宮廷內外各作坊的生產，及地方名匠的各式巧藝匯集於內廷。養心殿造辦處成立於康熙年間，之後雍正、乾隆兩朝，留有《各作成做活計清檔》（簡稱《活計檔》），成為認識清朝內廷工藝表現的最寶貴資料。

內廷瓷器以景德鎮為生產中心，官窯多出於此地，康熙官窯以臧窯（康熙二十至二十七年，1681～1688）、郎窯（康熙四十四至五十一年，1705～1712）為代表；雍正年間以年窯（雍正四年至十二年，1726～1735）著稱；乾隆時期則以唐窯（乾隆二年至二十一年，1737～1756）最為著稱。因應內府所需，對於瓷器的燒製還有專門的督陶官，這些忠誠、幹練、又精通瓷器的官員，不僅能夠讓瓷器的品質穩定，更在瓷器的品類與表現上，開展出更輝煌的表現。[12]康熙時期單色釉以郎窯紅、豇豆紅、胭脂水、水綠、淡黃等著稱，其他彩瓷亦有表現。雍正、乾隆官窯則以仿宋、汝、哥、鈞四大名窯著稱。

據《活計檔》載，雍正皇帝本人曾多次規定瓷器的造型、花紋圖案，不僅要求燒成的瓷器各部分尺寸適度，而且重視氣勢和神韻，講究輪廓線的韻律美，對於要燒造的御用瓷器必須經他的審定，方可燒造。[13]為此，督陶官年希堯、唐英根據旨意，集中優秀的製瓷工匠，不惜工本，竭盡全力，為求博取皇帝歡心。雍正皇帝個人的審美情趣，確實影響這時期瓷器的造型與藝術風格，因為此時經濟發展，社會安定，國庫尚豐，國內外市場相對活躍，使得製瓷工藝突飛猛進，在繼承過去工藝基礎上，又加創新、變化和提高，不僅品種多、題材廣泛、造型多樣，而且原料的選擇和加工也比以前更講究，產生前所未有的輝煌成果。[14]

到了乾隆時期，彩瓷的製作發展到達歷史高峰，其中以琺瑯彩[15]和粉彩[16]為之的瓷器，不僅追求造型奇巧，還能紋飾絢麗。工匠精心構思創造了由內外兩層組成的轉左面瓶和轉心瓶等新穎器形。而青花工藝則求精進，以正藍色為主，呈色穩定，無暈散，畫面清晰，色彩明艷。青花釉裡紅色調同樣穩定鮮艷，釉裡紅有深淺不同的層次。正如「康熙花卉人物似華秋岳、陳老蓮。雍正花卉純似惲南田，而人物則遜於康熙；至乾隆，研煉瓷質，勝於康雍，而繪畫則有古月軒外，稍未之逮。」[17]所言，

康熙時期還留有明末之韻，（《康熙青花人物故事棒槌瓶》）雍正時期便以「秀」字概括，與康熙青花挺拔、遒勁的風格迥然不同，而是代之以柔媚、俊秀的風格。（《雍正款粉彩花卉大碗》）此外，此時仿古瓷器達到極高水準，景德鎮御窯廠仿燒前朝作品達到高潮，尤以仿燒宋代五大名窯的色釉及明代永樂、宣德、成化這三朝的青花最具水準。值得注意的是雍正仿古瓷不是刻意模仿，而是在自身條件的基礎上模仿，對於古瓷的缺陷，則是利用新的技術去克服。[18] 是以面對此時瓷器傑出成果，除了關照皇帝個人喜好之外，必須重視工藝師的巧思，並結合瓷器的發展與內在政治經濟文化背景，方能認識這個時代特色。

除瓷器之外，清宮內廷大型器物多使用琺瑯器。[19] 這種器物是用琺瑯彩在金銀銅等金屬器胎上塗施或點嵌，載入爐烤培、熔融、冷卻而成，有些更經鍍金、修補、打磨等工序。就有金屬器物的耐用性，又能在色彩上奪人注意。15世紀以來從西亞傳入的掐絲琺瑯工藝，此時也因傳教士的推波助瀾，將歐洲工藝與美感特色帶入，在傳統器型上加以變化，通過紋樣與款式，既能符合皇室講究的恢弘氣勢與軒昂意象，又能展現巧工良匠的細緻心思。[20] 從康熙中期開始，內廷琺瑯製作與使用發展開來，康、雍、乾三代生產規模既大，工藝又精，成為清宮收藏中的重要文物。從其表現上大致可以分成五種：掐絲琺瑯、鏨胎琺瑯、錘胎琺瑯、透明琺瑯、畫琺瑯等五種，作品承繼元明技法，兼採西方工藝技術，並將地方工匠特色加以吸納，成為盛世象徵。[21] （《掐絲琺瑯勾蓮八瓣橢圓手爐》）乾隆時期畫琺瑯作品，往上繼承康熙以來的傳統工藝，並吸收了歐洲油畫的技法和題材，如聖經故事，西洋美女、天使、嬰兒、風景等。[22]

總地來說，康、雍、乾三代，工匠與皇室相互配合，其傑出成果即是器物的不斷出新。在讚許皇室品味之時，實在須對這批沒有留名的工藝師表達敬意，因為皇室儘管有所要求與有所希冀，真正能夠成就作品的還是要有工藝製作者的智慧與能力，否則再多的想望都只是遙不可及的幻境。或許工業革命在中國，並非沒有機會產生，只是命運作弄人，這批工藝師的天賦與資質太高，以至於工業化的腳步便成沉重而緩慢。

暫歇

帕諾夫斯基認為：「一件藝術品能夠明顯地展出一個民族，一段時期，一個階層，一種宗教或者哲學說服力的基本態度。」[23] 按此去觀看清宮所藏文物，確實可以去想見當時皇室對此種文物的觀看態度，只是圖像、器物、文化文本，不會是在單純的條件下所生產，是經過龐雜而交錯的生產場域所孕育而生。富麗的品味，對康、雍、乾三位皇帝而言，各有不同的審美意趣，雖說與同時代士大夫有所相類，但因地位獨絕，不難看出誇示宏偉氣象的美學享受，還是依稀可見的脈絡。

注釋

1. 清三代的盛世之論，是相對於清朝其他皇帝而論。康熙、雍正、乾隆三朝歷時134年，在政治、經濟和社會制度上，皆達到清代巔峰，在藝術文化的表現上亦有卓越的成就，故被史家視為太平盛世。

2. 見沈一民〈論清初統治者吸收漢族文化的途徑〉《漢族研究》2003年第1期，頁63-65。

3. 《清史稿》〈本紀一〉

4. 關於乾隆時期的文化做法，參見陳捷先〈略論乾隆朝的文化政策〉收錄於《乾隆皇帝的文化大業》（臺北：故宮博物院，1992年）頁217-229。

5. 瀋陽故宮博物院編《盛京皇宮》（北京：紫禁城出版社，1987年），頁16。

6. 關於清代皇室收藏，參見梁江〈宮廷藏蔚為大觀—明清時期的美術鑑藏〉《美術觀察》2001年第1期，頁64-66。

7. 雍正時期即採納閩浙總督滿保建議，令教民改宗。參見樊國梁《燕京開教略》收於《東傳福音》（合肥：黃山書社，2005年），冊6。

8. 關於文化交流所產生的影響，參見楊伯達〈十八世紀中西文化交流對清代美術的影響〉《故宮博物院院刊》1998年第4期總第82期，頁70-77。

9. 如《陶雅》所載洋彩大盤，「對徑幾尺，四周黃地碎錦紋…工細殊絕，背面相同。盤心畫海屋添籌之屬，仙山樓閣，縹緲凌虛，參用泰西界畫法。」

10. 林莉娜〈雍正朝之祥瑞符應〉《雍正—清世宗文物大展》（臺北：故宮博物院，2009年），頁374-399。

11. 此時進到中國傳教士畫家不少，見晏路〈康熙、雍正、乾隆三帝西方傳教士畫家〉《滿族研究》1999年第3期，頁73-78。

12. 參見楊柏達〈清代藝術略述〉收錄於《清朝瑰寶》（香港：香港藝術館，1992年），頁16-26。

13. 雍正傳旨所求見於《活計檔》，討論文章參見〈匠作之外—從唐英《陶成紀事碑》看雍正官窯燒造及帝王品味的問題〉《雍正—清世宗文物大展》（臺北：故宮博物院，2009年），頁414-427。

14. 參見王光堯〈雍正時期御窯制度的建設〉收錄於《爲君難—雍正其人其事及其時代論文集》（臺北：故宮博物院，2010年），頁389-403。

15. 琺瑯彩是以石英、瓷土、長石、硼砂及微量金屬礦物爲材料，經粉碎、鎔鍊、成熟、冷卻後研磨製成的粉狀彩料。

16. 關於洋彩、粉彩與畫琺瑯混用的情事，廖寶秀有專文進行析辯，再加以正名。見〈乾隆磁胎洋彩綜述〉收錄於《華麗彩瓷—乾隆洋彩》（臺北：故宮博物院，1998年），頁10。

17. 徐珂《清稗類鈔》（臺北：商務印書館）稗四十五，工藝類。頁33。

18. 例如，宣德時期的玉壺春瓶是拉坯製作的，雍正時期的玉壺春瓶則是利用模具倒出來的；宣德時期的青料採取的是水洗法提煉青料，鐵銹斑無法完全清除，雍正時期對青料採用的是火鍛法提煉，可以完全清除青料中的鐵銹斑。然而，爲了達到宣德青花的效果，工匠沒有刻意使用含鐵銹的青料，而是在繪畫時，在畫中使用青料點染，同樣可以達到宣德青花的效果，又在青花中不見鐵銹斑。

19. 琺瑯，又稱爲佛郎、法蘭，也稱爲景泰藍，是外來名詞的音譯，源自隋唐的古地名佛菻。當時東羅馬帝國和西亞地中海沿岸諸地製造的搪瓷嵌釉工藝品稱拂嵌或佛郎嵌、佛朗機，簡化爲拂菻。出現景泰藍後轉音爲發藍，後又爲琺瑯。

20. 參見陳克倫〈從粉彩六方平看雍正宮廷藝術中的西方文化因素〉收錄於《爲君難—雍正其人其事及其時代論文集》（臺北：故宮博物院，2010年），頁381-388。

21. 瀋陽故宮藏有大量琺瑯器，其豐富的工藝表現，參見李理、沙海燕〈瀋陽故宮藏琺瑯器〉頁33-41。

22. 夏更起〈玻璃胎畫琺瑯考析〉《故宮博物院院刊》2003年第3期總第107期，頁16-23。

23. 帕諾夫斯基《造型藝術的意義》（臺北：遠流出版公司，1996年），頁13。

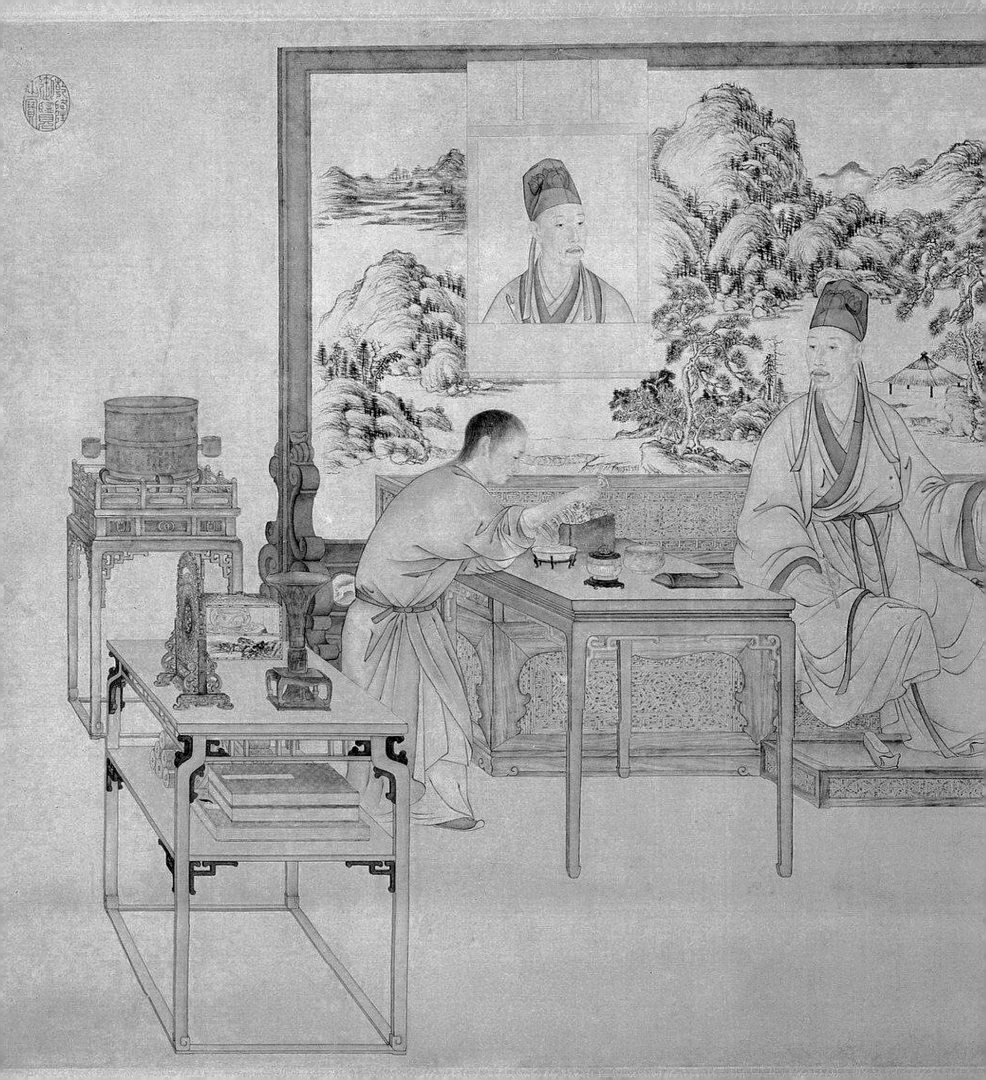

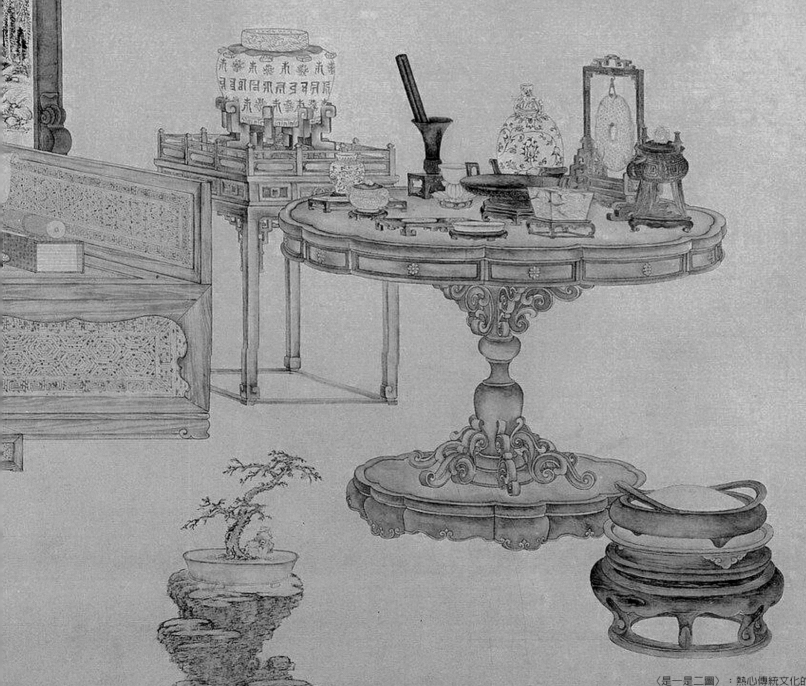

是一是二不
即不離�s
可墨可何
憲J思
養心殿偶
題并書

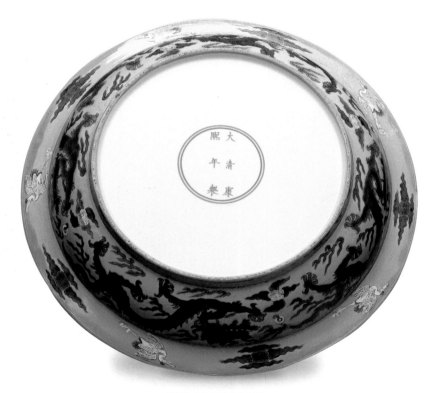

底款「大清康熙年製」

康熙款黃地三彩紫綠龍盤
Sancai Plate

年代　康熙年間（1662～1722）
尺寸　高7.4公分，口徑40公分，底徑26.5公分
材質　紫、綠、月白釉
等級　一級

　　典型的康熙朝三彩瓷器，色彩明快，對比強烈。

　　盤爲黃地，盤心繪紫、綠色兩條五爪行龍及火焰珠，呈兩龍戲珠狀；盤內腹部繪有紫、綠、月白三彩四季折枝花卉；盤板沿處繪紫、綠色6條行雲龍及彩雲，大盤外腹部繪有同樣的4條紫、綠色行雲龍；紫龍角爲綠色，綠龍角爲紫色，紫、綠兩色搭配相得宜彰，彩繪雲龍威武矯健，神態兇猛生動；外沿處另繪有一圈雲鶴紋，祈祝延年益壽；圈足內有青花楷書「大清康熙年製」6字2行雙圈款。此盤胎質堅硬，造型規矩，是康熙朝製宮廷御用器皿，也是康熙瓷的代表作，經國家鑑定委員會鑑定，確定爲瀋陽故宮博物院藏國家一級文物。

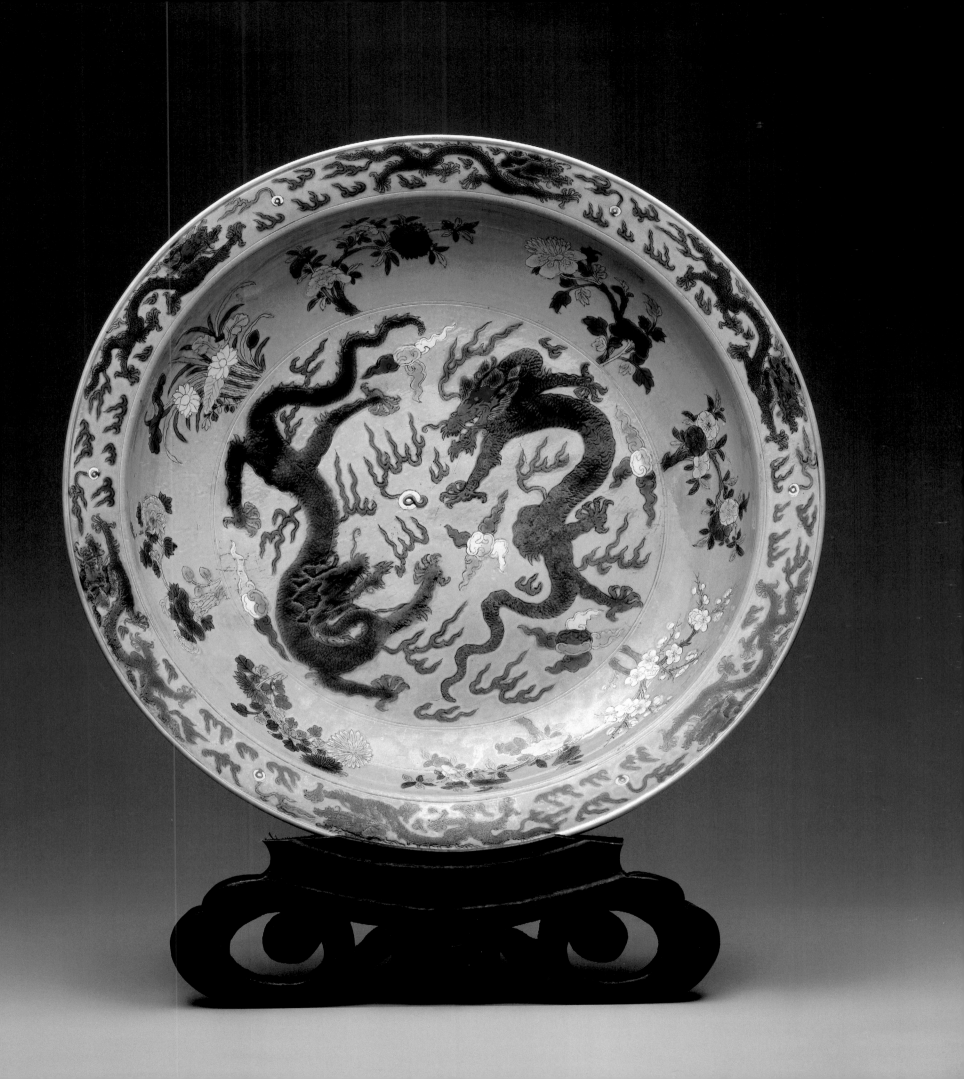

宮廷御用雅賞

帝后用瓷的經典佳器

——康熙款黃釉三彩紫綠龍盤

　　清朝是中國封建社會最後一代皇朝，它集古代宮廷文化之大成，內廷禮制繁縟，尊卑等級森嚴，反映在宮廷器物上，無論是紋飾圖案，還是採用色彩，都要遵守固定的典章制度，依「成法」而製器，從瓷器製作來看，清康熙朝，宮廷瓷器生產在經過順治朝十餘年的短暫過渡後，開始進入大發展時期。當時，由於聖祖皇帝玄燁對瓷器生產異常關注，在江西景德鎮明朝窯場基礎上復窯燒造，不惜財力物力，又委派郎廷極等大員親往督窯，使得官窯製瓷水準迅速提高，生產出大量精美的官窯極品。

　　據清《皇朝禮器圖式》、《大清會典》等官方史籍記載，清宮對內廷瓷器燒造有許多規定，如皇帝、皇太后、皇后日常所用黃釉瓷為最高等級，要製成內、外滿施黃釉的器物，在宮內稱為「黃器」或「殿器」；其他妃嬪、皇子及王公貴族，均不得擅用滿器黃釉，只能使用內白釉、外黃釉瓷，或是其他彩釉瓷，否則即是觸犯國法，可以僭越之罪論處。

　　康熙朝，在景德鎮也開始大批燒製帝后御用黃釉瓷，這其中既有宮廷祭祀用器，又有宮廷陳設器，還有帝后日常生活實用器。由於此時燒造的官窯器生產時間最早，做工精細，釉色純正，紋飾圖案中規中矩，因而為後世仿燒提供了樣器，從雍正朝直到宣統朝，各朝御用黃釉瓷，基本都是按康熙時期的器物而燒製。

陶瓷器生產之淘練泥土（參考圖版：瀋陽故宮博物院提供）　　陶瓷器生產之琢器修模（參考圖版：瀋陽故宮博物院提供）

　　瀋陽故宮所藏康熙款黃地三彩紫綠龍盤，即爲康熙朝帝后御用黃釉瓷的代表之器。

　　該盤胎質堅硬，造型周正，爲板沿淺腹式，體量較大，僅盤口徑即爲40公分，底徑26.5公分，高7.4公分。盤內外均施黃釉，底部爲白釉，黃釉表面再繪以紫、綠、月白釉圖案，其中盤心繪兩條五爪飛龍，一升一降，一爲紫釉，一爲綠釉，兩龍圍繞白色火焰珠而起舞，呈二龍戲珠狀，周圍再繪以紫色、綠色火焰和紫、綠、淺綠、月白釉朵雲，精美無比。大盤裏壁繪有紫、綠、淺綠、月白等素色花卉，爲牡丹、荷花、菊花、梅花等8種，花姿各異，狀態迷人。大盤板沿上面繪紫、綠色六條行龍及彩雲，板沿之下爲五隻月白色仙鶴和五朵紫、綠色彩雲。大盤外壁繪有四隻行龍，以紫、綠兩色間隔而畫，龍身周圍飄浮紫、綠色火焰和彩雲。全器雖爲樸素的三彩，著色淡雅，但其用色上儘量加以變化，如紫、綠色的相互調劑，紫龍輔以綠角、綠火焰，綠龍輔以紫角、紫火焰色，從而使紫、綠兩色相得宜彰，互爲補色。大盤所繪雲龍威武矯健，神態兇猛，反映出明代龍紋的一些特徵。盤底圈足內爲白底，內有青花楷書「大清康熙年製」6字2行雙圈款，字跡疏朗規矩。此盤在黃釉之繪製紫、綠等色彩，色調明快，對比強烈，可以說是康熙朝宮廷製器的代表之作。1983年，此件大盤被國家鑒定委員會定爲瀋陽故宮博物院藏國家一級文物。

陶瓷器生產之圓器青花（參考圖版：瀋陽故宮博物院提供）

陶瓷器生產之燒坯開窯（參考圖版：瀋陽故宮博物院提供）

1.～2. 局部

康熙青花人物故事棒槌瓶
Blue and White Vase

年代　康熙年間（1662～1722）
尺寸　高45公分，口徑11.7公分，足徑13.4公分
材質　青花釉
等級　一級

　　典型的康熙朝青花瓷器，藍彩靚麗，層次豐富。

　　棒槌瓶樣式為清康熙年間創製，多為景德鎮民窯燒製，以形似洗衣用棒槌而得名，此瓶為典型的棒槌瓶造型。摺口板沿式，細頸，瓶腹粗長且近似直筒狀，腹下部微內斂，底部有圈足。瓶口沿外面為三角形幾何紋，頸部為如意雲頭和雷紋、城牆垛口紋，頸部與肩部之間亦為一圈墨雲圖案；腹部無其它輔助紋飾，繪山中峰石林立，祥雲繚繞，松枝點點，眾好漢立於大路間，中央為頭戴雙翎冠、身著朝服的首領，其身後及旁邊跟隨侍從多人，手持旗幡、長刀和酒壺等器具，正為一儒者把酒送行；瓶底部為白釉素面，無底款。該瓶青花繪畫層次豐富，用筆精心，具有鮮明的「五色青花」特點，應為康熙年間生產的青花器。此瓶原為瀋陽故宮舊藏，經國家鑒定委員會鑒定，確定為瀋陽故宮博物院藏國家一級文物。

盤底底款「大清雍正年製」

雍正款鬥彩龍鳳大盤
Doucai Plate

年代　雍正年間（1723～1735）
尺寸　高6公分，口徑45.2公分，足徑25公分
材質　鬥彩釉
等級　一級

　　雍正朝具有代表性的大件鬥彩瓷器藏品。

　　盤為摺口板沿，底部為圈足。盤內面鬥彩紋
飾十分精細且繁密，盤外面圖案較為疏朗。盤口
沿有青花圈，圈內為五彩流雲；內壁為紅色、淺
綠色並蒂而生的番蓮花各8朵，花蕊中均書寫團壽
字，花朵周圍滿飾花葉紋；盤裡心繪一龍、一鳳
圍繞火焰珠翩翩起舞，龍背上舒展的雙翅更增添
了它的雄姿與魅力；盤外沿有青花圈，內為白釉
素地，外壁繪4組海水江崖圖案，海水洶湧激蕩，
江崖之畔生有靈芝，天空中另繪有紅色的蝙蝠，
其祝壽祈福之意不言而明；盤底部中央為青花雙
圈，內有楷書「大清雍正年製」6字2行款。該盤
經國家鑑定委員會鑑定，確定為瀋陽故宮博物院
藏國家一級文物。

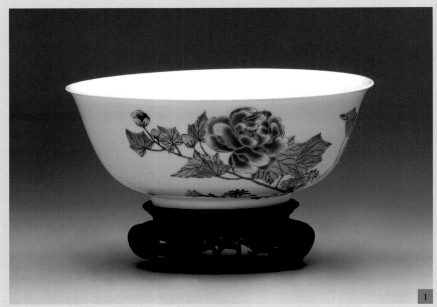

1. 牡丹花在白色的瓷地上顯得嬌豔無比。
2. 碗底底款「大清雍正年製」

雍正款粉彩花卉大碗（一對）
Fencai Bowl (A Pair)

年代　雍正年間（1723～1735）
尺寸　高8.2公分，口徑18.7公分，足徑8 公分
材質　粉彩釉

雍正朝具有開創性質的粉彩瓷器藏品。

粉彩創燒於康熙晚期，是在清宮琺瑯彩的基礎上發展而來，至雍正朝，粉彩燒製技術開始成熟，並於乾隆朝達到極盛，從此粉彩瓷成為瓷器燒造的主流，宮廷瓷器也以粉彩瓷為最主要品種。

兩件粉彩大碗為一對，繪畫精美，具有粉彩瓷的開創風格。胎質潔白，釉色純淨，口沿微撇，輕盈秀氣。內壁為純白色，罩一層純淨的透明釉，極為實用；外壁於白地上彩繪折枝牡丹、梅花和幾枝草菊，牡丹花刻畫極為細緻，葉脈和花瓣層次分明，生動傳神，在白色的瓷地上顯得嬌豔無比；碗底部中心為淡藍色雙圈，內以青花楷書「大清雍正年製」6字3行款。

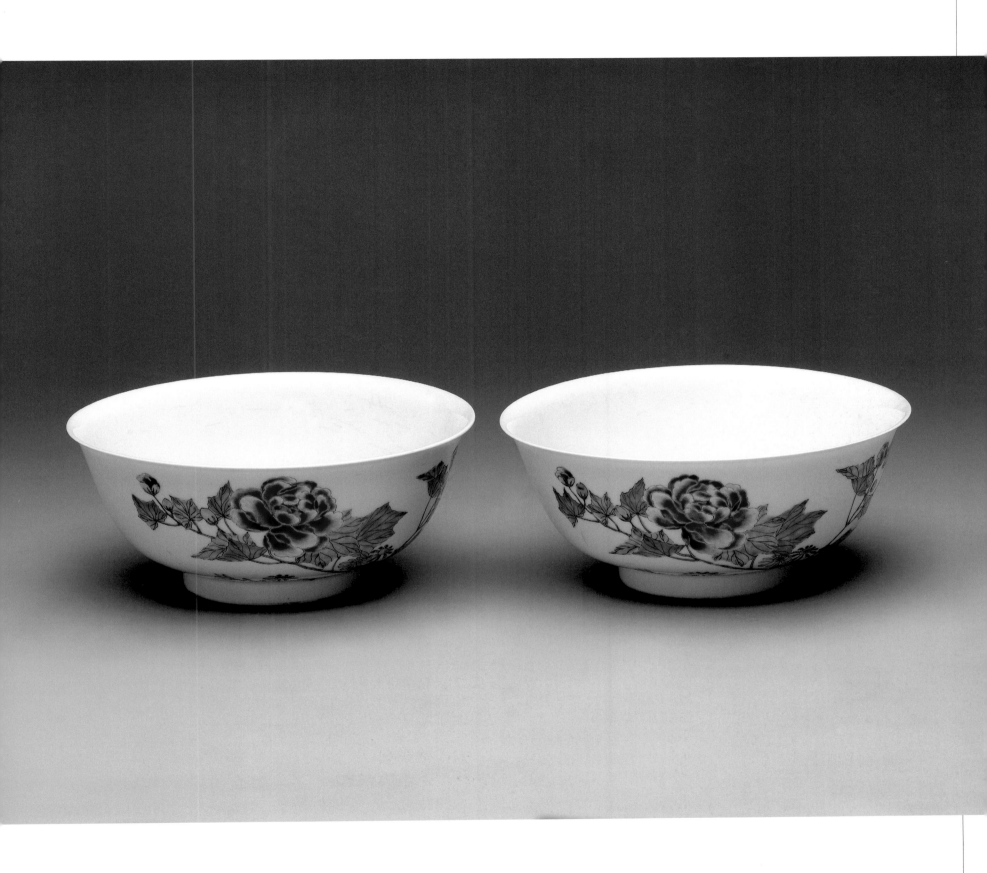

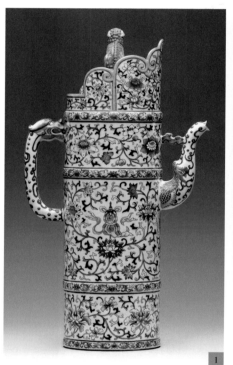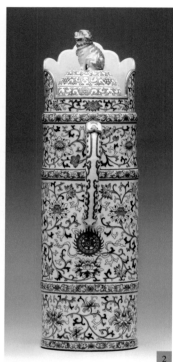

1.～2. 側面
3. 底款「大清乾隆年製」

乾隆款粉彩多穆壺
Fencai Canteen-shaped Bottle

年代　乾隆年間（1736～1795）
尺寸　高47公分，底徑14.8公分
材質　粉彩釉
等級　一級

　　乾隆朝仿生瓷器之一種，造型獨特，粉彩豔麗。

　　「多穆」，藏語mdong-mo的漢字音譯，亦翻譯成「董莫」，藏語原意指「盛酥油的桶」。此壺仿照北方遊牧民族常用的皮製、木製多穆壺形狀，以瓷燒造，全壺外面施以粉彩，裡為淺綠色釉，器形為龍耳、鳳嘴、獅蓋；口把抹紅，器身有黃地纏枝花箍4道，並繪有番蓮八寶紋，足底施淺綠色釉，足內有青花篆書「大清乾隆年製」6字3行款。此壺是典型的乾隆時期宮廷用器，反映出當時仿瓷工藝的高超水準。該壺經國家鑒定委員會鑒定，確定為瀋陽故宮博物院藏國家一級文物。

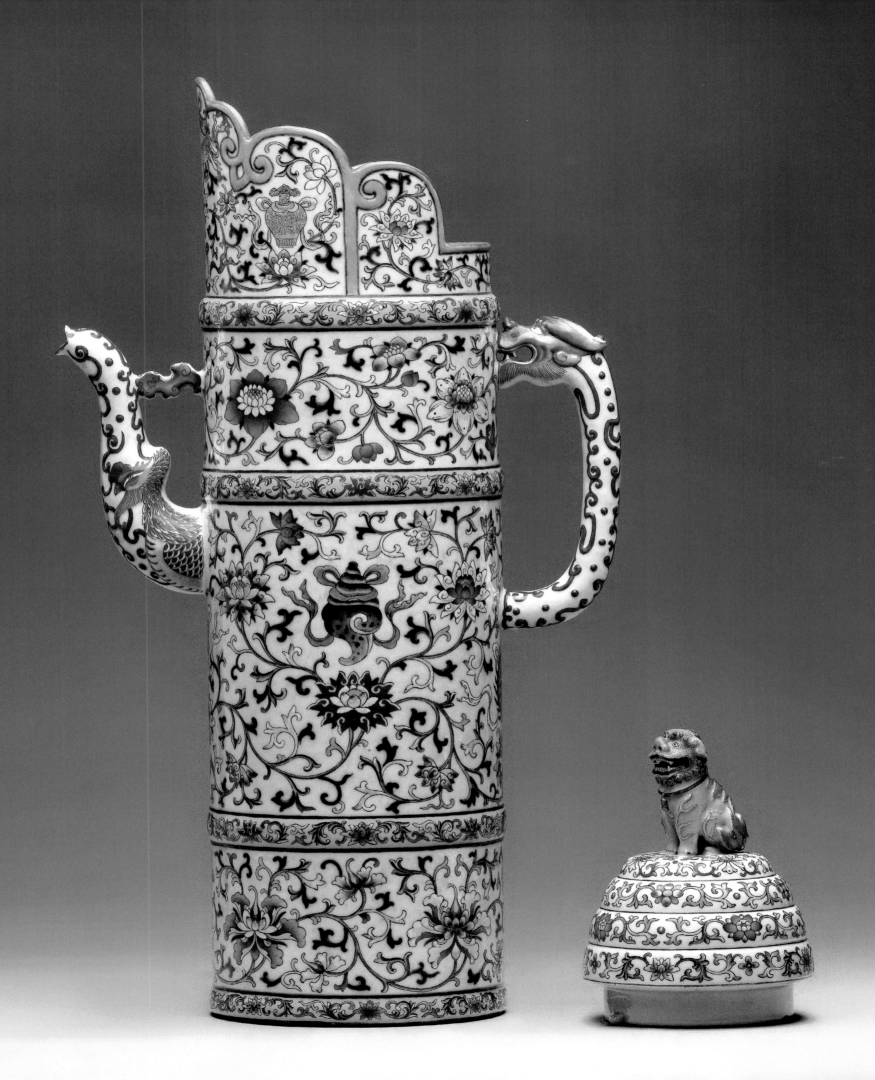

LUXURIES OF THE COURT AND IMPERIAL LIFE

宮廷御用雅賞

多穆壺

—滿蒙藏族友好交往的民俗物證

「多穆」，爲藏語mdong-mo的音譯，亦翻譯成「董莫」，藏語原意指「盛酥油的桶」。

多穆壺，是元代流行的一種壺式，爲西藏、蒙古地區少數民族通用的盛放乳液的器皿。

明末清初時期，清太祖努爾哈赤率建州女眞族在東北地區崛起，在統一女眞各部進程中，他爲了加強本部勢力，曾通過聯姻、招降等方式，接納一些蒙古部衆歸順。其後，清太宗皇太極繼位，進一步實現對外擴張戰略，繼續擴大對蒙古甚至西藏各部的招撫，從而使更多蒙古部族直接加入到大金國內，西藏宗教領袖也曾派出喇嘛到盛京（瀋陽）地區進覲。

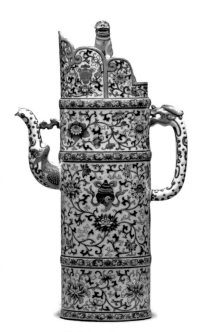

乾隆款粉彩多穆壺

女眞（滿）族人通過與蒙古、西藏地區各族人民的交往，與蒙、藏各族建立了廣泛聯繫。同時，各民族間的相互往來，也促進了各地區經濟文化的交流和生產、生活用具的傳播。正是在此前提下，蒙、藏地區常用的多穆壺也很早被女眞（滿）人所接受，並在民間和宮廷中大量使用。

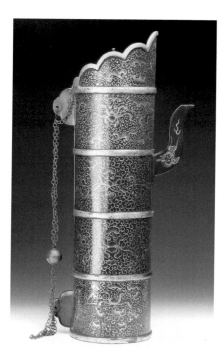

清褐漆描金勾多穆
（參考圖版：瀋陽故宮博物院提供）

據清初時期已成書的《太祖實錄戰圖》來看，早在清太祖努爾哈赤起兵之際，多穆壺已成爲女眞人常用的器物，並被老汗王努爾哈赤及衆貝勒經常使用。如《滿洲實錄》記載，1610年（萬曆三十八年），努爾哈赤派額亦都領兵一千人往東征海女眞窩集部，盡招康古禮等各部路長而歸。當努爾哈赤于赫圖阿拉大衙門爲九路首領把酒接風時，相關的《實錄圖》也描繪了這一場景，在該圖的左下部，陳設著款待九路首領的酒桌，其上擺放著酒碗與多穆壺，反映了多穆壺在這一時期已的確成爲女眞（滿）族人的飲食器物。

清朝入主中原後，多穆壺也被滿族皇帝帶入北京紫禁城，繼續在宮廷生活中發揮作用，當時，清宮中製造出大量銀質、漆木質的多穆壺，由皇帝、后妃和其他王公貴族、官員在宮內使用。從現有清宮繪畫

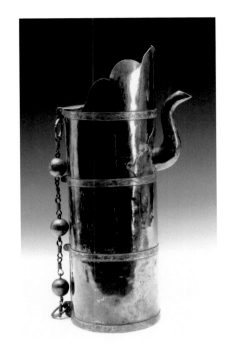

清多穆壺
（參考圖版：瀋陽故宮博物院提供）

來看，在許多宮廷筵宴活動中，都有使用多穆壺的情況，這爲我們進一步瞭解清宮多穆壺提供了佐證。

清宮實用多穆壺通常由銀質或漆木質所製，壺身呈圓柱體，頂部安有圓蓋，壺身上部飾成僧帽造型。壺身前部有圓形或方形流，後部爲提手，銀質、漆木質多穆壺的提手一般做成上下固定的長鏈狀，用以提取之便。瀋陽故宮博物院現藏有多件銀質、漆木質多穆壺，它們均爲清宮實用器，在宮廷筵宴上爲皇帝、后妃和隨宴的王公貝勒、文武官員服務。

值得一提的是，清代中期，由於各代皇帝對藝術品特殊喜好，將宮廷中的許多實用器物轉製成藝術品，因此，作爲飲食器具的多穆壺也被製成精緻的瓷器、琺瑯器等高檔藝術品，爲清代帝后所陳設和觀賞，成爲清宮廷藝術中的奇葩。

此件乾隆款粉彩多穆壺，爲瀋陽故宮所藏國家一級文物。它爲傳統的多穆壺造型，完全以瓷燒造，全壺外面施以粉彩，裏爲淺綠色釉，器形爲龍耳、鳳嘴、獅蓋；口把抹紅，器身有黃地纏枝花籜四道，並繪有番蓮八寶紋，足底施淺綠色釉，足內有青花篆書「大清乾隆年製」6字3行款。此壺是典型的乾隆時期宮廷用器，反映出當時仿瓷工藝的高超水準。

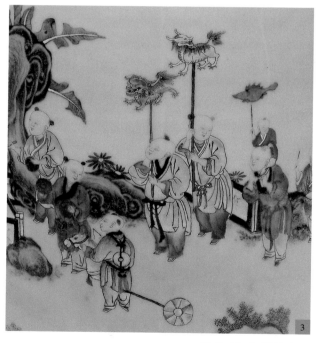

乾隆款粉彩十六子燈籠瓶
Lantern-shaped Vase

年代　乾隆年間（1736～1795）
尺寸　高33.5公分，口徑13.3公分，足徑12.6公分
材質　粉彩釉
等級　一級

乾隆朝粉彩官窯瓷器的代表器物。

此瓶為短頸，敞口，長圓直腹，整個器物造型似燈籠形狀，故稱燈籠瓶。瓶頸部、足部均為青花纏枝紋和抹紅西番蓮紋；主體紋飾在瓶腹部，以粉彩工藝繪製16童子嬰戲圖：庭院圍欄內，有16個兒童在芳草綠地嬉戲玩耍，活潑生動，神態各異，畫面充滿天真爛漫的氣氛；瓶底有青花楷書「大清乾隆年製」6字2行雙圈款。此瓶胎壁極薄，彩繪鮮豔，造型規矩。該瓶經國家鑒定委員會鑒定，確定為瀋陽故宮博物院藏國家一級文物。

1.～3. 局部
4. 瓶底底款「大清乾隆年製」

粉彩是由氧化鉛、氧化矽和氧化砷三者混合配方而來。由於釉中的三氧化二砷在鉛釉中會產生白色半透明的乳化作用，使色彩中有如加了白粉的效果，故稱粉彩（軟彩）。粉彩是清康熙晚期發展出來的。

青花：氧化鈷（釉下彩）。釉料：高溫彩，一種含鈷、銅、鐵、錳氧化物，被塗在坯體表面，燒製時會形成藍色。

釉裏紅：氧化銅（釉下彩）。色釉：在釉料裡加入適量金屬氧化物叫色釉。

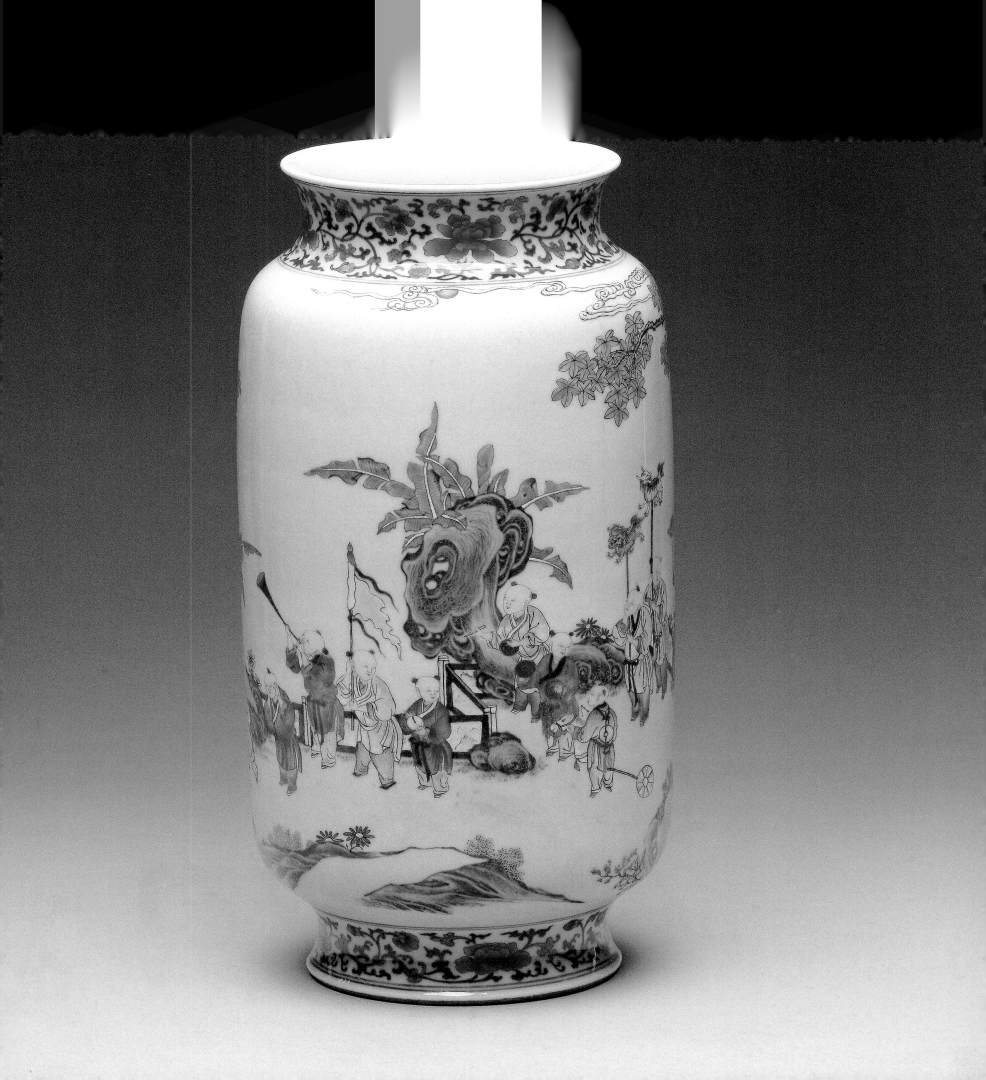

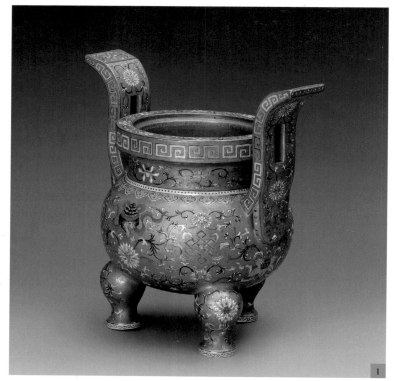

1. 側面
2. 爐口沿款「大清乾隆年製」

乾隆款粉彩金地花卉三足爐
Tripod Censer

年代　乾隆年間（1736～1795）
尺寸　全高28公分，口徑16.7公分，腹徑28公分，足高5.5
　　　公分
材質　粉彩釉

　　乾隆朝粉彩金地瓷器，器物本身金碧輝煌，
釉色鮮豔，充滿皇家宮廷的奢華氣氛。

　　盤口，圓腹，肩部為雙朝貫耳，耳面有長方
形小孔，耳與腹之間有立柱支撐，蹄形三足。通
體施金地，繪粉彩紋飾。口外沿、雙耳外沿均為
綠色、粉紅色回紋，雙耳兩面繪彩色番蓮紋、紅
蝠紋；頸部飾一圈纏枝花卉紋，肩部有一周乳釘
紋，其下為一圈如意雲頭紋；爐腹部主體紋飾為
八寶紋（又稱八吉祥，即8種佛教法物，由寶輪、
法螺、寶傘、白蓋、蓮花、寶罐、金魚、盤腸組
成，各具不同涵義），八寶之外間以寶相花紋；
腹下部為三足，粗壯有力，外側各繪一朵寶相花
紋，足下部為一周藍色卷草紋；器身底部為
一圈粉紅色卷草紋；爐口沿一側方框內有朱
色篆書「大清乾隆年製」6字橫款。

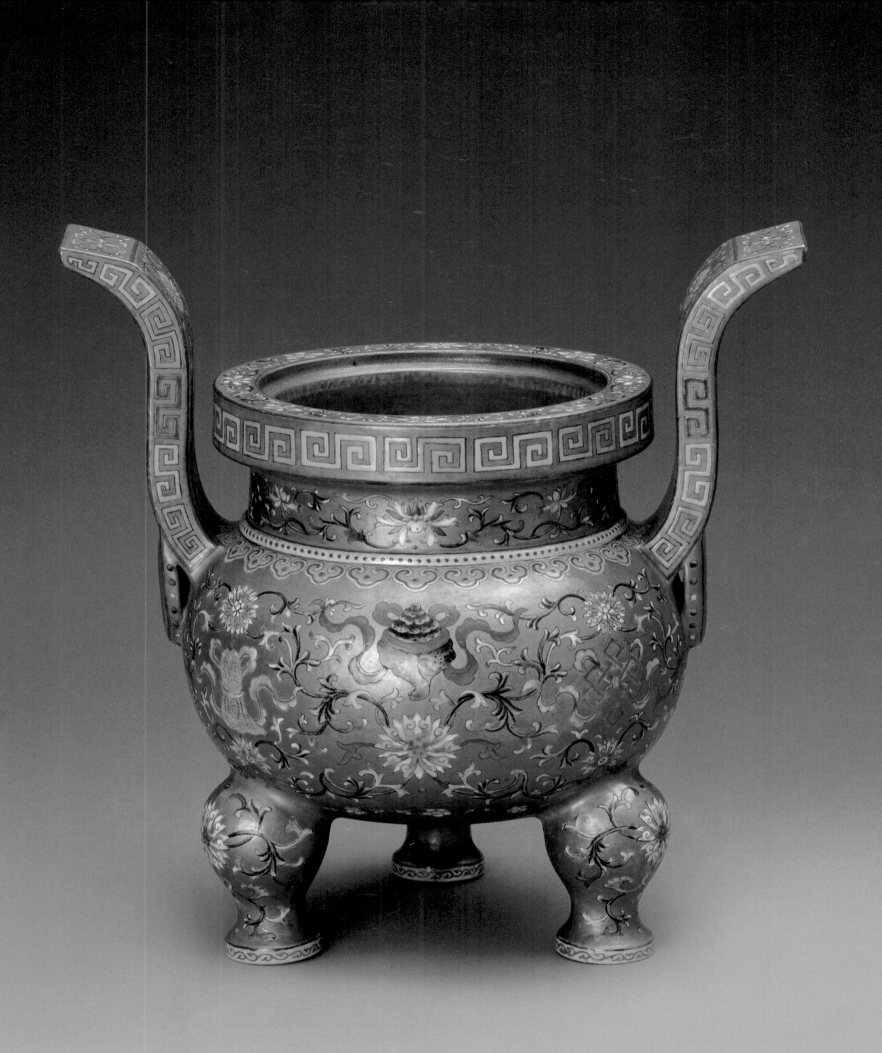

1. 側面
2. 提樑與爐身交接處由金磬和雙魚組成

掐絲琺瑯勾蓮八瓣橢圓手爐
Enamelled Hand Warmer

年代　乾隆年間（1736～1795）
尺寸　通高12.5公分，蓋高2.3公分，爐口徑長8.8公分，
　　　寬13公分，底13.3公分，寬9.6公分
材質　銅胎，掐絲琺瑯

　　宮廷貴族取暖用具，造型精美，作工精巧，
釉色鮮豔醒目。

　　手爐爲多稜體形，用4條鍍金線把8個立面清
晰分開。爐上部有雙提樑，器身略突，平底。提
樑、口沿及底部均爲銅胎鍍金。蓋由鏤空纏枝花
卉紋組成，中間部位爲海棠式開光，製以荷花、
小鳥。器物口沿之下繪飾一周蓮瓣紋。器身八面
飾以寶相花圖案，周圍滿飾纏枝花紋。提樑與爐
身交接處由金磬和雙魚組成，寓意「吉慶（磬）
有餘（魚）」。

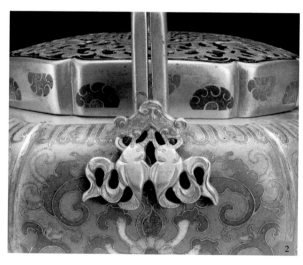

琺瑯－琺瓷，在工�ㄑ上指以熱融成，固定於金屬，玻璃質或陶瓷質器胎上的彩色玻璃質物質（釉）
掐絲琺瑯：先將銅絲盤出花紋黏固在胎上，再於ㄑ隙施各色玻瑯釉料在花紋格框內外，入爐火燒如此
重複均次，待器表釉層厚度到適合厚度，再兒打磨銅絲手爐始成。

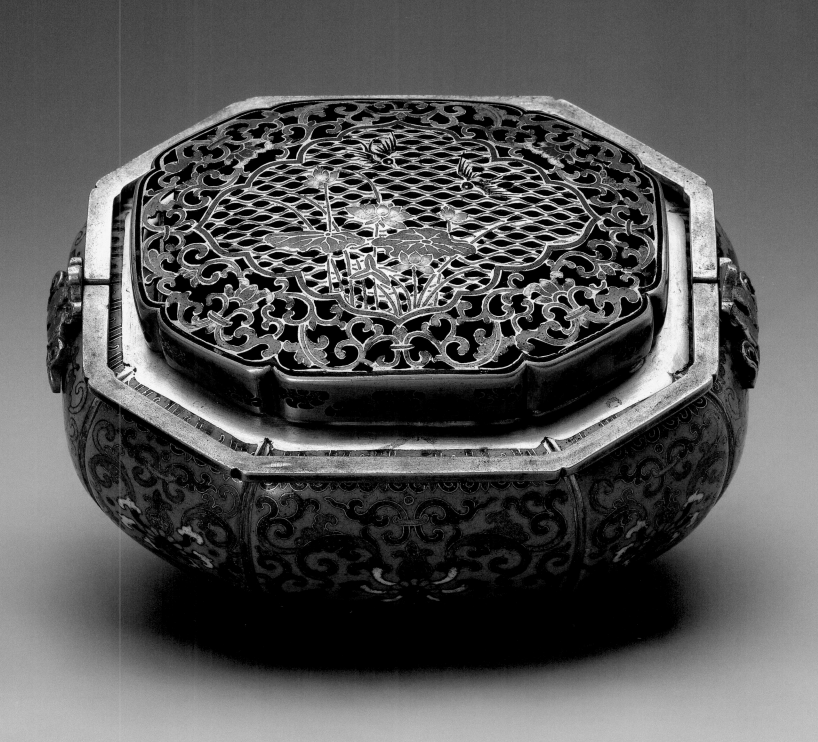

1. 側面掀蓋
2. 底部
3. 正面

黑漆描金彩繪雲蝠紋葵式唾盂
Lacquer Vessel

年代　乾隆年間（1736～1795）
尺寸　全高6.5公分，寬15公分，底10公分
材質　木、漆

宮廷貴族日常生活用具及賞玩之物。

器形為摺沿葵瓣式，盂蓋呈圓弧形，蓋頂有圓紐。通體施以黑漆地，蓋裡有描金纏枝花紋，蓋面描金彩繪雲蝠、花瓣紋，口邊為描金蓮花。於裡描金彩繪花卉、靈芝、竹葉圖案。此器製作規整，描金彩繪線條流暢，為清朝中期代表漆器之一。

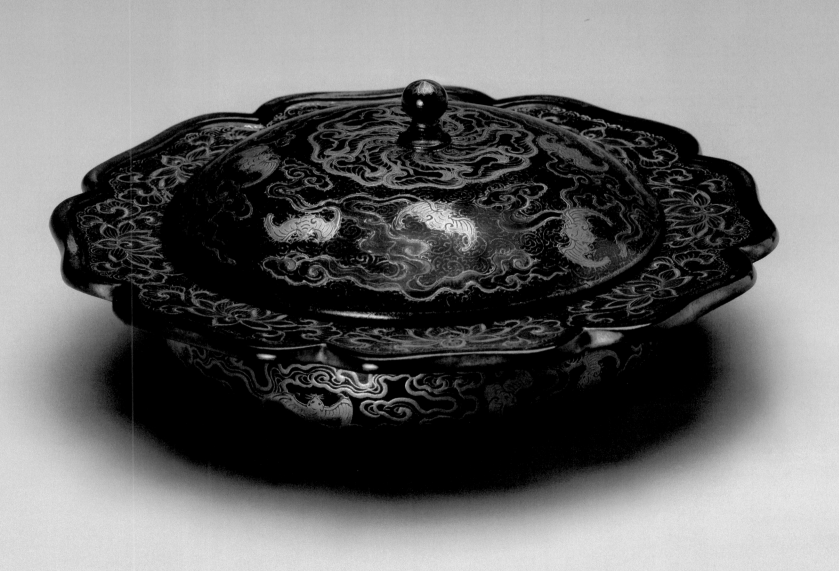

1. 〈雍正行樂圖〉中，桌上放置一如意。（參考圖版：瀋陽故宮博
 物院提供）
2. 如意頭部有乾隆五律詩一首。
3. 柄部凸雕稻穗圖案。

白玉浮雕歲歲豐收如意
Jade Ruyi Scepter

年代　乾隆二年（1737，丁巳）
尺寸　通體長43公分，頭部寬12公分，中部寬4公分，尾部寬4.5公分
材質　白玉

　　宮廷御用陳設品之一，通常放置於帝后寶座之上，取
其「如意」之意。

　　如意通常以竹、玉、骨等製成，頭作靈芝或雲頭形，
柄微曲，供指劃或賞玩之用。如意有稱心如意之意。

　　此件如意用白玉製成，頭部呈靈芝形，上刻雙魚銜環
圖案，如意頭中部有乾隆五律詩一首：「處處座之傍，率
陣如意常；雖圖語告吉，艱至北頻詳。比似羊脂潔，較於
周尺長；指揮憶李氏，略愧在閑房。」詩後有落款：「乾
隆丁巳御題」，款下刻有一方印，刻字內均填金。柄部凸
雕稻穗、海水圖案，形象逼真。柄下附黃絲雙穗。該件如
意寓意「年年有魚，歲歲豐收」。

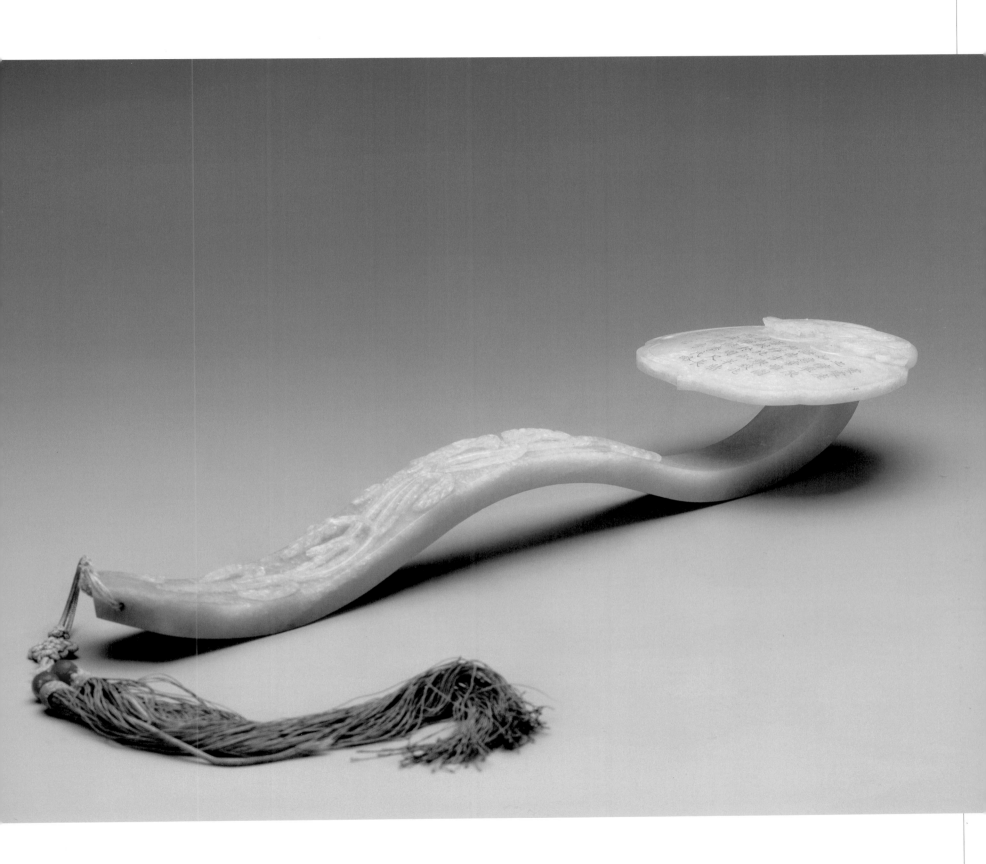

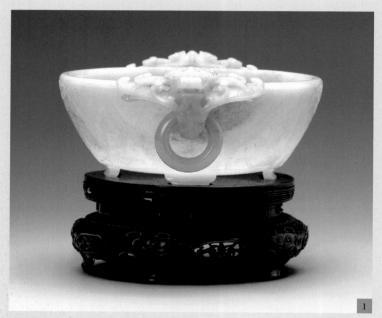

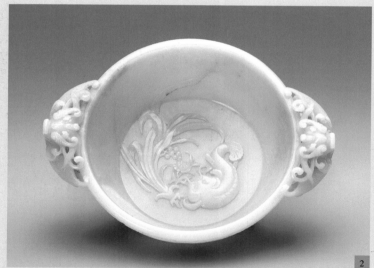

1. 側面口部左右兩邊透雕雙獸圈耳，獸頸之下各懸活環。
2. 洗內側為光素面，底部用浮雕萬年青、花卉及鯰魚等紋飾圖案。

白玉浮雕勾蓮獸耳活環四足洗（附底座）
Jade Water Vessel (with base)

年代　乾隆年間（1736～1795）
尺寸　通高9.6公分，雕工最寬處27公分，口徑20公分，底
　　　徑14.3公分
材質　白玉質

　　清宮內府所製文房用具，造型優美，玉色純
正，為宮中傳世之珍。

　　總體呈薄胎缽狀，洗外側表面浮雕細密勾蓮
紋飾，口部左右兩邊透雕雙獸圈耳，獸頸之下各
懸活環；洗內側為光素面，底部用浮雕萬年青、
花卉及鯰魚等紋飾圖案，寓意「萬年長青」、
「年年有餘」；底為四足，微外撇似玉璧。洗下
部附有雕花木座，雕刻回紋、蓮瓣、卷雲等紋
飾，另在透雕處鑲嵌淺色鏤空纏枝蓮紋。此件晶
瑩剔透的白玉洗是清中期宮廷用品，既可作為於
文房盛水容器，又能當作書齋陳設品，是清宮傳
世品中典型的實用及陳設藝術品。

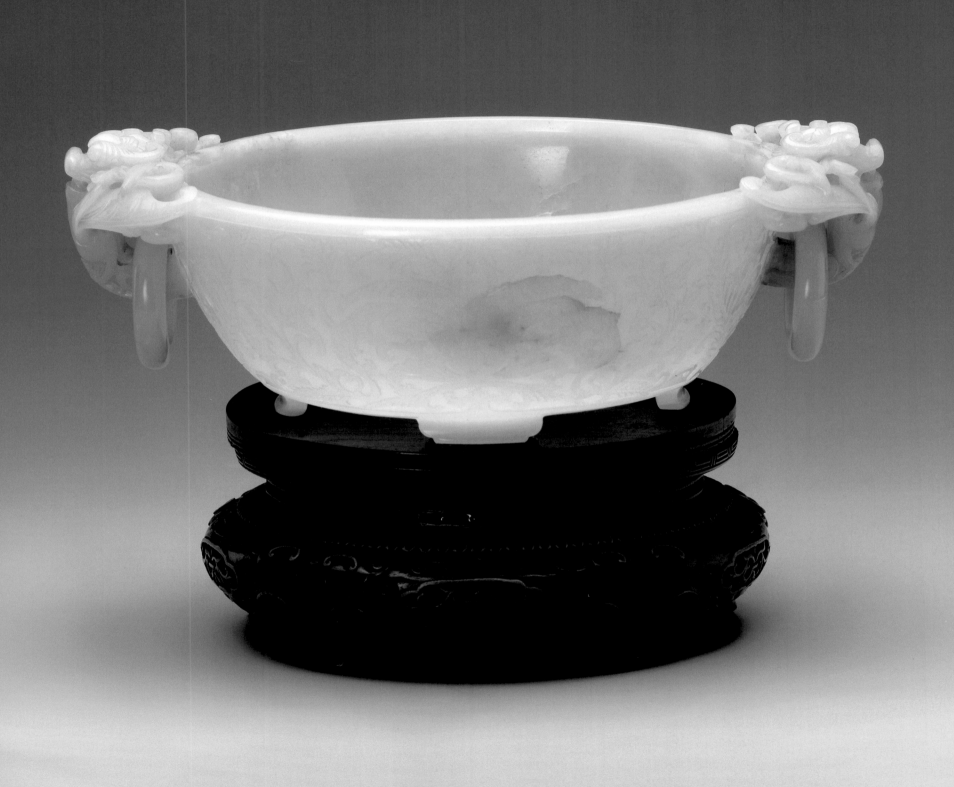

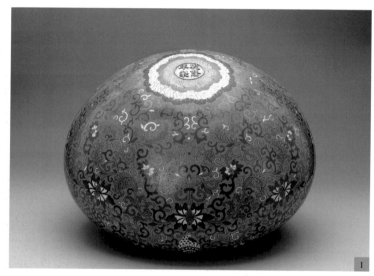

1. 側面
2. 缽底底款「乾隆年製」

乾隆款掐絲琺瑯纏枝花卉缽
Enamelled Bowl

年代　乾隆年間（1736～1795）
尺寸　全高22公分，口徑28公分，腹徑52公分
材質　銅胎，掐絲琺瑯
等級　一級

　　清乾隆朝御製用以貯物和陳設的大件琺瑯器。

　　器身通體飾纏枝蓮紋，口沿鍍金，口沿下飾一周白色雲頭紋，中部既腹部一周飾有八寶（法螺、法輪、寶傘、白蓋、蓮花、寶瓶、金魚、盤腸）。八寶用紅色勾畫，突出了器物的立體之感，下面又有8個寶相花托襯，寶相花內為白色，外為紅色。為「蓮托八寶」。這種紋飾清朝宮廷較多見，底刻有「乾隆年製」四字楷書款。缽是僧徒食器，如飯缽、茶缽、乳缽等，這件器物是觀賞器之一。此件器物因製作精美、體量較大，經國家鑒定委員會鑒定，確認為瀋陽故宮博物院藏國家一級文物。

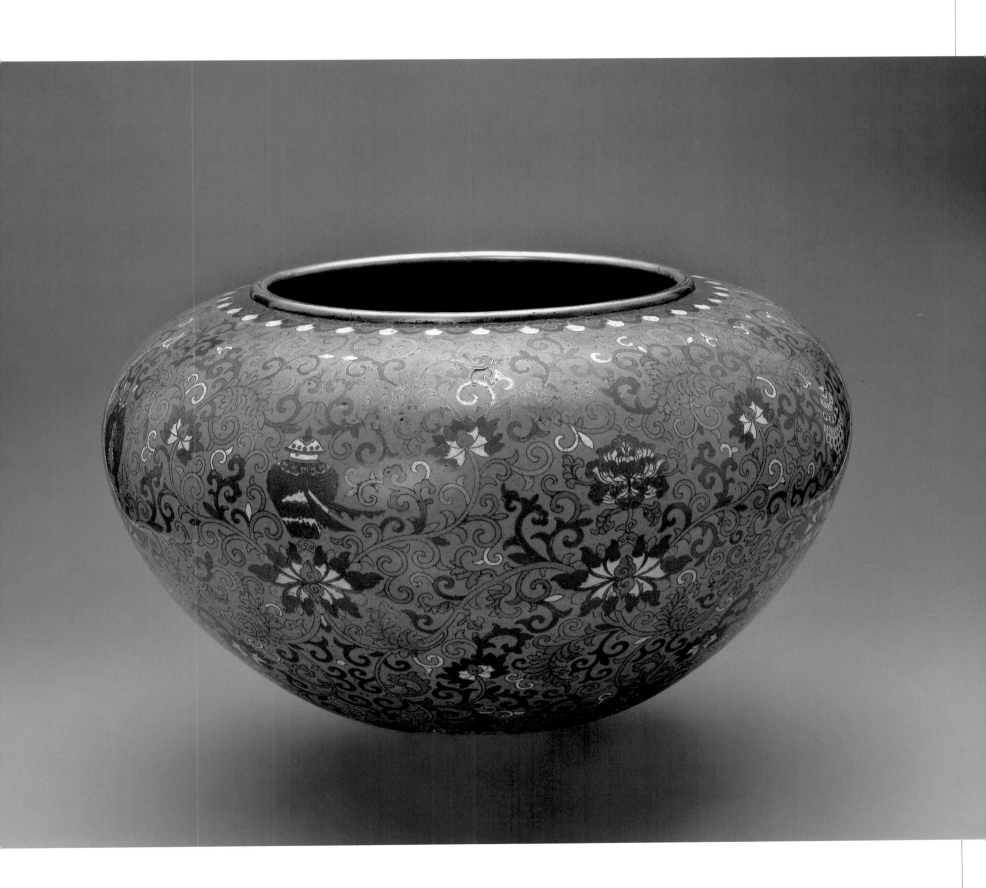

其紋優美，其器精湛

——清乾隆款掐絲琺瑯纏枝花卉缽

缽，是中國古代一種傳統的盛器造型，多見於佛教僧徒飲食、化緣器具，如飯缽、茶缽、乳缽等等。清朝中期，宮廷內府巧於制器，不僅製作了大量瓷器、銅器、琺瑯器、漆器、玉器等仿古器物，還將生活中的許多實用器創新製造，生產出新式陳設品，使清宮器物百花耀眼，絢麗多姿，令人耳目一新。

瀋陽故宮所珍藏的這件乾隆款掐絲琺瑯纏枝花卉缽，既是一件精致陳設品，亦為清宮實用器。上世紀80年代，經中國國家鑒定委員會確認，被定為國家一級文物。該件琺瑯缽由純銅做胎，胎體厚重，體量碩大，全高22釐米，口徑28釐米，腹徑最寬達52釐米。器身外部由掐絲琺瑯製成，通體滿飾纏枝蓮紋，由綠色、草綠色、藍色、黃色、紅色、白色等多種琺瑯彩料繪製，形成繁縟細密的捲曲花葉。在缽腹中間，裝飾有一周八寶圖案。所謂八寶，即由法螺、法輪、寶傘、白蓋、蓮花、寶瓶、雙魚、盤腸等8件佛教法器構成，是傳統的吉祥紋飾。八寶紋飾與其下部的8朵寶相花彼此對應，形成「蓮托八寶」的美好寓意，反映了時人對佛教的敬仰與崇拜。此缽腹部的8朵寶相花造型優美，色彩豔麗，層次豐富，它由綠色為花蕊，周圍為乳白色花芯，向外拓展的花瓣頂端演變為紅色、黃色葉片，並以藍色修飾輪廓線，形象生動，富於變化。寶相花之間，以捲曲的草綠色莖脈相連，盤旋環繞，上下遊動，纏綿不絕，寓意著永恒不衰的生命律動。

琺瑯花卉缽口部，製成圓弧形鎏金口沿，其下裝飾藍、白、紅色相間的雲頭紋。在缽體底部，則製作了令人歎為觀止的底部紋飾，用藍、白、紅、黃四色套用，制出一片飄動的多彩荷葉，葉脈密而不亂，充滿節奏感。荷葉中央為圓形印章，內有陽文楷書「乾隆年製」底款，字跡舒展大方，一派皇家富貴的氣象。

此件琺瑯缽由典型的掐絲琺瑯工藝製成，做工複雜且精細，每一片花瓣、每一段莖葉均以銅絲先在器胎上焊接，再按形制填入不同色彩的琺瑯釉料，待其乾燥後，採用低溫爐火焙燒，最後還要經過打磨、鎏金等工藝，其複雜的生產程式唯有皇家財力才可承受，也唯有宮廷之內才可保留如此高雅的藝術寶物。

琺瑯器是中國古代各種生產工藝中，最晚形成的一個品種。它自元朝才由西域地區引進中土，並廣泛流行於明代宮廷中。清朝初期，滿族人入關以後，大力吸納故明宮廷器物與製造工藝，對琺瑯器也喜愛有加。清康熙、雍正兩代，在皇帝的直接參與和授意下，宮廷內府在傳統工藝基礎上，不斷研製新的琺瑯彩釉，探索新的琺瑯器型，使掐絲琺瑯、畫琺瑯、鏨胎琺瑯等幾種工藝均有較大的創新與提高，極大豐富了傳統琺瑯器的製造工藝，開創了清宮琺瑯器絢麗多彩的盛世時代，也為後世留下了一大批價值連城的琺瑯器物。

清宮琺瑯器，濃縮了大清宮廷的奢華歷史，以及先人們美好生活的一個個片斷！——其紋優美，其器精湛！

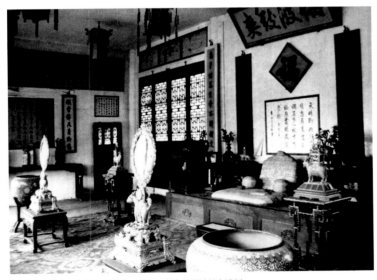

承德避暑山莊煙波致爽殿，殿內陳放著掐絲琺瑯缽。
（參考圖版：瀋陽故宮博物院提供）

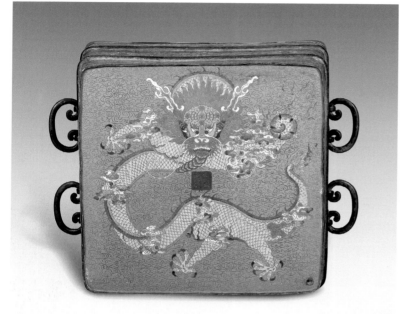

1

掐絲琺瑯寶相花大冰箱（附底座）
Enamelled Ice Box (with base)

年代　乾隆年間（1736～1795）
尺寸　全高48.2公分，蓋口長71.6公分、寬71.6公分，
　　　蓋厚3.8公分，底長6.1公分、寬6.1公分
材質　銅胎，掐絲琺瑯

清乾隆朝御製用以貯藏食物、果品的天然冰箱。

冰箱口大底小呈斗狀，上下口均為正方形，上口加蓋，蓋為兩塊組成，可拆分。折疊蓋，蓋面有兩個鏤空團壽字紋孔，可散發冷氣。蓋面及邊緣為藍地纏枝花卉紋。器身兩圈銅鎏金箍，兩邊四銅提環，以如意雲頭為型。器身各面均為藍地纏枝寶相花紋。箱底部為淺藍色地滿飾雲朵紋，有一條黃色五爪盤龍，鬚髮為綠色，身側附繞雲彩雲紋，中央貼有陽文楷書「乾隆年製」4字2行方框款。冰箱內部為錫板裡，內加隔層木板。冰箱附方形底座，表面雕飾花卉紋，4足，足上為獅面紋。此件琺瑯冰箱為一對，是宮內專門用來保存食物的工具，通過放入天然冰便食品得到保鮮，其精巧的設計讓我們領略到前人的卓越智慧和先進理念。

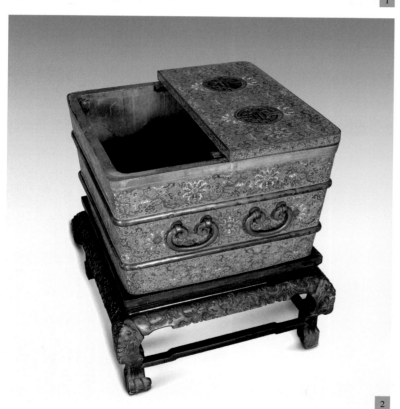

2

3

4

1. 箱底部的黃色五爪盤龍
2. 冰箱內部為錫板裡
3. 器身各面均為藍地纏枝寶相花紋
4. 底款「乾隆年製」

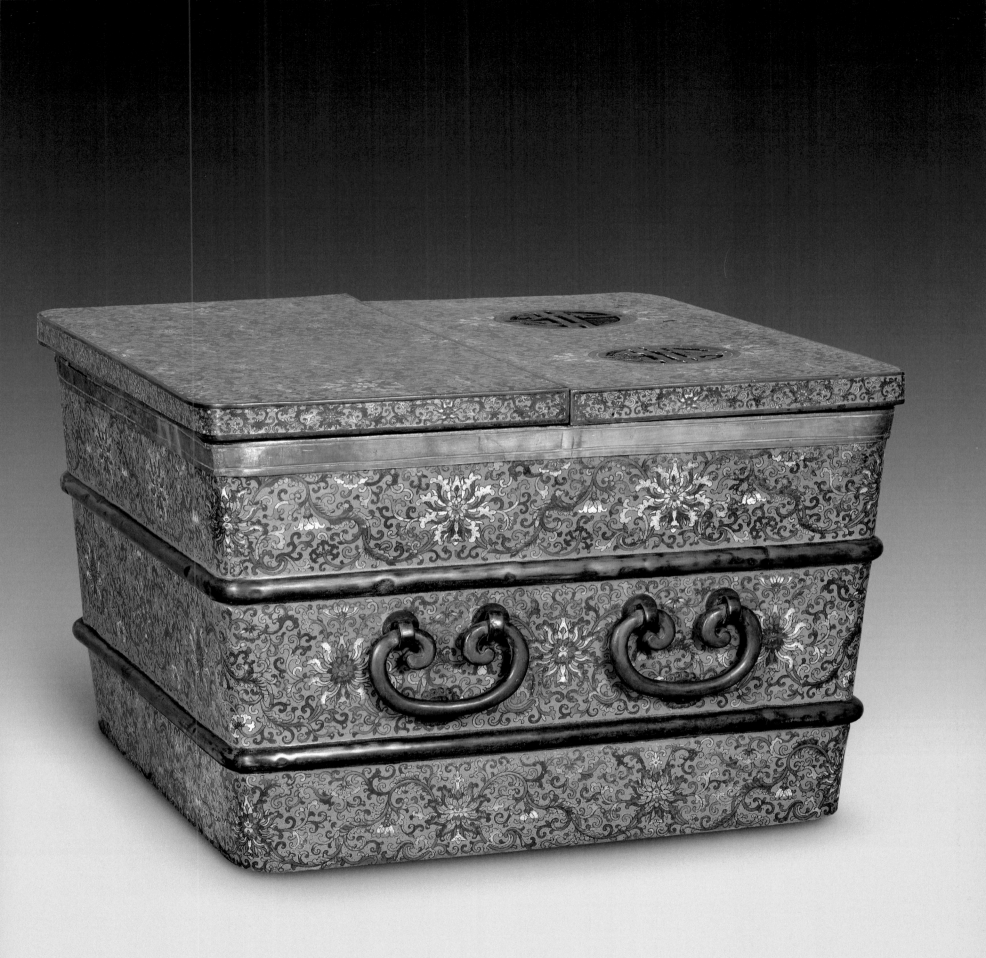

清宮「環保冰箱」

——乾隆款掐絲琺瑯寶相花大冰箱

中國工業化時代起步較晚，電燈、電話、電視機、電冰箱這些現代生活必需品，最初都是來自國外的「舶來品」。今天，當越來越多的世人使用中國製造的家用電器，享受高科技帶來的舒適與便利之時，人們絕不會想到，在數千年人類發展過程中，中國人曾一直製造和使用「環保冰箱」，而且直到清末，這種冰箱都爲宮廷皇室、貴族之家所用，反映出先人的智慧以及他們對高雅生活的追求。

中國古人所用的冰箱之所以「環保」，是因爲它完全採用天然冰進行製冷。在冬季，人們通常在大河冰面開鑿冰塊，將其運送到山洞或挖好的地窖裏，以地下良好的密閉性使冰塊保持不化。等到夏季炎熱之際，人們即可取出冰塊，破碎後放置於冰箱中，對食物、肉類或水果等進行冷藏保鮮。

中國最古老的冰箱出現於夏商周時期，稱爲「冰鑑」。它由青銅澆鑄而成，表面鑄有紋飾，分爲內外兩層，內層放置食物或飲酒，夾層中放置冰塊製冷，上部安蓋，以防止內部冷氣流失。據史籍記載，當時宮廷中曾製有許多大型冰鑑，供貴族們冷凍食物、酒類並盡情享用。

冰鑑在古代各朝多有使用，尤其在北方地區，它成爲宮廷中普遍使用的器具，並一直影響到明清兩朝。

清朝宮廷製作和使用的冰箱較多，甚至王公貴族之家也較爲普及。清代冰箱通常以琺瑯器、瓷器或木器製成，分可爲大型和小型兩類，但均是將冰塊放於箱內，而不製成夾層形式。其工作原理是在冰箱內制出框架，放入冰塊後再放入食

〈採冰圖〉：每年冬季，清宮都會派出採冰人，在紫禁城筒子河或西苑海子中採冰。
（參考圖版：瀋陽故宮博物院提供）

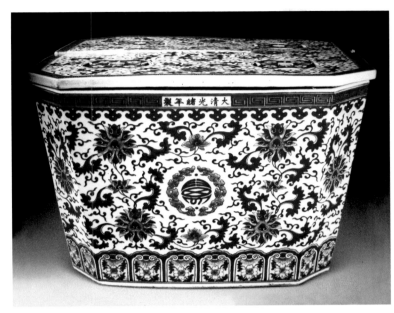

清青花纏枝花卉紋冰箱（參考圖版：瀋陽故宮博物院提供）

物，以達到保鮮目的。冰箱上部均安置蓋板，並留有通氣孔。冰箱底部則製有小孔，使融化的冰水可自流出。

瀋陽故宮現藏乾隆款掐絲琺瑯寶相花大冰箱，體量巨大，做工精緻，是清宮冰箱中的代表器物。該冰箱呈上大下小正方形，表面爲掐絲琺瑯製成的藍地纏枝花卉，其間分佈著彩色的寶相花紋。上部蓋面爲兩塊，可折疊拆分，並制有鏤空團壽字透氣孔。器身周圍安有兩道銅鎏金直箍，左右兩側各安兩個雲頭形銅環。冰箱底板上留有一孔，以便冰水流出。箱底部爲天藍色底，以掐絲琺瑯製成彩色雲龍紋，中間鑲有木製楷書「乾隆年製」款識。爲了增加冰箱的密封性，該冰箱在內部四面及底部加有木板、錫板隔層，同時在冰箱之下制有方形雕花底座，大大增加了冰箱高度，使其更加科學化和實用化。所有這些實物，反映出清宮設計的獨特之處和人性化的理念，爲我們更多瞭解大清風貌提供了實物依據。

滿族飲食趣談—解食刀、火鍋

　　滿族先世生活於我國東北地區，爲傳統的狩獵民族。受到當地物產、氣候條件影響，滿族的食品頗具少數民族特色，而且影響到整個北方地區。

　　滿族人最初以狩獵、採集爲主要生產方式，靠捕獲山林野獸、飛禽和採摘各種山珍野果爲生。明朝中期以後，隨著女眞人從北方陸續南遷，由遼東漢人那裏學會稼穡，開始種植旱地糧食作物。因此，滿族人的傳統飲食是以特產的肉類和黏性食品爲主。

　　由於滿族人經常到山野進行圍獵，或是按八旗形式外出征戰，要於野外集體進食，所以他們都要隨身攜帶解食刀，用以分割食物。此外，東北地區冬季比較漫長，食物在製作過程中容易變涼，故人們居家之時，喜愛使用火鍋，將肉類、蔬菜甚至食品放入鍋中煮食。滿族人的這種習俗極大影響到清宮飲食，因此在宮內留下大量解食刀、火鍋、火碗等飲食器具。

Of Manchu Cuisine: Dining Knives and Hot Pots

　　As nomadic tribes in northeastern China, Manchus' food style was deeply influenced by the local climate and produce, spreading gradually to the entire northern China.

　　In the beginning, the primary mode of production of Manchus was hunting and gathering in woods and mountains. After the middle of Ming dynasty, Jurchen tribe slowly but gradually moved southward, learning about agriculture from Han Chinese in Liaodong area and starting to grow their own food. Thus the traditional cuisine of Manchus consisted of game meat and glutinous rice.

　　It was customary for Manchus to dine together outdoors because of collective hunting activities in the mountains or military procedures prescribed by the Eight Banners system. Thus Manchus habitually carried dining knives to process food. Moreover, due to the long winter days in northeastern China, food got cold rather rapidly. Therefore, when dining at home, Manchus prefered the use of hot pot for cooking meat, vegetables, and other ingredients. This cuisine style deeply influenced the court cuisine of Qing dynasty, as shown by the large number of dining knives and hot pots found in the Palace.

綠鯊魚皮鞘骨箸解食刀 （一套）
Dining Knife Set

年代　乾隆年間（1736～1795）
尺寸　刀長16.3公分，柄長9.3公分
材質　鋼、骨、鯊魚皮等

　　清宮貴族所用餐具，功能多樣，方便實用。

　　此套解食刀共分刀、箸、籤3個部分。刀梢爲木質，外部包綠鯊魚皮，將3件器物盛於梢內。刀爲鋼製，呈長條狀。刀柄及刀鞘包以花卉紋銅片，鞘口另有銅掛環，拴以綠絲帶。箸、籤均由骨質製成，箸頂安有銅飾。該套餐具製作獨特，爲宮廷貴族入宮和平日就餐時的實用器物。

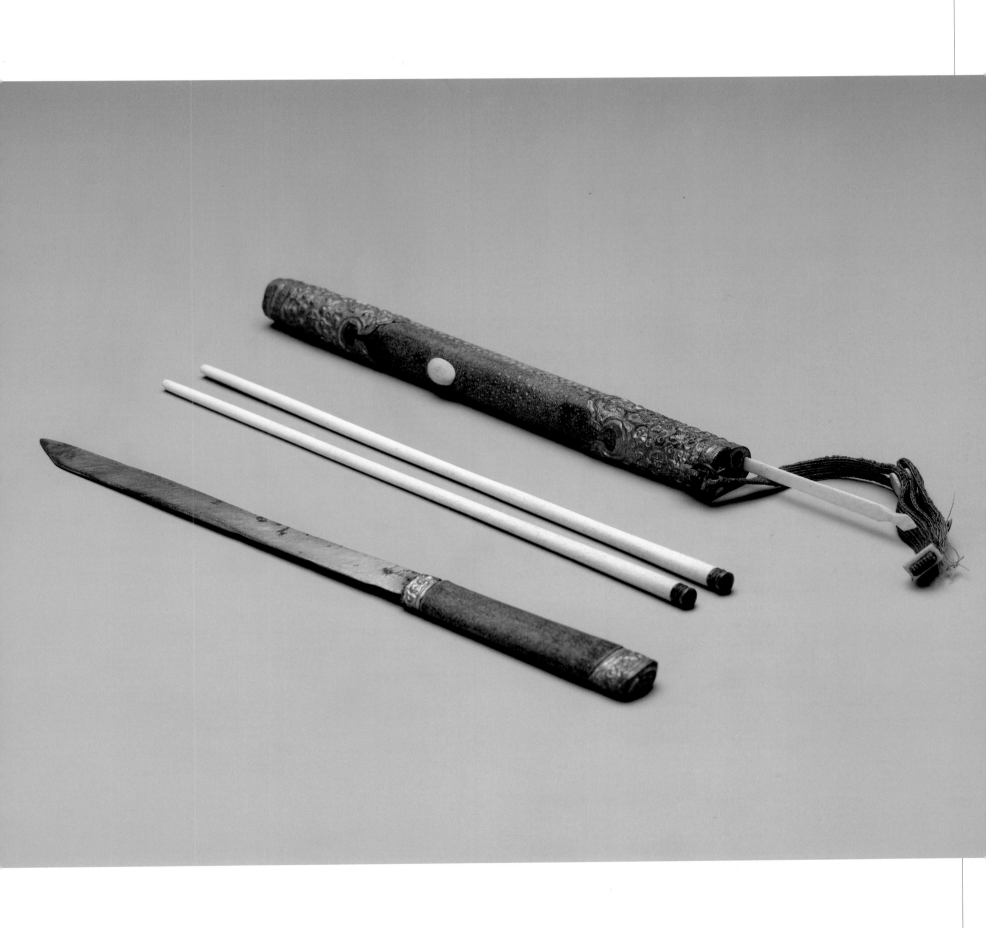

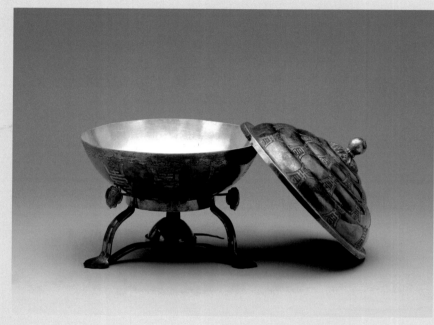

銀鍍金壽字火碗（一套）
Gilded Hot Pot Set

年代　乾隆年間（1736～1795）
尺寸　全高25公分，蓋口徑23公分、高10公分，
　　　碗口徑22.5公分、高9公分、足徑9.5公分，
　　　架高11.3公分、腹徑25公分
材質　銀、鍍金

　　清乾隆朝御製金屬食具，在北方寒冷的氣候
條件用以保持食品溫度。

　　此套火碗類於現代火鍋，一套共4件，計有
蓋、碗、底架、酒精小碗。火碗呈圓形，上部帶
蓋，蓋頂飾以鍍金寶珠，其上為須彌座。蓋身鍍
有金壽字，口沿為鍍金回紋。碗口徑有鍍金回
紋、小如意頭紋，外壁為9個鍍金壽字，氣派好
看。碗底為三足立體支架，上部圓環形，各有如
意頭護腿，架底部中央為放置酒精的小碗，點
燃後可為火碗保溫。碗底有「紋銀二兩，平重
七十五兩」等字樣。

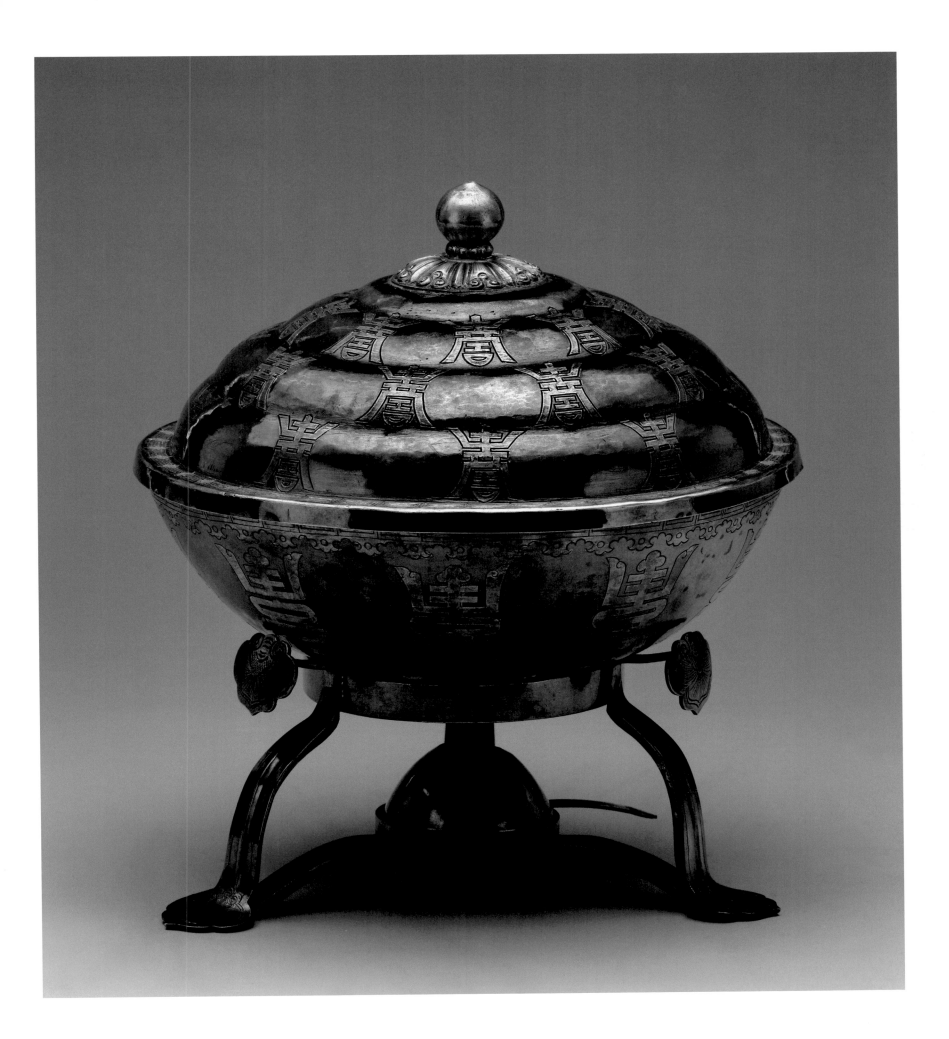

1. 正面
2. 底部刻「大清乾隆仿古」
3. 盤心金字楷書乾隆帝御題詩一首

乾隆款朱漆菊瓣盤
Lacquer Plate

年代　乾隆年間（1736～1795）
尺寸　高3.5公分，口徑16.7公分，足徑9.2公分
材質　仿漆釉

　　清乾隆朝御製漆器，用以觀賞和陳設使用。

　　此盤為仿漆製瓷，總體呈菊瓣型，盤裡、外面均飾仿朱漆的朱紅色釉，盤心金字楷書乾隆帝御題詩：「吳下髹工巧莫比，仿為（偽）或以舊還過。脫胎那（哪）用木和錫，成器奚勞琢與磨。博士品同謝青喻，仙人顏侶暈朱酡。事宜師古寧斯謂，擬欲摛吟即愧多。」詩下有署款：「乾隆甲午御題」，後為聯珠印章，一為圓形楷書「乾」字，一為方框篆書「隆」字；盤底為高圈足，底仿黑漆飾以黑色釉，中有金字楷書「大清乾隆仿古」6字3行款。此盤胎質較厚重，造型規整，釉色光亮，金字不退色，光亮如新，仿漆逼真，是乾隆時器的代表作。

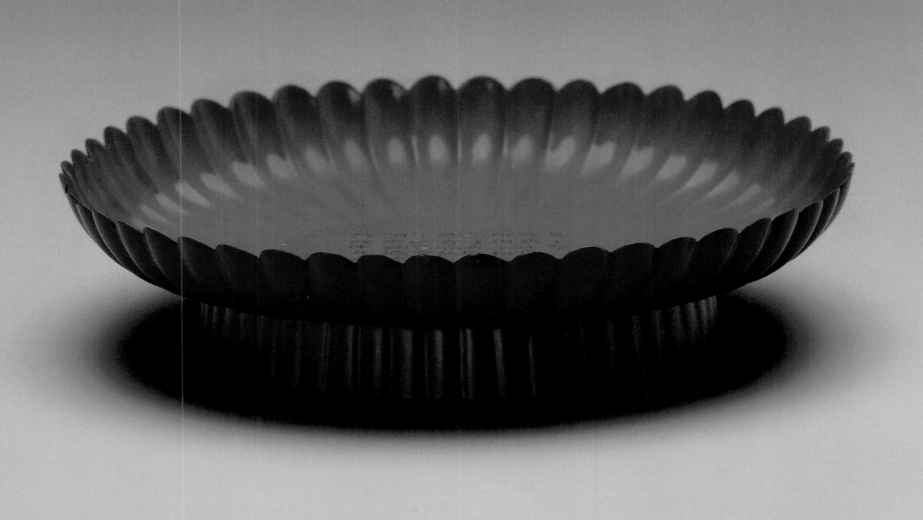

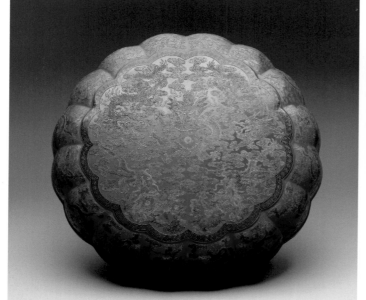

1. 正面
2. 底款「雲龍寶盒」、「大清乾隆年製」
3. 掀蓋

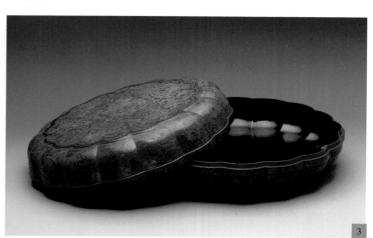

乾隆款彩漆戧金龍紋菊瓣式捧盒
Lacquer Round Box

年代　乾隆年間（1736～1795）
尺寸　高16.7公分，口徑44.2公分，底36.5公分
材質　彩漆戧金

　　清乾隆朝御製漆器，用以盛裝食品和陳設使用。

　　此件捧盒總體呈菊瓣式，上蓋下盒由子母口組成一個完整的圓盒，外面為紅漆地，彩漆戧金，盒裡為黑漆地無紋飾。盒蓋正面製以描金五龍，另有五彩朵雲，邊緣為菊瓣形墨地回紋。蓋沿為16個凸起瓜棱狀，分繪16條升降龍，另有蝠、海水紋，均製作精細。盒外沿亦製成16個凸起瓜棱，分繪16個海水江崖圖案，也蓋上的龍紋相對應。盒底外沿為描金回紋，底部通髹以黑漆，中央部位有楷書「雲龍寶盒」2行4字描金款，其上為楷書「大清乾隆年製」6字橫款。

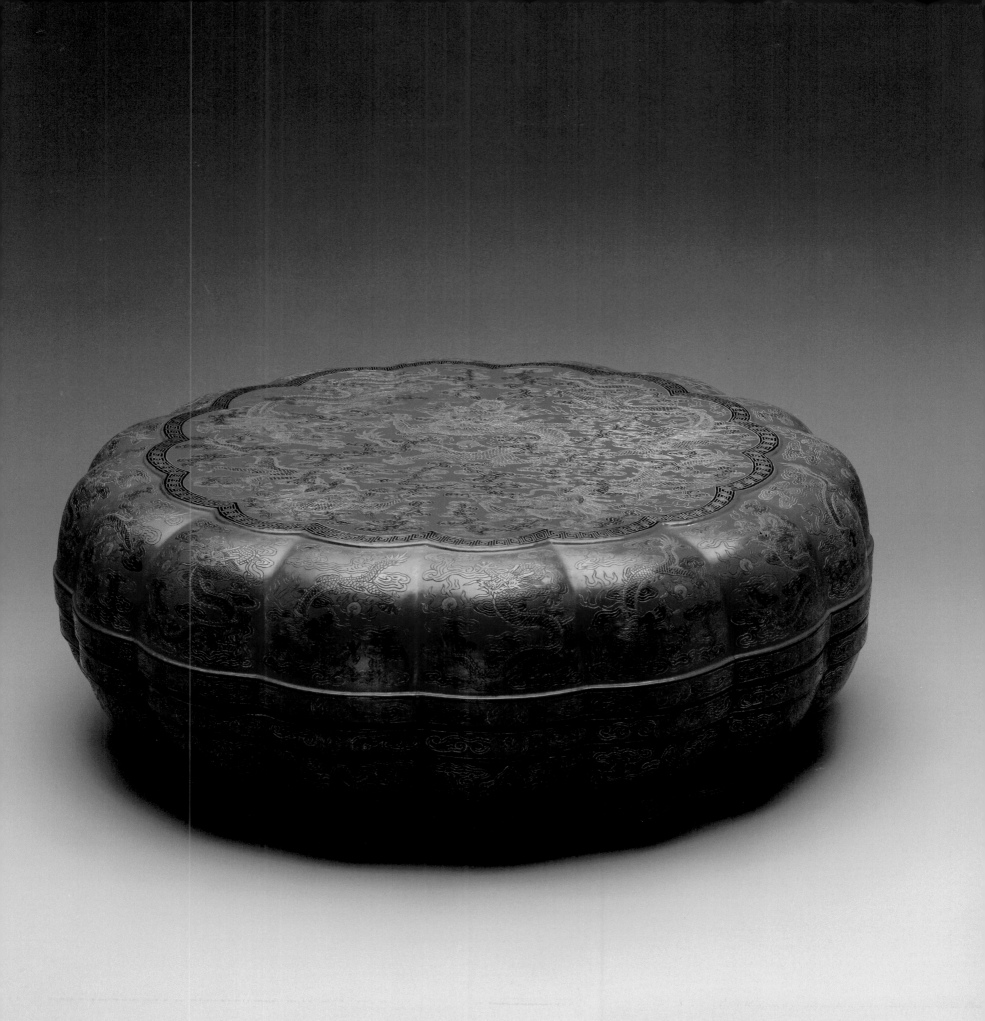

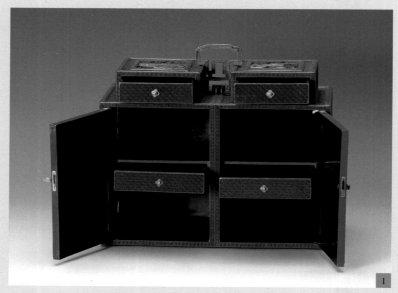

1. 開門

剔紅山水人物紋提樑文具盒
Imperial Stationary Box

年代　乾隆年間（1736～1795）
尺寸　盒高（不含提樑）28公分，長35公分，寬20公分
材質　漆木、銅複合材料

　　清朝皇帝用於盛裝宮中文具的御用器物。

　　此文具盒外表呈長方形，通體有多屜、多格用以貯物。盒表面為紅色雕漆圖案，邊緣部分為雕數層回紋，內心為雕山水、人物紋飾。提盒上部有兩個對稱方盒，各置有小抽屜，表面滿飾幾何圖案，兩盒中間安有銅質鎏金提手。盒下部為兩個對開門，門內各置二層格及一個小抽屜。盒四面無為紅雕漆山水、遊船、人物等紋飾，剔紅工藝十分精緻，盒裡面髹以黑漆。此件文物為清中期宮廷書房中的文具盒，即能用以盛放筆墨等文具，亦可放於書房作觀賞陳設用品，為珍貴的清宮傳世文房用具。

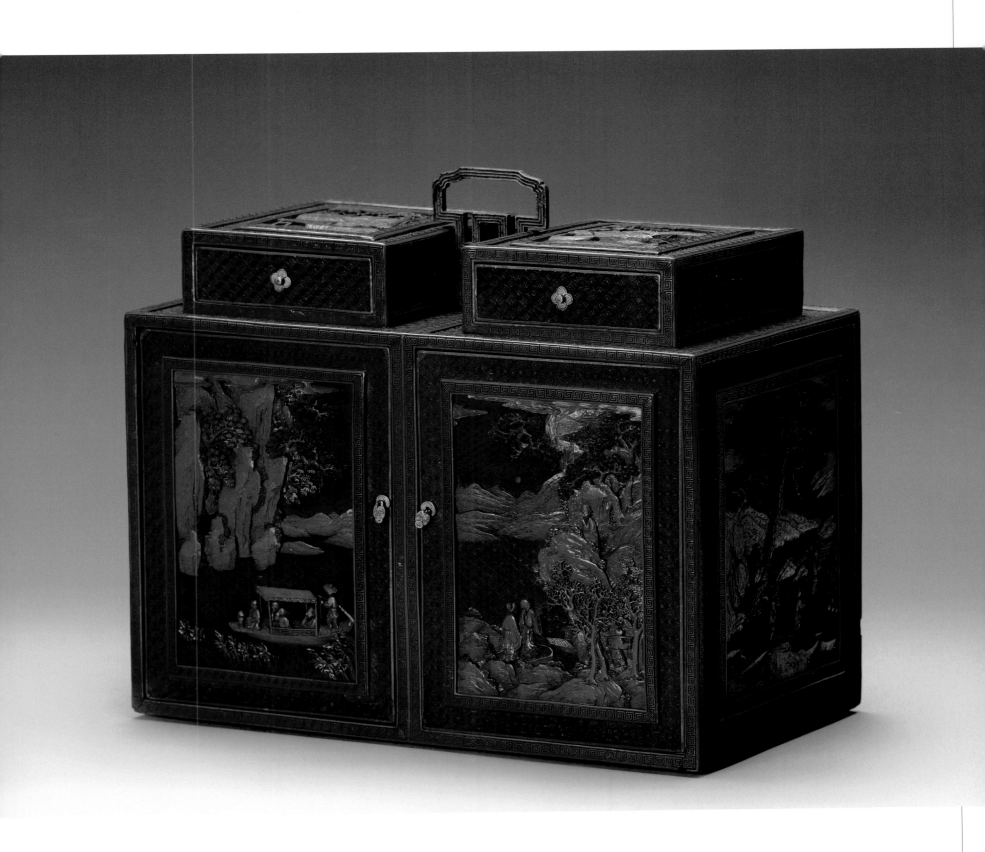

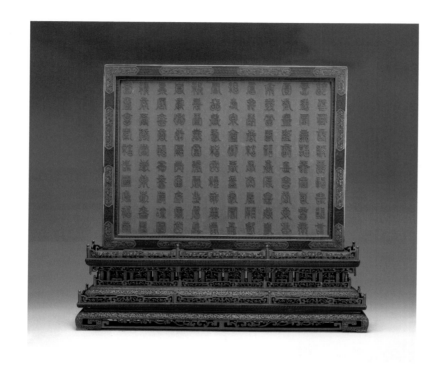

剔紅樓閣人物紋座屏
Carved Lacquer Screen

年代　乾隆年間（1736～1795）
尺寸　全高67.8公分，屏高47.5公分、寬59.6公分，
　　　座高22公分、寬70.5公分
材質　剔紅漆
等級　一級

　　　清乾隆朝御製漆器，用以皇帝欣賞與宮廷陳設使用。

　　　座屏可分為屏心、底座兩個部分，器身通體為剔紅，
插屏與底座有榫鉚可拆卸。插屏一面雕以山水、樓閣、
草亭、人物，遠處山石聳立，天上彩雲浮動，近處小橋溪
水，橋上有行人若干，橋邊另有仙鶴。插屏另一面雕刻
福、壽字共120個，其中福、壽字各有60字，寓萬福、萬
壽之意。座屏邊框飾以開光，開光處雕纏枝蓮紋。底座共
分3層，上邊兩層為透雕圍廊，座最下層雕纏枝蓮花、須彌
紋、回紋等紋飾。該座屏製作精良，經國家鑒定委員會鑒
定，確定為瀋陽故宮院藏國家一級文物。

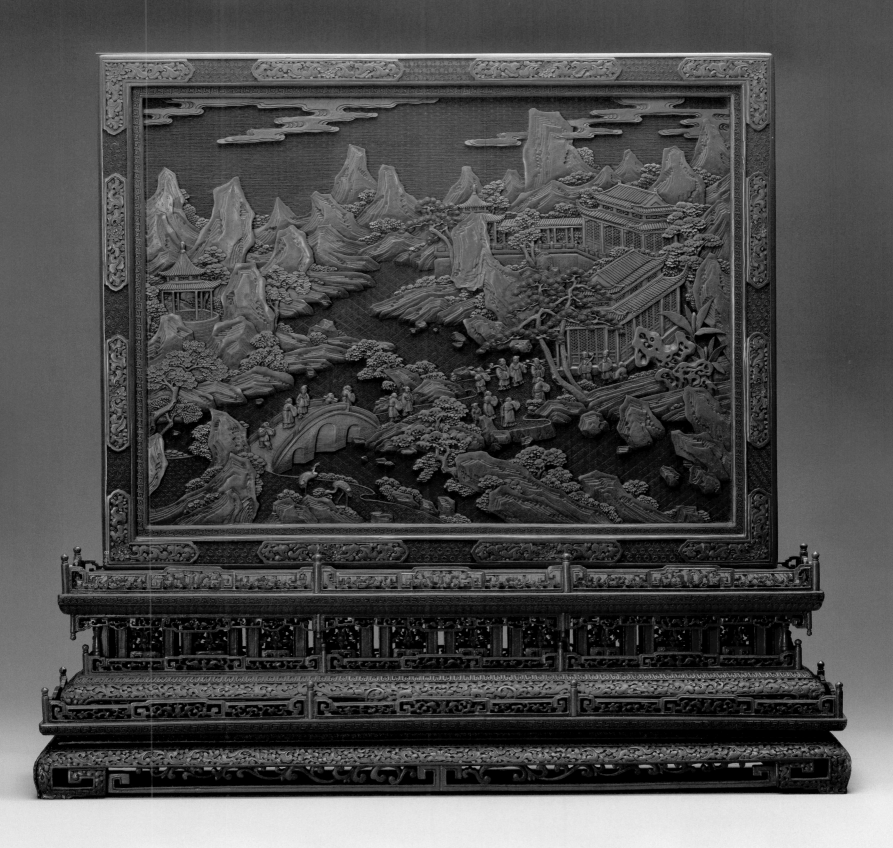

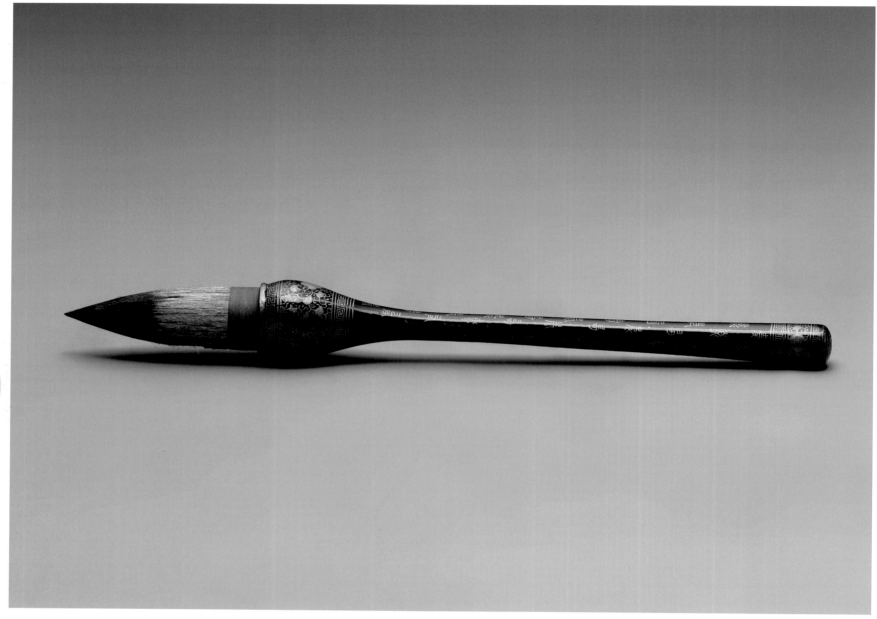

黑漆描金壽字羊毫提鬥筆
Lacquer Brush

年代　乾隆年間（1736～1795）
尺寸　全長30公分，毫長7.8公分，囊徑3.7公分
材質　竹漆、羊毫製

　　清朝宮廷所製漆質毛筆，做工華美。

　　筆頭和筆囊略粗，筆桿細長。筆身通體施以黑漆地，其
上描金書寫各體百壽字，桿端描金繪回紋及纏枝花卉圖案，
筆桿與羊毫連接處加以鎏金銅圈。此筆作工精細，紋飾華
美，應為清中期宮廷文房用具當中的佳品。

雙龍紋國寶彩色長圓形墨（一套五件）
Imperial Inksticks (A set of five pieces)

年代　乾隆年間（1736～1795）
尺寸　高18.5公分，寬7.5公分，厚1.2公分
材質　硃砂、礦物等材料製

　　清乾隆皇帝御製文房用具，製作精美，品相完整。

　　此套彩墨一組共5枚，計爲紅色、黃色、藍色、白色、綠色5種，除顏色不同外，各塊彩墨形狀與做工皆相同，均爲扁狀橢圓形，四邊呈圓弧狀，一面浮雕升降雙龍、火焰紋圖案，中間刻陰文塡金色楷書「國寶」2字，另一面四邊浮雕雲朵紋，中間豎刻陰紋塡金色楷書「大清乾隆年造」單行6字款。該套彩墨爲清中期乾隆皇帝御用墨，文物價值與藝術價值重要，爲瀋陽故宮所藏清帝御用彩墨系列藏品。

雍正款松花石長方硯（附盒）
Imperial Inkstone

年代　雍正年間（1722～1735）
尺寸　硯長12公分、寬8.2公分、厚1.2公分
材質　松花石、漆木

　　清世宗雍正帝（胤禛）御製松花硯，爲獨具特點的清宮文房器物。

　　該硯呈長方形，體量較小，製作尤佳，於青綠色石質中可見絮狀帶紋。硯石表面較平展，邊緣部位微向上凸起，水槽部分邊緣稍寬。硯背面刻陰文楷書兩行：「以靜爲用，是以永年」，下刻「雍正年製」方形白文印章。該硯附有黑漆描金長方硯盒，爲識文描金製法，工藝精湛，爲難得的清宮舊藏珍品。

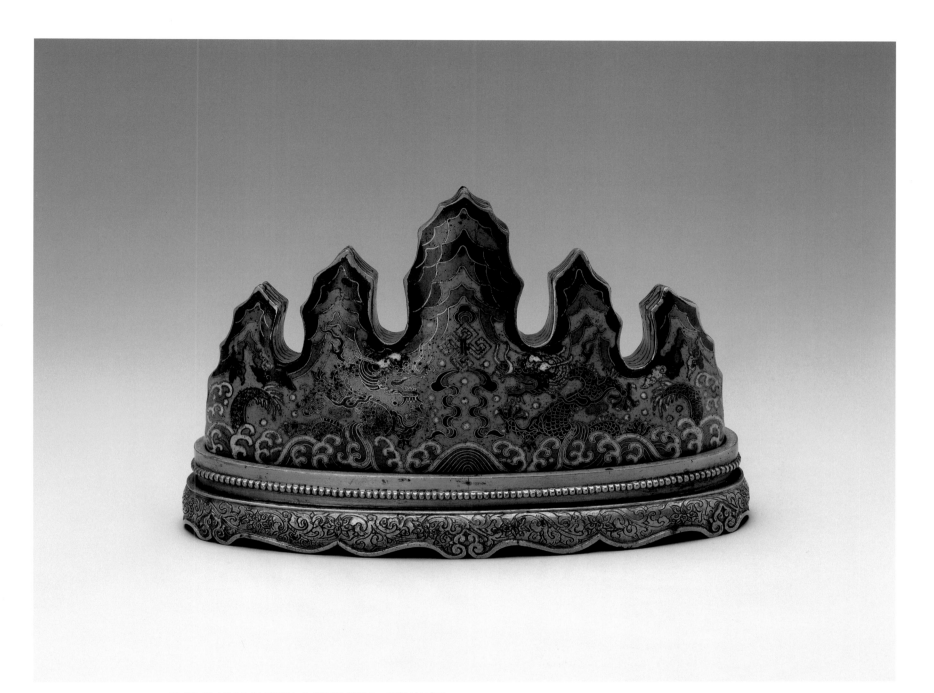

乾隆款掐絲琺瑯海水雙龍筆架（附底座）
Enamelled Brush Rack

年代　乾隆年間（1736～1795）
尺寸　長22.2公分，高14.5公分
材質　銅胎，掐絲琺瑯

　　清乾隆皇帝御製琺瑯文房用具。

　　筆架呈五峰聳立形狀，中間高出為主峰，左右各有短峰
襯托，峰間溝壑可以荷筆；在深淺藍地表面以嵌琺瑯工藝做
青黃2龍、火焰紋，雙龍之間為黃色卍字紋，下部飾綠色海
水波浪；底為銅質鎏金護托，托間飾一圈金珠。另附銅質鎏
金弧形底座，表面鏨刻纏枝蓮紋，下部呈波浪狀，底刻「乾
隆年製」4字楷書款。該筆架造型美觀，琺瑯釉色豔麗，即
有藝術價值又有實用價值，是乾隆年間皇帝御用之器。

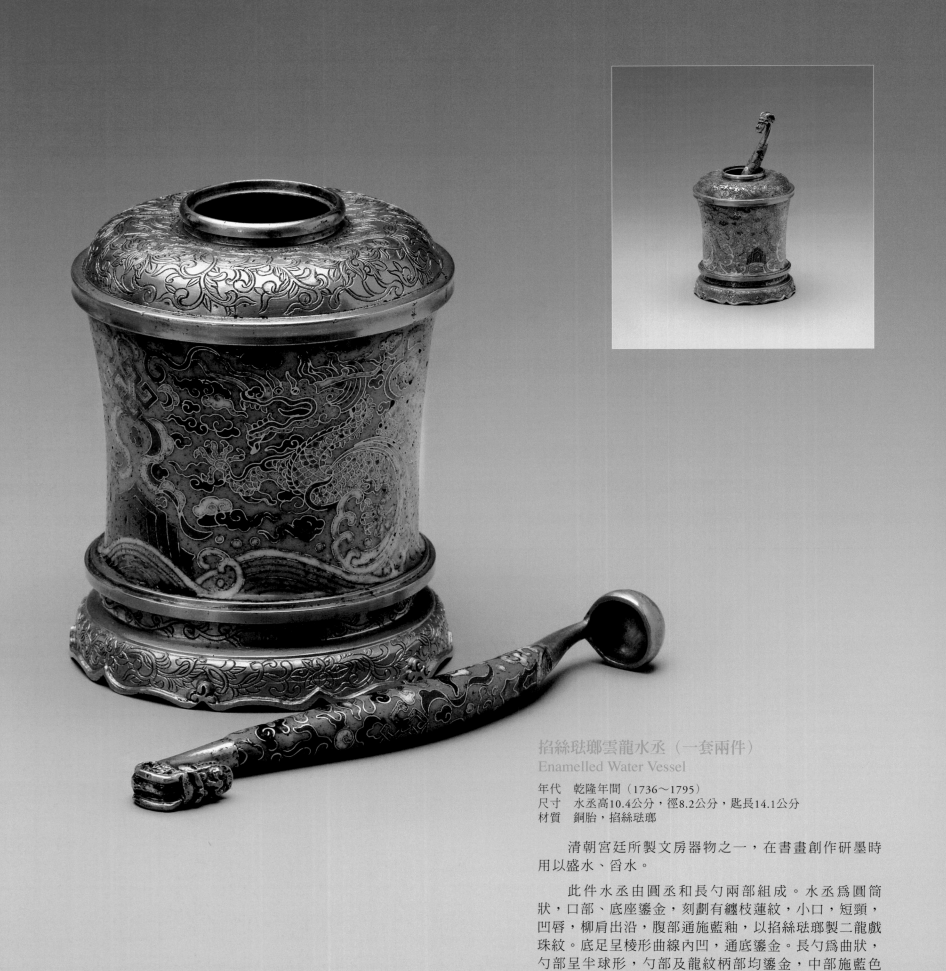

掐絲琺瑯雲龍水丞（一套兩件）
Enamelled Water Vessel

年代　乾隆年間（1736～1795）
尺寸　水丞高10.4公分，徑8.2公分，匙長14.1公分
材質　銅胎，掐絲琺瑯

　　清朝宮廷所製文房器物之一，在書畫創作研墨時
用以盛水、舀水。

　　此件水丞由圓丞和長勺兩部組成。水丞為圓筒
狀，口部、底座鎏金，刻劃有纏枝蓮紋，小口，短頸，
凹唇，柳肩出沿，腹部通施藍釉，以掐絲琺瑯製二龍戲
珠紋。底足呈棱形曲線內凹，通底鎏金。長勺為曲狀，
勺部呈半球形，勺部及龍紋柄部均鎏金，中部施藍色
釉，以掐絲琺瑯製雲紋。此件水丞小巧玲瓏，是文房用
品之佳作。

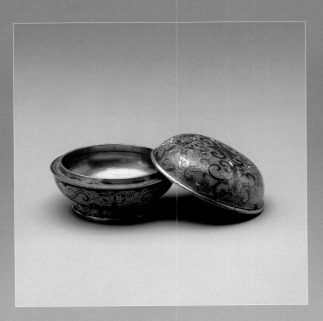

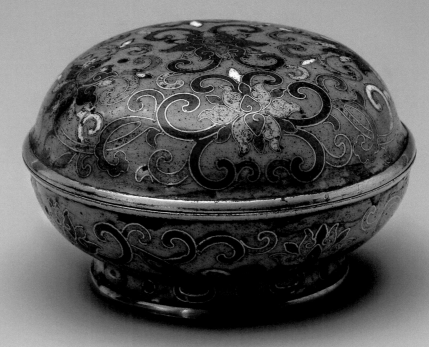

底款「乾隆年製」4字，下
另有一個「門」字。

乾隆款景泰藍印盒
Enamelled Seal-paste Box

年代　乾隆年間（1736～1795）
尺寸　全高4.5公分，口徑7.6公分，底徑5.6公分
材質　銅胎，掐絲琺瑯

　　清乾隆帝（弘曆）御用文房器物之一，用於盛放印泥，
體量雖小，工藝亦精。

　　印盒總體呈橢圓形，蓋面隆起，蓋與盒以子母口上下
相扣，腹下為圓形圈足。盒蓋、盒身口沿及圈足裡面均為鎏
金，盒外面以藍色琺瑯為地，製紅、黃、藍等色掐絲琺瑯寶
相花、纏枝蓮紋；底足表面有紅、藍色幾何紋飾；底部鏨
刻陰文楷書「乾隆年製」4字橫款，款下另刻有一個「門」
字，為當時宮廷中按《千文字》計數的序號。

碧玉雕山水圓插屏（附底座）
Jade Screen

年代　乾隆年間（1736～1795）
尺寸　全高19.5公分、屏徑14.5公分
材質　碧玉、木

　　清宮內府所製玉雕器，用於宮內陳設使用。

　　插屏由兩部分構成，上部為圓形插屏屏心，下部為鏤空透雕底座。屏心以整塊碧玉雕成，一面凸雕山水、亭閣、松石，另一面陰線雕刻花鳥圖案，風格迥異，別有滋味。屏心下部為紅木透雕弧形底座，以9枝靈芝為護板，其下雕成靈芝欄杆式底托，構思巧妙，製作獨特。

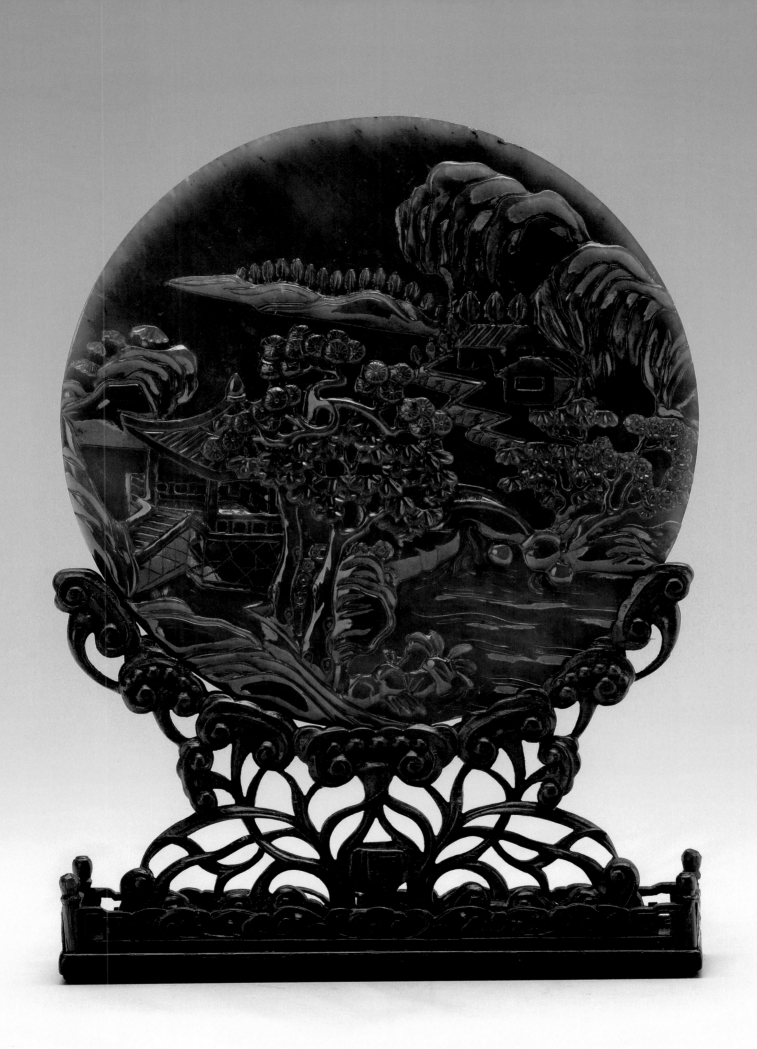

乾隆款剔紅御製詩筆筒
Imperial Ivory Brush Pot

年代　乾隆年間（1736～1795）
尺寸　高10公分，口徑7公分，底徑7.2公分
材質　剔紅漆

　　清乾隆帝（弘曆）御製剔紅筆筒，製作精
細，工藝精湛。

　　整個筆筒採用剔紅工藝製成，筆筒外面
以細膩的剔漆手法，製成黑色織錦地，其上雕
刻乾隆帝（弘曆）御製〈小園閑詠五首〉。筆
筒口沿爲紅漆製，陰線刻以回紋。底邊爲紅漆
製，刻以織錦紋。4個足部飾以雲頭形狀。筆
筒裏面及底部均爲黑漆製成。所刻御製五言絕
句詩文爲：

第一首：「秋湖魚怯餌，把釣事如何。
　　　　　綠水一竿竹，清風幾領蓑。
　　　　　蒹葭塵外老，星月個中多。
　　　　　夜靜獨歸去，清光掛女蘿。」

第二首：「結社松為宅，看家鶴守門。
　　　　　偏知人客至，不負稻粱恩。
　　　　　宿月精神古，梳風毛羽繁。
　　　　　由來好僮僕，不必貴乘軒。」

第三首：「秋色知多少，蘆花盡白頭。
　　　　　戰風搖夕浦，飲露亞寒洲。
　　　　　生意知將謝，隨時未肯休。
　　　　　蒼茫煙水裏，好去弄扁舟。」

第四首：「隔溪亭子迥，為架板橋通。
　　　　　秋老碧天白，寒流楓葉紅。
　　　　　捲簾吟夜月，著展步霜風。
　　　　　愛此雙雙跡，扶節過水東。」

第五首：「四時花木足，最喜是園梅。
　　　　　傲雪三冬裏，因風幾朵開。
　　　　　清香流玉骨，冷潤滴冰腮。
　　　　　獨有幽人賞，巡簷杖策來。」

　　詩後刻「乾隆御製」款，款下刻「乾」、
「隆」朱文篆書連珠方印。此件筆筒雖然體量
不大，但爲乾隆皇帝御製，因而工藝精緻，小
巧可人。

檀木浮雕蕉葉紋條桌
Sandalwood Table

年代　乾隆年間（1736～1795）
尺寸　高86.5公分，長163公分，寬64公分
材質　檀木

　　清中期所製檀木條桌，用於宮廷內陳設文房四寶或藝
術品之用。

　　桌呈長方形，上面光滑無紋飾，桌面下內斂，成束
腰式，浮雕蕉葉紋。欄板較薄，浮雕螭紋、回紋，做工精
細。護板下部為透雕花牙，緊連4條直腿，腿底部內卷，形
成方足。

清初四王的繪畫藝術

清初四王的繪畫藝術

　　「清初四王」，指活躍於清初畫壇的四位著名畫家。他們是王時敏、王鑑、王翬、王原祁。四人均出生於明代晚期，其中王時敏、王鑑卒於康熙中期；王原祁爲王時敏之孫，且與王翬均爲二王得意門生，兩人卒於康熙晚期。

　　「四王」在繪畫思想上，品味相同，均奉行正宗的傳統畫法，信仰董其昌「南北宗」理論。在藝術實踐上，他們主張臨摹古人之作，遍習各家之法，再進行自己的藝術探索。在繪畫題材方面，「四王」的畫風非常接近，所作以山水畫爲主，尤以高遠重疊的群山諸峰爲多。畫中雖有少量人物，但通常只作爲山水、林樹的點綴。

　　「四王」一生從事繪畫創作，留下大量的藝術作品。由於他們的畫作深受皇室喜愛，被樹立爲畫壇主流，受到後世畫家的追捧與模仿，也因此使「四王」風格陷入教條和僵化，影響到傳統繪畫的創新和突破。

The *Four Wangs*:
Art of Painting in Early Qing Dynasty

The *Four Wangs* refers to four famous painters of the early Qing dynasty: Wang Shimin (1592–1680), Wang Jian (1598–1677), Wang Hui (1632–1717), and Wang Yuanqi (1642–1715). They were all born in the late Ming dynasty. Among them, Wang Shimin and Wang Jian died in the middle of the Kangxi reign. Wang Yuanqi, grandson of Wang Shimin, and Wang Hui both died in the end of the Kangxi reign.

In terms of artistic thoughts, the *Four Wangs* shared similar ideas of following the traditionalist methods and of a belief in the painting theories of Dong Qichang (1555–1636), a Ming dynasty artist. In artistic practice, they focused on studying old masters, emulating their skills, and then exploring one's own artistic expression. They had similar styles, all working primarily on landscape painting with multiple layers of mountains and hills. Their paintings did show human figures, but mostly in minute scale and in supporting role for mountain creeks and trees.

Paintings of the *Four Wangs* were very much appreciated by the imperial family and generally regarded as the mainstream of early Qing arts. However, adored and imitated by painters of later generation, the styles of *Four Wangs* are sometimes rigid and dogmatic, deterimental to the innovation of traditional painting.

王時敏墨筆〈雲穀喬松圖〉軸
"Landscape of Cloud Valley and Pine"
by Wang Shiming

年代　明崇禎十年（1637）
尺寸　畫心縱126公分，橫44公分
材質　紙本，墨筆
等級　一級

為清初著名畫家王時敏所繪。

山巒壑谷，喬松蔥籠，村屋錯落。用筆用墨皆精心為之，可見黃公望筆意。圖左上部自題：「丁醜子月寫，壽雲谷老先生，八袠王時敏」，下鈐「王時敏」白文方印。圖左右下部鈐「孫煜峰珍藏印」、「金翁伯精鑒印」、「鏤香閣中神品」、「惕安珍賞」、「希逸」、「惕安藏奉常畫」、「弘一齋書畫記」等鑒藏印。

王時敏（1592～1680），字遜之，號煙客、西廬老人、歸村老農等。江蘇太倉人。其畫藝得到董其昌、陳繼儒等人贊許，為明末清初著名的「畫中九友」之一。入清以後閉門不出，寄情於翰墨，尤擅長山水畫，以黃公望為宗，自認為渴筆皴擦得黃公望神韻，用筆含蓄，格調蒼潤松秀，但景物章法上卻大同小異。早、中期風格比較工細清秀，晚年之作多蒼勁渾厚，與清初畫家王鑑並稱「二王」，另加王原祁、王翬，被稱為「四王」，對後世畫壇影響頗重。

王鑑墨筆〈仿董源山水圖〉軸
"Landscape in Imitation of Don Yuan"
by Wang Jian

年代　康熙二年（1663）
尺寸　畫心縱131公分，橫60公分
材質　紙本，墨筆

　　爲清初山水畫大家王鑑所繪。

　　畫主峰高聳，側峰重疊，山澗瀑布，山下溪流：清溪之側山路曲轉，野橋橫陳，草蘆散佈，萬木競秀。此畫爲擬董源山水，筆法繁複，墨蹟蒼渾。右上自題七絕一首：「雲多不計山深淺，地僻絕無人往來。莫怪披圖便成句，柴門曾向翠峰開。」後署款：「癸卯小春，仿北苑筆，王鑑」，側鈐「圓照」朱文圜印、「染香庵主」白文方印，詩前引首鈐「湘碧」朱文長方印。圖右下角鈐「養和齋書畫」印。

　　王鑑（1598～1677），字元照，一字圓照，號湘碧，又號香庵主，江蘇太倉人。明崇禎六年（1633）舉人，後仕至廉州太守，故又稱「王廉州」。家藏古今名跡甚富，摹古功力深厚，筆法非凡。擅長山水，遠法董源、巨然，近宗王蒙、黃公望。運筆出鋒，用墨濃潤，樹木叢鬱，後壑深邃，皴法爽朗空靈，匠心渲染，有沉雄古逸之長。間作青綠重色，亦能妍麗融洽。其作品大多摹古，信效名家，缺乏獨創，並具有濃厚的復古思想和形式主義畫風。

王鑑《仿宋元各家山水圖》冊（畫共8開）
Landscape Album by Wang Jian

年代　清初時期
尺寸　共13開（後三開為跋），畫心縱29公分，橫24.5公分
材質　設色紙本
等級　一級

　　該畫為清初山水畫大家王鑑所繪，經國家鑑定委員會鑑定，確定為瀋陽故宮院藏國家一級文物。

一開自題：「仿子昂溪山白雲圖。畫遠山秀渺，澗泉逶迤出壑，山下碧溪一泓，溪間有橋，岸上山巒湧翠，山坡繪村居人家。」

二開自題：「仿子久煙浮暖岫圖。設色春山秀美，山中瀑布飛懸、房舍依山比鄰，並有道士端坐山石之上。溪中木橋。」

三開自題：「擬北苑茂林遠嶂。畫面座座山峰在雲霧中聳立，山間林木中有屋宇掩映。」

四開自題：「擬叔明雲壑松風圖。畫遠山雲霧飄紗，近處山巒青翠松樹繁茂。一幅濃麗的春天景色。」

五開自題：「擬范寬茂林圖。畫群山湧翠，萬樹叢生，山下有茅亭、小溪，溪上架小石橋。」

六開自題：「仿彥敬寒碧。上畫山峰聳立，山腰祥雲環抱，山下雙簷起脊樓閣多間，閣外有圍廊。」

七開自題：「仿趙松雪洞天仙隱。畫滿山的花樹新綠攢簇，紅翠爭豔。依山面水的村居，小溪上的石橋，山腰間的瀑布，呈現濃麗的春天景致。」

八開自題：「余珍藏董文敏真跡乃其生平傑作，此圖擬之。畫面山巒平崗，老樹稚柳，雜樹枯枝。山腳下屋宇草亭，兩山之間水面架設木橋。」

九開自題：「擬叔明雪壑松風。畫左側繪蒼山一座，氣勢偉岸，山下別致的屋舍，旁有一棵臥龍松，松樹枝幹低垂，造型異常奇特，畫右側繪茫茫江水。」

　　十開擬范寬。畫中山泉蜿蜒從山中流出，叢樹夾岸，山路拾階。深入幽谷，橋畔山村人家。總共10開，每開均落款王鑑，下鈐「鑑」朱文方印。

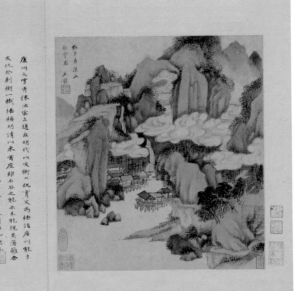

廣州大守馮緣督家上題在明代以文衡山一流賣文為楷措廣州亦于
文祝外則樹一幟楫槫明清以來首屈殆石松之能水木乾晃其蕃舫舍
阿尾廣州有緣都十餘种以此帽為第一五北為晚年最精作也　林枞

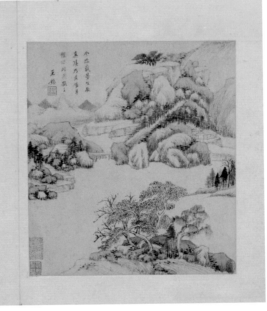

右宰畫上溯董巨近继黄為明季畫苑大家
開妻東廣山二大闔键當時聲譽之崇培與古人
蓋重廣州僅少四十餘歲親炙古宰以師事之
是冊畫特已在晚年且貞大家時譽而題歐楷
辭其尊重古宰竟興宋元相等可證古宰之
功力為何如矣　乙亥四月如十測後將下識　倩

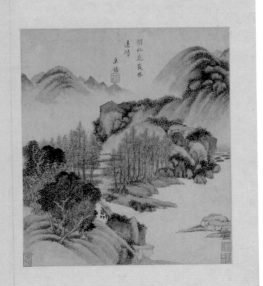

萬木奇峰澗樹楫傅是庄紙牟奇峰五下貞破大浑贴培頭
攓望存叔題曰北苑作北版山題牟法与萬木奇峰是一家眷
屬道湖塔老人題挺北苑茂林叠峰題曰紙茂林叠峰一
囿其命名又興北記塔賴似但未知湖塔所嵌者是一是二否

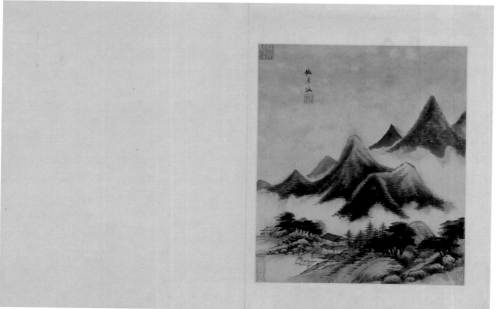

王翬設色〈康熙南巡圖〉卷
"Southern Tour of Emperor Kangxi" by Wang Hui

年代　康熙三十三年（1694）
尺寸　畫心縱67公分，橫2030公分
材質　設色，紙本
等級　一級

　　清聖祖(玄燁)於康熙二十八年（1689）第二次南巡江浙地區，返京兩年後，命都察院左都御史宋駿業主持〈康熙南巡圖〉繪製工程。當時，宋駿業召集江南名家王翬、楊晉等人入宮，在眾多宮廷畫家協助下，經五、六年時間，先作畫稿，後繪全圖，共計12卷，完成一代天子舉駕南巡的實景描寫。此圖為〈南巡圖〉第十卷（回鑾第二卷）之手稿，繪康熙帝由金陵（南京）回鑾的一段景致。全圖自南京雨花臺起，所經雷鋒塔、金山、郭璞墓、紗帽洲、劉家山、燕子磯等，最後到達瓜洲。畫滾滾長江碧波蕩漾，南巡船隻浩浩蕩蕩，聖祖寶船行駛在江面之上，眾船拱衛，氣勢不凡。車駕所經山川市鎮，車水馬龍，一片繁榮。全圖場面宏大，人物眾多，佈景精心，筆墨技法也堪稱絕佳，充分展示了康熙帝南巡的盛舉。

　　該畫為清初著名畫家王翬主持繪製，本卷為〈聖祖南巡回鑾圖第二卷〉稿本，經國家鑑定委員會鑑定，確定為瀋陽故宮院藏國家一級文物。

　　王翬（1632～1717），字石谷、象文，號臞樵、耕煙散人、耕煙外史、耕煙野老、烏目山人、清暉主人、清暉老人、劍門樵客、天放閒人、雪笠道人、海虞山樵等。江蘇常熟人。

　　祖上五世均善畫，對其影響頗大。自幼承繼家傳，又先後從師王鑑、王時敏等畫壇宗師，廣摹各家秘藏古畫，熟諳諸家技法，遂為一代名家。嘗奉詔入宮作〈南巡圖〉，康熙帝賜書「山水清暉」4字，聲譽益著。所作山水以仿古為多，功力深厚；亦重師法造化，晨夕與虞山相伴，筆墨探幽不輟。身後跟隨弟子眾多，稱為「虞山派」，其影響一直延續到近現代。

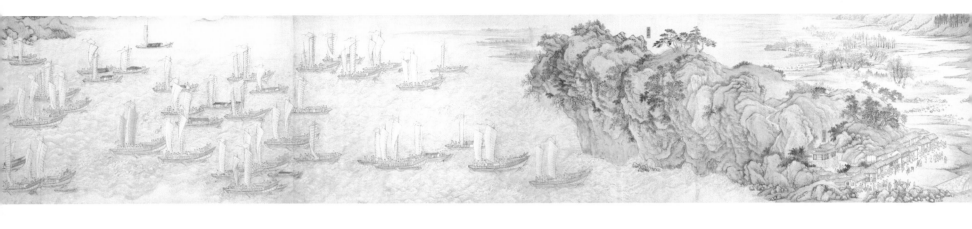

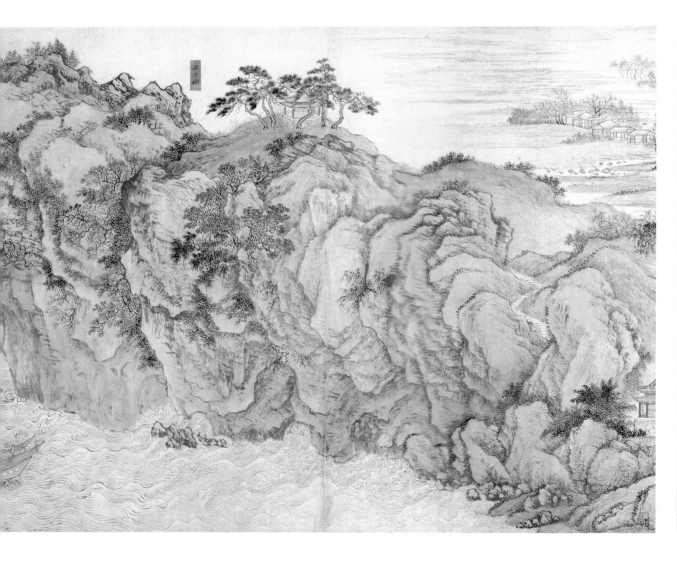

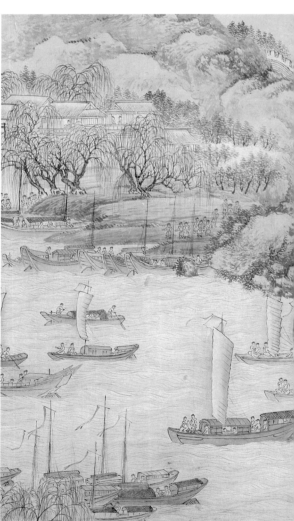

石頭城

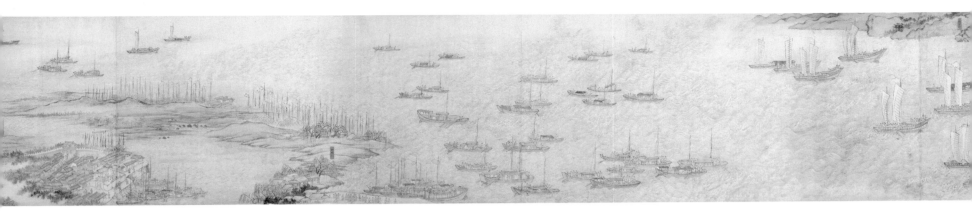

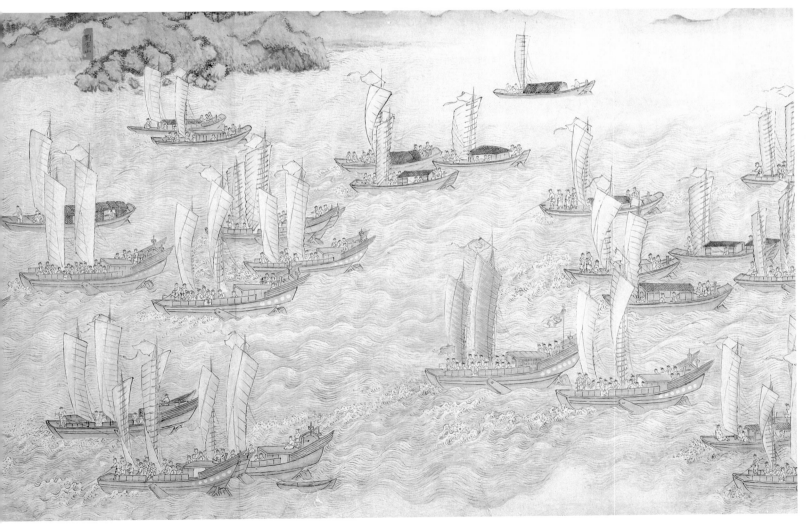

燕子磯

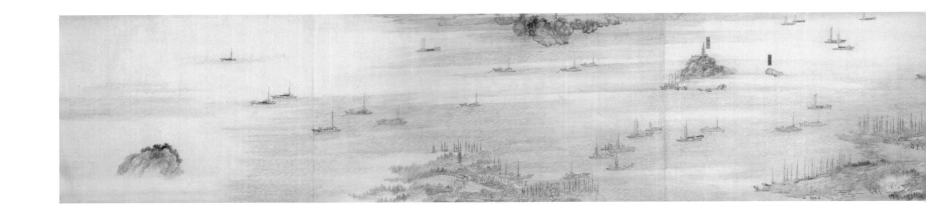

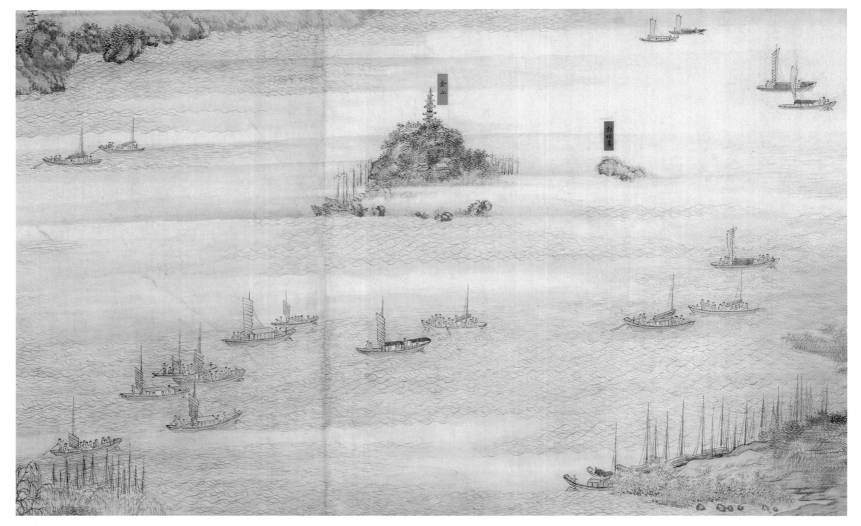

金山寺 劉

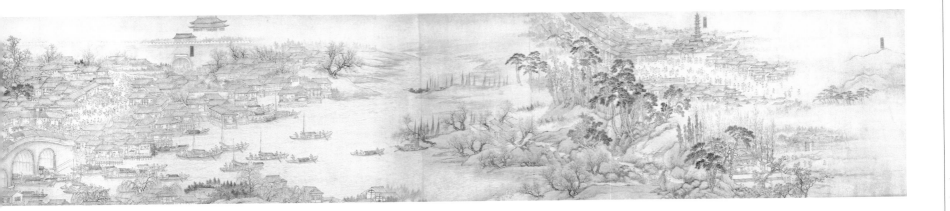

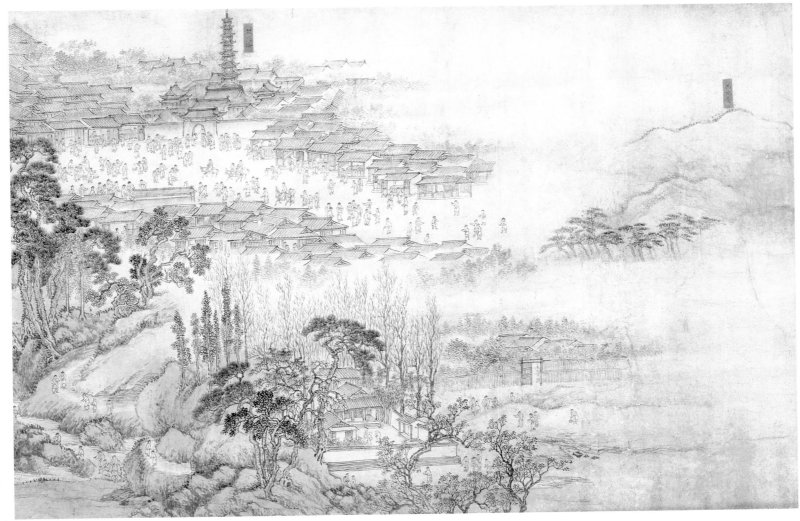

報恩寺、雨花台

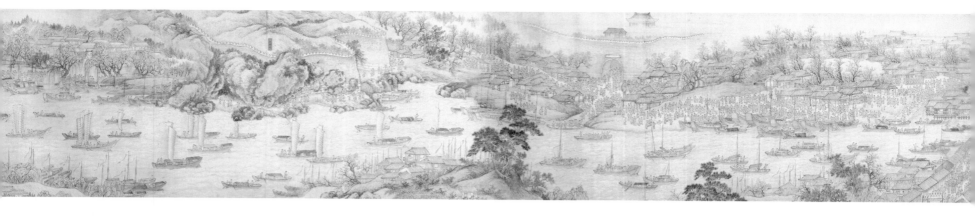

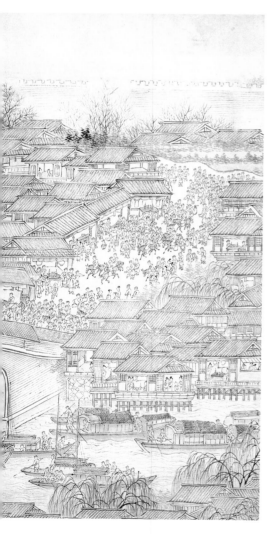
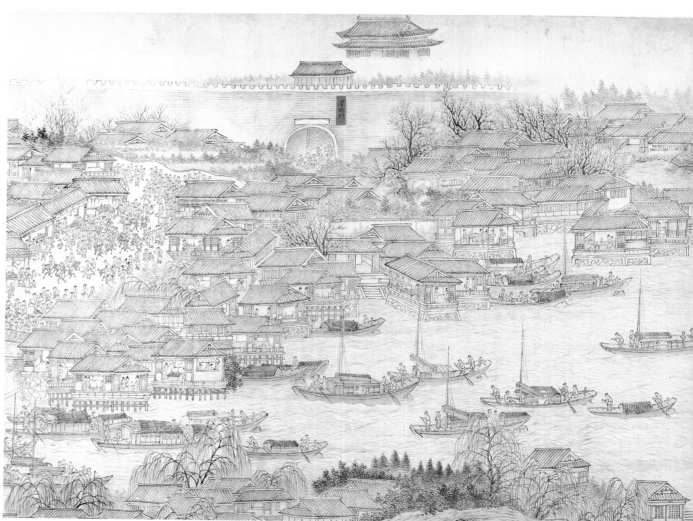

旱西門

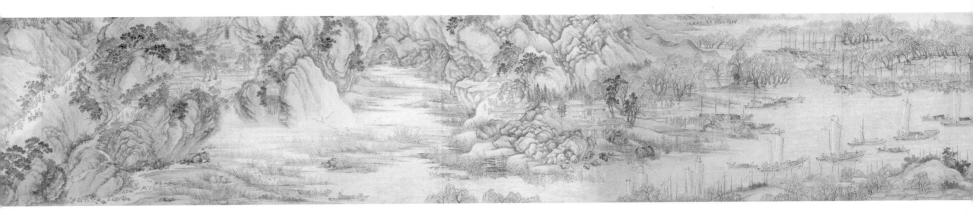

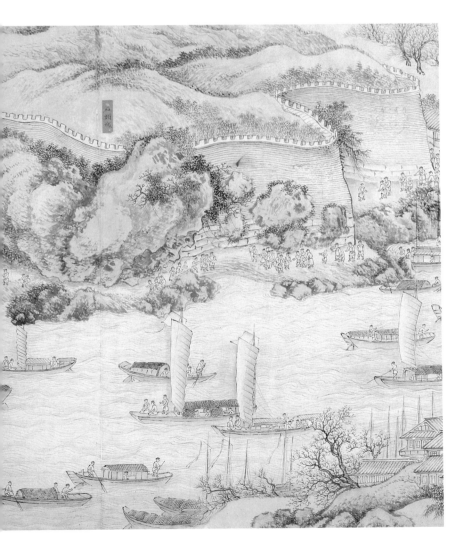

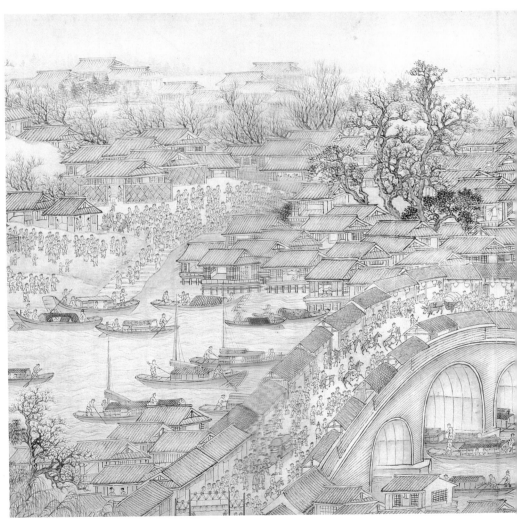

虹橋

大江東逝水 聖駕啓金陵

─壯哉！《康熙南巡圖》

在瀋陽故宮博物院的精品寶庫內，珍藏著一幅清代著名宮廷畫師郎世寧創作的巨幅畫作〈竹蔭西狑圖〉軸。該畫繪製精美，尺寸碩大，僅畫心即爲縱246公分、橫133公分，遠遠超出一般的中國古代書畫作品。

令人奇怪的是，在這幅出自清宮的稀世珍品上，並未加蓋清代皇帝的印璽，也未加蓋任何宮廷鑒藏章，而是孤伶伶是單鈐一方「怡親王寶」，完全有悖於常見的郎世寧傳世畫作。

那麼，這個怡親王是何許人也？這幅畫作中又蘊涵著怎樣的故事呢？

此怡親王，即世人熟知的清宮電視劇裏的「十三阿哥」允祥。由於他在康熙晚期諸皇子爭位中力挺四阿哥胤禛，最終使其登上皇帝大位，因此倍受雍正帝的愛重。

雍正皇帝繼位後，對允祥回饋以高爵俸祿，先是晉封他爲怡親王，命掌管戶部三庫；不久又讓他總理戶部事，增加其親王儀仗。兩年後，加賞允祥一個郡王爵位，由其諸子中一人承襲，並加俸銀萬兩。雍正七年西北用兵，雍正帝命允祥辦理西北兩路軍機，使其權勢高踞朝野。

但雍正皇帝畢竟是一位心機幽深的君主，對於允祥，他在多方肯定的同時，也會賜其「忠勤愼明」等語，即是對允祥的一種警醒和鞭策，而當宮廷畫師郎世寧繪製完成〈竹蔭西狑圖〉後，雍正皇帝將它親賜給允祥，則又是以一種委婉的方式，藉以提醒允祥要保持一貫的忠誠和恭敬──西狑，就應是怡親王的化身和品行。

雍正初年，入宮不久的義大利傳教士畫家郎世寧，參用嫻熟的中西繪畫技法，完成了〈竹蔭西狑圖〉這幅精緻畫作。雍正皇帝隨即將它賜予允祥，希望他能夠讀懂畫中深意。允祥則不負帝心，恭敬地於畫幅右上角鈐蓋了「怡親王寶」，以示自己珍愛此畫，並對皇上永遠忠順和效力。

雍正七年末，允祥患病：翌年5月，允祥病入膏肓，雍正帝破例親往怡親王府探視，可他只看到剛剛逝世的允祥。雍正帝爲此悲慟萬分，輟朝三日以示哀悼。其後，在發喪之日，雍正帝又親赴祭奠，宣讀悼文，對允祥一生的「忠勤」予以肯定。

現在，再來細品雍正帝恩賜給允祥的〈竹蔭西狑圖〉：

此畫爲絹本設色，精心描繪一隻西狑和衆多植物。畫左側爲兩竿翠竹，交錯曲上，竹枝間纏繞苦瓜之藤，綠葉青青，瓜瓞相望。竹枝、苦瓜之下，爲一隻黑白相間的獵犬，體修肢健，小首長吻，目光炯炯。全圖以西洋靜物寫生法作畫，精雕細琢，向背鮮明，反映了郎世寧傑出的繪畫功力。畫幅右下側斜坡之上，用細筆小楷題寫：「臣郎世寧恭繪」。

鑒於此幅繪畫具有較高的含金量，它被定級爲瀋陽故宮博物院藏國家一級文物，同時也是瀋陽故宮的鎮館之寶之一。

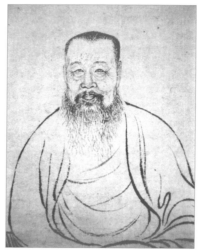

王原祁像（參考圖版：瀋陽故宮博物院提供）

王原祁設色〈仿大癡山水圖〉軸

"Landscape in Imitation of Huang Gongwang" by Wang Yuanchi

年代　康熙四十二年（1703）
尺寸　畫心縱101公分，橫42公分
材質　紙本，設色

爲清朝初著名畫家王原祁所繪。

重巒疊峰，山勢雄健，草木蔥茸，山間開闊平地有屋舍數間；山下溪水小橋、水榭疏林。畫上端有作者題記一段，記述仿黃公望山水用筆心得，文後署款：「康熙戊子六月朔日，畫於雙藤書屋，麓臺」，全文前引首鈐「御書畫圖留與人看」朱白文腰圓雙龍印，署款下側鈐「王原祁印」白文方印、「麓臺」朱文方印。圖左右下角鈐「日慎一日」白文方印、「西廬後人」朱文長方印等。

王原祁（1642～1715，一作1646～1715），字茂京，號麓臺、石師道人。江蘇太倉人。官至刑部給事中。自幼得到祖父傳授指點，遍臨五代宋元名跡，後又得王鑑教導，多方汲取營養，筆墨功力深厚。曾供職宮中，爲侍讀學士，得寵於康熙皇帝，命與孫岳頒、宋駿業等共同編纂大型書畫類書《佩文齋書畫譜》100卷，並任總裁，越3年而成。其畫風主要受元代黃公望影響。作畫時先筆後墨，由淡而濃反復暈染，最後以焦墨破醒，自稱筆端如金剛杵。其設色畫多用淺絳法，但構圖變化較少，面目比較雷同。其畫風對清朝畫壇有較大影響。

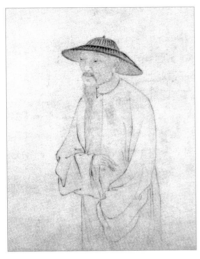

惲壽平像（參考圖版：瀋陽故宮博物院提供）

惲壽平設色〈孤月群鳩圖〉軸
"Moon and Fowls" by Hun Shouping

年代　康熙中期以前
尺寸　畫心縱135公分，橫53公分
材質　紙本，淡設色

　　爲清初著名畫家惲壽平所繪。

　　古松盤結，山鳩棲集，溶溶淡月現於松枝之上，一派朦朧月景。輕描淡寫，著意暈染。圖左上部自題七言律詩：「良夜松花覆翠陰，西山孤月照深深。春寒鳥影驚棲起，為有鐘聲喚隔林。」後署款：「南田壽平題」，款下鈐「惲壽平印」白文方印、「正叔」朱文方印，題詩前引首鈐「寄岳雲」朱文方印。圖左右下側鈐「劉海粟家珍藏」、「海粟審定」、「藝海堂」、「海翁」等鑒藏印四方。

　　惲壽平（1633～1690），初名格，字惟大；後改名壽平，改字正叔，號南田，別號雲溪外史。武進(今江蘇常州)人。晚居城東，號東園客、草衣生，遷白雲渡後另號白雲外史。生而敏慧，詩格超逸。精行楷書，得褚遂良神髓。喜繪事，中年時獲王時敏指導，得見宋元名跡，並廣交畫友，畫藝趨於成熟，山水、花卉均成就不凡。初習山水筆意與王翬相似，後觀王翬山水畫嘆服其才，因恥爲天下第二手，故避而多作花鳥，斟酌古今，獨開生面，晚年沒骨技法愈臻完美，畫風從工麗轉向淡雅，神韻更加突出。

高其佩指畫〈雜畫圖〉冊（畫共8開）
Album of Finger Paintings by Kao Chipei

年代　清朝中期以前
尺寸　冊頁八開，每開畫心縱27公分，橫33.3公分
材質　紙本

為清朝著名指頭畫家高其佩所繪。

第一開：淡設色臥馬。畫左側題款：「外人」，款下鈐「指頭生活」朱文方印。畫上有收藏章3枚：右下鈐「芝陔審定」朱文方印、「人境盧」白文長方印，左下鈐「黃冑」朱文圓印。

第二開：淡設色貓。畫右上題款：「且道人指頭畫」，款側鈐「指頭生活」白文自然形印。

第三開：設色水果。畫右上側題款：「韋之」，款下鈐「筆前意外」白文方印。畫左下角鈐「黃冑」朱文圓印。

第四開：設色棋樹子。畫左下部自題：「棋樹子能醒酒，誰為狂醉者折贈一枝耶？」題下鈐「其佩」白文長方印、「且道人」朱文長方印，其下另有「指畫」白文方印。

第五開：設色佛手。畫左上部自題：「永寧佛手口闐中產，獨大清芬，滿室觸鼻，悠然亦足口螢煙瘴霧。」題側鈐「指頭畫」朱文長方印。

第六開：設色芙蓉。畫左下題款：「古狂」，款下鈐「指頭醮墨」白文方印。畫右下角鈐「黃冑」朱文圓印。

第七開：設色寫生枯樹、花卉。畫右下側自題：「寄生托根在菩提樹上，其花變轉五色，蜀中惟峨眉有之圖，此以見人情口時物亦口見。」題側鈐「鐵嶺且園指頭生活」白文長方印。圖右下鈐「黃冑」朱文圓印。

第八開：設色竹筍。畫右側自題：「偶意坡翁孫枝，欲出林句遂圖之。其佩。」款下鈐「且道人」朱文長方印、「指頭畫」白文長方印、「臣無粉本」朱文長方印。畫上有收藏印兩方，右下角有「卓人所得」朱文方印、左下角有「曖庵眼福」朱文方印。

高其佩（1660～1734，一作1672～1734），字韋之，號且園，別號南村等。遼寧鐵嶺人。曾任四川按察使、刑部右侍郎、正紅旗漢軍都統等職。擅指頭畫，即以指蘸墨代替毛筆作畫。其藝術創作經歷三個階段變化。早年以機趣風神勝，多蕭疏靈妙之作；中年以神韻力量勝，簡淡古拙，淋漓痛快；晚年以理法勝，深厚渾穆。指畫藝術由其身後學者日眾，成為一個新興的畫種和畫派，直接傳播影響到近現代。

郎世寧設色〈竹蔭西��圖〉軸
"Bamboo and Hound" by Castiglione

年代　雍正朝（1723～1735）
尺寸　畫心縱246公分，橫133公分
材質　絹本，設色
等級　一級

　　該畫爲清中期著名西方傳教士畫家郎世寧所繪，經國家
鑒定委員會鑒定，確定爲瀋陽故宮院藏國家一級文物。

　　翠竹兩竿，交錯曲上，竹枝間纏繞苦瓜之藤，綠葉青
青，瓜㬵相望；竹枝苦瓜之下立一隻黑白相間獵犬，體修肢
健，小首長吻，目光炯炯。用精細之筆刻畫動、植物明暗向
背，陰陽凸凹，全部景物立體感很強，爲清宮西方傳教士畫
家郎世寧的代表作品，也可稱爲瀋陽故宮博物院的鎮館之
寶。圖右下側斜坡上小字楷書題寫：「臣郎世寧恭畫」，下
鈐一印。圖右上角鈐「怡親王寶」朱文方璽

　　郎世寧（1688～1766），義大利人，原名Guiseppe
Castiglione，生於義大利米蘭，卒於北京。原爲天主教耶
穌會修士，1714年被教會派往中國，取漢名郎世寧。康
熙末年以畫供奉內廷，得到皇帝的賞識。曾奉命參加圓明
園歐洲式樣建築物的設計工作並任奉宸院卿。擅長人物肖
像、鳥獸、山水及歷史畫，尤精畫馬。以歐洲技法爲主，
注重物象的解剖結構、光影效果及立體感，開創清朝宮廷
中西繪畫兼用之風，對後世影響深遠。

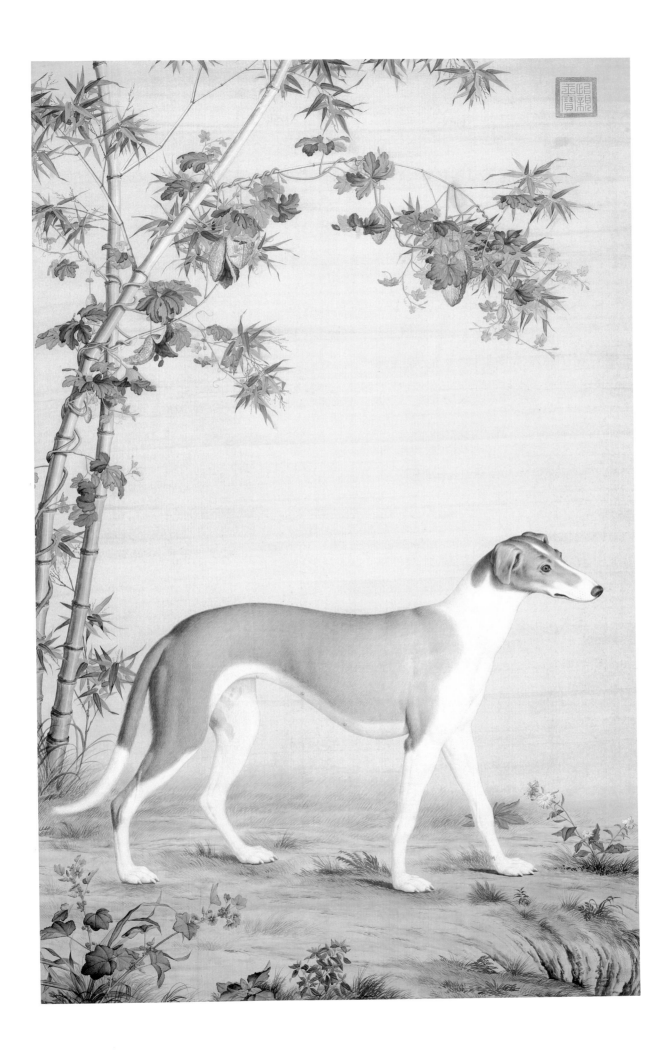

〈竹蔭西狖〉與怡親王允祥

——清郎世寧設色〈竹蔭西狖圖〉軸

在瀋陽故宮博物院的精品寶庫內，珍藏著一幅清代著名宮廷畫師郎世寧創作的巨幅畫作〈竹蔭西狖圖〉軸。該畫繪製精美，尺寸碩大，僅畫心即為縱246公分、橫133公分，遠遠超出一般的中國古代書畫作品。

令人奇怪的是，在這幅出自清宮的稀世珍品上，並未加蓋清代皇帝的印璽，也未加蓋任何宮廷鑒藏章，而是孤伶伶是單鈐一方「怡親王寶」，完全有悖於常見的郎世寧傳世畫作。

那麼，這個怡親王是何許人也？這幅畫作中又蘊涵著怎樣的故事呢？

此怡親王，即世人熟知的清宮電視劇裏的「十三阿哥」允祥。由於他在康熙晚期諸皇子爭位中力挺四阿哥胤禛，最終使其登上皇帝大位，因此倍受雍正帝的愛重。

〈允祥像〉（北京故宮藏品，參考圖版：瀋陽故宮博物院提供）

雍正皇帝繼位後，對允祥回饋以高爵俸祿，先是晉封他為怡親王，命掌管戶部三庫；不久又讓他總理戶部事，增加其親王儀仗。兩年後，加賞允祥一個郡王爵位，由其諸子中一人承襲，並加俸銀萬兩。雍正七年西北用兵，雍正帝命允祥辦理西北兩路軍機，使其權勢高踞朝野。

但雍正皇帝畢竟是一位心機幽深的君主，對於允祥，他在多方肯定的同時，也會賜其「忠勤慎明」等語，即是對允祥的一種警醒和鞭策，而當宮廷畫師郎世寧繪製完成〈竹蔭西狖圖〉後，雍正皇帝將它親賜給允祥，則又是以一種委婉的方式，藉以提醒允祥要保持一貫的忠誠和恭敬——西狖，就應是怡親王的化身和品行。

　　雍正初年，入宮不久的義大利傳教士畫家郎世寧，參用嫺熟的中西繪畫技法，完成了〈竹蔭西狍圖〉這幅精緻畫作。雍正皇帝隨即將它賜予允祥，希望他能夠讀懂畫中深意。允祥則不負帝心，恭敬地於畫幅右上角鈐蓋了「怡親王寶」，以示自己珍愛此畫，並對皇上永遠忠順和效力。

　　雍正七年末，允祥患病；翌年5月，允祥病入膏肓，雍正帝破例親往怡親王府探視，可他只看到剛剛逝世的允祥。雍正帝為此悲慟萬分，輟朝三日以示哀悼。其後，在發喪之日，雍正帝又親赴祭奠，宣讀悼文，對允祥一生的「忠勤」予以肯定。

　　現在，再來細品雍正帝恩賜給允祥的〈竹蔭西狍圖〉：

　　此畫為絹本設色，精心描繪一隻西狍和眾多植物。畫左側為兩竿翠竹，交錯曲上，竹枝間纏繞苦瓜之藤，綠葉青青，瓜瓞相望。竹枝、苦瓜之下，為一隻黑白相間的獵犬，體修肢健，小首長吻，目光炯炯。全圖以西洋靜物寫生法作畫，精雕細琢，向背鮮明，反映了郎世寧傑出的繪畫功力。畫幅右下側斜坡之上，用細筆小楷題寫：「臣郎世寧恭繪」。

　　鑒於此幅繪畫具有較高的含金量，它被定級為瀋陽故宮博物院藏國家一級文物，同時也是瀋陽故宮的鎮館之寶之一。

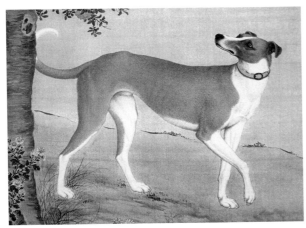

郎世寧繪〈十駿圖〉之茹黃豹（局部）（台北故宮藏，參考圖版：瀋陽故宮博物院提供）

郎世寧、唐岱合繪設色〈松鶴圖〉軸
"Cranes and Pine" by Castiglione and Tang Dai

年代　雍正年間至乾隆早期
尺寸　畫心縱223公分，橫142公分
材質　絹本，設色
等級　一級

　　爲清朝宮廷畫家郎世寧、唐岱兩人合繪。絹本，設色。

　　傾斜山坡之上立巨石雙松，松側盤旋兩隻丹頂鶴，一鶴俯身回望，一鶴展翅起舞；松、鶴刻畫盡精緻細，爲朗世寧繪製，巨石用中國傳統筆法，與松、鶴風格不甚協調，爲唐岱所繪。圖右下角小字楷書題：「臣郎世寧恭畫松鶴」、「臣唐岱恭畫石」，署款下分鈐「臣世寧」、「臣岱」白文印二方。圖左上部鈐「乾隆御覽之寶」朱文方璽。

　　唐岱（1673～1752），字毓東，號靜岩，又號知生、愛廬、默莊。滿洲正藍旗人。承襲祖爵，任驍騎參領，官內務府總管，以畫祇候內廷。精畫理，著有《繪事發微》，亦工詩。康熙帝賞其畫，賜稱「畫狀元」，至乾隆十一年（1746）左右出宮，深荷三帝寵眷。山水畫初從焦秉貞學，後與王敬銘、張宗蒼同爲王原祁弟子，用筆沉厚，佈局深穩，纖秀細膩，富於裝飾性，畫名譽滿京師。

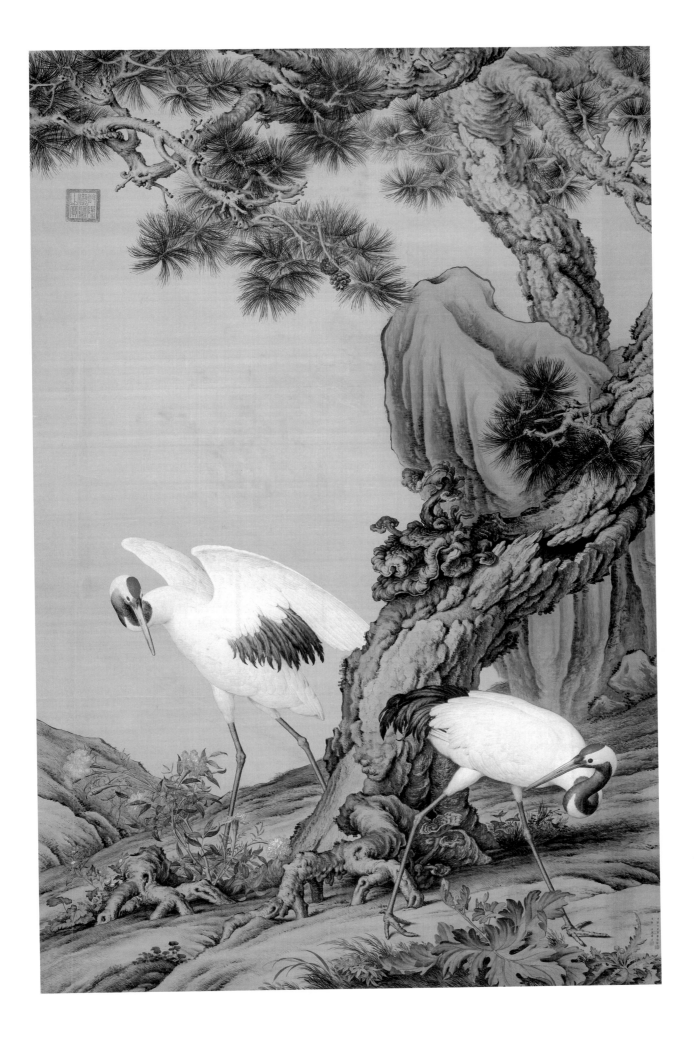

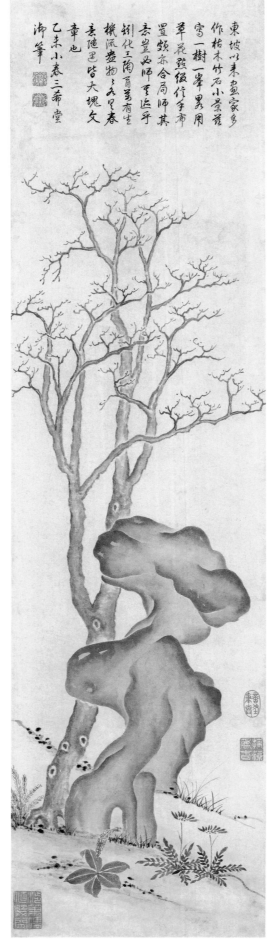

乾隆帝（弘曆）墨筆〈古木林石圖〉軸
"Ancient Trees and Stones" by Emperor Qianlong

年代　乾隆四十年（1775）
尺寸　畫心縱110公分，橫29公分
材質　紙本，墨筆

為清高宗乾隆帝（弘曆）御筆所繪。

畫古樹一株，樹旁立一頑石，樹下繪草花數叢作為點綴。所作古木頑石均用淡墨皴擦，清雅別致。畫上端有題記一段，記錄弘曆作畫與心得，文後署款：「乙未小春，三希堂御筆」，款下鈐「乾」、「隆」朱白文四靈連珠印。圖右下側鈐「意在筆先」朱文腰圓印、「搞藻為春」白文方印，左下角鈐「涉筆偶值幾閑」白文方印。

弘曆（1711～1799），即清高宗乾隆帝，姓愛新覺羅氏，是清朝入關後的第四位皇帝。他在位60年，統治地位已相對穩定，社會經濟和科學文化已有很大發展，從而出現史稱的「乾隆盛世」。他注重傳統文化，酷愛收藏，自己也喜文善墨，經常題書作畫，留下大量傳世作品。善繪松竹梅蘭、折枝花卉、山水小景及神仙佛像。尤喜書法，崇尚趙孟頫筆意，善用中鋒，惟字體略少變化。

附錄
APPENDIX

A Review of the 24 National First-class Artifacts of the Exhibition

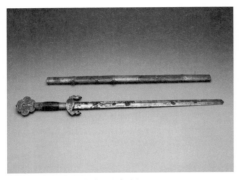

清太祖努爾哈赤御用寶劍
Imperial Sword of Nurhaci

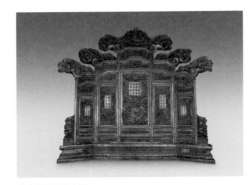

金漆雲龍屏風
Imperial Screen

清太祖高皇帝努爾哈赤玉冊（附盒）
Posthumous Biographical Plates of Nurhaci

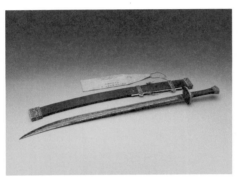

清太宗皇太極御用腰刀
Imperial Knife of Huang Taiji

乾隆款雙龍紐攫珠龍「無射」編鐘
Gilded Set Bell

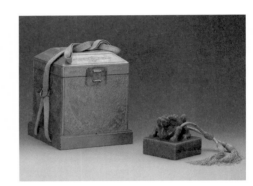

孝莊文皇后玉寶（附盒）
Posthumous Seal of Empress Dowager Xiaozhuang

漢滿蒙文皇帝之寶印牌
Imperial Badge with Chinese, Manchurian, and Mongolian Inscription

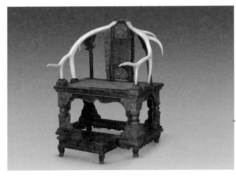

清太宗皇太極御用鹿角椅
Imperial Antler Chair of Huang Taiji

皇太極御用黃色團龍紋常服袍
Imperial Informal Robe of Huang Taiji

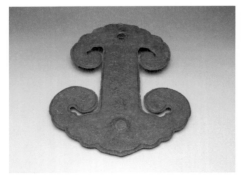

天命年鑄雲板
Cloud-shaped Plate

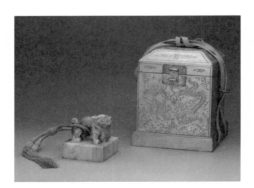

清太祖高皇帝努爾哈赤玉寶（附盒）
Posthumous Seal of Nurhaci

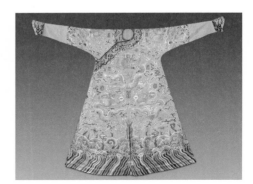

明黃芝麻紗彩繡平金龍袍
Imperial Dragon Robe of Emperor Qianlong

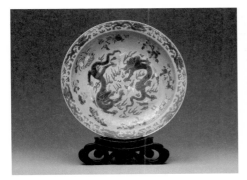

康熙款黃地三彩紫綠龍盤
Sancai Plate

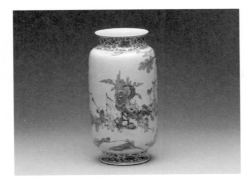

乾隆款粉彩十六子燈籠瓶
Lantern-shaped Vase

王時敏墨筆〈雲穀喬松圖〉軸
"Landscape of Cloud Valley and Pine" by Wang Shiming

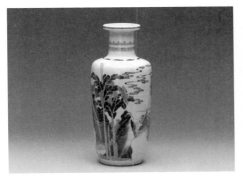

康熙青花人物故事棒槌瓶
Blue and White Vase

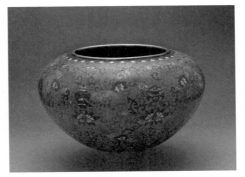

乾隆款掐絲琺瑯纏枝花卉鉢
Enamelled Bowl

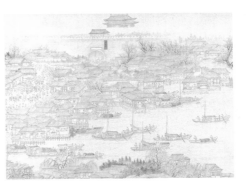

王翬設色〈康熙南巡圖〉卷
"Southern Tour of Emperor Kangxi" by Wang Hui

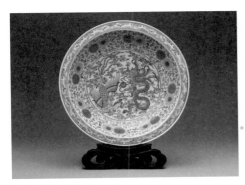

雍正款鬥彩龍鳳大盤
Doucai Plate

剔紅樓閣人物紋座屏
Carved Lacquer Screen

郎世寧設色〈竹蔭西狑圖〉軸
"Bamboo and Hound" by Castiglione

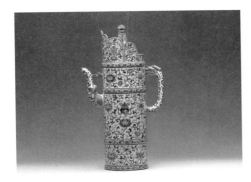

乾隆款粉彩多穆壺
Fencai Canteen-shaped Bottle

王鑑《仿宋元各家山水圖》冊
Landscape Album by Wang Jian

郎世寧、唐岱合繪設色〈松鶴圖〉軸
"Cranes and Pine" by Castiglione and Tang Dai

大清前六朝帝系后妃簡介
Brief Introduction of the Six Emperors and One Queen of Qing Dynasty

努爾哈赤（清太祖）
Nurhaci

生卒：西元1559~1626年
登基：58歲（1616~1626）
功勳：統一女眞、創制滿文、建立八
　　　旗、奠基大清
性格：勇敢堅毅、擅於協調、獨立開
　　　創、允文允武

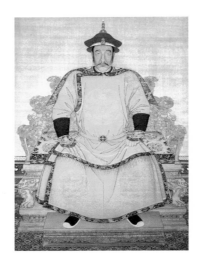

皇太極 （清太宗）
Huang Taiji

生卒：西元1592~1643年
登基：35歲（1627~1643）
功勳：建號大清、五入中原、完善滿
　　　文、優禮漢官
性格：堅韌剛毅、寡歡少言、工於心
　　　計、智高膽大

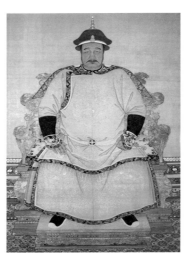

孝莊文皇后
Empress Dowager Xiaozhuang

生卒：西元1613~1687年
功勳：輔佐順治康熙兩朝幼主，完成大
　　　清入主中原、
　　　統一華夏的偉業
性格：聰慧機警、才高貌美、極富政治
　　　手腕

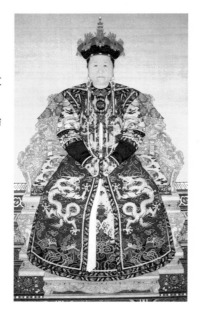

順治帝（清世祖）
Emperor Shunzhi

生卒：西元1638~1661年
登基：6歲（1644~1661）
功勳：入主中原、統一華夏、定鼎北京、
　　　遵循明制、傾心漢化
性格：聰明好學、孜孜求治、感情用事

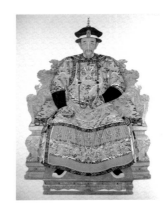

康熙帝（清聖祖）
Emperor Kangxi

生卒：西元1654~1722年
登基：8歲（1662~1722）
功勳：平定三藩、收復臺灣、鞏固邊疆、
　　　興修水利、熱衷文化
性格：敏學廣識、寬仁博愛、心胸寬闊

雍正帝（清世宗）
Emperor Yongzheng

生卒：西元1678~1735年
登基：45歲（1723~1735）
功勳：整頓吏治、加強皇權、穩定國家政局
性格：勤勉執著、嚴苛剛毅、陰柔無情

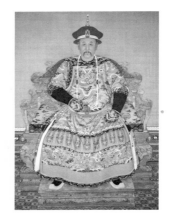

乾隆帝（清高宗）
Emperor Qianlong

生卒：西元1711~1799年
登基：25歲（1736~1795），太上皇帝4年
　　　（1796~1799）
功勳：平定新疆及西藏、宏揚傳統文化、
　　　在前朝基礎上成一代盛世
性格：好大喜功、寬仁慈善、熱心藝事

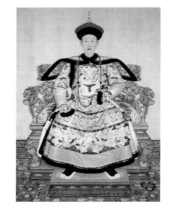

大清前六朝帝系后妃表
Family Tree of the Six Emperors and Queens of Qing Dynasty

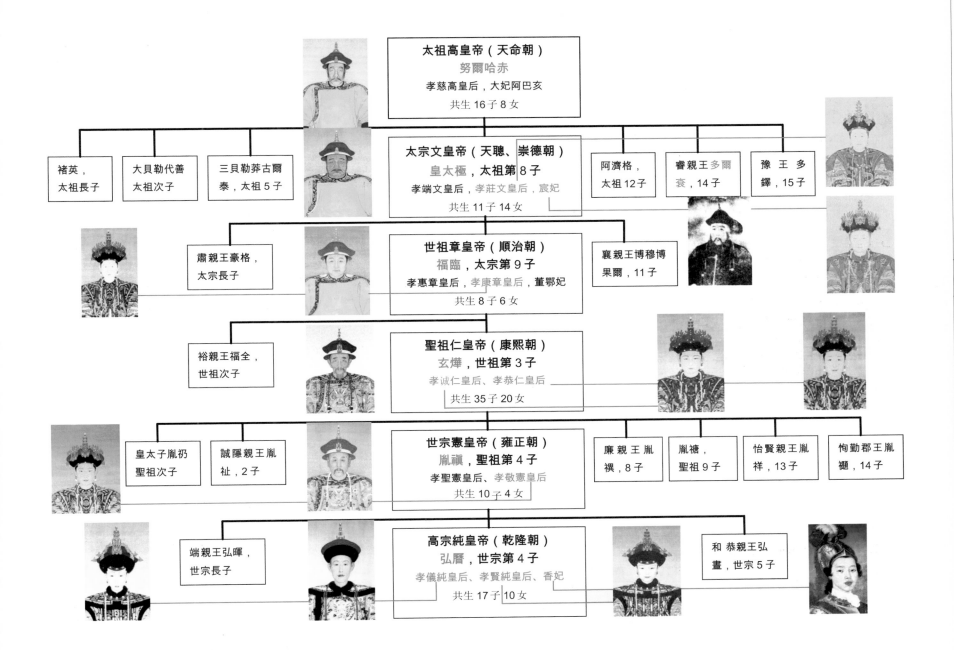

太祖高皇帝（天命朝）
努爾哈赤
孝慈高皇后，大妃阿巴亥
共生 16 子 8 女

- 褚英，太祖長子
- 大貝勒代善，太祖次子
- 三貝勒莽古爾泰，太祖 5 子

太宗文皇帝（天聰、崇德朝）
皇太極，太祖第 8 子
孝端文皇后，孝莊文皇后，宸妃
共生 11 子 14 女

- 阿濟格，太祖 12 子
- 睿親王多爾袞，14 子
- 豫王多鐸，15 子

- 肅親王豪格，太宗長子

世祖章皇帝（順治朝）
福臨，太宗第 9 子
孝惠章皇后，孝康章皇后，董鄂妃
共生 8 子 6 女

- 襄親王博穆博果爾，11 子

- 裕親王福全，世祖次子

聖祖仁皇帝（康熙朝）
玄燁，世祖第 3 子
孝誠仁皇后、孝恭仁皇后
共生 35 子 20 女

- 皇太子胤礽 聖祖次子
- 誠隱親王胤祉，2 子

世宗憲皇帝（雍正朝）
胤禛，聖祖第 4 子
孝聖憲皇后、孝敬憲皇后
共生 10 子 4 女

- 廉親王胤禩，8 子
- 胤禟，聖祖 9 子
- 怡賢親王胤祥，13 子
- 恂勤郡王胤禵，14 子

- 端親王弘暉，世宗長子

高宗純皇帝（乾隆朝）
弘曆，世宗第 4 子
孝儀純皇后、孝賢純皇后、香妃
共生 17 子 10 女

- 和恭親王弘晝，世宗 5 子

大清前六朝帝系年表
Bibliography of the Six Emperors of Qing Dynasty

太祖朝

1559年，嘉靖三十八年，1歲（虛歲，下同）
愛新覺羅.努爾哈赤生。生父爲塔克世（建州左衛都指揮使覺昌安之子），生母喜塔拉氏額穆齊（建州右衛都指揮使王杲之女）。

1574年，萬曆二年，16歲
10月，明總兵李成梁率兵討伐建州，搗毀王杲寨。努爾哈赤與其弟舒爾哈齊被俘，收在李成梁帳下，充當幼丁。

1577年，萬曆五年，19歲
脫離李成梁返回建州，與其父塔克世分居。與佟佳氏成婚，後尊佟佳氏爲元妃。

1583年，萬曆十一年，25歲
2月，李成梁發兵攻王杲之子阿台古勒寨，努爾哈赤父、祖皆死於戰亂。李成梁將塔克世遺地、部眾給努爾哈赤，襲都指揮職。5月，以父、祖遺甲13副起兵，克圖倫城，尼堪外蘭敗走嘉班城。努爾哈赤自此開始統一女眞各部戰爭。

1587年，萬曆十五年，29歲
於呼蘭哈達南岡建「宮室」，即佛阿拉城。4月，始定國政，並自稱「女眞國淑勒貝勒」。

1595年，萬曆二十三年，37歲
是年，因「保塞有功」，被明廷晉封爲散階正二品龍虎將軍。

1599年，萬曆二十七年，41歲
2月，命額爾德尼、噶蓋創制滿文。

1601年，萬曆二十九年，43歲
11月，娶烏拉部首領布占泰之侄女烏拉那拉氏阿巴亥爲大妃。
始建四旗，以黃、白、紅、藍爲旗色。各旗以牛彔組成，每牛彔三百人，每旗爲25牛彔。此即八旗之始。

1603年，萬曆三十一年，45歲
1月，從佛阿拉遷都於赫圖阿拉。

1611年，萬曆三十九年，53歲
8月，舒爾哈齊死於幽禁，終年48歲。第14子多爾袞出生。

1613年，萬曆四十一年，55歲
3月，長子褚英因咒其父，被幽禁於高牆。

1615年，萬曆四十三年，57歲
8月，處死長子褚英。是年設立政聽訟大臣五人、紮爾固齊十人，佐理國政；建立八旗制度。

1616年，天命元年（萬曆四十四年），58歲
1月，於赫圖阿拉禦八角殿稱汗，建元天命，定國號爲金，史稱大金。

1618年，天命三年，60歲
4月，以「七大恨」誓師伐明。陷撫順，明遊擊李永芳降，掠人畜30萬。

1619年，天命四年，61歲
3月，明兵約10萬，分進合擊赫圖阿拉。努爾哈赤集中優勢兵力，首戰薩爾滸，再戰尚間崖、阿布達裏岡，大敗明三路兵馬。4月，致書朝鮮，自稱「大金國汗」。8月，滅葉赫部。

1621年，天命六年（天啓元年），63歲
1月，率代善、阿敏、莽古爾泰、皇太極四大貝勒，對天盟誓，要同心同德。3月，進兵瀋陽，明兵戰死7萬人，明總兵賀世賢、尤世功等戰死。與明援軍再戰於渾河南岸，殲萬餘名。5天後，連攻遼陽城，殲明兵數萬，明經略袁應泰自焚死節。8月，命築遼陽新城，即東京城，遷都於此。

1622年，天命七年，64歲
3月，以皇子8人俱爲和碩貝勒，共理國政。

1625年，天命十年，67歲
3月，率眾遷都瀋陽。

1626年，天命十一年，68歲
1月，統兵攻明寧遠城，明將袁崇煥率部堅守孤城，憑堅城大炮抵抗。努爾哈赤遭受起兵以來唯一的敗仗，負重傷而歸。8月，病重，召大妃烏喇納喇氏。病逝。廟號太祖，諡號武皇帝，後改諡高皇帝。大妃烏喇納喇氏及二庶從殉，葬於瀋陽福陵（俗稱東陵）。

太宗朝

1592年，萬曆二十年，1歲
愛新覺羅·皇太極出生。爲太祖努爾哈赤第8子，生母爲葉赫那拉氏孟古（後封孝慈高皇后）。

1603年，萬曆三十一年，12歲
母親葉赫那拉氏病逝。史書載：「自幼常隨其父努爾哈赤外出狩獵，騎射嫻熟。」

1612年，萬曆四十年，21歲
隨父努爾哈赤出征烏拉國，爲領兵大將之一。

1614年，萬曆四十二年，23歲
與蒙古科爾沁部莽古思貝勒女博爾濟吉特氏哲哲成婚。

1618年，天命三年，27歲
努爾哈赤以「七大恨」告天伐明，皇太極出奇計襲取撫順，在明邊牆附近大敗明兵。

1619年，天命四年，28歲
參加明金薩爾滸之戰，率軍勇破明左翼中路，在阿布達裏岡與史代善合破明右翼南路軍。

1621年，天命六年（天啓元年），30歲
努爾哈赤分兵八路，掠明朝奉集堡，攻佔瀋陽城，皇太極在渾河南以百騎破明兵數千。攻佔遼陽時，皇太極率軍先入明陣，破敵5萬，向南追殺60里。

1625年，天命十年，34歲
率努爾哈赤遷都瀋陽。皇太極與科爾沁部寨桑貝勒之女布木布泰（即莊妃）成婚。

1626年，天命十一年，35歲
8月，努爾哈赤逝世。9月，皇太極受擁戴即汗位，詔告天下。

1627年，天聰元年，36歲
實行滿漢分屯別居制。

1629年，天聰三年，38歲
10月，親率10萬大軍繞道蒙古，第一次進關突襲北京，巧設反間計，明將袁崇煥被逮下獄，冤死。

1631年，天聰五年，40歲
仿明制，設吏、戶、禮、兵、刑、工六部。
1632年，天聰六年，41歲
皇太極「南面獨坐」，廢除「與三大貝勒並坐」舊制。改革滿文加注圈點。

1633年，天聰七年，42歲
明將孔有德、耿仲明率眾自山東登州航海來歸，太宗親自出迎於渾河岸，隆禮厚待。令分隸滿洲各族所屬漢人壯丁，每十名抽一丁組成一旗漢兵，爲正式建立漢軍旗之始。

1634年，天聰八年，43歲
收察哈爾余眾，林丹汗妻竇土門福晉歸嫁皇太極，後冊立爲衍慶宮淑妃。10月，國舅吳克善送妹至，後冊立爲關雎宮宸妃。

1635年，天聰九年，44歲
命多爾袞、嶽托等率精騎去黃河以西，接收林丹汗之妻蘇泰太后及子額爾克孔果爾所率部眾，得傳國玉璽，察哈爾滅亡，漠南蒙古歸入後金版圖。納林丹汗多羅大福晉，後冊立爲麟趾宮貴妃。將蒙古各部編旗。禁止本族稱諸申，只稱爲滿洲。

1636年，天聰十年（崇德元年），45歲
4月，受滿蒙漢王公大臣擁立，即皇帝位，上「寬溫仁聖皇帝」尊號，建國號爲大清，改元崇德。

1637年，崇德二年，46歲
關雎宮宸妃生皇子，皇太極於大政殿頒詔大赦。

1641年，崇德六年，50歲
8月，明以洪承疇爲帥，調八總兵官，兵馬13萬集結松山，欲解錦州之圍。皇太極傾國中兵力趕來會戰。關雎宮宸妃死，皇太極急返盛京。

1642年，崇德七年，51歲
2月，松錦大捷，破明兵13萬，生擒明總督洪承疇。將漢軍四旗分爲八旗。西藏達賴喇嘛遣使來瀋陽，太宗隆禮款待。

1643年，崇德八年，52歲
8月9日夜，太宗端坐盛京皇宮清甯宮南炕，患中風病逝。9月，葬于瀋陽昭陵（俗稱北陵）。

世祖朝

1638年，崇德三年，1歲（虛歲，下同）
正月三十日，愛新覺羅·福臨出生於盛京皇宮永福宮，爲太宗皇太極第九子，生母爲博爾濟吉特氏布木布泰（時爲永福宮莊妃，後封孝莊文皇后）。

1643年，崇德八年，6歲
8月9日夜，太宗皇太極卒。14日，八旗王公大臣議定，立福臨爲新君，以鄭親王濟爾哈朗、睿親王多爾袞輔政。26日，福臨在濟爾哈朗、多爾袞及文武官員簇擁下乘輦至盛京皇宮大政殿，舉行登基大典。

1644年，順治元年，7歲

1月，多爾袞、濟爾哈朗爲攝政王。9日，福臨以多爾袞爲奉命大將軍，「代統大軍，往定中原」，出兵征明。22日，明山海關總兵吳三桂降清，導清軍入關，先戰於一片石，再戰於關西石河，大敗李自成大順軍。長驅進北京。5月2日，攝政王入北京，下諭招降各州縣明朝舊官。10月1日，福臨於北京再次舉行登極大典，尋加封多爾袞爲「叔父攝政王」，濟爾哈朗爲「信義輔政叔王」，複封豪格爲肅親王，晉郡王阿濟格、多鐸爲親王，貝勒羅洛宏爲郡王，封碩塞爲承澤郡王。

1645年，順治二年，8歲

5月，晉多爾袞爲「皇叔父攝政王」。多鐸率軍追擊李自成，進西安。而後出虎牢關，分兵三路南下，據河南、江蘇，進攻揚州，明內閣大學士、兵部尚書史可法奮力抵抗，城破殉難。清軍越長江天險，攻下南京。6月，攻江陰，下剃髮令。

1648年，順治五年，11歲

11月，晉多爾袞爲「皇父攝政王」。

1650年，順治七年，13歲

1月，多爾袞納豪格之福金博爾濟吉特氏爲妃。12月9日，多爾袞死於喀喇城。

1651年，順治八年，14歲

1月，福臨親政，大赦。追尊多爾袞爲成宗義皇帝。2月，追罪多爾袞，削尊號、爵位，籍沒，焚屍揚灰，誅其黨羽，將其正白旗歸併於帝（從此，皇帝親領正黃、鑲黃、正白三旗，簡稱「上三旗」）。封豪格之子富壽爲顯親王。8月，冊立科爾沁親王吳克善之女博爾濟吉特氏爲皇后。

1652年，順治九年，15歲

1月，屢幸內院，與大學士探討治國之道。3月，賜湯若望「通玄教師」號。4月，封達賴與固始汗。

1654年，順治十一年，17歲

6月，立科爾沁鎮國公綽爾濟之女博爾濟吉特氏爲皇后。

1659年，順治十六年，22歲

3月，命吳三桂鎮雲南，尙可喜鎮廣東，耿繼茂鎮四川（不久改鎮福建）。

1660年，順治十七年，23歲

8月，皇貴妃董鄂氏卒，追封爲端敬皇后。

1661年，順治十八年，24歲

1月7日，福臨病卒，遺詔罪己，諭立皇三子玄燁爲皇太子，繼帝位，命索尼等四大臣輔政。3月，上大行皇帝尊諡爲「體天隆運英睿欽文大德弘功至仁純皇帝」，廟號世祖，葬於孝陵。

聖祖朝

1654年，順治十一年，1歲（虛歲，下同）

3月18日，愛新覺羅·玄燁生於北京紫禁城景仁宮。爲世祖福臨第3子，母爲佟氏（時爲妃，後封孝康章皇后）。

1658年，順治十五年，5歲

玄燁於早朝時隨從站班，並入書房讀書，極爲勤奮。

1661年，順治十八年，8歲

1月7日，順治帝福遺詔由玄燁繼位，命索尼、蘇克薩哈、遏必隆、鼇拜四大臣輔政。仍復舊制，設立內三院，內閣、翰林院俱停罷。12月，吳三桂率十萬大軍攻緬甸，俘永曆帝等，南明政權滅亡。

1665年，康熙四年，12歲

9月，康熙帝大婚，冊立內大臣噶布喇之女赫舍裏氏爲皇后。本年，降旨「民間地土不許再圈」。

1667年，康熙六年，14歲

1月7日，康熙親政。自此始，每日聽政。鼇拜殺輔政大臣蘇克薩哈。從本年起，親理治河事宜。

1671年，清康熙十年，18歲

9月至11月，以寰宇一統，首次躬詣盛京，告祭祖陵，瞻仰盛京宮殿，宴賞當地官員人等，其後又於康熙二十一年、三十七年分別東巡，最北到達吉林烏喇等地。

1672年，康熙十一年，19歲

太皇太后諭告康熙：安不忘危，訓練武備；虛公裁斷，一準於理。

1673年，康熙十二年，20歲

7月，平西王吳三桂、靖南王耿精忠先後請撤藩，皆許之。11月，吳三桂於21日殺雲南巡撫朱國治，自稱天下都招討兵馬大元帥，以明年爲周王元年。

1674年，康熙十三年，21歲

殺吳三桂子額駙吳應熊於京師，開始平定「三藩之亂」，前後長達8年。

1675年，康熙十四年，22歲

12月，正式冊立嫡子允礽爲皇太子。

1678年，康熙十七年，25歲

8月，吳三桂死，吳三桂孫吳世璠於雲南嗣立。

1679年，康熙十八年，26歲

7月，清軍在廣西擊敗吳軍。命數路進剿，直抵滇中。

1680年，康熙十九年，27歲

清軍取海壇、海澄、廈門、金門等地，鄭經敗走臺灣。

1681年，康熙二十年，28歲

1月，鄭經死，次子克塽繼立。令乘機攻取澎湖、臺灣。10月，命耿精忠、尚之信屬下旗員在福建、杭州、廣東任職者，俱撤還京，量行安插，削藩最後完成。同月，吳世璠自殺，雲南平定。

1687年，康熙二十六年，34歲

5月，分建周公、孔子和孟子廟碑，康熙帝親制碑文。12月25日，祖母太皇太后逝世于慈甯宮，上尊諡：「孝莊仁宣誠法恭懿翊天啓聖文皇后」。

1692年，康熙三十一年，39歲

3月，允許天主教傳教。

1705年，康熙四十四年，52歲

本年，羅馬教皇十一世遣使來清，因干涉內政，不守利瑪竇規矩的西教士被驅逐，兩年後，明確實行禁止天主教政策。

1706年，康熙四十五年，53歲

四月，《古今圖書集成》初稿完成。

1708年，康熙四十七年，55歲

9月，垂淚斥責皇太子允礽，並予廢黜，幽禁咸安宮。11月，圈禁允禔。

1709年，康熙四十八年，56歲

正月，複立允礽爲皇太子。

1712年，康熙五十一年，59歲

10月，御筆朱書諭諸王、貝勒、大臣等，複廢皇太子允礽，並命禁錮於咸安宮。

1716年，康熙五十五年，63歲

本年，《康熙字典》修成。

1717年，康熙五十六年，64歲

8月，身體欠佳，由大臣代祭天壇。入多大病。皇太后病重及逝世，不能親自料理，令皇子允祉、胤禛、允祹、允祿等協助。

1722年，康熙六十一年，69歲

11月7日，聖躬不豫，命皇四子胤禛恭代南郊大禮。13日，病重，召皇四子速至，並召見諸皇子及理藩院尚書隆科多，諭令皇四子胤禛繼帝位。同日，崩于寢宮。上尊諡：「合天弘運文武睿哲恭儉寬裕孝敬誠信功德大成仁皇帝」，廟號聖祖，諡號仁皇帝。葬於景陵。

世宗朝

1678年，康熙十七年，1歲（虛歲，下同）

10月30日，愛新覺羅·胤禛出生，爲聖祖玄燁第4子，生母爲烏雅氏（時爲德嬪，後封德妃、崇慶皇太后，諡孝恭仁皇后）。

1683年，康熙二十二年，6歲

跟從侍講學士顧八代學習，直至康熙三十七年。

1686年，康熙二十五年，9歲

康熙帝巡行塞外，胤禛隨行，同往皇子有長子允禔、次子允礽、三子允祉。

1691年，康熙三十年，14歲

奉父命同內大臣費揚古女那拉氏結婚。那拉氏後封爲孝敬憲皇后。

1696年，康熙三十五年，19歲

3至5月，康熙帝親征噶爾丹，諸皇子從征，胤禛掌正紅旗大營。

1709年，康熙四十八年，32歲

8月，胤禛受王位爵號雍親王，受賜圓明園。

1722年，康熙六十一年，45歲

11月，康熙帝病重，命胤禛代行冬至日祭天，往南郊齋戒。13日，康熙帝駕崩，隆科多傳遺詔，由胤禛繼承帝位。20日，胤禛正式即帝位。

1723年，雍正元年，46歲

4月，送康熙帝遺體于遵化山陵，名景陵。將允䄉因於此陵。10月，青海厄魯特羅卜藏丹津叛亂，命年羹堯爲撫遠大將軍征討。

1725年，雍正三年，48歲

12月，以九十二大罪命年羹堯自裁。

1727年，雍正五年，50歲

12月，下令查抄江寧織造曹頫家產，《紅樓夢》作者曹雪芹家庭從此敗落。

1729年，雍正七年，52歲

10月，宣佈免曾靜師徒死刑，用他們講解《大義覺迷錄》。

因西北用兵，設軍機房，即後日的軍機處，代替了內閣的地位。其軍機處制度，由張廷玉擬定。

1730年，雍正八年，53歲

因曾靜、呂留良案，發生幾起文字獄，有徐駿詩文案，上杭範世傑呈詞案，屈大均詩文案等。

1731年，雍正九年，54歲

鄂爾泰奏報改土歸流完成。

1733年，雍正十一年，56歲

二月，封弘曆爲寶親王，皇五子弘晝爲和親王。

1735年，雍正十三年，58歲

8月20日，雍正帝有病，仍理朝政。22日夜病劇，23日子夜駕崩。有事先封存的傳位詔書，命弘曆嗣位。由允祿、允禮、鄂爾泰、張廷玉爲總理事務王大臣。11月，上諡號「敬天昌運建中表正文武英明寬仁信毅睿聖大孝至誠憲皇帝」，廟號「世宗」。後葬於泰陵。

4. 高宗朝

1711年，康熙五十年，1歲（虛歲，下同）

8月13日（西曆9月25日），愛新覺羅・弘曆生於北京雍親王府邸（後改雍和宮），爲世宗胤禛（時爲雍親王）第4子，母爲鈕祜祿氏（時爲格格，後爲崇慶皇太后，諡孝敬憲皇后）。

1716年，康熙五十五年，6歲

在雍親王府就傅受學，實爲啓蒙教育。

1719年，康熙五十八年，9歲

開始入學讀書，塾師爲翰林院庶吉士福敏。又學射於貝勒允禧，學火器於莊親王允祿。

1722年，康熙六十一年，12歲

3月，祖父康熙帝兩次臨幸圓明園，被召見，攜至宮中養育。4月至9月，隨康熙帝至熱河避暑山莊，於該處讀書、參加木蘭秋獮，並入圍場。

1723年，雍正元年，13歲

八月，雍正帝秘密建儲，書「弘曆」之名藏於「正大光明」匾背後，從此成爲密立的儲君。

1727年，雍正五年，17歲

七月，賜成大婚，與出身滿洲名門的富察氏結爲夫妻。

1733年，雍正十一年，23歲

二月，受封爲和碩寶親王。

1735年，雍正十三年，25歲

8月22日，雍正帝去世，奉旨繼皇帝位，以莊親王允祿、果親王允禮、大學士鄂爾泰、張廷玉四人爲輔政大臣，不久改爲總理事務王大臣。

1736年，乾隆元年，26歲

7月，按雍正帝建儲形式，宣諭密書建儲諭旨，以皇二子永璉爲太子。

1741年，乾隆六年，31歲

7月，首次舉行秋獮典禮，奉皇太后至避暑山莊，免除所經過地區額賦之十分之三，減行圍所經過州縣額賦，歲以爲常。8月，木蘭行圍。此後大約隔年一次。

1742年，乾隆七年，32歲

4月，諭八旗漢軍可出旗爲民，以廣謀生之路。

1743年，乾隆八年，33歲

7月至10月，弘曆效法祖制，首次奉皇太后鈕祜祿氏東巡盛京，沿路行圍，免經過之直隸、奉天等地錢糧。謁永陵、福陵、昭陵，觀賞宮殿，宴筵。親作《御製盛京賦》並序。命將歷朝實錄送盛京皇宮尊藏。此後，又於乾隆十九年、四十三年、四十八年分別東巡。

1746年，清乾隆十一年，36歲

命增建盛京皇宮建築，此後至乾隆四十八才告結束。

1766年，清乾隆三十一年，56歲

6月，予故西洋人郎世寧侍郎銜。

1773年，清乾隆三十八年，63歲

3月，開館纂修《四庫全書》。再次秘密建儲，以皇十五子永琰爲儲君。

11月，命四庫全書館詳核違禁各書，分別改毀。

1778年，清乾隆四十三年，68歲

1月，追複睿親王多爾袞封爵及禮親王代善、鄭親王濟爾哈朗、豫親王多鐸、肅親王豪格、克勤郡王岳托原爵，配享太廟。

1782年，清乾隆四十七年，72歲

1月，第一份《四庫全書》繕寫告成，傳旨令抄寫七份，分藏於國內七閣。

1793年，清乾隆五十八年，83歲

6月，英使馬戛爾尼來華。8月，於熱河接受馬戛爾尼使團入覲。

1794年，清乾隆五十九年，84歲

7月，停木蘭行圍。

1795年，清乾隆六十年，85歲

9月3日，禦勤政殿，宣示建儲密旨，立皇十五子永琰爲皇太子，定明年歸政。

1796年，清嘉慶元年，86歲

1月，舉行歸政大典，自爲太上皇帝，軍國重務仍奏聞，秉訓裁決，大事降旨敕。

1799年，清嘉慶四年，89歲

1月，駕崩，終年89歲。其後，上尊諡爲「法天隆運至誠先覺體元立極敷文奮武孝慈神聖純皇帝」，廟號高宗，葬於裕陵。

展覽後記
Epilogue of the Exhibition

陳嘉翎
Chen Chia-Ling

　　《大清盛世—瀋陽故宮文物展》在兩館從2010年5月再次的晤談定案後，決定於2011年1月舉辦，此後，所有展覽相關作業—從遴選展出文物、文物展品拍照、圖版說明與專文撰寫、文物點交、文宣發布、推廣活動繁忙的工作就此展開。經過半年來大家的努力，《大清盛世》特展終於如期開展，令人欣慰。

　　在籌劃展覽期間，主辦單位—本館、瀋陽故宮與聯合報系彼此合作無間，總以默契十足的方式迅速完成每個階段的任務與使命，真正落實了締結姊妹館與兩岸文化交流的實質意義。此外，我們也幸得專家們的寶貴意見與殷切指導，讓展覽取向更為明晰，展品內容更為精采。他們可謂是本展絕佳的顧問群，對本展賦予厚愛，百忙中不吝傾囊相授，並以具體行動協助選件、演講培訓、撰文刊登、接受專訪等，他們的付出功不可沒，他們包括：莊吉發先生（國立故宮博物院研究員退休）、林淑心女士（清代服飾專家）、楊式昭女士（國立歷史博物館副研究員）、廣樹誠先生（上海華東師範大學國際關係與地區發展研究院社會變遷客座教授）與張華克先生（滿文專家），在此獻上最衷心的感謝。

　　此外，清史專家馮明珠女士（國立故宮博物院副院長）、林士鉉先生（國立故宮博物院助理研究員）、鄭永昌先生（國立故宮博物院助理研究員），以及服飾專家鄭惠美女士（實踐大學服裝設計學系助理教授）並分別針對本次展覽中的主要人物與相關展品專題講座，延伸展覽的深度與廣度，也在此一併致謝。

　　特別一提的是，在展覽揭幕之際，我們還得到星雲大師特地親書賜贈墨寶「大清盛世」的至高賀禮，筆墨如行雲流水，一氣呵成，祝願《大清盛世》特展順利成功；同時，著名清史專家閻崇年先生也特來臺參與論壇活動，為本展增添了無上的光彩，我們於此特申謝忱！

2011年1月10日

國家圖書館出版品預行編目資料

大清盛世：瀋陽故宮文物展 / 國立歷史博物館編
輯委員會編輯.-- 初版. -- 臺北市：史博館，
民 100. 01
　　面：　公分
　ISBN 978-986-02-6971-0（平裝）
　1. 清史 2. 滿族 3. 文物展示
627　　　　　　　　　　　　　　　100000722

瀋 陽 故 宮 文 物 展

THE GOLDEN AGE OF THE QING: TREASURES
FROM THE SHENYANG PALACE MUSEUM

發 行 人	張譽騰	Publisher	Chang Yu-Tan
出 版 者	國立歷史博物館	Commissioner	National Museum of History
	臺北市10066南海路49號		49, Nan Hai Road, Taipei, Taiwan, R.O.C. 10066
	電話：886- 2- 23610270		Tel : +886-2-23610270
	傳眞：886- 2- 23610171		Fax: +886-2-23610171
	網站：www.nmh.gov.tw		http:www.nmh.gov.tw
編 輯	國立歷史博物館編輯委員會	Editorial Committee	Editorial Committee of National Museum of History
主 編	徐天福	Chief Editor	Hsu Tien-Fu
執行編輯	陳嘉翎	Executive Editor	Chen Chia-Ling
英 譯	林瑞堂	English Translators	Lin Rui-Tang
英譯審稿	邱勢淙	Translation Proofreader	Mark Rawson
設計指導	張承宗、連清隆	Art Consultant	Marco Chang, Lian Ching-Long
美術設計	顧佩綺、關月菱、孫文琪	Art Design	Koo Pei-Chi, Kuan Yua-Ling, Sung Wen-Chi
展品攝影	武阿蒙	Photographer	Wu A-Meng
總 務	許志榮	Chief General Affairs	Hsu Chih-Jung
會 計	李明玲	Chief Accountant	Lee Ming-Ling
印 製	四海電子彩色製版股份有限公司	Printing	Suhai Design and Production
	臺北市光復南路35號5樓B棟		35-B, Guang Fu S. Road, Taipei
	電話：886-2-27618117		Tel: 886-2-27618117
出版日期	中華民國100年1月	Publication Date	January 2011
版 次	初版	Edition	First Edition
定 價	新台幣1000元	Price	NT$ 1000
展 售 處	國立歷史博物館	Museum Shop	Cultural Service Department of National Museum of History
	10066 臺北市南海路49號		49, Nan Hai Rd., Taipei, Taiwan, R.O.C. 10066
	電話: 02-23610270		Tel: +886-2-23610270
	五南文化廣場臺中總店		Wunanbooks
	40042臺中市中山路6號		6, Chung Shan Rd., Taichung, Taiwan, R.O.C. 40042
	電話：04-22260330		Tel: +886-4-22260330
	國家書店松江門市		Songjiang Department of Government Bookstore
	10485臺北市松江路209號1樓		209, Songjiang Rd., Taipei, Taiwan , R.O.C. 10485
	電話：02-25180207		Tel: +886-2-25180207
	國家網路書店		Government Online Bookstore
	http://www.govbooks.com.tw		http:// www.govbooks.com.tw

統一編號	1010000150	GPN	1010000150
國際書號	978-986-02-6971-0（平裝）	ISBN	978-986-02-6971-0 (pbk)